KB048977

벨 에포크
인간이 아름다웠던 시대

# 벨 에포크

# 인간이 아름다웠던 시대

*La Belle Époque*
*quand l'homme était encore beau*

심우찬
지음

시공사

*Mon Dieu, j'ai crié vers toi et tu m'as guéri.*

주 저의 하느님, 제가 당신께 애원하자 저를 낫게 해주셨습니다.

_시편 30: 3

*Je dédie ce livre à Jean-Paul S.*

*Pour ta passsion, et ta patience,*

*À la famille Oh Sarang*

*À la mémoire de Nangmanbooks.*
*et Madame Jaeun Park & Monsieur Wooseok Lim,*
*pour notre l'air du temps...*

*À Madame HyunJung Park*
*et à Mademoiselle HK. Song... ma muse*

심우찬은…

그를 처음 만났을 때를 기억한다. 나는 남성 패션지에서 디렉터로 일하고 있었다. 어느 날 심우찬이 만나고 싶다는 메시지를 보냈다. 나는 갓 패션의 이상한 나라에 떨어진 앨리스 같은 인간이었다. 패션계 사람들의 이름을 외우는 것만으로도 머리가 아팠다. 함께 일하던 에디터에게 물었다. "심우찬이 누구야?" 에디터가 말했다. "심우찬 감사님이요?" "감사님? 어디 간사님?" "그냥 감사님이에요. (패션)업계에서는 그렇게 불러요." 내가 알기로는 심우찬은 어떤 특정한 적籍을 두지 않고 활동하는 사람이었다. 그런데 주로, 회장님들 사모님만 하는 감사라고? 모두가 감사라고 부른다고? 도대체 이 사람은 누구지? 심우찬을 만났다. 그는 특유의 경쾌한 말투와 진솔함으로 그가 겪은 패션계의 이야기를 쏟아내기 시작했다. 사담과 팩트가 뒤섞인 그의 지난 이야기를 듣는 순간 나는 마침내 깨달았다. 그렇구나. 이 사람은 타고난 패션 세계의 감사구나. 사전에 따르면 '감사'는 어떤 모임이나 단체에서 업무에 대한 그 정당성 여부를 판단하는 사람을 말한다. 심우찬은 어떤 곳에도 적을 두고 있지 않으면서도, 모든 곳에 적을 두고 있었다.

　그의 약력을 정리하는 것은 그리 어려운 일이 아니다. 거기

에는 세 가지 키워드가 있다. 패션과 일본과 프랑스다. 심우찬은 어린 시절 프랑스로 갔다. 일본어를 비롯한 유독, 다른 나라의 언어와 문화에 관심이 많던 그는 대학에서 불문학을 전공했고, 파리에서 패션을 공부했다. 패션만이 그의 모든 것은 아니었다. 그는 조르주 상드와 프랑스 상징주의 시에 매료되어 파리 8대학의 대학원 과정을 수료했다. 도쿄의 유명한 패션하우스에서 사회 생활을 시작했고, 다시 파리로 보내진 심우찬은 〈보그〉, 〈하퍼스 바자〉, 〈엘르〉, 〈마리클레르〉와 〈W〉 같은 라이선스 패션지들이 국내에 창간되자 파리의 소식들을 전하는 유일무이한 칼럼니스트로 활동하기 시작했다. 한국에서도 패션이라는 것이 폭발적으로 터져나오던 시기였다. 그는 헬무트 뉴턴과 가와쿠보 레이와 존 갈리아노와 톰 포드를 만났다. 케이트 모스와 나디아 아우어만, 헬레나 크리스텐센 등 당대의 수퍼모델들을 만났다. 심우찬은 한국의 수지 멘키스였다.

　돌이켜 생각해보자면 90년대와 2000년대 초반의 한국은 드디어 촌스러움을 벗어나는 과정에 있는 나라였다. 사람들은 먹고 자는 것이 해결되자 입는 것에 마침내 관심을 갖기 시작했다. 엄청난 변화의 한가운데에 파리지앙, 심우찬이 있었다. 서울과 파리를 오가며 사는 그는 패션이 곧 라이프스타일이며, 어떤 면에서는 삶의 정치적 화두라고 말했다. 그가 지금까지 낸 책의 제목들은 심우찬이 대체 누구인가라는 질문에 대한 근사한 답이다. 2004년도에 그는 《파리 여자, 서울 여자》를 썼다. 2006년에는 《청담동 여자들》을 썼다. 2010년에는 《프랑스 여자처럼》을 냈다. 그 책들은 서울이라는 도시에서 어떤 여자로 살아남을 것

인가에 대한 우아한 방법론이다. 그것은 패션에 대한 책이기도 하고 여성에 대한 책이기도 하고, 어떤 면에서는 이르게 여성주의적 삶의 행동지침을 담은 책이기도 하다. 그는 독립적인 여성으로 살아가는 것과 극도의 아름다움을 추구하는 것이 서로 충돌하는 것은 아니라고 말한다. 그리고 우리는 지금 그의 예언처럼, 프랑스 여자와 더불어 한국 여자들이 세계 패션지의 제호가 되는 시대에 살고 있다.

하지만 이것이 심우찬이 패션계에 선보인 스펙트럼의 끝은 아니다. 지금은 블랙핑크의 멤버들이 샤넬, 셀린, YSL 글로벌 광고를 하고 디올이 BTS의 무대의상을 디자인하는 것이 자연스러운 시대가 되었지만, 90년대 중반부터 파리지앙의 시각으로, 곧 온 세계가 K 컬처에 열광하는 시대가 올 것이라 공언했던 심우찬은 스스로를 그 기초 공사를 하는 역할이라고 정의했었다. 그런 기획을 상상하기조차 힘든 시절에 세계 3대 패션 포토그래퍼라 불리는 파울로 로베르시와는 김희선의 사진집(2006년)을, 송혜교와는 프랑스 셀린과의 협업을 통한 셀린 Song Hyekyo Bag을 선보였고, 파울로 로베르시가 한복을 입은 송혜교를 찍은 국내 연예인 최초의 〈보그 코리아〉 표지, 피터 린드버그와의 사진집 등은 모두 그의 기획으로 완성되었다. 특히 곧 출간될 송혜교의 두 번째 피터 린드버그와의 사진집은, (이 촬영 이후 피터 린드버그가 갑작스럽게 세상을 떠났기에) 영원히 간직해야 할 소장본으로 세계 패션계에서도 그 기대가 대단하다고 한다. 그러니 나는 심우찬이라는 이름을 떠올리며 어쩔 도리 없이 '벨 에포크'라는 단어를 곱씹는다. '아름다운 시절'이라는 뜻을 지닌 벨 에포크는

특정 시대를 가리키는 말이다. 프랑스-프로이센 전쟁이 종결된 1871년부터 1차대전이 발발한 1914년 사이 유럽은 평화와 아름다움으로 폭발했다. 유럽은 전쟁을 겪지 않았다. 기술은 산업혁명과 함께 놀라운 속도로 발전했다. 사람들은 기술의 발전을 낙관적으로 누리면서 '아름다움'을 추구했다. 그로부터 백 년이 흘렀다. 세상은 진보하고 있는가? 글쎄. 2020년은 아슬아슬한 시대다. 갑작스러운 팬데믹이 지구를 휩쓸고 있다. 민주주의는 위협받고 있다. 패션은 멈췄다. 심우찬은 그래도 낙관하자고 말을 건넨다. 시대가 어두워질수록 우리는 아름다움을 다시 추구하기 시작해야 한다고 말한다. 그가 말하는 아름다움은 당신이 번호표를 뽑아 들고 2시간을 기다려서 들어가야 하는 샤넬 매장에만 있는 것이 아니다. 항상 바라만 보는 버킨백의 번들거리는 가죽 위에만 있는 것도 아니다. 심우찬의 글을 읽는다면 당신은 이게 무슨 뜻인지 금방 이해할 것이다. 심우찬은 당신 삶의 감사이다.

김도훈
《우리 이제 낭만을 얘기합시다》의 작가,
전 허핑턴포스트 편집장, 컬럼리스트

송혜교의 사진집 〈Moment Song Hyekyo〉,
고故 피터 린드버그와의 촬영장에서.

# *Préface*

**En attendant une autre Belle Époque**

Aux quatre coins de la planète, la Belle Époque est une période qui continue de fasciner le monde. Illuminée par la "fée électricité", Paris devient durant ces années la Ville Lumière qui brille de mille spectacles, inaugure le siècle avec l'exposition universelle de 1900, attire les artistes du monde entier. Cette effervescence culturelle voit naître l'Art nouveau, l'Art déco et de nombreux autres courants artistiques et littéraires. Paris est une fête! Le mythe de la Parisienne et du "chic" construisent puissamment et durablement l'image et l'imaginaire de la capitale et de la France, participant à son rayonnement, intensifiant les échanges culturels en Europe et dans le monde. Sans aucun doute, la Belle Époque a nourri auprès de nombreuses personnalités leur passion pour l'histoire et la langue française. Je l'ai constaté tout au long de mon parcours professionnel , en tant que directrice de la communication de l'Institut français ou de TV5MONDE, la chaîne télévisée culturelle qui promeut la culture française et francophone à travers le monde.

Monsieur Ouchan-Fabien Shim fait partie de ces gens-là. Nous avons eu l'occasion de collaborer ensemble et

j'ai été très impressionnée par sa connaissance de notre culture en particulier de la Belle Époque qu'il aborde merveilleusement grâce à son expérience en France et au Japon. Ses séjours dans ces deux pays lui permettent une approche différente de cette époque et il peut en donner une vision personnelle, moins occidentale imprégnée de sa perception des deux continents.

Lors de l'Année France – Corée (2015/2016) pour laquelle j'étais directrice, j'ai pu constater combien les Coréens et les Coréennes s'intéressaient à notre culture et notamment à la période foisonnante de la Belle Époque. Souvent, je me suis demandée d'où venait cet intérêt intemporel, partagé par de nombreux pays en Asie pour cette époque qu'ils idéalisent souvent . Monsieur Ouchan-Fabien Shim, j'en suis certaine m'apportera dans son ouvrage documenté de précieux éléments de réponse. Ainsi, il me tarde de me plonger dans son 5ème livre, "La Belle Époque, quand l'Homme était encore beau".

En raison de la période troublée du Covid 19, ce sera dans l'attente de pouvoir revenir en Corée et de revoir à Paris mes amis coréens , l'occasion de faire un autre beau voyage témoin de notre amitié, de notre même attachement à la culture et aux artistes , de notre volonté d'aller toujours à la rencontre de l'autre.

Agnès Benayer

Directrice de la communication du centre national d'art et de culture Georges-Pompidou

## 또 다른 '벨 에포크'를 기다리며

벨 에포크는 여전히 세계의 방방 곳곳에서 사람들을 매혹시키는 시절입니다.

'전기의 요정'에 의해 반짝이던 파리는 오랫동안 수많은 행사와 볼거리로 휘황찬란한 빛의 도시였고, 1900년의 만국박람회는 새로운 세기를 열면서 전 세계의 아티스트들을 매혹시켰습니다. 이런 문화적인 열광은 아르 누보를 탄생시켰고, 또 아르 데코와 다른 수많은 예술운동과 문학적 진보를 가져왔습니다. 파리는 그야말로 축제였습니다. 파리의 전설과 시크한 파리의 이미지가 강력하게 그리고 계속, 프랑스의 수도, 파리에 대한 상상에 부응하면서 만들어졌고, 이것은 세계와 유럽의 문화 교류를 증대시켰습니다.

덕분에 벨 에포크는 많은 사람들에게 프랑스의 역사와 프랑스어에 대한 깊은 열정을 갖게 하였습니다. 전 세계에 프랑스 문화와 프랑스어를 홍보하는 일을 맡고 있는 프랑스 문화원과 프랑스어 채널 TV5 Monde의 전 세계 홍보 총괄, 커뮤니케이션 디렉터로서 저는 오랜 기간, 직업적인 경험을 통해 이것을 확인할 수 있었습니다.

심우찬 씨는 그런 풍부한 열정을 가진 사람 중의 한 명입니

다. 심우찬 씨와는 여러 프로젝트를 같이 할 기회가 있었는데, 저는 그의 프랑스 문화에 대한 놀랄 만큼 해박한 지식과, 특히 프랑스와 일본에서의 삶을 오랜 시간 경험한 한국인으로서 그가 보여주는 벨 에포크에 대한 탁월한 해석에 감동했습니다. 이 두 나라에서의 경험은 그에게 이 시대에 대한 남다른 접근 방법을 가져다주었습니다. 서구 일변도의 관점에서 벗어난 독특하고 개인적인, 두 대륙을 아우르는 관점입니다.

저는 한국 내 '프랑스의 해' 책임자로 일했을 때(2015년~2016년), 얼마나 많은 한국인들이 프랑스의 문화, 특히 벨 에포크에 지대한 관심을 가지고 있는지 확인할 수 있었습니다. 자주, 저는 시간을 초월하여 아시아 대륙의 많은 나라 사람들이 이 시대를 이상화하고, 깊은 관심을 가지는 이유는 도대체 어디로부터 오는 것일까, 궁금했었습니다. 심우찬 씨가 이 소중한 자료들이 가득한 책으로부터 그에 대한 답을 가져다줄 것을 확신합니다. 그의 5번째 책,《벨 에포크, 인간이 아름다웠던 시대》를 하루 빨리 만나고 싶습니다.

코로나 사태로 모두가 힘든 이 시기, 언제 한국에 다시 갈 수 있을지는 모르겠지만, 또 언제 나의 한국 친구들을 파리에서 다시 만나게 될지는 알 수 없지만, 이 책은 우리들의 공동의 관심이 만들어내는 색다른 여행일 것이며, 항상 서로에게 마음을 여는 우리들의 예술가와 문화에 대한 공통된 애정일 것입니다.

아니에스 베나이에
조르주 퐁피두 국립예술문화센터 커뮤니케이션 디렉터

# Sommaire

## 3부 그레퓔 백작부인의 살롱

## *Prologue*

**아름다운 시대,
벨 에포크의 문을 열면서...**

우디 알렌의 2011년 영화, 〈미드나잇 인 파리〉를 보면 미국에서
온 작가, 길Gil이 파리 거리에서 길을 잃고 헤매다 신비스런 분위
기의 클래식 푸조 자동차를 얻어 탄다. 그리고 현실에서라면 상
상도 할 수 없는 황홀한 시간여행을 한다. 바로 인류가 오로지
아름다움과 기쁨을 위해 살았다는 벨 에포크의 시대로 거슬러올
라간 것이다. (다소의 시차를 두고)길은 아무렇지도 않게 술에 취
한 헤밍웨이와 마주하고 피츠제럴드 부부와 밤거리를 탐닉한다.
우연히 들른 거트루드 스타인의 집에서는 피카소와 그에게 영감
을 주는 것들에 대해 진지한 대화를 나누고, 살바토르 달리의 열
정적인 예술론을 듣기도 한다. 모든 사람들이 아름다움을 추구하
고 예술만이 인생의 목표처럼 보인다. 감미로운 음악과 샴페인이
끊이지 않고, 한껏 아름다운 치장을 한 사람들이 넘쳐나는 이곳
의 시대적 배경이 바로, 아름다운 시대 벨 에포크Belle Époque다.
  평화와 번영을 구가하던 이 아름다운 시절에는 모두가 아름
다움을 향한 집단적 열병을 앓고 있는 것 같았다. 클로드 모네라
든가, 오귀스트 르누아르, 베르트 모리조 같은 인상파 화가들의
선명한 색채가 현실의 풍경이었고, 가장 품위 있고 세련된 프랑

스어로 쓰인 마르셀 프루스트의《잃어버린 시간을 찾아서》의 시
간이었으며(1913), 카미유 생상의 오페라 〈삼손과 데릴라〉에 사
람들의 마음이 열기는 시기이기도 했다(1877). 세상의 온갖 새로
운 문물과 볼거리가 쏟아지던 1878년, 1889년, 1900년의 만국
박람회가 차례로 열렸고, 파리의 상징이 되는 에펠 탑(1889)과,
알렉상드르 3세 다리(1900), 그랑 팔레(1897)와 프티 팔레(1900)
가 건설되었다. 그리고 그 밑으로는 미래의 교통수단 지하철
(1900)이 다녔다. 페 가街에선 '오트 쿠튀르의 아버지' 워스Charles
Frederick Worth가 화려한 드레스로 여심을 사로잡고, 센 강 좌안에
는 세계 최초의 백화점, 봉 마르셰가 문을 연다(1872). 지금도 세
상에서 가장 유명한 등록상표를 루이 뷔통이 선보였으며 집집마
다 샴페인을 따는 소리가 들렸다. 상품이 넘쳐났으며 풍요로웠
고, 매일 새로운 발견이나 학설이 등장했다. 이 모든 것이 실지로
일어났던 그때, 바로 '벨 에포크'의 정경이다.
　르네상스 시대와 더불어 인류 역사상 가장 아름다운 시대였
다는 파리의 벨 에포크. 물론 당대의 사람들이 스스로 이 시기를
'벨 에포크'라고 부른 것은 아니다. 훗날, 두 번에 걸친 세계대전
이란 끔찍한 불행을 맞이하고서야 비로소, 사람들은 자신이 잃
어버린 '인간이 오로지 아름다움과 기쁨만을 위해 존재했던 시
절'을 절감했다. 현실이 힘들고 궁핍할수록, 이 좋았던 시절을 그
리워하는 사람들이 늘어났고 '벨 에포크'의 의미 또한 더욱 선명
해졌던 것이다.
　우리가 개화기라 부르는, (일제 강점기이자 본격적으로 서구 문
물을 받아들인 시기이기도 한) 이 근대 초기는 한국을 비롯한 동아

시아 사람들에게도 매우 운명적인 순간이었던 듯하다. 이미 수많은 문학 작품과 영화, 드라마가 전통이라는 굳건한 가치가 새로운 문물과 다른 세계와의 만남으로 조금씩 무너져가는 이 드라마틱한 시대를 배경으로 만들어졌다. 우리에겐 여러 가지 감회가 뒤섞일 수밖에 없는 과거이지만, 어쨌든 시각적으로 보자면 조선도 일본도 아닌, 그리고 서양적인 것과 전통이 썩 매끄럽지 않게 섞여버리는 이 시대의 혼란이, 바로 그것 때문에 대중의 흥미를 끄는 것은 부인할 수 없는 사실이다.

그리고 백 년이 훌쩍 지난 오늘날에도 이 시대에 대한 관심은 여전히 '현재진행형'이다. 요즘 패션계의 주요 이슈 중 하나가 뉴트로Newtro인데, 단순한 레트로Rétro가 아니라 '복고'를 전혀 접해보지 못했던 세대들이 과거를 현재의 감성으로 즐기는 트렌드다. 그리고 이 '뉴트로' 열풍과 맞물려 새롭게 주목받고 있는 것이 동과 서, 모던과 복고가 뒤섞여 비주얼적으로도 화려할 수밖에 없는, 벨 에포크 시대의 콘텐츠들이다. 최근 한국과 일본, 미국 등에서 벨 에포크를 주제로 한 전시가 잇따라 열리고 국내에서는 벨 에포크 시대의 예술을 다루는 책들도 출간되고 있다. 다 이 놀라운 시대에 대한 관심 덕분이다.

이제 그 벨 에포크로의 문을 조심스럽게 열면서, 내가 이 책을 쓰면서 느꼈던 기쁨과 놀라움, 안타까움, 희망, 만족, 분노, 매혹, 슬픔, 그리고 행복이 그대로 독자들에게 전달되었으면 하는 바람이다. 이 책을 쓰기 시작했던 파리에서는 실지로 이 거리에, 이 장소에 그들이 있었구나 하는 감동에 취해 있었다. 그런데 서울과 일본의 도시들에서는 시대와 공간을 건너온 눈앞의 전시물

을 보면서 과연 '벨 에포크'라는 시대는 우리에게 어떤 메시지를 주는가 고민하게 되었다.

저자로서 나는 전작《프랑스 여자처럼》을 통해 참 고마운 체험들을 할 수 있었다. 그 책을 쓸 때까지만 해도 우리나라에는 전혀 알려지지도, 관심을 받지도 못했던 화가 마리 로랑생이《프랑스 여자처럼》의 출간 이후 한국에서 점점 인지도를 쌓아 가더니 급기야 2018년에 서울에서 대대적인 전시회가 개최된 것이다. 초청해주신 덕에 이곳 한국 땅에서 마리 로랑생의 그림을 한껏 만끽하는 기쁨을 맛볼 수 있었다. 그것만으로도 감동적인데, 주최 측으로부터 처음 전시를 기획할 때 국내에 자료가 너무 없어서 고전하던 중《프랑스 여자처럼》에 너무 큰 도움을 받았다고 오히려 감사의 인사를 받는 상황이 되었다. 정말 고마운 일이다. 또,《프랑스 여자처럼》덕분에 알게 된 인물로 졸업 논문 주제를 정했다고 독자 분이 소식을 알려주셨을 때는 저자로서 가장 큰 행복을 느끼기도 했다. 하여 이번 책에서도 국내에 아직 소개되지 않은 자료들, 독자들과 공유하고 싶은 보물 같은 이야기들을 최대한 담고자 노력했다.

평소에 나는 종종 지인들에게 세상에서 제일 쓸데없는 두 나라의 말을 배웠다고 자조적인 한탄을 하곤 했었다. 하지만, 이제와 고백하건대, 이 책을 쓸 때만큼은 독자들을 위해 최선의 것을 전달해야 한다는 중압감만큼이나 두 언어가 주는 기쁨이 컸다고 자신 있게 말할 수 있다. 이 책에는 벨 에포크의 음악, '멜로디 프랑세즈'의 영감이 된 시들이 등장한다. 국내에는 소개되지 않은 작품들이 많아 본의 아니게 프루스트, 베를렌, 빅토르 위고

같은 거장들의 시를 직접 번역하게 됐는데, 인간이 언어로 표현할 수 있는 아름다움의 결정체를 만난 것만으로도, 또 그 일부를 독자에게 전달할 수 있다는 것만으로도, 나는 이미 행복한 저자였다. 그 기쁨을 공유하는 마음으로, 시를 소개하는 페이지를 비롯한 책 곳곳에 QR코드와 추천 검색어를 삽입, 해당 내용을 더욱 풍부하게 읽을 수 있게 해줄 BGM(혹은 영상)을 안내했다. 본격적으로 벨 에포크의 음악가들을 다루는 〈생상이 독일 음악을 극복하는 방법〉에서는 각 음악가별로 대표곡들을 모아 소개했다(21세기답게 QR코드 하나로 그들의 작품세계로 입장할 수 있다). 또 책 말미의 〈벨 에포크로의 산책〉, 〈아름다운 시대, 아름다운 영화들〉에는 우리 시대에도 여전히 살아 숨 쉬고 있는 벨 에포크의 유산들을 보고 듣고 언젠가(?) 직접 찾아가볼 수 있는 정보들을 담았다.

모쪼록 이들을 통해 이 책에 나오는 어떤 인물, 또는 한 분야, 예를 들자면 미술, 음악, 무용 그리고 문학의 보다 심화된 정보를 알고 싶다는 생각이 드는 독자가 있다면, 벨 에포크라는 아름다운 시대의 길잡이로서, 더 큰 기쁨은 없을 것이다.

이 책을 쓰는 내내, 전염병에 대한 공포와 무기력증에 힘들어하면서 이런 생각을 했다. 두 번의 끔찍한 전쟁을 치르고 난 뒤에야 비로소 '아름다운 시대', 벨 에포크의 가치를 알아차린 전후 사람들처럼, 재난 영화나 디스토피아적 SF의 비극적 시련을 경험하고 있는 지금의 인류야 말로 벨 에포크라는 힐링의 콘텐츠가 필요한 것 아닐까.

Chaqu'un a besoin de sa propre 'Belle Époque'!
(우리 모두에게는 각자의 '벨 에포크'가 필요하다!)

*Une Muse et ses artistes*

1부                    뮤즈와 예술가들

# À Chloris
## 클로리스에게

테오필 드 비외
(Théophile de Viau, 1590~1626)
시詩

레날도 안
(Reynaldo Hahn(1874~1947)
곡曲

S'il est vrai, Chloris,
que tu m'aimes,
Mais j'entends,
que tu m'aimes bien,
Je ne crois point
que les rois mêmes
Aient un bonheur pareil au mien.

나를 사랑한다는 게 사실이라면 클로리스,
나는 이미 알고 있어요.
과연 어떤 왕이 나와 같은 행복을 느낄 수 있을까요?

*Que la mort serait importune*
*De venir changer ma fortune*
*À la félicité des cieux !*

죽음조차도
나의 이 천상의 행복을
갈라놓을 수 없을 거예요.

*Tout ce qu'on dit de l'ambroisie*
*Ne touche point ma fantaisie*
*Au prix des grâces de tes yeux.*

사람들이 말하는 천상의 만찬 같은 그 어느 것도
그대의 눈동자가 주는 신비함을 깨트릴 수는 없을 거예요.

**추천 검색어**
#à_chloris #Reynaldo_Hahn #Philippe_Jaroussky #live

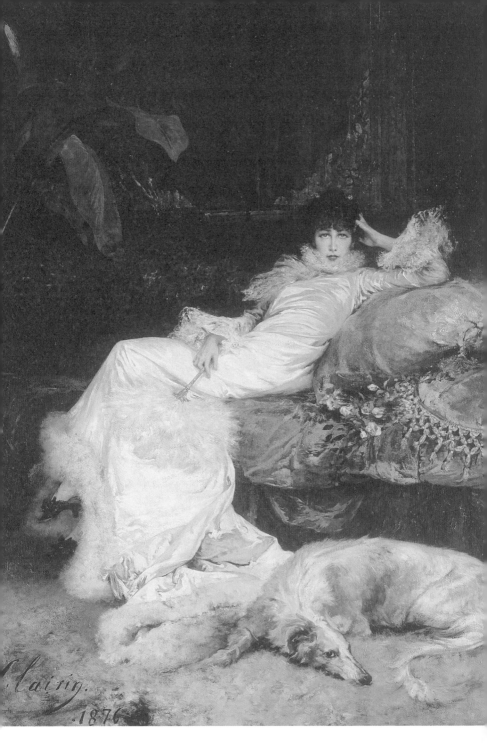

〈사라 베르나르의 초상〉, 조르주 클래랭, 1876년, 캔버스에 유채, 프티 팔레 미술관, 파리.
그녀를 그린 수많은 작품들 중에서도 단연 독보적인 이 초상화는 세상만사에 해탈한 듯한 이지적인 모습과
애써 숨기고 있는 강렬한 열정을 하나의 시선에 담아내고 있다.
클래랭이 수년간 그녀의 연인이었던 것을 감안하면 왠지 납득이 가기도 한다.

# 뮤즈,
# 사라 베르나르

*La Muse*

벨 에포크의 이야기는 꼭 그녀, 사라 베르나르(Sarah Bernhardt, 1844~1923)의 이야기로 시작해야 한다.

처음, 파리 프티 팔레에서 그녀의 저 눈동자를 마주하던 그 순간부터.

"누구예요?"

파리에 도착해서 얼마 안 되어 미친 듯이 박물관과 미술관, 영화관을 다니던 때였다. 세상에, 반 고흐, 모네, 마네, 피카소, 베르트 모리조(Berthe Morisot, 1841~1895), 르누아르를 직관할 수 있다니! 센 강을 건너 다니며 하루 종일 미술관 순례를 하다, 어

쩌다 들른 프티 팔레에서 조르주 쥘 클래랭Georges Jules Victor Clairin의 저 초상화를 마주한 순간, 나는 발을 멈출 수밖에 없었다.

"사라 베르나르."

동행했던 친구는 그것도 모르냐는 투로 대답했다.

"Sarah Bernard?"

"아니, Sarah Bernhardt! 벨 에포크의 여신이지."

"Son regard(저 시선)…"

그녀의 저 시선에서 나는 눈을 떼지 못했다. 그녀가 벨 에포 크 시대를 풍미한 대배우라는 것도, 그녀로 인해 많은 예술가들 이 영감을 받고 재능을 꽃 피워 이 시대의 예술을 더욱 풍요롭게 했다는 것도 모두 알게 되었다. 그렇게 스물두 살의 나는 세상의 모든 것을 알아버린 여인의 시선에 빠져버렸다. 그 시선에는 하 루 종일 나를 감동시켰던 오르세와 오랑쥬리 미술관의 명작들을 뛰어넘는 그 무엇인가가, 말로는 표현할 수 없는 강한 이끌림이 있었다. 나는 이 도시를 사랑하게 될 거고 여기 사람들과 부딪치 고, 또 사랑하면서 살겠구나…. 그녀는 그렇게 내게 천천히, 벨 에포크의 세계로 가는 문을 열어주었다.

시간을 훌쩍 뛰어 넘어, 바즈 루어만Baz Luhrmann 감독의 2001 년 영화 〈물랑 루즈〉를 보면 여주인공 사틴(니콜 키드먼)의 분장 실 거울에 사라 베르나르의 사진이 붙어 있는 장면이 나온다. 이 사진 앞에서 사틴은 언젠가 그녀에 버금가는 여배우가 되겠다고 다짐한다. 사틴에게만이 아니라, 실제로 '스타들의 스타'였던 사

라 베르나르는 벨 에포크 시대가 낳은 불세출의 아티스트로, 당시 그녀에 대한 열광은 하나의 '사회현상'에 가까웠다. 하지만 이렇듯 화려하게만 보이는 그녀의 명성 뒤에는 불우한 환경을 노력으로 극복해낸 강한 집념과 의지가 있었다. 그리고 남자들의 권력과 때로는 타협하고 때로는 맹렬히 맞서면서, 성별을 떠나 한 사람의 예술가로 인정받고자 한 열정이 있었다. 동시대를 살았던 카미유 클로델, 시도니-가브리엘 콜레트, 마리 로랑생, 가브리엘 샤넬처럼 치열했던 그 삶은 그녀를 프랑스를 넘어 전 유럽과 미국에까지 명성을 떨치며 많은 여성에게 선구자적 존재로 자리매김하게 했다.

19세기가 낳은 최고의 스타 사라 베르나르, 그녀는 단지 타고난 미모만으로 한 시대를 풍미한 여배우가 아니었다. 일찍이 그녀는 자신의 미모와 젊음이 영원하지 않으리라는 것을 깨달았고, 무대 위에서만은 그것이 가능하다는 것도 알고 있었다. 굳이 숨기려하지도 않았던, 네덜란드 출신의 유태계 어머니와 귀족의 사생아라는 출생의 비밀이라든가, 당시 사람들이 미인의 조건이라 생각했던 풍만한 몸매와는 거리가 있는 자신의 외모에 대해서도 늘 당당했다. 세상에 절대가치란 없다는 것을 너무나 잘 알고 있었기 때문이었다. 그것이 사람들이 절대적이라고 믿어 의심치 않는 도덕이든지 가치관, 오랜 시간에 걸쳐 형성된 미의 기준이라 할지라도 말이다. 그러고 보면 그녀는 철저히 자신의 삶에 대해 객관적이고 냉소적이었다. 어쩌면 그것이 그녀가 연기한 수많은 비극의 주인공들이 걸어간 운명을 비켜가는 방법일 수도 있었다. 정말 그렇다.

산업화에 의한 급격한 도시화는 수많은 도시빈민을 만들어 냈다. 특히 도시의 화려한 삶을 동경하여 무작정 상경한 여인들에게 닥쳐올 몰락의 과정은 모파상(Guy de Maupassant, 1850~1893)의 소설에서처럼 정해진 수순이었다. 상상과는 다른 비정한 자본주의의 대도시에서 그녀들은 겨우 끼니를 해결할 수 있는 일거리조차 찾기가 힘들었고 결국, 매춘부가 되거나 부자 애인을 거느린 쿠르티잔Courtisane이라고 불리는 고급 창부가 되었다. 사라의 어머니인 주디트 베르나르도 그런 여자 중의 한 명이었다. 어린 사라는 눈부시게 아름다웠던 어머니를 매우 사랑했다. 아버지가 없는 가정의 유일한 어른, 더욱이 아름다웠던 어머니의 사랑을 받고 싶었던 사라는 어려서부터, 아버지가 다른 두 명의 자매들과 심리적 경쟁을 하며 사랑을 독차지하는 법을 터득해야 했다. 문제는 그녀의 어머니는 수많은 애인들 관리만으로도 매우 바쁜, 모성애와는 거리가 먼 타입이었다는 점이다.

수도원의 기숙학교가 그녀의 집이었고 방학에나 겨우 어머니를 만날 수 있었다. 그녀는 항상 애정에 굶주린 아이였고, 그런 유년 시절은 사라를 더욱 강하게 만들었다. 결국 수도원에 보내져 수녀가 되어야 할 운명의 사라였지만, 그녀는 자신의 운명에 반기를 든다. 그리고 어머니(또는 이모)의 애인

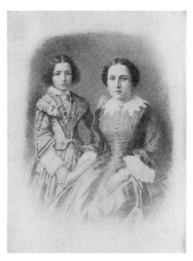

사라 베르나르와 어머니, 1852년경.

32

이었던 당시의 국무대신 모르니 공☆의 후원을 받아, 파리의 유명한 국립극단 코메디 프랑세즈Comédie française에 들어가 본격적인 배우의 길을 걷게 된다. 이때까지만 해도 연극과 예술에 특별한 애정이나 재능이 있었던 것은 아니었다. 여성의 신분으로, 남자들에게 의존하지 않고 자신의 일을 하며 살 수 있는 몇 안 되는 직업 중에 하나가 여배우였기에 한 선택이었다. 사라는 자신의 이름으로 당당하게 살고 싶었다. 적어도 어머니처럼은 살고 싶지 않았다. 젊고 아름다운 사라는 자신의 운명에 최선을 다해 맞서면 그것을 극복할 수 있다고 믿었던 것 같다. 그런 딸을 어머니 주디트는 안타깝고 씁쓸한 심정으로 바라봤을 것이다. 하지만 뜻밖에도 그녀는 이 딸의 재능 덕분에, 그녀의 노년이 대부분의 쿠르티잔처럼 외롭고 비참한 것이 아닐 수도 있을 것이라는 희망을 보기 시작한다. 연극을 하면서 사라는 자신이 이 직업에 의외의 놀라운 재능이 있음을 알게 된다. 연극에 몰입하고 있는 동안만큼은, 세상사의 모든 복잡한 일에서 벗어나, 자신의 또 다른 자아를 끄집어내고 잠시나마 그 자아로 살 수 있는 배우라는 직업의 매력에 푹, 빠져든다.

지금도 그 정통성과 탄탄한 기본기 교육으로 유명한 코메디 프랑세즈(인기와 실력을 겸비한 최고의 여배우 이자벨 아자니가 바로 이 코메디 프랑세즈 출신이다)는 신인 여배우에게는 연기에 관한 한 최고의 학교이자 업계의 시스템을 알 수 있는 배우 사관학교 같은 곳이다. 그녀는 이곳에서 연기 이외에도, 여성으로서 어떻게 자신에 대한 평판을 유지해야 하며, 배우로서 어떻게 자신의 존

재감을 드러내야 하는지, 또 같은 극단에서도 누구와 친분을 유지해야 하는지, 사적으로 어떤 사람들과 친교를 맺어야 하는지 같은 생존전략을 수많은 경쟁을 통해, 그리고 선 후배들을 보면서 배웠다. 게다가 그녀는 본능적으로 이 방면에 탁월한 재능이 있었다. 예를 들자면, (그랑 팔레 같은 거대한 파티장 안에서도) 쏟아지는 수많은 사람들의 호기심과 관심 어린 시선 속에서, 누구에게 말을 건네야 자신이 그 파티의 주인공이 되는지를, 본능적으로 아는 그런 여자였던 것이다. 어머니 주디트로부터 물려받은 특별한 재능이라고 할까?

하지만 배우로서는 처음부터 성공가도를 달린 것은 아니었다. 동서고금을 막론하고 자신의 매력을 팔아야 하는 배우라는 직업에는 늘 경쟁과 질투의 그림자가 따르기 마련이고, 특히 (어머니 주디트, 또는 이모의 애인으로 추정되는) 국무장관의 입김으로 특별 입학한 그녀에겐 시기하고 질투하는 동료들이 많았다. 업계 특유의 분위기와 동료들과의 불화를 견딜 수 없었던 사라는 결국 모두가 부러워하던 코메디 프랑세즈에서 쫓겨나다시피 뛰쳐나온다. 이어 여러 중소 극단을 전전하며 무명 시절을 이어가다 당시의 많은 여배우들처럼 생활고 때문에 매춘에 연루되기도 한다. 세상에는 젊고 아름다운 미혼의 여배우를 향한 유혹이 너무나 많았다. 《쿠르티잔, 매혹의 여인들The book of the Courtesans》의 저자 수전 그리핀Susan Griffine은 이때까지만 해도 어머니 주디트의 영향이 크게 미치고 있었기 때문이라고 설명한다. 주디트는 여자 혼자 세상을 살아가기 위해서는 예술이니 배우정신 같은 이상적인 말 따위가 아니라, 보다 확실한(?) 것이 필요하다고 생

각하는 여자였다. 그 영향이었던지 사라는 벨기에의 앙리 드 린 Henri-maximilien-Joseph de Ligne 공과 사랑에 빠져 그녀의 유일한 자식인 모리스를 출산하기도 한다. 아버지로부터 인정 받을 수 없는 아들이었다.

여배우로서의 가장 빛나야 할 나이, 20세에 이미 인생의 밑바닥으로 떨어진 그녀는 미혼모의 고된 삶을 겪으며, 필사의 각오로 다시 일어서야 했다. 그녀가 그렇게도 싫어했던 어머니와 같은 인생을 살지 않기 위해서였다. 하지만 그녀의 일생 전체를 놓고 보면, 이 재기는 꽤나 적절한 타이밍이었던 것 같다. 만약 다른 여배우들처럼, 그녀의 성공이 찬란한 미모가 절정이었을 20대에 찾아왔더라면, 우리가 아는 사라 베르나르의 전설은 애초에 없었을 것이다. 그녀 또한 남자들의 욕망에 의해 여성의 아름다움과 가치가 등급 매겨지는 쇼비즈계의 소모품이 되었을지도 모른다. 여성의 자립이 녹록지 않았던 시절, 젊은 여배우가 누군가(파트론)의 보호 없이 자신의 힘만으로 살아간다는 것이 얼마나 힘든 일인지 그녀는 뼈저리게 깨닫는다. 사랑을 가장한 유혹들과 연예, 출산, 홀로 아이를 책임져야 하는 싱글맘의 경험까지… 톡톡히 수업료를 치른 30대의 사라 베르나르는 비로소 홀로 서기 위해, 한 인간으로서, 한 명의 여성으로서, 또 배우로서 스스로의 모습을 바라본다.

매우 마른 체형의 사라 베르나르는 적당히 풍만한 몸매의 여성을 선호했던 당시의 미적 기준에 의하면 그리 뛰어난 미인은 아니었다. 하지만 그녀는 무대에서 어떻게 움직여야 관객들

의 시선을 독차지할 수 있는지 본능적으로 알았다. 남들에게는 콤플렉스였을 심한 곱슬머리라든지 창백한 피부를 더욱더 강조하는 화장법, 또 듣는 사람들에게 안정감을 주는 메조 소프라노 톤의 편안한 발성으로 그녀는 '대체불가의 배우 사라 베르나르'의 이미지를 만들어냈다. 또 그녀는 당시, 대부분의 여배우가 꺼려하는 남자 역할도 거절하지 않았다. 오히려 자신의 중성적인 매력을 발휘하는 기회로 삼아, 실지로 남자 배우들은 표현할 수 없는, 묘한 성적 매력을 나타냈다. 이를 바탕으로 그녀는 수많은 여성들의 동경의 대상이 되며 엄청난 대중적인 인기를 얻게 된다(《베르사유의 장미》의 오스칼을 떠올려보면 된다). 그렇게 이 남자 역할은 사라 베르나르 특유의 레퍼토리가 되었다. 그녀가 햄릿 같은 늘 남자 배우에게 주어지던 역할을 하면, '사라 베르나르의 새로운 햄릿'을 보기 위해 관객들이 몰려들었고 화제가 되었다. 그러나 성공의 기쁨도 잠깐, 곧 프랑스-프로이센 전쟁이 일어났고 극장은 폐쇄되었다. 하지만 사라는 가족들과 함께 피난을 가는 대신 파리에 남아, 폐쇄된 극장을 야전병원으로 만들어 부상당한 병사들을 돌봤다. 그녀의 자서전, 《나의 두 삶Ma double vie》을 보면 그때의 긴박한 상황, 전쟁을 대하는 사라의 심경이 상세히 묘사되어 있다. 사라 베르나르는 그런 여자였다. 눈앞의 이익보다는 신념이 중요했다. 또 이런 점이 그녀가 자신의 초상화나 이름이 들어간 사진, 브로셔를 넘어서, 비누, 분, 화장품, 술을 팔 때도, 그녀의 이런 친자본주의적 성향을 비난하는 사람들을 향해 "비록 이름과 사진을 팔지언정, 신념을 팔진 않는다"는 면죄부를 준 것이다.

〈테오도라〉의 무대의상을 입은 사라 베르나르, 1885년, 조지 그랜섬 베인 컬렉션, 미국회도서관.
그녀는 자신이 무대에서 입을 의상과 액세서리를 알퐁스 뮈샤나 르네 랄리크 같은
당대 최고의 예술가들의 조언을 받아 스스로 완성해갔다.

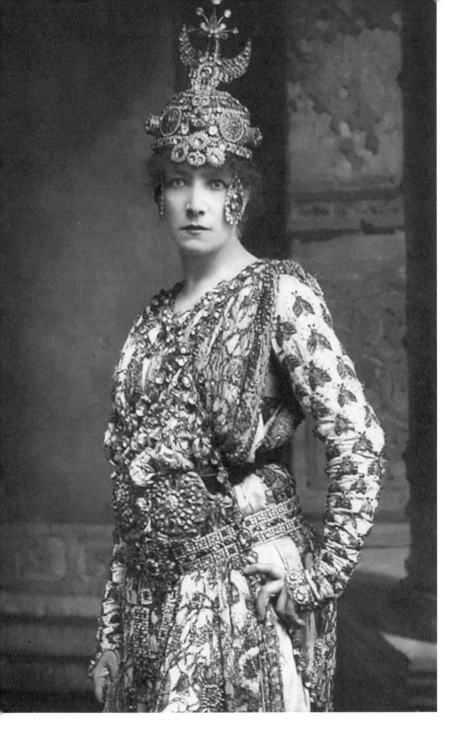

테오도라 황후의 모습을 한 사라 베르나르,
1884년, W. & D. 다우니 사진.

전쟁 후, 나폴레옹 3세와의 대립으로 국외를 떠돌던 빅토르 위고가 파리 시민의 환호를 받으며 귀국했을 때, 그녀는 위고 원작의 연극, 〈뤼 블라스Ruy Blas〉에 스페인 여왕 역으로 출연하게 된다. 그리고 혼신을 다한 연기로 관객의 호응은 물론, 원작자 위고의 극찬을 얻어낸다. 특히 빅토르 위고는 그녀의 배우로서의 재능을 아주 특별(!)하게 사랑했던 것 같다. 끊임없이 아름다운 여인을 사모했던 위고의 마지막 여인이 바로 사라 베르나르였다는 사실은 당시 파리에선 공공연한 비밀이었다. 이제 그녀는 한때 내쫓기듯 떠났던 코메디 프랑세즈에 매우 예외적으로, 특별 대우를 받으며 다시 복귀한다. 이때부터 사라는 프랑스의 국민 배우로 등극한다. 그녀가 하는 모든 작품은 화제가 되었고 티켓 오피스 개장과 함께 매진되는 흥행이 보장되는 스타였다. 배우로서도, 라신이나 코르네유 같은 고전극뿐만 아니라 빅토르 위고, 주르주 상드, 에밀 졸라, 오스카 와일드처럼 당대는 물론 지금까지도 사랑 받는 걸출한 작가들의 열렬한 지지를 받으며 그들의 작품에서 활약했고, 성별을 넘나들며 도전에 도전을 거듭해 예술가들의 뮤즈이자 대중의 슈퍼스타로 추앙받았다. 빅토르 위고를 예로 들자면, 그는 그녀를 거론할 때면 항상, '거룩한', '황금의 목소리를 가진', '연극의 여제' 같은 화려한 수식어를 아낌없이 동원했다. 장 콕도마저도 그녀를 '신성한 괴물'이라 부르는 데 주저하지 않았다.

드레퓌스 사건이 기승을 부리고 반反유태주의가 극에 달했던 시기였다. 그럼에도 불구하고, 왜 당시 사람들은 남녀노소를

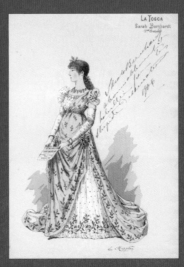

〈동백 아가씨〉(1880)와 〈토스카〉(1887),
청순함과 관능미.

카리스마를 잃지 않았던 말년의 베르나르.

사라 베르나르의 수혜자들 중
한 사람인 빅토리앙 사르두의
〈클레오파트라〉(1890)와 〈마녀〉(1903).

미국 활동기의 사라 베르나르, 1891년,
나폴레옹 사로니 사진.

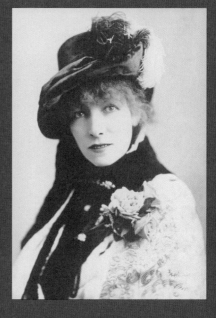

왼쪽: 아르 누보의 또다른 거장 외젠 그라세가 그린 〈잔다르크〉(1890)의 포스터.
오른쪽: 라신의 고전 〈페드르〉(1873)를 열연하는 사라 베르나르.

오른쪽: 미국작가 프랜시스 크로포드가 그녀를
위해 쓴 〈프란체스카 드 리미니〉(1902).
아래: 페도라 모자를 유행시킨 바로 그 연극
〈페도라〉(1882).

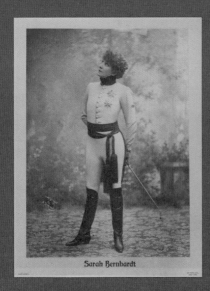

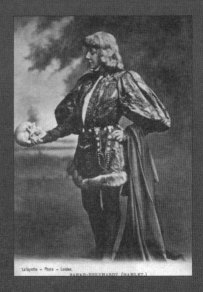

위: 그녀가 주인공 라이히슈타트 공작 역을 맡아 화제가 된
에드몽 로스탕의 〈새끼 독수리〉(1900)와 햄릿의 역사에서 빠지지 않고
언급되는 사라 베르나르의 〈햄릿〉(1899)

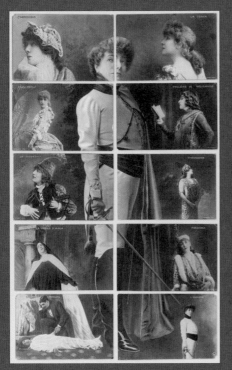

왼쪽: 사라 베르나르는 엽서나 퍼즐,
브로마이드 사진 같은 스타 굿즈를
상품화한 최초의 스타다.
아래: 빅토르 위고의 〈에르나니〉(1877).

불문하고 이토록 이 유태계 배우에게 열광했을까? "그녀는 사랑할 수밖에 없는 괴물이었다. 여성들은 사라가 끄집어낸 로맨틱한 햄릿과 사랑에 빠지고, 남성들은 그녀가 연기하는 가련한 동백 아가씨(춘희)에게 마음을 빼앗겼다." 극작가 모리스 로스탕(Maurice Rostand, 1891~1968)의 설명이다. 놀라운 점은 사라 베르나르가 자신의 명성을 이용해, 정치가든 예술가든 각 분야에 걸친 당대 최고의 인물들을 만나 활발히 교류했다는 사실이다. 그녀는 또, 그들에게서 무엇을 얻어야 하는지도 잘 알고 있었다. 그녀가 다른 예술 분야들에 대해 단순한 관심과 취미를 넘어, 전문가 이상으로 공부하고 직접 작업에 참여했던 것은 바로 연극

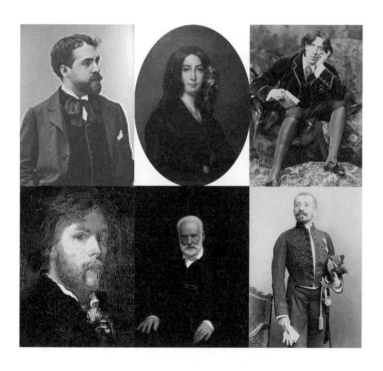

사라 베르나르의 예술가들.
시계방향으로, 레날도 안, 조르주 상드, 오스카 와일드,
귀스타브 모로, 빅토르 위고, 피에르 로티.

이 이 모든 예술을 포함하고 동시대의 예술의 흐름을 파악해야 하는 종합 예술이기 때문이었다. 그중에서도 특히 조각은 그녀가 각별한 열정을 가졌고, 개인전을 개최할 만큼 아티스트로서도 재능을 인정받았던 장르이기도 하다(비록, 당대 최고의 조각가인 로댕에게는 싸늘한 평가를 받기는 했다. 혹시 사라 베르나르는 로댕의 이름과 함께, 세간의 엄청난 관심을 받던 마드무아젤 카미유 클로델이 부러웠던 것일까?).

예술은 그녀가 살아가는 기쁨의 원천이었고, 몰랐던 장르에서 예술의 의미를 발견하는 일은 그녀가 연극을 통해 느끼는 기쁨 못지 않았다. 많은 예술가들이 그녀 곁에 모여들었고, 저마다 이 무한한 영감을 불러일으키는 존재를 찬양했다. 가난할 수밖에 없는 젊은 예술가들을 위해서는 기꺼이 지갑을 열었다. 그녀는 이 질투와 경쟁의 세계에서 진심과 선의만이 승리한다는 것을 알고 있었다. 어느덧 그녀 주변에 수많은 예술가들이 모여들었다. 조르주 상드, 빅토르 위고, 귀스타브 모로(Gustave Moreau, 1826~1898), 피에르 로티(Pierre Lotti, 1850~1923), 오스카 와일드, 레날도 안(Reynaldo Hahn, 1874~1947). 문학, 미술, 음악의 대가들이 그녀의 친구가 되었고 그녀의 집은 일종의 살롱이 되었다. 하지만 다른 살롱들과는 달리 이곳의 중심은 매력적인 게스트들이 아닌, 살롱의 안주인(마담), 사라 베르나르였다.

코메디 프랑세즈를 다시 탈퇴하여, 자신의 이름을 딴 극장, 테아트르 사라 베르나르(Théâtre Sarah Bernhardt, 지금의 샤틀레 극장)를 오픈하기도 했던 그녀는 수많은 이들을 고용했고, 전용 요리

사, 비서 등 많은 인력을 이끌고 무려 70개(!)의 루이 뷔통 트렁
크를 대동한 채, 호주와 북남미, 러시아까지, 지구촌을 맹렬히 누
비며 공연 투어를 다녔다. 요즘식으로 말하면 '월드스타'였던 것
이다. 신문과 매스컴의 연일 이어지는 호평과 보도로 그녀의 이
름을 딴 이 순회공연 자체가 커다란 이벤트가 되어버렸다. 그녀
가 순회공연을 위해 들리는 나라마다 엄청난 취재 경쟁이 펼쳐
졌고, 프랑스어를 전혀 모르는 곳에서조차 '세계적인 스타, 사라
베르나르'를 보러 관객들이 몰려들었다. 그녀가 뭘 하는지, 왜 세
계 최고의 스타인지 모르는 사람들도 이 유명한 여인을 구경하
러 올 정도였다. 요즘은 스타나 연예인에 대한 관심과 동경, 팬덤
이 흔한 이야기지만, 당시 사람들에게는, 이전까지는 볼 수 없었
던 새로운 사회현상이었다. 모두 19세기 후반의 인쇄, 출판, 복제
기술의 혁신에 의해 신문, 출판,
사진, 포스터 같은 매체들이 엄청
난 권력을 갖기 시작했기 때문에
벌어진 일이었다. 시대를 읽을 줄
알았던 사라 베르나르가 이를 놓
칠 리 없었다. 그녀는 자신의 어
떤 행동이 미디어의 관심을 받고,
다음 날 대서특필 되는지 잘 알고

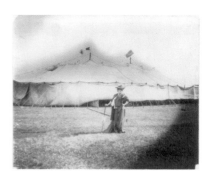

있었다. 개와 고양이는 물론이고, 악어와 원숭이, 치타, 사자를 집
에서 키우며, 인터뷰를 하러 온 기자를, 이 세상에서 가장 편안한
장소라며 자신의 관에서 맞이하는 것 같은 기괴한 행동들은 어쩌
면 철저하게 계산된 그녀의 마케팅 전략이었을지도 모른다.

텍사스 공연 텐트 앞의 베르나르,
1906년.

그녀는 매우 현실적인 여자였다. 처음에 사라 베르나르는 단지 취재의 대상이었지만, 곧 자신이 미디어에 얼마만큼의 영향력이 있는지를 파악한 그녀는 무대에서 사생활의 일부분을 살짝 노출시키면서 새로 발표하는 작품의 홍보에 적극 이용했다. 미디어 시대에 PR 마케팅이 얼마나 중요한지를 꿰뚫고 있었던 것이다. 자신의 사진을 엽서로 만들어 팔았고, 캘린더, 연극 포스터, 브로마이드용 사진을 팔았다. 더 나아가 상품의 선전에 자신의 이름과 이미지를 써서 커다란 광고탑이 되기도 하고, 잡지나 신문을 장식하기도 한다. 또 제품업자, 인쇄소와 제휴하여 아예 상품을 만들어내기도 했다. 요즘 많은 스타와 셀렙이 하고 있는

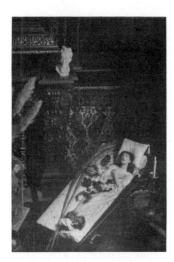

스타 마케팅이라든가, 인플루언서 마케팅의 전략을 백 년도 전에 앞서갔던 것이다. 글로벌 무대를 섭렵한 최초의 월드스타이자 비즈니스 우먼, 사라의 다음 행보는 더욱 놀랍기만 하다. 그녀는 "인기란 스쳐 지나가는 바람 같은 것이지만, 이미지는 대중의 기억에 영원히 남는다"며 수많은 자신의 초상화를 그리게 했다. 사진과 영화 같은, 당시로선 새로운 시각 매체 앞에서도 몸을 사리지 않았다. 그녀의 변화무쌍한 표정, 다양한 사진을 오늘의 우리가 볼 수 있는 이유다.

그리고 1896년 12월 9일 수요일, 프랑스는 2000년 역사상

관 속의 사라 베르나르,
《나의 두 삶》.

1902년, 스톡홀름 그랜드 호텔.

처음으로 한 여성을 기리는 날을 지정하여 성대한 기념식을 거행한다. 그것도 살아 있는 여성, 사라 베르나르의 영광을 찬미하기 위한 날이었다. 예술가로서, 또 프랑스인으로서 그녀가 예술과 프랑스, 나아가 온 세계에 미친 영향을 찬양하고 축하한다는 의미의 행사였다. 프랑스 각계에서 선별된 유명인사와 정치가들, 학자들, 예술가들이 당시 최고의 호텔 르 그랑 오텔(Le Grand Hôtel, 현재의 인터콘티넨탈 파리 르 그랑 오텔)과 르네상스 극장Théâtre de la Renaissance에서의 특별 공연과, 7가지 코스의 특별 만찬과 무도회에 초대되었다. 이날, 〈사라의 날〉 기념 책자와 메뉴와 초대장은 모두 아르 누보의 대명사이자 상징이 되어버린 알퐁스 뮈샤가, 500명 전원에게 증정된 기념 메달은 조금 다른 의미에서 시대의 상징인 보석공예가 르네 랄리크가 사라 베르나르의 옆얼굴을 모티브로 하여 제작했다. 모두, 사라 베르나르라는 후광을 업고 명성을 쌓았고, 그 분야의 대가가 된 아티스트들이었다. 이날의 행사는, 특정 인물이나 이념을 공적으로 찬미하는 것을 극도로 싫어하는 프랑스 공화국 정신에 철저히 반反하는 것으로, (이런 기념일을 만들어줄 정도로) 당시 사람들이 얼마나 사라 베르나르라는 인물에 빠져 있었는지를 단적으로 보여주는 방증이다.

그리고, '프랑스 역사상 최초', '공화국 역사상 최초'라는 이 기록은 그녀 자신에 의하여 훗날, 다시 한 번 경신된다. 바로 그녀의 장례식이었다. 파리의 자택에서 영화를 찍다가 숨진 사라 베르나르는 마지막 순간까지도 현역이었다. 71세에 오른쪽 다리를 절단하는 수술을 하고서도 다시 무대에 섰고 1차 세계대전 중에는 프랑스를 위한 선전 영화에 출연하는가 하면, 미군들을 위

한 위문 공연도 열심히 했다. 말년에, 늙고 지친 모습에 화장이 짙어진 그녀를 보고 대중과 평론가들이 냉소를 보낼 때도 막상 무대 위에서는 누구보다 풍부한 감정을 보여주는 명연기를 선보여 "역시, 사라 베르나르!"라는 탄성을 자아냈다. 그녀의 장례일에는 다섯 대의 흰 장미꽃 상여 차와 그녀의 관을 지키는 파리의 정계, 학계, 사교계, 예술가들의 명사가 하나가 되었다. 마치 파리의 모든 사람들이 거리로 뛰쳐나온 듯한 엄청난 추도객들이 모여들었다. 프랑스 공화국 최초의 여성에 대한 국장이었고 (두 번째는 작가인 콜레트였다), 영국의 국왕, 조지 5세까지 직접 참석한 국가적 행사였다. 왕가가 사라진 공화국 프랑스에서, 화려하고 웅장한 왕실 장례식 못지 않은 국장이 한 평민 여성을 위해 이루어진 것이다.

> Rien n'est impossible, il faut le risquer.
> (불가능이란 없다. 도전해야 한다.)
>
> 사라 베르나르(Sarah Bernhardt, 1844~1923)

사라 베르나르의
장례식

# L'Énamourée
## 사랑에 빠진 여자

테오도르 드 방빌
(Théodore de Banville(1823~1891)
시詩

레날도 안
(Reynaldo Hahn(1874~1947)
곡曲

*Ils se disent, ma colombe,*

*Que tu rêves, morte encore, Sous la pierre d'une tombe:*

*Mais pour l'âme qui t'adore, Tu t'éveilles, ranimée,*

*O pensive bien-aimée!*

그들은 내게 말하지. 나의 사랑하는 비둘기여,

그대가 꿈꾸는 것은 묘석 밑에서 여전히 죽어 있다고

하지만 그대를 사랑하는 영혼을 위해

그대는 깨어나서 일어났지,

오 생각에 잠긴 사랑하는 연인이여.

Par les blanches nuits d'étoiles,
Dans la brise qui murmure, Je caresse tes longs voiles,
Ta mouvante chevelure, Et les ailes demi-closes
Qui voltigent sur les roses!

하얗게 별이 빛나는 밤에 바람은 속삭이지
나는 그대의 긴 베일을 쓰다듬고
그대의 흩날리는 머릿결, 반쯤 접힌 그대의 두 날개는
장미꽃 위에서 날갯짓을 하지.

O délices! je respire
Tes divines tresses blondes!
Ta voix pure, cette lyre, Suit la vague sur les ondes,
Et, suave, les effleure, Comme un cygne qui se pleure!

오! 환희여,
나는 그대의 눈부신 금빛 머릿결을 들이마시고
그대의 순결한 음성 같은 이 리라는
물결 위의 파도를 따라가지.
그리고 부드럽게 스쳐지나가지
울고 있는 백조처럼…

추천 검색어
# L'énamourée  # Reynaldo_Hahn  # Susan_Graham

# 아르 누보에서
# 아르 데코로

*D'Art nouveau á Art déco*

파리나 빈, 브뤼셀의 거리를 걷다 보면, 유리, 단단한 철강 소재
로 구현된 기묘한 곡선의 아름다운 건물들이나 저택과 마주칠
때가 있다. 그 정교함 때문에 살아 있는 생명체 같은 느낌이 들
기도 하고, 매우 관능적인 느낌 때문에 압도당하는 이들 대부분
이 아르 누보 양식의 건물이다. 이제는 너무 유명해서 특정 양식
의 건축물이라보다는 그 자체로 하나의 유적이 되어버린 기마
르(Hector Guimard, 1867~1942)의 파리 메트로 입구나 바르셀로
나의 사그라다 파밀리아Sagrada Familia처럼 아르 누보를 대표하는
건축들은 여전히 유럽의 여러 도시에 존재한다. 대부분 그 도시
의 랜드마크 내지는 애호가들의 방문이 끊이지 않는 명소이다.

과연 무엇 때문에 사람들은 백 년이 훌쩍 넘은 시대의 미술 사조를 그리워하며 이들에 열광하는 것일까?

아르 누보Art nouveau는 프랑스어로 '새로운 예술'이란 의미이다. 19세기 말, 파리를 중심으로 전 유럽에 걸쳐 유행했고 근대화의 열풍을 타고 남미, 북미, 아시아까지 전 세계를 풍미한 미술 사조이다. 무엇이 그토록 새로웠던 것일까?

19세기, 유럽의 미술학교들이 집착했던 '고전에의 회귀'는 뜻하지 않은 반동 현상을 낳는다. 현실과 괴리된 고전으로 돌아가기보다는 주변에서 흔히 볼 수 있는 자연의 것, 실용적인 것, 그러면서 단순하고 정제된, 아름다운 것이 각광받는 시대가 온 것이었다. 이러한 시대의 흐름과 분위기를 반영하여 등장하는 것이 새로운 예술, 바로 아르 누보다. 프랑스어이긴 하지만 실지로는 영국, 미국에서의 호칭이고, 프랑스에서는 '기마르 양식Style Guimard', 독일에서는 '유겐트 양식Jugendstil', 이탈리아에서는 런던의 백화점 이름을 따서 '리버티 양식Stile Liberty'으로 불렸다. 하지만 그 정신은 같은 뿌리를 가지고 있다. 우리나라를 포함한 동아시아 국가들에서는, 이 시대가 적극적으로 구미 제국의 신문물을 차용하던 근대기였기 때문에 지금까지도 서구 문화의 대표적 이미지로 인식되는 경향이 있다.

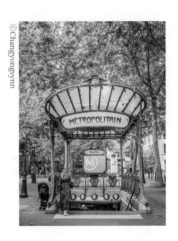
©Changyongsynn

기마르의 파리 메트로 입구.

여전히 파리의 주택가를 지키고 있는
기마르의 카스텔 베랑제(1895~1898)와 오텔 기마르(1909).

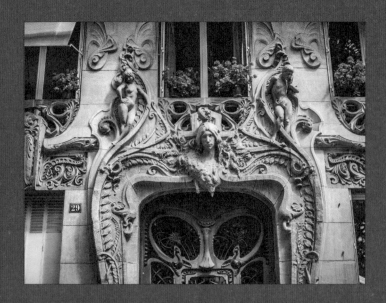

파리 7구 라비로트 빌딩. 아르 누보 스타일의 파사드가 인상적인 이 건물은
1901년 파리시 건축상을 수상했다.

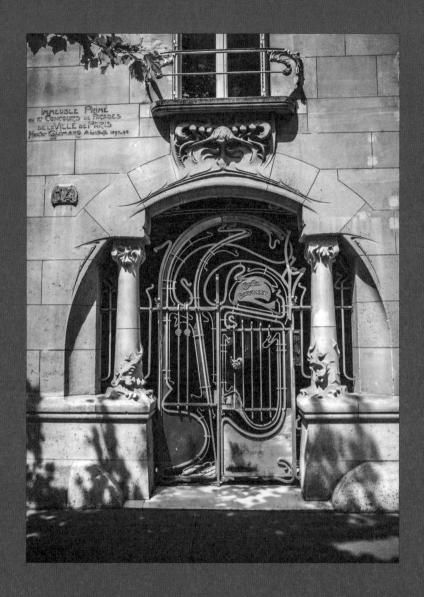

카스텔 베랑제의 정문. 건설 당시부터 화제였던 이 36칸의 아파트는
기마르 건축의 결정체이자 파리 메트로 입구와 함께
아르 누보를 상징하는 작품이기도 하다.

일찍이 작가이자 미술 비평가인 러스킨(John Ruskin, 1819~1900, 프루스트가 심취했던 그 러스킨 맞다!)은 "모든 아름다운 미술 작품은 의도적이든 우연이든 자연의 형태를 닮아야 한다"고 주장했다. 우리 시대에 있어서도 여전히 교과서적일 뿐만 아니라 실생활에서도 인기 있는 패턴들을 디자인한 그의 제자 윌리엄 모리스(William Morris, 1834~1896)는 스승 러스킨보다, 더 구체적이고 장인 정신을 중요시하는 디자인개혁운동을 주창한다. 바로 미술공예운동Art and Crafts Mouvement이다. 그는 디자인에 있어서 획일적이고 기계적인 대량생산에 반대하고, 장인 정신에 의거한 수공예 정신으로의 회귀를 주장하였다.

1895년, 이 미술공예운동의 정신이 마침내, 도버 해협을 건너게 된다. 파리에서 가장 영향력 있는 모던 아트 화상이자, 일본 미술 수집가이며 아트 딜러인 사무엘 빙(Samuel Bing, 1938~1905)이 '아르 누보'라는 이름으로 갤러리를 오픈한 것이다. 그는 그 기세를 몰아, 1900년의 만국박람회에서 모던한 가구와 태피스트리, 새로운 스타일의 예술품 등을 선보여 엄청난 명성을 얻는다. 그리고 박람회 특별관으로 운영되었던 그의 갤러리가 '빙의 아르 누보의 집la maison de l'Art Nouveau de Bing'으로 널리 회자되면서 '아르 누보'는 다시 한 번 세간의 주목을 받는다. 이때, 빙이 선보였던 새로운 스타일에 대해 일반적으로 '아르 누보'라는 호칭이 사용되게 된다.

하지만 그보다 훨씬 이전에, 태동기의 아르 누보를 본격적으로 세상에 알린 이가 있으니 바로 체코의 화가, 알퐁스 뮈샤(알

폰스 무하)다. 이 보헤미안 화가는 우연히 당대 최고의 여배우였던 사라 베르나르의 공연용 포스터를 그리게 되었는데, 오랜 무명 생활에 종지부를 찍게 해줄 이 일생일대의 기회를 놓치지 않기 위해선 반드시 불세출의 명작을 그려야만 했다. 고민 끝에 그는 가난했던 시절 출판사들의 삽화 의뢰를 받으며 연마했던 아르 누보 스타일로 이 포스터를 그리기로 한다. 그리고 1895년 1월 1일, 알퐁스 뮈샤가 빅토리앙 사르두Victorien Sardou의 연극, 〈지스몽다 Gismonda〉의 광고용 석판 포스터를 만들었을 때, 이번에는 반대로, 아르 누보가 뮈샤의 강한 영향 아래 놓이게 되었다. 온 파리 거리를 수놓은 뮈샤의 포스터는 처음에는 사라 베르나르라는 당대 최고의 스타의 인기에 힘입어 주목을 받았다. 하지만 점점 그 특이한 예술성을 알아보는 사람들이 많아지면서 뮈샤 자신이 시대의 스타가 되었다. 뮈샤의 작품들을 포함한 아르 누보의 모든 스타일이 처음에는 '뮈샤 스타일'이라 불렸는데 이것이 곧 지금 우리가 알고 있는 아르 누보였던 것이다.

이쯤에서 우리는 자신의 이름을 붙인 '뮈샤 스타일'로 한때 아르 누보를 압도하는 명성을 얻었던 알퐁스 뮈샤가, 얼마나 아르 누보적인 화가인지 기억해야 한다. 1902년, 뮈샤는 이 새로운 예술의 정신과 각각의 작품들에 사용된 소재, 테크닉을 세세히 기록하여《장식 자료집Documents décoratifs》이라는 한 권의 책을 발간하는데, 이 책의 발간 자체가 아르 누보 정신의 구현이었다. 예술가들에겐 자신만의 테크닉이라든가 독특한 기법에 대해 철저히 함구함으로써 독창성과 뛰어남을 자랑하려는 기질이 있다.

미술사에 획을 그은 위대한 거장들 역시 마찬가지다(그것이 의도적이든 우연이든 간에). 그러나 뮈샤가 후대에 계승시키고자 한 아르 누보의 정신은 가능한 많은 사람에게 공감되고 사랑 받기를 원했다. 그 결정체인 이 책과 1905년 연이어 발행된《인물 장식집Figures décoratifs》이 뮈샤와 아르 누보를 좋아하는 후대의 예술가들에게 교과서적 존재가 된 것은 예정된 미래였다. 그것이 뮈샤가 원하던 바이다.

뮈샤와 아르 누보의 가장 위대한 점은, 다른 미술 사조가 그랬던 것처럼 특권층이나 부유층을 대상으로 하지 않고 다양한 계층의 사람들을 포용하려고 노력했다는 것이다. 그래서 아르 누보의 가장 궁극적인 아름다움은 바로 그 대상에 있다. 이 새로운 예술은 더 이상 '그들만의 세계'에 갇힌 엘리트의 예술이기를 거부했다. 누구나 이해할 수 있으며 모두에게 공감되고 사랑 받는 예술, 그것이 바로 아르 누보의 정신이었다.

아르 누보는 미술학교들이 가르쳤던 틀에 박힌 반복과 재생의 예술을 거부하고, 새롭고 통일적인 양식을 추구하고자 하는 미술가들의 도전이었다. 앞서 언급한 모리스의 미술공예운동은 물론이고, 클림트나 투롭(Jan Toorop, 1858~1928), 블레이크(William Blak, 1757~1827) 등 회화의 영향도 빠뜨릴 수 없고, 또 아르 누보의 전반에 미친 자포니즘의 영향도 무시할 수 없다. 우키요에의 평면적인 느낌에 간략화된 묘사로 공간을 다양한 방법

알퐁스 뮈샤의
《장식 자료집》

으로 채우는 기법이 그대로 아르 누보에 채용되었다. 새로운 예술 양식에 대한 갈증이 바로 그 시작이었기 때문에 모든 것을 편견 없이 적극 수용했다.

또 아르 누보는 자연의 것들을 차용하여 모티브로 삼았다.

나무, 나뭇잎, 나뭇가지, 넝쿨식물, 동물, 곤충 등은 이 새로운 사조에 무궁무진한 소재를 제공했다. 건축에 있어서도 유리, 타일, 철물 같은 새롭고 기존에 쓰이지 않던 소재들을 적극 사용하여, 산업화로 부유층이 된 도시의 신흥 부르주아들에게 큰 인기를 끌었다. 어디서나 아르 누보 풍의 그림이 넘쳐났다. 새로운 상품들이 쏟아져 나오는 시기였으므로 많은 화가들이 기업과 계약을 체결했고 상품에 그들의 그림이 게재되었다. 뮈샤의 그림 같은 경우는 광고뿐만 아니라, 달력이나 포스터로 집집마다 장식을 위해 걸렸다. 그런데 아르 누보 화가들이 한 가지 예상하지 못했던 대중의 심리가 있었다. 그것은 바로 아르 누보가 일상에서 너무 흔해져버리자 숭고한 정신으로 스스로 엘리트 의식을 벗어

낭시파 아르 누보를 이끈 또 다른 아르 누보의 거장 에밀 갈레와
그의 주 특기였던 유리병 작품.

시계방향으로, 알퐁스 뮈샤의 《장식 자료집》(1901), 윌리엄 모리스의 패브릭 디자인(1876),
외젠 그라세의 《식물과 식물의 장식적 응용》(1896), 윌리엄 모리스의 〈격자무늬 벽지〉(1862).

던진 이 예술이, 더 이상 고귀하거나 멋있어 보이지 않는다는 대중들의 이율배반적인 감정이었다. 처음 뮈샤의 그림을 보았을 때의 감동은 어느덧 사라지고 그 통속성 때문에 언제나 일상 속에 있는 사물의 취급을 받았다. 대중의 심리란 그런 것이다. 폭발적인 인기가 사그라지고 그 유행이 시들해진 아르 누보의 말기에, 대중들은 지나치게 장식적이고 스토리텔링이 많은 아르 누보를 지겨워하기 시작했다. 정말 그랬다. 예술을 위한 예술을 추구했던 유미주의(탐미주의) 문학이 지나친 미美에의 집착 때문에 피로감을 주었던 것처럼, 수많은 장식과 흐르는 곡선이 넘쳐나서 아름다움에 취하게 되는 아르 누보는 어느덧 대중들에게 식상한 것이 되어버렸다. 이름 자체가 새로운 예술이었던 아르 누보가 더 이상 새롭게 느껴지지 않는 시대가 온 것이다.

그리고 곧 시작될 전쟁(제1차 세계대전)의 분위기와 맞춰 시대의 새로운 모더니즘은 비효율적인 장식이나 형식을 버리고, 가능하면 심플하고 기능적이며 대량생산이 가능한, 기계 친화적인 직선미와 기하학적인 취향에 아름다움을 느끼기 시작했다. 바로 아르 데코Art déco의 시작이었다. 아르 데코는 가능한 간결하고 소박한 선과 기하학적인 형태, 편안한 중량감을 강조한다. 화려한 장식보다는 그 제품의 본연의 구조에 중점을 두고, 눈에 확 드러나는 대비가 가능한 강렬한 색상을 주로 사용했다.

# 르네 랄리크의
# 파란만장한 삶

*Le fabuleux destin de René Lalique*

벨 에포크 시대를 말할 때 빼놓을 수 없는 또 하나의 인물이 바로 르네 랄리크이다. 그를 그저 한 시대를 풍미했던 주얼리 디자이너라든가 보석세공사 같은 이름으로 특정 지을 수 없는 것이, 르네 랄리크야 말로 아르 누보에서 아르 데코로 가는 예술의 흐름을 누구보다 잘 파악했던 멀티 아티스트였고, 극명하게 대비되는 두 예술 사조 사이에서 재빠르게 방향을 전환하는 기민성을 보여주며 다시 한 번, 시대의 스포트라이트를 받게 되는 벨 에포크 최대의 수혜자이기 때문이다.

아르 누보 시대의 최전성기에 풍요와 성공의 상징이었던 그는, 자연에서 모티브를 따오는 장식성을 절대적인 아름다움이

라 생각했다. 프랑스의 여러 지방 중에서도 가장 풍광이 아름다운 샹파뉴 지방이 고향인 그는, 유년 시절의 기억을 작품 속에 한껏 불어넣었다. 어머니의 영향으로 시작된 주얼리와의 만남은 1876년 보석세공사인 루이 오코크(Louis Aucoc, 1850~1932)의 아틀리에에서 견습을 하면서 운명의 길을 열어주었다. 이곳에서 전통적인 보석 제작 기술을 익힌 랄리크는 파리의 국립장식미술학교와 런던의 시드넘 미술학교에서 장식 미술의 기본이 되는 데생 실력을 연마했다. 그리고, 이미 산업화의 성공적인 안착으로 풍요와 활력이 넘치는 도시, 런던에서 그는 산업으로서의 공예를 생각한다. 대영박물관과 사우스 켄싱턴 박물관(현 빅토리아-알버트 미술관)이 그가 틈만 나면 시간을 보내는 곳이었고, 어린 시절부터 수차에 걸쳐 지켜본 만국박람회는 우키요에로 대표되는 일본 미술의 세계로 그를 인도했다. 동양 미술의 평면적인 구성과 충격적인 색채는 랄리크의 일생을 거쳐 영향을 미친다. 오늘날, 랄리크의 이름을 따 지어진 미술관이 일본의 온천 휴양도시 하코네에 자리한 것도 그런 그의 동양 미술에 대한 동경, 또 그것을 가장 서구적인 터치로 구현해낸 그의 열정과 탐구 정신에 공감하는 사람들이 많기 때문이 아니겠는가.

이윽고 1885년, 자신의 이름으로 사업을 시작한 랄리크는 파리의 카르티에나 부슈롱Boucheron 같은 유명 보석상의 아틀리에에 디자인을 팔거나 보석이나 액세서리를 하청 제작하며 빠르게 성장해나갔다. 1895년부터 그의 독창성은 눈에 띄게 존재감을 드러내는데, 이때부터 그는 꽃, 곤충과 같은 모티브를 사용해 자연의 아름다움과 잔혹한 매력을 담은 몽환적이고 신비로운

주얼리를 선보이기 시작했다. 주변에서 흔히 볼 수 있는 곤충이라든가 식물을 자신의 깊은 통찰력과 풍부한 감수성으로 재해석하여 보는 사람의 마음을 흔드는 새로운 아름다움을 만들어냈다. 그에게 영감을 불러일으키는 또 하나의 모티브는 완벽한 여성미를 보여주는 여인들이었다. 미녀상과 그리스 여신들, 완벽에 가까운 아름다움을 보여주는 여성의 이미지가 작품에 자주 등장한다. 그는 이들을 금과 은, 유색석, 무광택 유리, 광택석, 반투명석, 투명석, 산화 금속으로 채색된 칠보, 동물의 뼈 유리 등의 재료를 사용해 디자인 자체의 가치가 높은 아름다운 작품으로 탄생시켰다.

그는 어린 시절 뛰어 놀던 풀밭과 꽃, 곤충의 울음소리가 넘치는, 구름과 푸른 하늘이 펼쳐지는 그런 자연의 아름다움을 작품 속에 반영시켰다. 그런 랄리크의 미학은 곧 아르 누보의 정신이기도 했다. 소재라든가 영감, 형태에 있어서 랄리크가 (하이 주얼리뿐만 아니라) 패션과 럭셔리 산업에 가져온 변화는 지금까지도 그 영향이 남아 있을 정도로 엄청난 것이었다. 1897년, 프랑스 예술가 살롱에서 아티스트로서의 최고의 명성을 누리던 낭시파 아르 누보의 거장 에밀 갈레(Émile Gallé, 1846~1904)는 이런 랄리크의 작품들에 큰 충격을 받는다. 그는 랄리크야말로 모던 주얼리의 창시자라고 인정하며 다음과 같은 찬사를 보낸다. "그의 작품에는 우아한 데생, 확실한 구성, 넘치지 않는 절도, 완벽에 가까운 감성, 아름다운 작업 방식, 감정이 들어간 기교, 매력 있는 소재를 이용한 재능 넘치는 정열, 색채에 대한 깊은 고찰, 음미하는 듯한 음악적 감각, 완벽에 가까운 미학의 모든 것을 갖추고 있다." 또한 단순한 찬사에 멈추지 않고 랄리크를 '젊은 거

포도 잎과 덩굴 팬던트(1901~1902)와 여자 두상 브로치(1898~1900),
하코네 랄리크 미술관, 일본.

잠자리 브로치(1903), 굴벤키안 박물관, 리스본, 포르투갈.

장'이라 부르는 데 망설이지 않는다. 갈레의 예언처럼 1900년 파리 만국박람회에서 랄리크의 성공은 정점을 찍는다. 1889년 파리 만국박람회의 주인공이 에펠 탑이었다면 1900년의 주인공은 반짝이던 전구의 빛과 르네 랄리크였다. 이때, 랄리크는 주얼리 디자이너로서 처음으로 자신의 이름으로 작품을 출품했고 당연한 듯이 그랑프리를 받았다. 박람회장의 랄리크 부스 앞에 밀려든 엄청난 인파는 그의 성공을 알려주는 징표였다. 랄리크는 이제 세상의 모든 영광을 다 가진 듯했다. 그의 보석을 사기 위해 유럽 전역에서 고객들이 밀려들었고 그의 매장에서는 폭주하는 주문을 소화하기가 힘든 행복한 비명이 들려왔다. 1905년에는 보석업계에서 꿈의 상징으로 통하는 방돔 광장Place Vendôme에 자신의 부티크를 오픈하기에 이른다. 이러한 그의 성공스토리는 제1차 세계대전이 일어나기 전까지 계속된다.

아르 누보의 여신 사라 베르나르가 랄리크의 보석들과 사랑에 빠지는 것은 어쩌면 필연이었으리라. 예술 전반의 시스템과 그 본질을 꿰뚫어보았던 사라 베르나르는 여배우인 자신의 이미지가 어느 특정 예술가의 작품으로 굳어지는 것이 싫다며, 일생에 걸쳐 다른 예술가들의 뮤즈가 되길 거절했었다. 단 두 명의 아티스트만이 예외였는데, 그녀가 출연한 〈지스몽다〉의 포스터로 아르 누보의 시작을 알린 뮈샤, 그리고 랄리크였다. 그만큼 그의 작품 세계는 사람의 마음을 사로잡는 탁월함이 있었다. 두 사람은 서로에게, 예술적 감수성을 자극하면서 영감을 불러일으키는 존재였다. 사라 베르나르는 후원자로서 또 뮤즈로서,

일반의 여성이라면 엄두도 내지 못할, 존재감 있고 예술성 충만한 작품들을 응원했고 그것들을 실지로 주문하여 랄리크가 영감을 한껏 발휘할 수 있도록 문을 열어주었다. 주얼리는 예술 작품이기 이전에 팔려야 하는 상품이기 때문이다. 랄리크가 직접 일러스트를 그린 사라 베르나르의 연극 〈테오도라Theodora〉의 팸플릿에서 알 수 있듯이, 베르나르는 새로운 작품을 시작할 때면 항상 르네 랄리크를 찾아 작품에 등장하는 소품과 액세서리에 대한 조언을 구했다. 1894년의 무대 〈이제일Izeyl〉을 위한 연꽃 코르사주를 시작으로 〈지스몽다〉(1894), 〈먼 나라의 공주La princesse lointaine〉(1895) 같은 작품들의 무대용 보석, 개인 소유의 작품들을 의뢰해서 (자신의 일거수일투족이 화제가 되던 시절) 랄리크를 홍보하는 데 커다란 기여를 했다. 특히 '사라 베르나르의 영광을

찬미하는 날'의 기념 메달(당시 정재계, 문화계의 주요 인사 500명에게 증정되었고 현재는 오르세 미술관에 전시되어 있다)의 제작을 랄리크에게 의뢰함으로써 이때까지 그의 존재를 알지 못했던 권력자와 예술가들, 또 대중에게도 찬사를 이끌어냈다. 베르나르로 인해 그의 명성은 날로 더해갔고, 이때까지만 해도 세상의 모든 영광과 성공이 랄리크 앞에 펼쳐질 것 같았다.

하지만 변덕스러운 대중의 취향과 패션의 유행이 무조건 아름다움에만 집착하는 아르 누보의 장식성에 등을 돌리기 시작하

사라 베르나르의 날 기념 메달, 1896년,
오르세 미술관.

고, 전쟁을 앞두고 심플하고 기능적인 대량생산을 염두에 둔 아르 데코의 시대가 도래하자, 랄리크를 비롯한 럭셔리 주얼리 업계는 큰 위기를 맞게 된다. 그렇게 랄리크도, 이제 과거의 영광을 먹고 사는 한물간 디자이너가 되는 듯했다.

그러나 화려한 부활의 계기는 뜻밖의 인연으로 찾아온다. 당시 프랑스는 이미 1764년에 설립된 바카라Baccarat와 같은 기업을 보유한, 크리스털, 고급 유리 제품에 대한 노하우와 전통을 가지고 있는 나라였다. 에밀 갈레의 영향이었는지 랄리크는 1890년대 이후, 유리라는 소재의 무궁무진한 변환성과 그 아름다움에 빠져 있었다. 1900년 만국박람회 이후 다수의 유리 소재 작품을 발표했었고, 1910년부터는 거의 유리 그릇 제작에 몰두하였다. 작품의 스타일도 서서히 변화했다. 그러던 1908년, 랄리크는 당시 최고의 향수 메이커 코티Coty사에서 향수병과 라벨 제작을 의뢰 받는다. 하지만 이때만 해도 이것이 그를 화려하게 부활시켜줄 행운의 열쇠인지 아무도 몰랐다. 창업자 프랑수아 코티(François Coty, 1874~1934)의 공격적인 향수 제작과 글로벌 경영으로 단숨에 세계 최고의 향장기업이 된 코티는 향후 향수 비즈니스를 흔들어놓는 매우 중대한 결정을 내린다. 이제까지 향수는 각 직영점에서만 팔았다. 코티 향수는 코디 매장에서만, 겔랑 향수는 겔랑에서만 팔던 식이다. 당시는 파리의 봉 마르셰를 선두로 런던, 뉴욕, 베를린, 밀라노 등에 각 나라를 대표하는 백화점이 하나 둘씩 생겨나 유통 구조의 혁신을 일으키던 시대였다. 특히 럭셔리 제품 유통에 미친 영향력이 심대했는데, 코티가 백화점에도 향수를 팔기로 결정하면서 업계 전반을 뒤흔드는 변

화가 찾아온 것이다.

여러 향수가 한꺼번에 진열되어 팔리는 백화점 매장에서, 소비자의 눈길을 끌기 위해서는 무엇보다 고급스러운 느낌, 흔하지 않은 독특함이 중요했다. 다시 말해, 이전까지 향수를 사는 고객에게 구매를 결정 짓게 하는 것이 향parfum이었다면, 모든 유명 디자이너와 향수업자들의 향수가 동시에 경쟁하는 백화점에서는 향수병Flacon이 그에 못지 않은 중요한 요소가 된 것이다. 흔히, 향수를 '30$에 사는 럭셔리'라고 한다. 평균 몇 천만 원에서 몇 억 원을 호가하는 오트 쿠튀르 의상을 살 수 있는 사람은 극소수의 부유층밖에 없지만, 30$짜리 향수는 누구든 구매자가 될 수 있다. 그만큼 향수를 팔기 위해서는 다양한 고객이 기대하는

모든 욕망과 상상, 시각과 후각적 만족을 줘야 한다는 이야기이다. 그리고, 대부분이 유리로 만들어지는 향수병을 르네 랄리크보다 잘 만들 수 있는 사람은 없었다!

당대의 비지니스맨 프랑수아 코티의 선택은 옳았다. 르네 랄리크는 또 한 번 그의 뛰어난 예술적 재능을 활용하여 그때까지 향수를 담는 용도로만 사용되던 향수병을 새로운 차원으로 끌어올린다. 1910년 출시된 코티사의 야심작 '앙브르 앙티크Ambre antique'가 요즘 말하는 초대박을 터트리며 아르 데코 시대에, 이미 한 걸음을 더 나아가 대량생산 시대를 준비해왔던 랄리크는 향수병 디자이너로서 화려하게 부활한다.

앙브르 앙티크, 1910년,
랄리크 미술관.

〈불새〉, 1922년, 데이턴 미술관, 미국.
시대의 변화에 민감했던 랄리크가 서유럽 예술계를 충격에 몰아넣은
발레 뤼스의 공연을 그냥 지나칠 리 없었다.
'진정 러시아적인 것'으로 불린 디아길레프의 〈불새〉에 영감을 받은 유리 조각.

아네모네를 모티브로 한 칠보 초커, 1899~1900년, 베를린 장식예술박물관, 독일.

1890년 이후 지속적으로 선보인 유리 작품들.
오른쪽으로부터 반시계방향으로 각각 1909년, 1914년, 1920년에 제작된 물병.

이후, 랄리크는 자신의 나머지 반생을 유리 제품과 다양한 상업 디자인에 헌신하면서 자신의 이름을 딴 '랄리크'라는 브랜드를 후세에 남긴다. 대량생산이 일반화된 시대에서, 어떻게 럭셔리 브랜드 정신을 지켜야 하는지, 브랜드 유산을 마케팅에 활용해 끊임없이 욕망을 불러일으키는 브랜드로 존재하기 위해 어떤 선택들을 해야 하는지를 백 년이나 앞서 경험한 것이다. 그가 추구했던 럭셔리 기업으로서의 방향성은 오늘날 럭셔리 산업의 기본적인 마케팅 전략에 녹아 있다. 랄리크의 창의적인 행보가 전 세계인이 열렬히 사랑하고 프랑스 럭셔리 산업의 보배 같은 존재가 된 디올, 샤넬, 에르메스 같은 브랜드들에 열어준 미래가 이를 증명하고 있다.

©Cowntesy of Hakone Lalique Museum

자동차 장식, 1910년경, 하코네 랄리크 미술관, 일본.
자동차가 흔치 않았던 시절, 르네 랄리크는 대단한 자동차 광이었다고 한다.
또 당시에는 보닛에 다양한 액세서리를 다는 것이 유행이었는데,
당연히 랄리크도 특기인 유리로 다양한 작품들을 선보였다.
그는 또한 파리와 이스탄불을 잇는 초호화 열차,
오리엔트 익스프레스의 실내 장식을 담당하기도 했다.

# Rêverie
# 몽상

빅토르 위고
(Victor Hugo, 1802~1885)
시詩

레날도 안
(Reynaldo Hahn, 1874~1947)
곡曲

*Puisqu'ici-bas toute âme*

*Donne à quelqu'un*

*Sa musique, sa flamme,*

*Ou son parfum*

이 세상의 모든 영혼들은

누군가에게

그들의 음악, 그들의 열정

혹은 그들의 향기를 건네주려 하니까.

*Puisqu'ici toute chose*
*Donne toujours*
*Son épine ou sa rose*
*A ses amours;*

이곳의 모든 것들은
언제나 그들이 사랑하는 사람들에게
가시나무를 또는 장미를
건네주려 하니까,

*Puisque l'air à la branche*
*Donne l'oiseau;*
*Que l'aube à la pervenche*
*Donne un peu d'eau;*

공기는 나뭇가지에
새들을 부르고
새벽은 앵무새에게
이슬을 건네주니까,

*Puisque, lorsqu'elle arrive*
*S'y reposer,*
*L'onde amère à la rive*
*Donne un baiser*

앵무새가 쉬러
이곳에 왔을 때,
거센 강물의 물결은
입맞춤을 주니까.

*Je te donne, à cette heure,*

*Penché sur toi,*

*La chose la meilleure*

*Que j'aie en moi!*

이 시간, 나는 그대에게

몸을 숙여

내가 가지고 있는

최고의 것을 주네!

*Reçois donc ma pensée,*

*Triste d'ailleurs,*

*Qui, comme une rosée,*

*T'arrive en pleurs!*

그러니 나의 생각을 알아줘

슬프지만

그건 이슬처럼

그대에게 눈물이 되어 전해지겠지.

*Reçois mes voeux sans nombre,*
*O mes amours!*
*Reçois la flamme ou l'ombre*
*De tous mes jours!*

셀 수 없는 나의 소망들을 받아주오!
오 나의 사랑하는 사람이여,
받아주오! 불꽃과 그림자를
나의 날들의 모든 것을

*Mes transports pleins d'ivresses,*
*Pur de soupçons,*
*Et toutes les caresses*
*De mes chansons!*

기쁨에 넘치는 나의 정열을,
순수하고
모든 나의 애무를
나의 노래 속의…

**추천 검색어**
#reverie #Reynaldo_Hahn #Barbara_Hendricks

# 알폰스 무하의
# 보헤미안 랩소디

*Bohemian Rhapsody*

## 무하에서 뮈샤로[*]

우리에게는 록그룹 퀸Queen의 노래로 익숙한 '보헤미안Bohemian'은
프랑스어로는 '자유로운 영혼의 방랑자' 등의 의미가 담겨 있는
단어다. 본래는 체코공화국 서쪽의 보헤미아 지방을 가리키는
말로 흔히 동유럽에 사는 슬라브족 전체를 지칭하기도 하지만,

[*] 이 책에서는 체코 모라비아의 소년 무하가 사라 베르나르를 만난 시점에서 '뮈샤'로 불
리기 시작하면서 한 시대를 풍미한 아르 누보의 대명사로 바뀌어가기까지, 흥미로운 삶
의 여정을 함께하기 위해 무하와 뮈샤를 의도적으로 혼용하기로 한다. 하지만 이것은
어떤 관점에서는 Mucha라는 알파벳을 군이 프랑스 식으로 발음한 프랑스의 제국주의
적 무심함과 나라의 통치권을 오스트리아-헝가리 제국에 내어준 무하의 아픔을 함께
담고 있기도 하다. 우리에게도 춘원 이광수가 香山 光郎(카야마 카츠로우), 최승희가
崔承喜(사이 쇼우키), 나혜석이 라 케이샤쿠(羅ケイ錫), 안익태가 안 에이키다이(安 益
泰)로 불려야 했던 아픈 과거가 있기 때문이다. 따라서 Style Mucha로 미술사에도 기
록 된, 프랑스식 발음 '뮈샤'를 선택적으로 혼용하기로 한다.

파리 시절 줄곧 '보헤미안'이라는 애칭으로 불렸던 알폰스 무하(Alphose Mucha, 1860~1939)는 정작, 그 반대편 모라비아의 남쪽에 위치한 작은 마을 이반치쩨Ivančice에서 태어났다. 그가 태어났을 때, 그리고 그후로도 한참 동안, 그의 조국 체코는 오스트리아-헝가리 제국에 속해 있었고, 무하는 '보헤미안'이라는 별칭에 걸맞게 일생을 방랑자처럼 여러 나라를 옮겨 다니며 살았다.

성년기의 방랑이 그만의 색을 더해준 과정이었다면 유년 시절 소년 성가대 활동은 무하의 인생에 매우 든든한 토대를 마련해준 듯하다. 당시 상류층에만 허락되었던 고등교육을 받을 수 있는 성가대에 들어가 합창단원으로 활동하는 과정에서 '그는 타고난 재능이 있어도 노력과 성실을 겸비해야만 예술 소비자의 마음을 얻을 수 있다'는 진리를 깨달았다. 이와 동시에 뛰어난 재능도 타이밍이 맞지 않으면 한순간에 사라질 수 있다는 냉정한 현실과도 일찍이 맞닥뜨렸다. 성장기 소년의 야속한 변성기 때문이었다. 어쩔 수 없이 돌아간 고향의 일상은 이미 넓은 세상을 경험한 소년에게는 지루할 수밖에 없었다. 이때부터 무하의 마음은 줄곧 고향을 떠나 더 크고 화려한 도시를 향하고 있었다.

그러던 중 합창단 친구의 고향인 우스티라는 소도시에서 체코 바로크의 전통을 이어가던 화가 움라우프(Jan Umlauf, 1825~1916)의 프레스코 천장화를 구경하게 된 무하는 예수의 생애를 그린 그 천장화에 압도당한다. 이 시기, 이미 상당한 소묘 실력을 가지고 다른 사람의 초상화를 그려주면서 여행에 필요한 경비를 마련해왔던 무하는 이를 계기로 본격적으로 미술을 공부하고 싶다는 열망을 갖게 된다. 더 큰 무대를 꿈꾸며 프라하의

미술아카데미에 지원했지만 정중하게 거절된다. 그에게는 재능이 없다(?)는 이유였다. 하지만 이미 합창단을 통해 무대를 경험했던 무하는 연극의 무대 배경을 그려주거나 사람들의 초상화를 그려주며 더 큰 세상으로 갈 준비를 하고 있었다. 그리고 1881년, 그에게 무대장치를 그리는 일을 하는 빈의 공방으로부터 연락이 왔다. 일자리를 얻어 무대미술을 접한 그는 야간에 드로잉 수업을 들었다. 빈의 다채로운 문화 예술 콘텐츠를 접하며 식견을 넓힌 그는 후원자를 만나 경력을 쌓는 동시에 독일 뮌헨의 미술아카데미에 입학하는 행운을 누린다. 1887년, 무하는 드디어 세계의 예술가들이 모여들던 '꿈의 도시' 파리로 간다.

　　파리에서의 초반 여정은 결코 녹록지 않았다. 후원자가 송금을 중단하는 바람에 학업도 포기하고 고달픈 시기를 보내야 했다. 그런 이유로 그는 삽화가로 일하게 됐는데, 그림 그리는 일을 한다는 사실만으로도 행복했다. 그림이라는 공감대로 친해진 동료들과 선한 이웃 덕분에 언젠가는 자신의 예술로 사람들에게 감동을 주겠다는 희망도 품게 되었다. 이 춥고 배고픈 시절, 아틀리에를 같이 쓸 정도로 특별한 친분을 맺은 친구들 중에는 첫 번째 타히티 여행에서 막 돌아온 고갱(Paul Gauguin, 1848~1903)도 있었다. 고갱은 자신이 경험한 미지의 세계에 대한 지식으로 무

하의 무한한 호기심을 자극했다. 그는 힘든 파리 생활에서도 희망을 잃지 않는, 낙천적이고 사람 좋은 무하를 매우 좋아했던 것 같다. 당시 파리, 몽파르나스에 몰려들던 수많은 화가들과 화가 지망생들처럼 그들 역시 가난했지만, 미래라는 희망이 있었기에 행복했다. 이제 막 대중화되기 시작한 '사진'이란 신기술 덕분에 우리는 이 시기 무하와 고갱의 매우 사적이고 친밀한 추억을 엿볼 수 있다. 2년에 걸친 타이티 생활에서 돌아와, 자신이 보고 체험한, 천국과도 같았던 자연과 순수한 인간 본연의 모습을 과감한

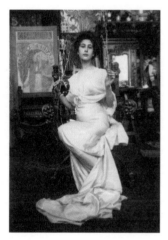

색채로 표현한 60여 점의 작품이 파리 미술계의 열렬한 환영을 받으리라고 내심 기대했던 고갱이 시간이 지날수록 처절하게 무너져가는 것을 지켜본 것도 다름 아닌 무하였다. 고갱의 귀국전은 실패였다. 2년 사이에 고갱은 잊혀진 화가가 되었고 미술계의 흐름도 바뀌어버렸다. 그 곁에서 무하는 비정한 미술계의 현실을

무하의 아틀리에에서 편한(!) 차림으로 풍금을 연주하는 고갱(1895)과
당시 고갱의 연인(추정)이자 모델이었던 안나(1899), 무하재단.

절감할 수 있었다.

그러니까 1894년 크리스마스 이브였다. 파리엔 진눈깨비가 내려 매우 을씨년스런 풍경을 연출하고 있었다. 사라 베르나르의 연극 포스터 인쇄를 전담하고 있는 르메르시에Lemercier 인쇄소의 매니저 모리스 드 브뤼노프Maurice de Brunhoff는 화가 잔뜩 난, 사라 베르나르의 전화를 받는다. 격정적인 다혈질 성격으로 유명한 이 당대 최고의 여배우는 크리스마스 휴가가 끝나는 새해에 시작하는 연극, 〈지스몽다〉의 공연을 앞두고 있었다. 평범하게 그려진 자신의 모습에 화가 나 르메르시에가 제안한 기존의 포스터를 전격 취소하고, 이 크리스마스 휴가 동안, 새로운 포스터를 만들어달라는 것이었다. 그것도 이제껏 어느 누구도 보지 못한 새로운 포스터를. 브뤼네프는 "위, 마담!"하고 공손하게 전화를 끊었지만 이것은 단지 톱스타의 변덕으로 넘어가기에는 매우 심각한 사안이었다. 그녀는 엄청난 매출을 보장해주는 당대 최고의 스타였다. 어떻게 해서든 그녀를 만족시켜야 했다.

평소라면 인쇄소는 수많은 화가들로 북적댔을 터다. 하지만 파리의 크리스마스 때에는 사정이 달랐다. 인쇄공들은 물론이고 인쇄소 소속의 모든 화가들, 주변 카페나 상점까지 전부 휴가에 들어갔기에, 사실은 그녀에게 새로운 스케치를 제안하는 것조차 불가능했다. 이 비상사태를 해결하려 그는 서둘러 사무실을 떠나 인쇄소로 향한다. 그런 브뤼노프의 눈에, 크리스마스 이브임에도 불구하고 인쇄소 한구석에서 열심히 개인 작업을 하고 있는 무하가 눈에 띄었다. 브뤼노프는 순간 환호를 질렀다. 거의 매일을

인쇄소에 들락거리는 그가 어떤 스타일의 그림을 그리는지는 잘 알고 있었다. 사실 어떤 작업이든, 전반적인 공정과 세세한 부분까지 꼼꼼히 챙기는 이 동구권 화가의 성실함은 인쇄소에서도 유명했다. 그러면 자신을 이 위기 상황에서 구해줄 수 있을 것 같았다. 브뤼네프는 다짜고짜 무하에게 사정을 설명하고 석판화로 포스터를 만들 수 있겠냐고 물었다. 무하의 대답은 "할 수 있을 것 같다"였다. 달리 대안이 없었던 브뤼네프는 무조건 무하에게 이 일을 떠맡길 수밖에 없었다. 하지만, 매일매일 끼니를 걱정하는

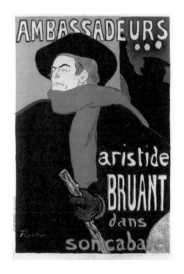

가난한 화가가 사라 베르나르의 연극을 보았을 리 없었다. 브뤼네프의 주선으로 연미복을 빌려 입고 르네상스 극장에 가서 사라 베르나르의 연극을 관람한 무하는 몇 개의 스케치를 브뤼네프에게 보여줬다. 시간은 흘러가고 있었고 이제 곧 인쇄를 착수해야 했다.

　모든 것을 무하에게 맡기고 잠시 크리스마스 휴가를 다녀온 브뤼네프는 인쇄소에 출근하여 무하가 완성한 포스터를 보고 그 기묘한 스타일에

경악을 금치 못했다. 당시 유행하던 포스터는 툴루즈 로트레크의 작품들처럼 사람들의 시선을 끌기 위해 빨간색이라든가 검은색, 노란색 같은 강렬한 원색을 사용하고 인물 묘사는 과감한 생략으로 특징만 드러내는 것이 일반적이었다. 그런데 무하의 포스터는 일단, 이제껏 본 적조차 없는 압도적인 크기에 놀라게 된

〈앙바사되르의 아리스티드 브뤼앙〉, 툴루즈
로트레크, 석판화 포스터, 1892년.

85

다. 기존의 포스터를 세로로 이어 붙여 사이즈에서부터 남다른 존재감을 드러냈다. 더욱이 색상은 기존의 포스터들이 기피하던 금색, 노랑, 청갈색, 녹색을 써, 동방 어느 나라의 모자이크를 연상시키는 신비한 비잔틴 풍이기도 했고 북구, 슬라브 미술 특유의 음울함과 깊은 애환이 흐르고 있었다. 더 놀라운 것은 이제껏 젊고 아름다운 존재로만 그려졌던 사라 베르나르의 모습이었다. 무하 포스터 속 그녀는 성화의 존재처럼 청초하면서도 성스러움이 풍겼다. 이제껏 보지 못한 압도적인 카리스마였다. 그러나 우리의 브뤼네프는 그가 항상 보아왔던 익숙한 스타일과는 전혀 다른, 이 포스터의 천재성을 알아보지 못했다. 오히려 그는 포스터를 직접 극장으로 가져가는 내내, 대배우의 불호령을 걱정했다.

잔뜩 긴장한 브뤼네프가 그림을 펼쳐 보이는 순간, 사라 베르나르는 숨이 멎는 것 같았다. 단박에 이 그림을 그린 화가가 자신을 신성화하고 있다는 것을 알아차렸다. 이제까지 수많은 사진을 찍고 수많은 화가들이 그녀를 그렸지만 이토록 그녀의 영혼 깊은 곳까지를 끄집어낸 화가는 없었다. 사라는 당장 이 그림을 그린 화가가 누구냐고, 그를 당장! 불러달라고 했다. 앞서 브뤼네프가 보였던 실망스런 반응에 기가 죽어 긴장된 표정으로 극장에 들어선 무하에게 사라 베르나르는 감동의 탄성을 내질렀다. 그리고 그 탄성은, 무하의 길고 길었던 무명 생활의 끝을 알리는 서곡이었다. 또 세상의 눈으로 보는 아름다움을 넘어서 영혼의 깊은 아름다움까지를 표현하고자 노력한 화가에 대한 경의의 표시였다. 그녀는 그 자리에서 무하에게 앞으로 자신의 공연 포스터는 물론이고 무대 의상과 액세서리, 무대 디자인의 모든

것을 도맡아 해달라는 전속 계약을 제안했다. 그리고 정말, 무하는 무려 6년이라는 기간 동안 사라 베르나르와 독점 계약을 맺는 전후무후한 계약을 했다. 그 기간 동안, 무하는 좀 더 편안하게 그림에 전념할 수 있었고 사라 베르나르는 그 시대 누구도 갖지 못한 이미지를 가진 최고의 여배우, 카리스마의 상징이 되었다.

〈지스몽다〉의 포스터는 도난 사건이 이어질 정도로 선풍적인 인기를 모았다. 곧 알퐁스 뮈샤는 변덕스런 파리지앙이 특별히 선호하는 화가가 되었고, 그가 그려내는 사라 베르나르의 포스터들은 연일 화제가 되었다. 사라 베르나르가 뭐 하는 사람인지도 모르는 나라에까지 그녀의 그림에 대한 열광이 미디어를 통해 퍼져나갔다. 그녀는 할리우드가 생기기 전, 세상에서 제일 유명한 여배우였고 거기에는 무하의 그림이 커다란 역할을 했다. 이들은 후원자와 예술가인 동시에 예술가와 뮤즈이기도 한, 가장 바람직한 상생의 관계를 이어나갔다. 알퐁스 무하라는 무명의 화가를 일약 세기의 스타로 만들어준 사라 베르나르의 심미안도 놀랍지만, 30대의 이 보헤미안 화가가 단번에 얻은 명성에 취하지 않고, 예술적으로 더욱 정진할 수 있도록 적당한 거리를 유지하며 이끌어준 그녀의 후원자로서의 역할이 더 감동스러운 이유이기도 하다.

# 지스몽다

## GISMONDA

무하의 인생을 바꾼 이 포스터는 석판 인쇄업계에
혁신을 몰고 왔고, 나아가 아르 누보라는 미술의
새로운 조류의 시작을 알렸다. 사라 베르나르 덕분에
일약 인기작가로 등극한 빅토리앙 사르두가 그녀를
위해 집필한 이 연극은 성스러운 장면들로 가득하다.
무하가 포착한 것은 마치 성경의 한 장면에서
뛰어나온 듯한 성지주일 행렬의 지스몽다이다.
하지만 작품의 분위기에 걸맞도록 내면의 아름다움과
숭고한 감정까지 표현해내려고 했다. 일반적인
포스터의 2배가 되는 그 크기부터가 압도적이지만,
전체적으로 성화를 연상시키는 경건한 분위기를
띠고 있는 것은 비잔틴 양식의 모자이크 장식 때문일
것이다.
이 작품은 이제껏 보아오던 '젊고 아름다운 핀업
걸' 사라 베르나르에게 익숙한 당시 사람들에게는
가히 충격적이었다. 원색과 디테일이 생략된 단순한
형태로 강렬한 인상을 주는 데 치중했던 기존의
포스터들과는 크게 달랐으며, 무엇보다 그 아름다운
스타일에 사람들은 열광했다. 자신이 조각가이기도
했던 사라 베르나르의 탁월한 심미안은 한눈에 이
작품의 천재성을 알아보았다. 나아가 그녀는 무하의
진솔함과 성실함을 알게 되고는 갑작스런 성공을
거머쥔 예술가들이 흔히 범하기 쉬운 수많은 유혹을
멀리하면서, '데뷔작 딜레마'에 빠지지 않고 오로지
예술을 위해서 정진할 수 있도록 훌륭한 멘토가
되어주었다. 덕분에 무하는 아르 누보의 아이콘이
되었고, 그의 뮈샤 스타일Style Mucha은 한 시대를
풍미했다. 이 모든 역사가 바로 이 포스터 하나로
시작되었다.

1894, 르메르시에, 파리

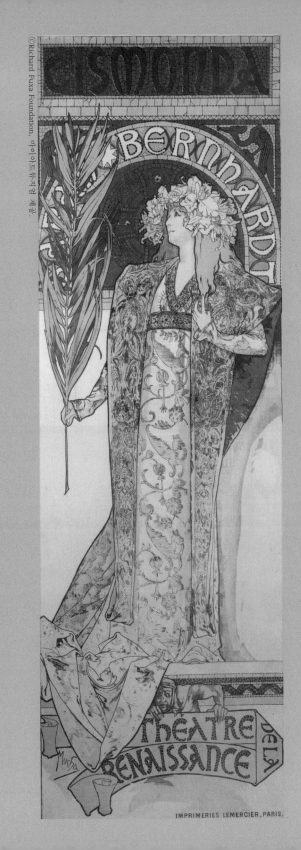

## LA DAME AUX CAMELIAS

알렉상드르 뒤마 피스(《삼총사》,《몬테크리스토 백작》
등으로 유명한 알렉상드르 뒤마의 아들)의 자전적
경험을 바탕으로 한 이 소설은 연극으로 재탄생되어,
사라 베르나르의 이름이 대중적으로 알려지는 데
혁혁한 공을 세우는 대표작이 된다. 사전수전 다
겪었을 쿠르티잔 마르그리트가 비극적 순애보를
간직한 채 아르망 도런님을 부르며 죽어간다는 것이
기본적인 스토리인데, 당시 누구보다도 진보적인
페미니스트였던 사라 베르나르의 진심이 궁금하다.
속마음은 어땠는지 모르지만 사라 베르나르는 이
마르그리트 역할을 완벽하게 구현, 신드롬적 인기를
모은다. 이 연극의 엄청난 성공은 프랑스에만
국한되지 않고, 수많은 언어로 번역되어 여전히 세계
각국에서 공연되는 연극의 고전 레퍼토리가 되었다.
1852년 파리에 있던 쥬세페 베르디(Giuseppe Verdi,
1813~1901)도 이 연극을 보고 크게 감동을 받아
이탈리아어로 각색을 해, 오페라를 만든다. 바로 전
세계에서 가장 사랑 받는 오페라 중의 하나인 〈라
트라비아타〉가 탄생하는 순간이다. 무하의 포스터는
무엇보다 지고지순한 마르그리트의 청순가련한
이미지를 나타내는 데 중점을 두었다. 긴 가운을 입고
가혹한 운명에 체념한 듯, 그녀의 욕망을 상징하는
듯한 별이 가득찬 하늘을 바라보는 이 포스터는
연극의 성공과 더불어 뮈샤의 가장 성공적인 작품 중
하나가 되었다. 사라 베르나르는 이후 이 마르그리트
역할을 무려 3000번 이상 공연했다.

1896, F. 샹프누아, 파리

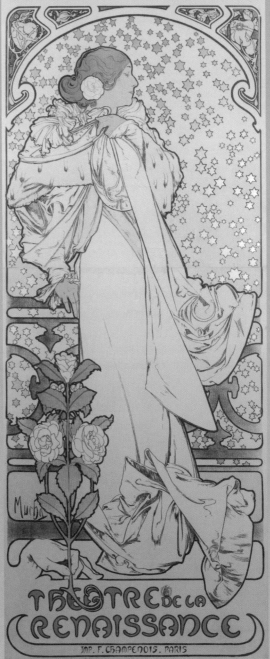

로렌자치오

## LORENZACCIO

사라 베르나르는 당시, 대부분의 여배우가 꺼려
하는 남자 역할도 거절하지 않았다. 오히려 자신의
중성적인 매력을 발휘하는 기회로 삼아, 남자
배우들은 표현할 수 없는, 부드러우면서도 강렬한,
새로운 남주인공을 탄생시켰다. 그녀의 남장 역할은
특이하게도 수많은 여성들의 동경의 대상이 되며
엄청난 대중적인 인기를 얻게 된다.
〈로렌자치오〉는 르네상스 시대, 피렌체 황금기를
이끌었던 로렌초 데 메디치(Lorenzo di Piero de´
Medici, 1469~1492)의 찬란한 삶을 그린 연극이었다.
피렌체를 이끌어온 메디치 가문의 후계자이며
실질적인 군주였던 로렌자치오가 어떻게 정복자를
물리치고 훌륭한 군주가 되어 피렌체를 화려한
르네상스의 요람으로 이끄는지를 표현한 알프레드
뮈세(Alfred de Musset, 1810~1857)의 낭만적인
연극이다. 사라 베르나르가 주인공 로렌자치오를
맡아 자신의 캐릭터를 새롭게 각색했고 무하가
포스터를 맡았다.

1896, F. 샹프누아, 파리

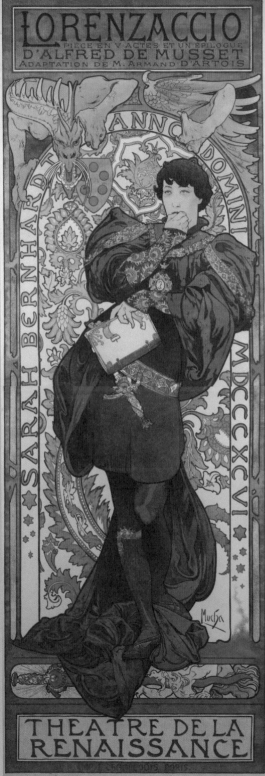

사마리아 여인

## LA SAMARITAINE

사라 베르나르의 연극 작품은 그녀를 위해 쓰여진
연극일수록 빛이 났다. 에드몽 로스탕(Edmond
Rostand, 1868~1918)의 이 연극은 애초부터 사라
베르나르를 위해 만들어졌다.

성경에 나오는, 예수로부터 가르침을 받아 진정한
크리스천으로 거듭난 고대 팔레스타인의 평범한
시골 여인이 자신의 부족을 진정한 기독교의 길로
이끈다는 이야기를 극화한 작품으로, 1897년 부활절
시기에 맞춰 무대에 올랐다. 작품의 성공은 이미
예약되어 있었다.

뮈샤의 그림에서 사라는 성경에서처럼 사마리아의
민족 의상을 입고 커다란 암포라(물병)를 잡고 있다.
마치 히브리어로 쓰여진 것 같은 사라 베르나르의
이름과 둥근 모자이크 배경은 이 작품이 성경의
이야기를 바탕으로 하고 있다는 것을 시사하며,
성화를 보는 듯한 경건한 느낌까지 자아낸다.

1897, F. 샹프누아, 파리

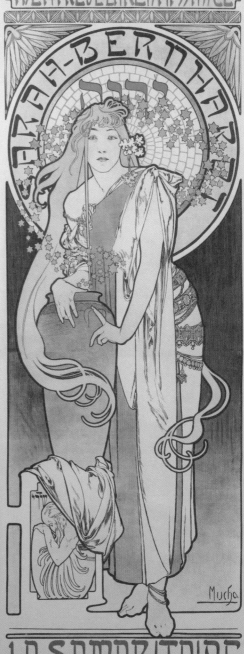

## MEDÉE

사라 베르나르의 열렬한 팬이자, 시인, 극작가였던
카튈 망데스(Catulle Mendes, 1841~1909)가 그녀의
요청을 바탕으로 그리스의 유명한 비극 〈메데이아〉를
당시 상황에 맞게 각색했다. 자기 자식을 죽일
만큼 잔혹한, 팜므 파탈의 대명사 같던 메데이아를
기존과는 전혀 다른 관점으로 해석한 사라
베르나르의 속내를 들여다볼 수 있어 더욱 흥미로운
작품이다.
그리스 신화를 통틀어 가장 진취적인고 지적이며
냉철한 전사였던 메데이아는 애초에 지고지순
남편에게 순종하는 여성은 아니었다. 오히려 너무나
많은 능력을 소유한 완벽한 여자였다.
사라 베르나르가 뮈샤를 통해 구현해낸 이 그림에서,
피 묻은 칼을 들고 있는 메데이아의 표정은 이전의
사람들이 묘사했던 희대의 악녀의 얼굴도 아니며
사랑에 모든 것을 건 여인의 집착이나 배신에 대한
분노를 담고 있지도 않다. 다만 어쩌다 벌어진 이
엄청난 상황에 놀라는 여인의 표정을 통해, 뮈샤는
'가부장적인 권력 다툼의 희생자', 메데이아를 보여
주고 있는 것이다.

1898, F. 샹프누아, 파리

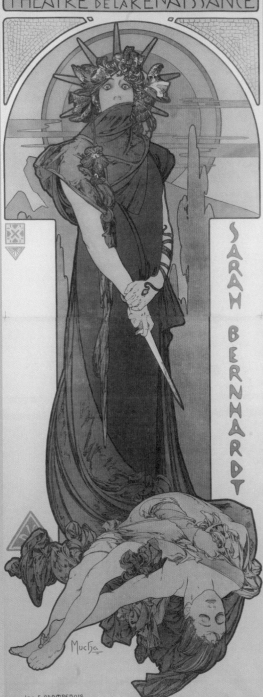

## LA TOSCA

이 포스터를 보면 사라 베르나르라는 여배우의
백 년 전 행적이 여전히 오늘날에도 영향을
미치고 있음을 확인할 수 있다. 1887년, 이미 사라
베르나르 주연의 〈지스몽다〉로 엄청난 성공을 맛본,
극작가 빅토리앙 사르두는 온전히 그녀를 위해서
〈토스카〉라는 연극을 쓴다. 사라 베르나르라는
인물을 알고서 이 〈토스카〉를 보면, 군데군데 그녀의
열정적인 성격과 고뇌가 그대로 배어 있는 것을 알
수 있다. 이 연극을 일리카(Luigi Illica, 1857~1919)와
지아코사(Giuseppe Giacosa, 1847~1906)가 오페라로
각색했고, 오늘날 우리가 알고 있는 〈토스카〉는
푸치니의 작곡으로 1900년대가 되어서야 탄생했다.
이 포스터는 1899년 1월 21일에 사라 베르나르가
본인의 극장에서 선보인 무대로, 곧 탄생할 푸치니의
오페라 〈토스카〉에 지대한 영향을 미친 작품이다.
이 연극 역시 대성공이었는데 특히, 미국에서 사라
베르나르의 명성을 높이는 역할을 톡톡히 했다. 미국
공연 초기, 자유분방한 오페라 가수인 토스카의 삶의
태도를 문제 삼는 일부 청교도적 열혈 종교인들의
시위가 있었는데, 이것이 각 신문에 대서특필되면서
결과적으로 이 연극과 사라 베르나르라는 배우를
더욱 유명하게 만들어줬다.

1898. F. 샹프누아, 파리

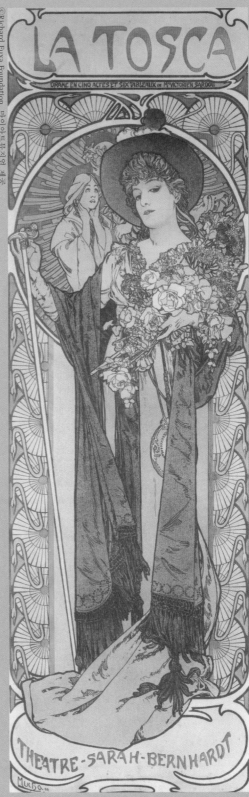

사라 베르나르
마지막 미국 방문

## SARAH BERNHARDT
## THE LAST VISIT TO AMERICA

사라 베르나르가 미국을 방문하기도 전부터,
그녀는 미국에서 이미 슈퍼스타의 지위를 확립하고
있었다. 모두, 당시 세계에서 가장 빛나는 도시,
파리를 향한 미국인들의 동경 덕분이었다. 이 점을
사라 베르나르는 놓치지 않았다. 그녀가 열심히
초상화를 그리고 사진을 찍고, 심지어 무성영화에
까지 출연했던 것은 신대륙 사람들의 열망을 잘
알고 있었기 때문이었다. 미디어의 엄청난 발전으로,
그녀가 말하는 프랑스어를 전혀 이해하지 못하는
미 서부 사람들조차, 매일 아침, 그녀의 일거수
일투족을 시시콜콜 보고하는 신문과 잡지를 보고
그녀를 동경했다. 1881년 미국 땅에 첫 발을 내딛은
후, 그녀는 총 9번이나 미국을 방문했다. 그녀의
마지막 미국 방문은 1917년이었지만 '마지막 방문'에
대한 홍보활동은 훨씬 이전부터 시작되었었다.
사라 베르나르는 미국을 방문할 때마다, 뮈샤가
그녀를 위해 만든 포스터를 홍보에 적극 활용했다.
지금처럼 사진 기술이 발전하지 않은 당시에 뮈샤의
강렬한 그림만큼 효과적인 홍보 콘텐츠는 없었기
때문이다. 1899년의 〈토스카〉는 사라 베르나르의
1910년~1911년 미국 순회 방문용 포스터로도 쓰였다.

1910. 캐리 인쇄소, 뉴욕

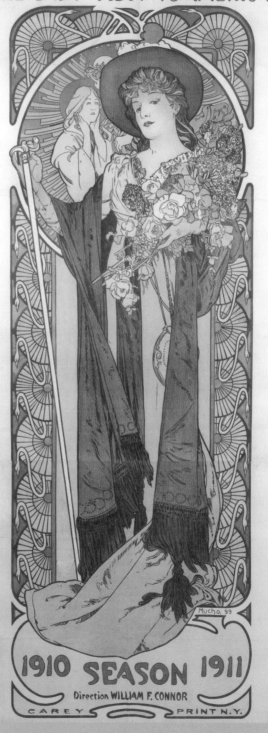

**HAMLET**

셰익스피어의 대표적 연극인 이 작품을 사라
베르나르가 외젠 모랑(Eugene Morand, 1853~1930)과
마르셀 슈보브(Marcel Schwob, 1867~1905)에게 맡겨
당시 프랑스 정서에 맞게 각색하게 했다. 처음에
그녀는 햄릿의 연인 오필리아 역을 맡아 애절한
연기를 펼쳤다. 하지만 이후, 연극에 더욱 극적인
요소를 불러일으키기 위해 남장을 하고 직접 햄릿에
도전한다. 사라 베르나르의 남장 연기는 온 파리가
열광할 정도로 유명했지만 '햄릿'은 그런 그녀에게도
도전이었다. 그러나 혼신을 다한 그녀의 연기는 다시
한 번 파리지앙들의 갈채를 이끌어낸다.
이 포스터는 사라 베르나르 극장에서 열리는 1899년
5월 공연을 홍보하기 위한 것으로, 사라 베르나르의
미국 순회 방문 홍보에도 사용됐다. 또 엽서, 책자 및
포스터로 다양하게 활용됐다.

1899, F. 샹프누아, 파리

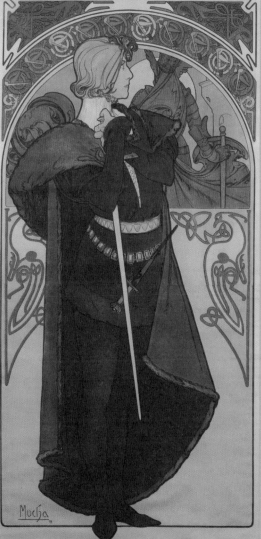

# 신세계로부터

*Du nouveau monde*

사라 베르나르를 통해 미술계에 알려진 뮈샤는 벨 에포크 시대 성
공의 아이콘이 된다. 벨 에포크의 황금기에 뮈샤의 인기는 실로
대단했다. 그는 아르 누보 운동의 최첨단에 서서, 자신만의 스타
일을 펼쳐 보이며 세상을 자기 것으로 만들었다. 사라 베르나르
라는 당대 최고 여배우의 포스터를 도맡아 제작하면서, 그는 확
고한 위치를 구축할 수 있었다. 그리고, 그가 사라 베르나르와 맺
은 독점 계약이 끝났을 때, 대량생산으로 상품이 넘쳐나는 이 시
대에 가장 필요했던 것은 광고였다. 잡지 커버, 포스터, 달력, 책,
엽서, 장식 패널, 카펫, 벽지 등 다양한 분야에서 '의뢰'가 쏟아졌
다. 이 시대, 사진의 등장은 많은 시각 예술의 방향을 바꾸어버린

다. 미술에 있어서는 더 이상 화가들이 사실과 똑같이 그리려는 노력을 하지 않아도 되는 시대였다. 인상파 이후의 야수파, 큐비즘, 표현주의, 추상 미술로 이어지는 현대 미술의 변화 무쌍한 흐름을 기억해보자. 뮈샤는 우아한 곡선미를 자랑하는, 여성의 극대화된 아름다움 이외에도 구불거리는 머릿결, 꽃, 잔디, 잎사귀, 나뭇가지, 새, 동물 등 아르 누보의 특징이 되어버린 모티브를 자주 사용했고 자연에 존재하는 아름다움을 주목했다. 유기적인 장식성을 강조하고 탐미적인, 이른바 '뮈샤 스타일'은 파리 아르 누보의 대명사가 된다. 이 새로운 예술의 흐름은 더 이상 특권층의 예술이기를 거부했고, 그런 점에서 광고가 됐든 상품이 됐든 대중들에게 직간접적으로 소비되는 이러한 형태에 대해, 뮈샤는 거부감 없이 그 역할을 해냈다. 동시대의 스스로를 예술가로 생각하는 사람들에게는 타협하기 힘든 결정이었을 것이다.

누구나 이해할 수 있으며 모두에게 공감되고, '아름다운 것 단 한 가지로 사랑 받는 예술'이 바로 뮈샤가 추구한 아르 누보의 기본 정신이었다. 뮈샤가 그린 광고가 당시 최고의 인기를 모으며 화제가 될 수 있었던 것은 무엇보다 뮈샤가 그리는 대상이 아름다웠기 때문이었다. 상품을 팔기 위해 더 이상 상품을 그려 넣지 않아도 되는 현대의 광고 기법이 뮈샤에 의해 실현되고 있었다. 뮈샤의 광고는 술이나 향수, 자전거를 팔기 위해 상품

미술전문잡지 〈르뷔 일뤼스트레〉
1면에 등장한 뮈샤, 1889년 7월.

을 전면에 등장시키지 않았다. 다만 놀랄 만큼 아름다운 여인이 그려져 있을 뿐이다. 상품을 팔기 위한 광고였지만 '상품'을 전면에 내세우지 않는 뮈샤의 광고 포스터는 당시에는 경이의 대상이었다. 메시지는 아주 간단 명료했다. '이 상품을 쓰면 당신도 이렇게 멋져 보일 테니까!' 또는 '이런 멋진 여인도 이 물건을 쓰는 당신에게 매료될 테니까…' 과연 그 누가 이 유혹을 거부할 수 있단 말인가. 마치 오늘날의 광고 같은 파격적인 현대성이 돋보인다. '상품의 향연'이 펼쳐진 1900년 파리 만국박람회의 스타도 단연 무하였다. 그 공로를 인정받아 훗날 그는 프랑스 최고 영예인 레지옹 도뇌르 훈장까지 받았다.

사라 베르나르와의 운명적인 만남 이후, 아르 누보의 기수로서 그의 천재성은 여러 분야에서 표출된다. 1898년, 뮈샤는 그리스 비극을 현대적으로 재해석한 연극, 〈메데Médée〉의 포스터를 맡는다. 뮈샤는 사라 베르나르의 메데이아를 관능적이거나 치명적인 팜므 파탈로 그리지 않았다. 피 묻은 칼을 들고 있는 메데이아의 표정은 사랑에 모든 것을 건 여인의 집착이나 배신에 대한 분노를 담고 있지 않았다. 다만 어쩌다 벌어진 이 비극적인 상황에 놀라는 여인의 표정을 부각시킴으로써 가부장적인 권력 다툼의 희생자, 메데이아에게 이미 면죄부를 주고 있는 것이다. 이때 칼을 잡지 않은 메데이아의 왼쪽 팔에는 의미 심장한 팔찌가 채워져 있는데, 이 디자인을 눈여겨본 사람이 사라 베르나르 외에도 또 한 사람 있었다. 당시 파리 최고의 보석상이며 하이 주얼리 디자이너였던 조르주 푸케(Georges Fouquet, 1862~1957)

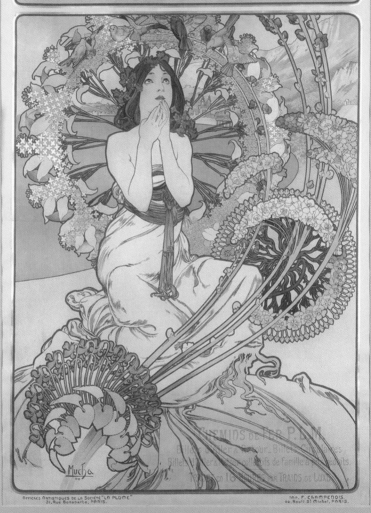

모나코 공국의 관광 홍보 포스터, 1897년, F. 샹프누아, 파리.
이국적인 식물들에 둘러싸여 있는 놀랄 만큼 아름다운 여인은
여기 모나코에 오면 모두 이렇게 행복하고 아름다워질 것이라는
간접적인 메시지를 준다.

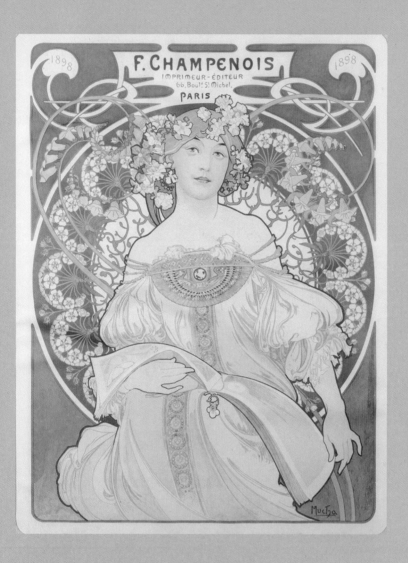

샹프누아 인쇄소 홍보 그림, 1897년, F. 샹프누아, 파리.
대중적으로 큰 사랑을 받았던 작품으로 〈백일몽〉이라고도 불린다.
당시 유명 인쇄소였던 샹프누아는 이 그림을 다양한 기업에 홍보용으로 판매
(이 경우 해당 업체의 이름이 상단에 들어갔다),
19세기 말 가장 흔한 그림 중 하나가 되기도 했다.

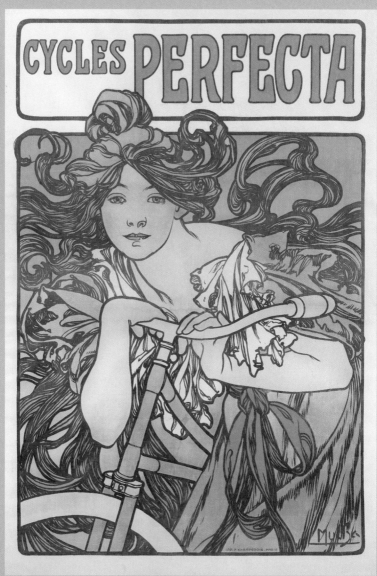

페르펙타 자전거 광고, 1902년, F. 샹프누아, 파리.
'이 자전거를 타면 건강과 활력을 되찾고 관능적인 매력을 유지할 것이다'라는
메시지를 정확히 전달하는, 뮈샤가 왜 인기 '광고'작가였는지 확인시켜주는 그림.
영국산 자전거 페르펙타의 프랑스 내 판매를 위해 만들어진 광고로
그의 명성이 이미 국경 너머까지 미쳤음을 보여준다.

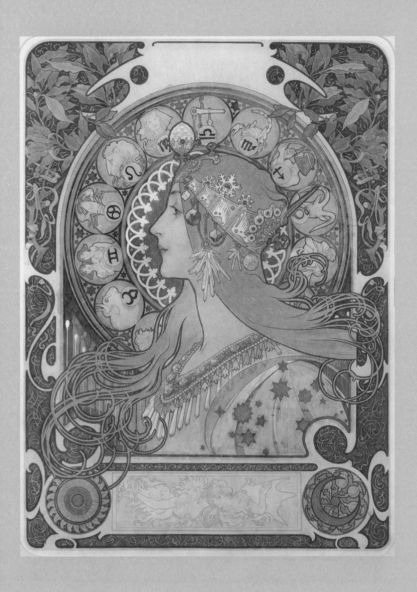

황도 12궁, 1902년, F. 샹프누아, 파리.
이 시대에 달력은 인쇄소의 가장 큰 수입원이었고,
각 인쇄소는 사활을 걸고 다음해 달력의 그림을 그릴 작가들을 찾아 나섰다.
물론 1순위 후보는 뮈샤. 소재의 선택부터 탁월한 이 작품은
샹프누아 인쇄소를 스타덤에 올려놓았다.

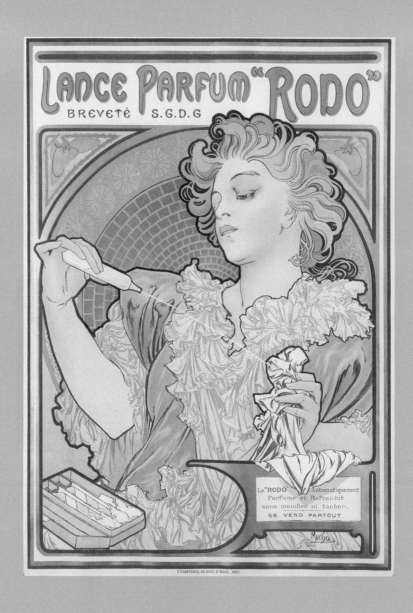

뿌리는 향수 '로도', 1896년, F. 샹프누아, 파리.
대량생산으로 합리적인 가격의 향수가 넘쳐나는 세상이 되자
소비자들은 취향에 맞는 향수병이라든가
분무식 용기 같은 다른 장점들을 찾기 시작했다.
로도 향수는 뮈샤의 그림을 통해 '자동 분사'의 힘함을 효과적으로 홍보했다.

였다. 그래서 사라 베르나르가 주문을 하면, 그녀의 영감을 취합
한 뮈샤가 디자인을 하고 푸케가 제작하는, 불세출의 작업 방식
이 탄생했다. 이렇게 각 분야 최고의 아티스트가 모였다는 것만
으로도 그저 최고의 작품을 탄생시킬 수밖에 없는 구조였다. 의
기투합한 세 사람은 당장 이 뱀이 똬리를 튼 모양의 다이아몬드
와 금, 오팔, 루비, 칠보가 적절히 섞인 팔찌의 제작을 실행에 옮
겼다. 이후에도 뮈샤의 디자인을 푸케가 제작한 작품들이 선을
보였는데, 이런 인연은 1900년 푸케가 콩코드 광장 근처에 새로

운 주얼리 하우스를 열었을 때 인테리어 전체를 뮈샤가 담당하
게 되면서 완전한 뮈샤 스타일이자 아르 누보 스타일인 세련된
매장 인테리어로 또 한 번, 커다란 주목을 받는다(뮈샤의 푸케 보
석점은 현재, 파리의 카르나발레Carnavalet 미술관에 그대로 옮겨져서 전
시 중이다).
　뮈샤의 넘치는 창작욕은 급기야, 조각에까지 미친다. 1899
년에 제작된, 〈자연La nature〉은 지금의 시각으로 봐도 세련되고

뮈샤가 디자인한 푸케 보석점(1902)과
두 사람의 공동작업으로 탄생한 메데이아의 뱀 모양 팔찌(1899).

미래적 감성이 돋보이는, 뮈샤의 탐미정신이 절정에 이른 작품이라고 할 수 있다. 오사카 사카이시의 알퐁스 뮈샤 관에서 이 작품을 소유하고 있는데, 실물을 직접 보면 정말 숨이 멎을 정도로 아름답고 신비한 분위기를 자아낸다. 마치 뮈샤의 작품 속 여신이 실물화된 것 같은 강렬한 이끌림이 있다. 당대의 조각 작품들이 보여주는 고전적인 특징이 최대한 배제되었으며, 무엇보

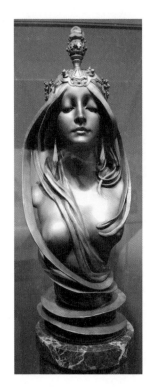

다 간결하지만 또 정교하게, 미래적인 아름다움의 정수를 보여주는 작품이다. 이 조각이 완성되고 불과 2년 뒤, 뮈샤와 함께 프라하 여행을 하게 되는 로댕이 바로 그의 조각 작업의 스승이었다. 로댕의 아틀리에 근처에 살았던 뮈샤는 그에게서 조각의 기초를 배웠다. 우리는 조각에 열정을 가진 또 한 명의 다른 분야의 아티스트(사라 베르나르)에게 대가, 로댕이 보낸 싸늘한 반응을 기억한다. 그러나 아무리 예술가들의 영역 초월을 유명세를 등에 업은 아마추어들의 호사스런 취미로 여기는 로댕도 자신에게 조각의 기초를 배우고, 그림에서 표현할 수 없었던 입체 감성을 조각으로 표현해낸 뮈샤의 이 작품에는 찬사를 보냈으리라.

그리고 뮈샤의 위대함은 단순히 타고난 천재성만이 아닌 그

〈자연〉, 청동과 자수정, 1899년,
  벨기에 왕립미술관.

의 끊임없는 탐구와 노력 덕분이라는 사실을 증명해주는 또 하나의 사건이 일어난다. 바로《장식 자료집》의 출간이다. 이 책은 대중이 보기에도 매혹적이지만, 특히 화가나 공예가 같은 전문가 집단에는 더할 나위 없이 귀중한 자료다. 그는 이 책에 자신이 대표하는 아르 누보 작품들의 모든 노하우를 하나 하나 설명하고 그 테크닉들에 대해서도 상세히 주석을 달았다. 여기서 중요한 점은 인류 역사상 어떤 위대한 화가도 스스로가 자신의 작품들을 정리하고 그 사조를 분석하여 세부 기법까지 후대에 전달하기 위해 책을 집필한 적이 없다는 사실이다(유일하게 비슷한 기록을 남긴 것이 레오나르도 다빈치이지만 이는 작품에 대한 기록이라기보다 그 해박한 지식과 자연, 예술, 과학, 의학 전반에 관한 그의 관찰과 생각을 종합한 탐구노트이다). 오히려 위대한 화가일수록, 자신만의 고뇌와 예술혼으로 탄생시킨 작품에 대해 철저히 함구함으로써 그 가치를 더 높이고자 하는 경우를 우리는 얼마나 흔히 보아왔던가.

뮈샤는 또, 1900년의 만국박람회에서 그의 조국 체코를 지배하고 있는 오스트리아-헝가리 제국의 의뢰를 받아 박람회 포스터와 팸플릿을 제작했다. 이와 더불어 같은 슬라브족인 보스니아-헤르체고비나 관館 설치를 맡는다. 무하의 원래 의도는 두 작업을 통해, 슬라브 민족의 동질성 회복, 또는 민족정신 고취 같은 것이었겠지만 각기 자신 위주의 민족 화합과 다문화 수용, 지역 발전을 염두에 두고 이 모라비아 출신의 화가를 선택한 두 나라가 그가 의도했던 그림이 완성되도록 했을지는 의문이다. 조국을 점령하고 있는 오스트리아-헝가리 제국의 상징을 의뢰 받

은 작품에 그려 넣으며 무하는 어떤 심정이었을까?

한 가지 분명한 것은, 세계 각국의 참가자들이 자국 문화의 우월성과 국가적 자존심을 자랑하는 만국박람회의 참가가 무하

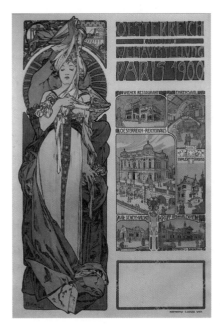

의 잠재해 있던 슬라브 민족으로서의 아이덴티티를 깨우는 계기가 되었다는 것이다. 비슷하게 타민족에 의한 지배를 경험한 우리가 보헤미안 무하에게 동병상련의 감정을 느낄 수밖에 없는 부분이다.

책의 집필을 위한 취재와 잡지 연재를 위해 2019년 일본 취재를 가게 되었을 때의 일이다. 정작 무하의 고향 체코에도 없는 작품들까지, 방대한 양의 무하 작품들을 소장하고 있는

것으로 알려진 오사카 사카이시의 알폰스 무하 미술관을 방문하고 도쿄에 들렀다. 마침 일요일이었고, 그날은 도쿄에 오게 되면 미사를 위해 방문하는 상지上智대학 내의 이그나시오 성당이 아닌 다른 성당이 가고 싶어, 구글 맵을 검색하다가 간다神田 교회라는 곳을 가게 되었다. 전날까지 무하의 작품들을 감상하며 그의 고단한 인생 여정에 내내 마음이 무거웠다. 세상 사람들이 다 부러워하는 성공으로도 채울 수 없었던 그의 아픔에 사로잡혀 있었다. 교회를 가기 위해 오차노미즈 역에서 내려 걸어가던 중

독일어로 '오스트리아Österreich'라고 선명하게 쓰인,
무하의 오스트리아-헝가리 제국 홍보물, 1900년.

갑자기 여기가 일본의 대표적인 대학촌이라는 사실이 떠올랐다.

일제시대 대표적인 프랑스 교육기관인 아테네 프랑세 앞에 이르자 식민지 청년들의 꿈과 한이 엉켜진 동네라는 것이 새삼 실감이 났다. 〈빼앗긴 들에도 봄은 오는가〉로 우리에게 잘 알려진 시인 이상화가 프랑스 유학을 꿈꾸며 도쿄 외국어학원(현 도쿄 외국어대학교)을 거쳐, 이곳 아테네 프랑세에서 수학하다 관동대지진(1923년)에 휩쓸렸었다. 1883년에 개설된 마르세유-요코하마 노선의 배를 타기 위해 설움을 참고 몇 번이고 꿈을 되새겼을 이상화는 결국 대지진의 와중에 집단 광기를 일으킨 일본인들에게 '불량선인(일제에 순응하지 않는 조선인)'이라는 이유로 맞아 죽을 위기에 처한다. 그런 그를 구한 것은 아이러니하게도 선한 의지를 가지고 있던 또 다른 일본인이었고, 그의 도움으로 무사히 귀국할 수 있었다. 시대가 만들어낸 비극과 아이러니가 여기에도 있었다.

간다 교회는 무려 146년의 역사를 가지고 있는 가톨릭 교회로, 무엇보다 교회 안의 스테인드글라스가 압권이었다. 하지만 20년도 전에 봤던 프라하 성 비투스 성당St. Vitus Cathedral에 있는 무하의 스테인드글라스가 선명히 되살아난 건, 그 아름다움 때문만은 아니었다. 슬라브족의 비극을 화려한 도시 파리에서 바라보아야만 했던 무하의 슬픔, 나라 잃은 슬픔을 점령국의 수도 한 켠의 교회에서 달랬을 수많은 조선인 유학생들. 같은 하늘 아래서, '원수를 사랑하라' 하셨던 하나님께 기도해야 했던 식민지 청년들의 애환이 여기에도 고스란히 남아 있었다.

나는 교회를 빠져 나와 파란 하늘을 올려다본다. 내가 무척

좋아하는 엔도 슈샤쿠遠藤周作의 〈침묵沈黙〉이 떠오른다. 코끝은 쩡하고, 나지막한 나의 기도…

人間がこんなに哀しいのに 主よ, 空(!)があまりに碧いのです

(인간이 이토록 슬픈데, 주여, 하늘이 너무나 푸릅니다!)

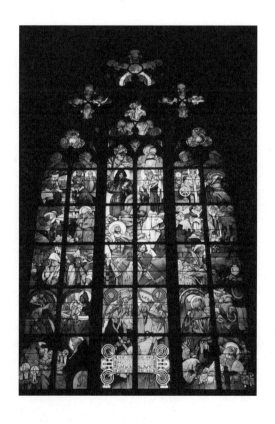

그러나 위대한 예술가의 혼은 이 역사의 비극 속에서 다음 스텝을 준비하고 있었다.

성 비투스 성당의 스테인드글라스, 1931년, 프라하.

〈슬라브족의 고향〉, 캔버스에 템페라, 1912년, 프라하, 체코.

# 슬라브
# 서사시

*Épopée Slave*

아르 누보의 최절정기를 파리에서 보내면서 예술가로서의 최
고의 성공과 영광을 차지했던 뮈샤였지만 그 성공엔 대가가 있
었다. 뮈샤는 본의 아니게 '석판화로, 파리에서' 아르 누보의 대
가가 되었고, 이름이 알려지고 만인의 사랑을 받게 된 지금, 그
의 그림은 광고나 잡지 커버를 장식하는 데에서 나아가 집집마
다 한두 장은 걸려 있는 물건이 되어 있었다. 더욱이 같은 그림
을 여러 장 찍어낼 수 있는 판화의 특성상 뮈샤의 그림은 아르
누보의 절정기를 지나면서 매우 흔한 그림이 되어버렸다. 흔한
그림이 되어버리면 그 희소성의 가치도 덜해지는 법(동네 이발소
나 대합실에 걸려 있던 르누아르의 그림이 주던 느낌을 떠올려보라). 하

지만 이것이 예술의 속성이다. 예술에 있어서 이런 대중 친화적인 노력은 항상, 양날의 검이 된다. 문화비평가, 마셜 매클루언 (Herbert Marshall Mcluhan, 1911~1980)은 대중 문화를 다룬 저서 《기계적 신부The Mechanical Bride》(1951)에서 광고의 언어적, 시각적 메시지들에 숨어 있는 상징성을 분석했는데, 이것은 무하의 일련의 광고 작품에도 그대로 적용된다. 아르 누보란 "예술품이 모든 사람들을 위해 존재하지 못한다면 부자들의 노리개로 전락하고 말 것"이라던 러스킨의 정신을 계승하는 미술공예운동의 영향을 받은 그 시대의 팝 아트였던 것이다. 그런 까닭에 팝 아트가 미술계의 주류가 된 6~70년대에 이르면 아르 누보는 다시한 번, 그 시대 정신으로 재조명받게 된다. 하지만, 그것은 60년 뒤의 이야기이고, 빈부의 격차에 상관없이 현실과 괴리되지 않은 예술의 아름다움을 일상 속에 끌어들이려던 아르 누보의 숭고한 정신이 현실에서는 이렇게 왜곡되고 있는 것에 대해 우리들의 뮈샤는, 깊은 회의를 느낀 듯하다. 파리 생활은 뮈샤에게 엄청난 명예와 어느 정도의 부를 안겨줬지만, 화가로서 채울 수 없는 공허함도 뒤따랐다. 그에게는 다음의 스텝, 예술적 도약이 절실했다.

뮈샤는 그사이, 짧게 나마 미국 여행을 했고 또 자신에게 그림을 배우러온 체코 출신의 마리 히틸로바와 결혼도 했다. 그리고 1906년, 어린 아내와 함께 미국으로 이주한다. 파리에서 뮈샤는 당시의 많은 사람들처럼, 세계의 중심이 이미 신대륙으로 이동하고 있음을 느꼈다. 미국은 여전히 자신들의 뿌리이기도 한유럽의 문화를 동경했고, 몇몇 뛰어난 유럽의 예술가들이 미국에서 놀라운 성공을 거두기도 했다. 그중 한 사람이 체코의 자랑

이자 국민 작곡가인, 드보르작(Antonin Dvorak, 1841~1904)이다. 드보르작만큼 대놓고 민족음악을 하면서도 세계적으로 사랑받기도 힘들 거라는 음악계의 농담처럼, 그는 슬라브 민속음악적 성격이 강한 작품으로 고전음악에 한 획을 그은 이 시대의 위대한 작곡가였다. 1892년에 뉴욕의 국립음악원 원장으로 초빙되어 미국에 건너가 저 유명한 교향곡 9번 〈신세계로부터〉를 작곡, 대가의 반열에 오른다. 드보르작 같은 체코 출신의 예술가가 성공을 거둘 수 있는 미래의 땅, 합중국 미국에 대한 뮈샤의 기대는 커져만 갔다.

　미국에 특별한 연고가 있는 것도 아니고 누군가의 초청을 받아서도 아닌데, 뮈샤는 그의 다음 행선지를 미국으로 정한다. 그것은 파리에서 그가 누리던 명성과 안락한 사회적 지위를 포기하고 신대륙에서 다시 새로운 예술 인생을 시작한다는 의미였다. 아무리 미국인들이 프랑스의 고급스런 문화를 사랑하고 프랑스 최고의 인기 작가였던 그에게 가산점을 준다 해도, 미국은 미국만의 스타일이 있었고 신흥강국으로서 문화적 자부심이 넘쳐날 때이기도 했다. 뉴욕과 시카고, 필라델피아의 미술학교에 강의를 나가면서 무하는 여전히 자신을 아르 누보의 대가로만 생각하는 사람들을 위해 다시, 파리 시절의 화려한 아르 누보풍의 포스터를 재현하는 것을 마다하지 않았다. 하지만 미술적으로 그는 20세기가 시작되면서 이미 유화에 전념, 석판화와 포스터엔 거의 손을 대지 않고 있었다. 그러나 이제 무하에게는 부양해야 할 가족이 있었고, 과거의 명성만으로 생활하기에 미국의 생활비는 너무나 비쌌다. 커넥션이 중요한 미국 상류사회의

백만장자들에게 의뢰를 받아 그들과, 그들의 여인들의 초상화를 그렸다. 무하의 미국 생활을 후원해줄 만한 든든한 후원자들 말이다. 할리우드의 여배우를 위해서는 사라 베르나르를 위해 그렸던 연극 포스터를 연상시키는 포스터를 다시 그렸다. 이때의 무하는 과거의 명성을 먹고 사는, 생활고에 지친 영락한 대가의 모습이었다. 정말 뮈샤는 이런 생활을 위해서, 파리에서의 모든 영광을 뒤로 한 채, 미국으로 가는 트랜스 아틀랜틱 유람선을 탄 것이었을까?

하지만 무하에게는 다 계획이 있었다. 그 계획은 시카고의 글로벌 기업인이자 외교관인, 찰스 크레인(Charles Richard Crane, 1858~1939)을 만나면서 비로소 실현된다. 당시 미국에 체제하던 (훗날 체코슬로바키아의 초대 대통령이 되는) 마사리크(Thomas Masaryk, 1850~1937)의 소개로 무하는 크레인과 처음 만난다. 크레인 같은 후원자를 만난 것은 무하에게는 일생일대의 행운이었다. 그는 백만장자였고 당시 미국, 러시아, 중국 등에 배관 공사를 담당하는 글로벌 사업가였다. 국제적인 인맥에 세계 정세에도 밝았던 그는 특히 일촉즉발, 언제 전쟁이 터져도 전혀 놀랍지 않은 발칸 반도와 동유럽, 슬라브족에 대해 각별한 애정을 가지고 있는 인물이었다. 때는  1차 세계대전의 정리를 위해, 전승국의 강화 회의가 파리에서 개최되고, 그 유명한 윌슨 대통령의 '민족 자결주의'가 대두되었을 때였다. 지극히 이상주의자였던 미국의 대통령 윌슨이 던진 "어

찰스 크레인, 1909년, 다나 헐 사진.

떤 민족이든 다른 민족이나 국가의 간섭을 받지 않고 각자의 국가적 운명을 스스로 결정할 권리"라는 한마디는, 당시 제국주의의 팽창에 맞서 분쟁 중인 여러 나라들과, 저 멀리 (잘 아는 것처럼) 극동의 한 나라의 국민들에게까지 독립 운동이라는 사상을 들불처럼 퍼져가게 했다. 3.1 운동에 직접적인 영향을 미친 사상이다. 사실상 이것은 이상주의자 윌슨이 잦은 분쟁과 민족적 봉기, 전쟁이 끊이지 않는 시끄러운 유럽에 대해, 자신의 이상을 피력한 것이지만 아무런 책임감도, 이해관계도 없는, 미국의 대통령이 던진 이 한마디가 당시 식민 지배나 전쟁 상태에 있는 민족들에게는 너무나 절실했다. 이 지역과 슬라브족에 대한 크레인의 이해에 마음의 문을 연 무하는 그에게 오랫동안 자신을 짓눌러온 신념에 관해서 털어놓는다.

파리와 미국을 거치면서 개인으로서는 당시 가장 성공한 체코인 중의 한 명이 됐지만, 무하에게는 언제나 나라 잃은 민족의 깊은 슬픔이 있었다. 화가로서 그의 소망은 이런 슬라브족의 평화에 대한 열망과 자부심의 역사를 그림을 통해 세상에 알리는 것이었다. 한 장으로는 부족했다. 그의 가장 야심찬 이 연작은 슬라브족을 감싸고 있는 민족혼과 역사, 그러니까 위대한 슬라브 서사시 주인공들의 승리의 기록, 패배의 흔적, 슬라브 신화의 영웅들을 중심으로 한 체코인과 슬로바키아인의 공동체 정신, 고유의 언어로서 지켜온 슬라브 전례의식을 통한 민족의 단결, 그리스도교와 슬라브 민족의 포교의 역사, 불가리아까지 아우르던 슬라브 황제의 기억, 민족의 혼이 깃든 체코어 성경에 의한 설교의 의미, 슬라브 민족 운동가 얀 후스에 대한 종교 재판과 보헤

미아의 저항, 오스만 투르크로부터 유럽을 지킨 보헤미아의 왕, 이르지 즈 포데브라비, 슬라브 서사시, 니콜라 즈린스키, 합스부르그 통치 아래서의 민족 단결, 러시아 농노 해방, 슬라브인들의 미래 찬양, 그리스도의 축복을 받는 슬라브 정신, 그리고 슬라브인의 희망과 찬양을 표현하고 있다. 많은 시간과 자금이 필요한 일이었다. 무엇보다 신념이 없이는 할 수 없는, 무모한 일이었다. 몇 번이나 거듭된 만남을 통해, 노련한 크레인은 한때 세상에서 제일 유명했던 이 예술가가 단순한 애국심을 뛰어넘는 민족에 대한 큰 사랑으로, 화해와 평화의 메시지를 담은 이 그림들에 그의 마지막을 바치고 싶은 것을 파악했다. 그리고 1909년 12월 24일, 크리스마스 선물로 그에게 후원을 약속했다. 무하는 크레인의 연락을 받자마자, 아무런 미련 없이 가족들과 함께 서둘러 짐을 쌌다. 그리고 체코의 프라하로 영구 귀국한다. 길었던 보헤미안 여정이 드디어 끝이 나는 것이었다. 이 거대한 프로젝트에 무하는 인생의 마지막 20년을 쏟아부었다. 단지 체코의 역사적 사실을 재현한 것만이 아닌, 공통의 역사를 가지고 있는 범 슬라브족들의 화합과 평화를 기원하는 〈슬라브 서사시Slovanská epopej〉의 탄생이었다. 크레인과의 약속대로 그는 10년에 걸쳐서 10장의 슬라브 서사시를 그렸고 또 다른 10년 동안 다시 10장을 그려 무려 20장의 대서사시를 완결한다. 가로 8m, 세로 6m 또는 가로 4.8 m, 세로 4.05m의 대작들이다.

이것은 어린 시절 그를 감싸던 따뜻한 이반치쩨 마을의 추억부터 파란만장한 삶의 경험들이 모두 범 슬라브족의 역사에 투영되는 위대한 삶의 기록이었다. 맹목적인 애국심이나 민족

주의에의 선동이 아닌, 고난과 슬픔을 겪은 민족만이 알 수 있는 울부짖음이자 최악의 순간에도 포기할 수 없었던 자긍심과 자신의 뿌리에 대한 염원이며, 결국은 인류애와 맞닿는 평화에의 메시지이다. 우리는 20점에 이르는 이 연작에서 한 인간의 위대함을 본다. 그의 신념과 짓밟힌 민족에 대한 애환은 물론이고, 이 방대한 주제를 화폭에 담을 수 있는, 마치 르네상스 화가를 연상시키는 무하의 화가로서의 역량에 다시 한 번 고개를 숙이게 되는 것이다. 누구보다 상업적인 화가였고 세상의 부귀영화를 추구했던 무하였지만 말년의 무하는 이 모든 것을 떠나, 오롯이 자신의 마지막 사명인 이 〈슬라브 서사시〉의 완성에 헌신했다. 우리나라의 역사와도 겹쳐지는 이 작품들을 바라보면, 무하의 붓 터치 깊게 스며든 슬라브족 특유의 슬픔의 색이 우리 한恨의 정서와 매우 비슷한 색이라는 것을 절절히 느낀다.

드보르작의
〈슬라브 무곡〉

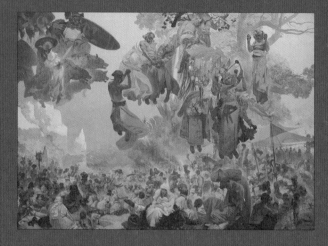

〈뤼겐 섬의 스반토빗 제전〉,
캔버스에 템페라, 1912년,
프라하, 체코.

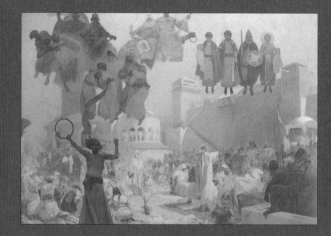

〈대모라비아 왕국에서의
슬라브 예배의식 도입〉,
캔버스에 템페라, 1912년,
프라하, 체코.

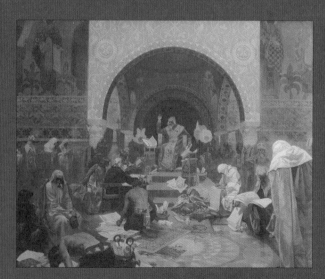

〈불가리아 황제, 시메온〉,
캔버스에 템페라, 1923년,
프라하, 체코.

〈크로믄 네르지즈의 얀
밀리츠〉, 캔버스에 템페라,
1916년, 프라하, 체코.

〈크르지슈키의 집회〉,
캔버스에 템페라, 1916년,
프라하, 체코.

# Si mes vers avaient des ailes
## 나의 시에 날개가 있다면

빅토르 위고
(Victor Hugo, 1802~1885)
시詩

레날도 안
(Reynaldo Hahn, 1874~1947)
곡曲

Mes vers fuiraient, doux et frêles,
Vers votre jardin si beau,
Si mes vers avaient des ailes,
Comme l'oiseau.

부드럽고 가냘픈 나의 시는 날아갈 텐데
당신의 그토록 아름다운 정원으로,
나의 시에 날개가 있다면
새들처럼.

*Ils voleraient, étincelles,*
*Vers votre foyer qui rit,*
*Si mes vers avaient des ailes,*
*Comme l'esprit.*

나의 시들은 활짝 날아가겠지
웃음이 가득한 당신의 집으로,
나의 시에 날개가 있다면,
영혼처럼.

*Près de vous, purs et fidèles,*
*Ils accourraient, nuit et jour,*
*Si mes vers avaient des ailes,*
*Comme l'amour!*

순수하고 헌신적인 당신을 향해
밤낮으로 달려갈 텐데,
나의 시에 날개가 있다면,
사랑처럼.

**추천 검색어**
#si_mes_vers_avaient_des_ailes #Felicity_Lott #2008_live

*Évolution*

2부                              전환의 시대

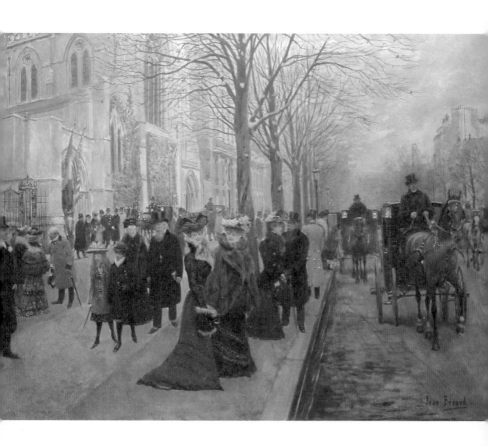

〈파리의 미국인 교회, 미사 후에〉, 장 베로, 1900년, 카르나발레 박물관, 파리.
벨 에포크 시대 파리를 가장 정확하게 묘사했다는 평을 듣는
장 베로가 전하는 파리지앙의 일상.

# 빛의 도시

*Ville de Lumière*

산업혁명은 사람들의 생활에 풍요를 가져다주었다. 이 풍요는 당연히 변화를 가져왔고 이제 사람들은 비로소 문화를 생각할 수 있는 여유가 생겼다. 사고 방식의 변화가 생긴 것이다. 또 과학 기술에 기반한 물질적인 발전은 화려한 문화의 발전과 더불어 사상의 진보를 가져왔다. 모든 사람들이 다가올 새로운 세기에 대한 기대에 차 있던 시기였다.

'공업화', '도시화', '국민화'가 이 시대를 요약할 수 있는 단어들일 것이다. 민주주의가 태동하였고, 경제적으로는 자본주의가 발전하기 시작했으며, 사상적으로는 개인주의의 자유, 평등, 박애를 실현하려는 개방적인 사회 즉, 근대 사회가 시작되었다.

과학의 발전은 어느 한 분야에서 끝나지 않고 상호적인 연쇄반응을 가져온다는 점에서 그 의미가 크다. 한 분야의 발전과 새로운 발견이 또 다른 기술과 연결되어 응용되고 상호적인 발전을 이루는 것이다. 기술적 진보가 생활의 편리함을 가져오고 물질적인 풍요는 사상의 흐름을 변화시킨다. 모두가 변화의 시대에 적응해야만 하는 것이다.

이 세기말에, 프랑스는 물질적으로 풍요롭고 예술과 문화가 번창하는, 이른바 번영의 시기를 맞는다. 물론 그 화려한 평화는 급격한 변화의 물결 위에 있었다. 프랑스 혁명 100주년을 기념하기 위해 열리는 파리 만국박람회를 위해, 그야말로 센세이션을 일으켰던 에펠 탑이 들어섰다. 자신감을 얻은 프랑스는 지상 최대의 자본주의적 쇼였던 이 1889년의 만국박람회 이후에도 수차례에 걸쳐 개최국을 자처한다. 만국박람회라는 지상 최대의 쇼가 나라의 이미지에 어떤 긍정적인 결과를 주는지 알아챘기 때문이다. 무엇보다, 영원한 경쟁국이자 가깝고도 먼나라, 영국의 산업 발전이 보여준 엄청난 성공을 바라만 볼 수는 없었다. 뒤질세라 파리도 슬슬 근대를 맞을 준비에 나선다. 모든 경험과 노하우가 총동원된 커다란 변화가 시작되었다.

이미 파리는 쿠데타로 집권한 정권에 대한 면죄부를 받기 위해서, 나폴레옹 3세의 절대적 지지를 받는 조르주 외젠 오스만 남작(Baron Georges Eugène Haussmann, 1809~1891)의 거대한 도시 개조 계획이 실행에 옮겨진 참이었다. 거리는 마차와 화물을 수송할 수 있는 도로 시스템으로 재정비되고 샹젤리제 대로

를 필두로 한 방사상의 대도로망, 수도와 대하수도, 오페라, 블로뉴 숲, 뱅센 숲 공원 등의 공공시설을 건설했고, 도시 전체의 7분의 3에 이르는 가옥이 개축되었다. 매일 공사장의 소음과 흙먼지를 뒤집어써야 하는 파리지앙들에게는 괴로운 일이었겠지만, 근대라는 새로운 시대를 맞이한다는 희망이 이 모든 불편을 감수하게 했다. 더욱이 새로운 근대화의 모멘텀을 갈망하던 세계 각국의 엄청난 환호와 부러움을 받으며 바야흐로 파리가 근대 도시 계획의 모델로 떠오른 순간이었다. 러시아와 일본 등, 근대화를 놓칠 수 없다는 나라들이 서둘러 사절단을 파견했고, 그들에게 이 근대 도시로 변모한 파리는 완벽한 모델이었다. 1900년의

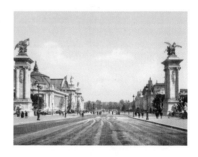

파리 만국박람회를 위해서는 지금까지도 파리의 가장 화려한 다리로 불리는 알렉상드르 3세 다리와 지금은 샤넬의 컬렉션이 열리는 거대한 이벤트 회장, 그랑 팔레가 건설되었다. 그 밑으로는 미래의 교통수단 지하철(1900년)이 다녔다. 파리지앙들은 이렇게 새로운 시대를 맞이할, 만발의 준비를 마친 것이다.

이 시대의 파리는 이러한 부르주아 사회의 경제적, 정치적,

1900년 파리 만국박람회를 위해 만들어진 알렉상드르 3세 다리(왼쪽)와
그랑 팔레, 프티 팔레(오른쪽).

기술적, 문화적 모순들이 엉켜서, 근대라는 미래에 대한 막연한
기대로 19세기를 상징적으로 대표하는 도시였다고, 시대의 관찰
자 발터 벤야민(Walter Benyamin 1892~1940)은 말했다. 세계 곳
곳의 사람들이 마치 약속이라도 한 듯, 새로운 시대의 번영을 맞
이한 파리로 몰려들었다. 1879년, 에디슨의 백열 전구 발명 이
래, 점차적으로 이루어진 전기의 상용화는 파리에게 '빛의 도시
Ville Lumineuse'라는 별칭을 붙여줬고 거리는 우아함과 활기로 넘
쳐났다. 예술인과 지성인들의 수도 '빛의 도시, 파리'는 해가 지
고 나서도 찬란하게 빛나는 '밤이 더 아름다운 도시'가 되었다.

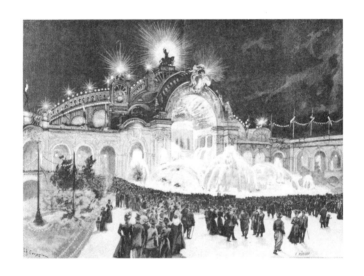

전기의 성과 1900년 파리만국박람회 메인 회장의 야경, 1900년.

## 벨 에포크의 주요 사건들

1826년 1월 1일 일간지 〈르 피가로〉 창간호 발행
1869년 바그너의 오페라 〈니벨룽의 반지〉, 뮌헨에서 초연
1870년 7월 19일 프랑스 – 프로이센 전쟁 발발(1년만에 종결)
1871년 2월 25일 프랑스 국민음악협회 창단
1873년 빈 만국박람회 개최
1878년 파리 만국박람회
1881년 8월 15일 파리 국제전기박람회
1886년 10월 28일 뉴욕 항에 자유의 여신상 개관
1888년 11월 14일 파스퇴르 연구소 개관
1889년 3월 31일 에펠 탑 개관
1889년 5월 31일 프랑스 혁명 100주년 기념, 파리 만국박람회 개관
1889년 10월 6일 물랭 루주 개관
1893년 12월 29일~1894년 6월 23일 국제 올림픽 위원회(I.O.C.) 설립
1894년 12월 24일 알퐁스 뮈샤(무하)에 의한 아르 누보 스타트
1894년 12월 22일 드뷔시의 〈목신의 오후〉 전주곡 발표
1895년 3월 22일 공식적인 첫 영화 상영
1896년 2월 5일 프로이트 정신 분석학 발표
1897년 브뤼셀 만국박람회
1898년 1월 13일 〈여명〉지에 에밀 졸라의 〈나는 고발한다〉 게재
1898년 6월 1일 파리 리츠 호텔 개관
1898년 6월 18일 과학자 마리 퀴리, 폴로늄 발견
1900년 4월 15일 파리 만국박람회
1901년 9월 1일, 리안 드 푸지, 〈사포적 목가〉 출간
1903년 7월 19일 제1회 투르 드 프랑스 개최
1903년 12월 21일 첫 번째 공쿠르 문학상 수상식
1909년 5월 19일 샤틀레 극장에서 발레 뤼스 첫 공연
1912년 4월 14일 타이타닉호 침몰
1913년 11월 14일 프루스트의 《스완네 집 쪽으로》 출간
1914년 7월 28일 제1차 세계대전 발발

Oui, quand le monde entier, de Paris, jusqu'en Chine,
그래, 파리에서 중국까지 온 세상이
Ô divin Saint-Simon, sera dans ta doctrine,
오! 위대한 생시몽이시여, 이 모두가 당신의 세상이네
L'âge d'or doit renaître avec tous son éclat,
황금의 시대는 그 모든 광채와 함께 다시 태어나야 해
Les fleuves rouleront du thé, du chocolat;
차와 초콜렛은 강물이 되어 흐르고
Les moutons tout rôtis bondirontdans la plaine,
잘 구워진 양들이 풀밭에 뛰어 놀고
Et les brochés au bleu nageront dans la Seine;
잘 구워진 생선 꼬치들이 센 강을 헤엄칠 것이고
Les épinards viendront au monde fricassés,
시금치는 소스에 끓여질 것이고
Avec des croûtons frits tout autour concassés ;
튀긴 딱딱한 빵과 함께 잘게 잘라진 야채 주변에
Les arbres produiront des pommes en compotes,
나무들은 사과와 사과잼을 만들어내고
Et l'on moissonera des carricks et des bottes;
그리고 사람들은 외투와 부츠를 수확하겠지?
Il neigera du vin, il pleuvera des poulets,
와인이 눈처럼 내릴 것이고, 치킨이 비처럼 내리겠지?
Et du ciel les canards tomberont aux navets.
그리고 하늘에서는 오리가 무처럼 떨어지겠지

_발터 벤야민의 〈19세기의 수도 파리〉 중에서

# 만국박람회라는
## 쇼윈도

*Exposition Universelle*

프랑스는 전쟁과 불황의 긴 터널에서 벗어난 1870년대에서 1914년 1차 세계대전이 발발하기 전까지 무려 40여 년간 예술과 문화가 꽃피는 번영의 시기를 맞는다. 과학 기술의 발전은 도시의 산업화를 가져왔고, 이러한 산업의 비약적인 발전은 인간을 물질에 의존하게 하는 소비사회를 만들었다. 그리고 이를 바탕으로 새로운 욕망이 등장한다. 바로 자본주의의 근간을 이루는 상품에 대한 강력한 '소유욕'이다. 그런 의미에서 만국박람회는 가장 자본주의적인 성격을 지닌 행사라고 할 수 있다. 상품을 만들어 제일 먼저 소개하는 장소이고, 또 그 상품을 적극적으로 홍보하는 곳이기 때문이다. 만국박람회는 생시몽(Claude Henri de

Rouvroy, Comte de Saint-Simon, 1760~1825)이 그토록 갈망해온 산업의 가장 근대사회적인 전개이다. 과학과 기술의 발전이 세계의 산업화를 가져올 것이라고 굳게 믿었던 그에게 세계 각국을 대표하는 상품들이 자유로이 교역되고 최첨단 기술이 각자의 위용을 뽐내는 만국박람회야 말로 꿈의 세계가 아니었겠는가.

이 시대 파리에서 현대 유물론적 미디어의 미래를 본, 예술사회학의 대가인 발터 벤야민이 지적한 것과 같이 초창기의 만국박람회는 마치 전쟁을 치르듯 국가간의 경쟁심을 부추겨서, '군사연습과도 같이 국가주의적 속성'을 드러냈다. 1798년 이래, 이미 수차례 내수시장을 위한 산업박람회 개최해본 프랑스는, 이것이 전쟁에 버금가는, 국가적 산업 경쟁력을 발전시키는 수단이라는 사실을 금방 알아차렸다. 또 만국박람회는 19세기 각국의 미묘한 경쟁 구도가 드러나는 곳이었고, 새로운 공산품을 전시하는 행사인 만큼 국가 간에는 얼마나 근대화를 이루었는가를 겨루는 산업화 경쟁의 장이기도 했다. 전시로만 끝나는 것이 아니고 구매 계약으로까지 이어졌기 때문에 이웃 나라 영국에서 급격하게 진행되는 산업혁명의 놀라운 발전에 태연할 수만은 없는 프랑스로서는 자국의 무역과 공장 생산을 자극하기 위해서라는 명분도 있었다. 더욱이 이 행사는 국가라는 이름으로 공동체 의식을 드높일 수 있을 뿐만이 아니라 그 위상을 세계 각국에 알릴 수 있는 절호의 기회였다. 따라서 프랑스는 다른 어떤 국가보다 열정적으로, 더 크고 화려한 만국박람회를 개최하는 데 총력을 기울인다. 혁명기와 나폴레옹 시기에 거치면서 프랑스는 이미, 봉건제의 철폐, 단일화된 내수시장, 모두에게 적용되는 민법

전(나폴레옹 법전) 등 자본주의 발전에 알맞은 법적, 행정적 구조를 최고 수준으로 발전시켜놓았다.

사실, 프랑스는 이미 1830년대에 세계 각국의 상품들을 전시하는 만국박람회를 구상하였으나 실행에 옮기지 못했는데, 이때의 구상이 1849년에 영국의 전시기획자, 헨리 콜(Henry Cole, 1808~1882)에게 무한한 영감을 준다. 콜은 빅토리아 여왕의 남편 앨버트 공(Albert, Prince Consort, 1819~1861)을 설득해 왕립위원회를 설립하고, 32개국이 참여하는 대규모 만국박람회를 실현시키기에 이른다. 1851년, 건축가 팩스턴(Joseph Paxton, 1803~1865)의 수정궁Crystal Palace으로 유명한 런던 만국박람회가 개최되었다. 세계사 최초의 만국박람회가 런던의 하이드파크에서 개최된 것이다. 유리로 전체 건물을 지은 수정궁은 이제까지 볼 수 없었던 파격적이고, 획기적인 건물이었다. 이 수정궁이

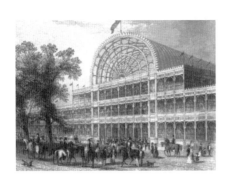

몰고온 파장은 대단했다. 당대 사람들에게 산업과 문명에 대한 확실한 미래적 이미지를 제시한 것이었다. 제국주의의 팽창으로, 식민지 쟁탈전과 열강의 주도권 경쟁이 정점을 향해가던 시기였다. 만국박람회의 성공적 개최는 당연히 해가 지지 않는 나라, 빅토리아 여왕 재위 영국의 위상이 세계 만방에 과시되는 결과로 이어졌다.

만국박람회의 선두권을 빼앗겨버린 프랑스는 더욱 조급해질

수정궁, 1851년, 런던 하이드파크.

수밖에 없었다. 런던과 경쟁하던 파리는 이에 뒤질세라 1855년과 1867년 연달아 두 차례의 만국박람회를 개최했다. 수정궁에 뒤처진 상황을 만회하기 위해, 1867년 박람회에 당시 촉망받던 엔지니어이자 건축가였던 에펠을 내세워 비슷한 컨셉의 유리 건물을 지었지만 그다지 주목을 받지 못했다. 이 세상에 존재하는 모든 사물을 철골과 유리로 만든 멋진 파빌리온 안에 전시하여, 이들 사물의 힘으로 민중을 계몽하고 파리라는 도시에 세상의 시선을 집중시키겠다는 야심 찬 계획은 당연히 물거품이 되었다.

빈과 필라델피아를 거쳐, 다시 1878년과 1889년에 만국박람회가 파리에서 열리면서 비로소 상황은 역전된다. 주역은 물론, 여전히 전 세계에서 가장 인기 있는 건축가인 에펠이었다. 그는 1878년 박람회에서 좀 더 성숙한 신건축 양식을 선보인 뒤 프랑스 대혁명 100주년을 기념한 1889년 박람회에서 드디어 런던의 수정궁을 이길 수 있는 에펠 탑을 등장시킨다. 오스만 남작의 도시계획에 따라 유럽 어느 도시보다 아름다운 도시를 보존해온 파리에 300미터가 넘는 철제 첨탑을 세운다는 이 프로젝트는 파리지앵들 사이에 엄청난 찬반양론을 불러일으켰다. 그러나 역시 강력한 경쟁자는 발전을 가져오는 자극제! 에펠 탑을 향해, 시대의 추물이라든가 아름다운 파리의 경관을 망치는 괴물이라고 불평을 쏟아놓던 까탈스런 파리지앵들의 불평을 잠재울 수 있던 비결도 사실은, 런던의 수정궁을 이기기 위해

귀스타브 에펠, 년도 미상, 미의회도서관.

서는, 그 정도의 혁신이 필요하다는 공감대였다.

이 시대 최고의 건축가이자 교량 전문가였던 귀스타브 에펠 (Gustave Eiffel, 1832~1923)은 토목 엔지니어였다. 그가 만들었던 놀랄 만큼 혁신적이고 아름다운 다리들 덕분에 그는 이 시대를 대표하는 건축물이나 건물 프로젝트에 직접 참여하거나 영향을 미쳤다. 파리 만국박람회 전시관(1867년, 1878년), 봉 마르셰 백화점(1878년), 자유의 여신상(1885년) 등이 그것이다.

영국의 수정궁이 거둔 영광을 어떻게든 누르고 싶었던 프랑스의 자존심을 건 경쟁심은, 과거의 실패로 절치부심하던 에펠을 다시 한 번 이 위대한 프로젝트에 끌어들였다. 그리고 310미터의 에펠 탑이 완성됐을 때, 드디어 프랑스는 세계 최고最高의

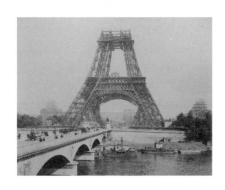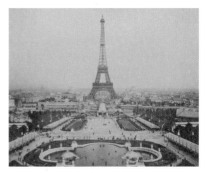

건축물을 만들었다는 영광을 (크라이슬러 빌딩이 완공되는 1930년까지) 지킬 수 있었다. 혁명 100주년을 맞는 프랑스의 위대한 야심을 달성한 것이다. 새로운 세기의 첫 박람회인 만큼 기대치가 최고조에 달했던 1900년 만국박람회의 최절정은 누가 뭐래도 세

기의 작품인 이 에펠 탑에 당시까지만 해도 초자연물이던 전기
를 설치해, 12,000개의 전등이 반짝이는 환상의 전기 궁전을 만
든 일일 것이다. 깜깜한 밤하늘을 밝힌 전등의 불빛은 어두운 과
거를 날려버리는 화려한 미래에 대한 희망의 불빛 그 자체였다.

　　19세기의 만국박람회가 주로 서유럽 국가들의 눈부신 발전
을 알리는 존재였다면, 20세기가 되면서는 그 주도권이 미국으
로 넘어간다. 미국은 1876년 필라델피아 만국박람회와 1893년
시카고 만국박람회를 통해 신대륙의 경이적인 산업 발전을 만방
에 알렸고, 이제 명실상부한 만국박람회의 중심적 존재가 되었
다. 모두가 미국에 진출하고 싶어했고, 그곳이야 말로 미래를 꿈
꿀 수 있는 나라라고 생각하게 되었다.

　　만국박람회는 전통적으로 인류 문명에 획을 긋는 굵직한 제
품을 내어놓는다. 1851년 런던의 수정궁, 1876년 필라델피아 박
람회를 통해 소개된 벨의 전화, 1889년 파리의 에펠 탑, 1897년

1900년 만국박람회에서 가장 화제가 되었던 '전기의 성'의 야경.

브뤼셀 박람회에서의 '아르 누보'의 등장, 1900년에 활짝 켜진 전등, 또 1904년 세인트루이스 박람회는 미국의 자동차와 비행기가 실용화되는 계기가 되었다. 이렇게 만국박람회는 산업혁명과 근대화에 성공한 몇몇 서유럽 국가와 미국이 자국의 과학, 기술, 산업의 우월함을 선보이는 자리였다. 하지만 아직 산업화와 근대화되지 않은 국가에서도 컨셉에 맞추어 공간을 만들고 그곳의 특산품과 민예품, 또는 문화라고 할 수 있는 민속의상, 음악, 민예품, 건축 등을 전시하였다. 일반 대중들로서는 개인적 상상이나 몇몇 탐험가의 책으로만 접하던 세계 각국의 이국적인 문물을 직접 체험할 수 있는 드문 기회이기도 했다. 이것은 20세기가 되면서 몇몇 뛰어난 예술가들의 작품에 반영된, 어린 시절 만국박람회에서 보았던 세계 각국 풍물의 기억들로 그 효과가 증명된다. 사실, 만국박람회를 통해 가장 큰 수혜를 본 것은 일본이었다. 당시 구미에서 불기 시작한 일본 취미Japoneserie 덕분에 일본의 공예품이라든가 도자기, 옷감들이 애호가들의 절찬을 받으며, 높은 평가를 받았다. 단순한 일본 취미를, 예술로 승화된 자포니즘Japonisme으로 만드는 데 만국박람회가 결정적인 역할을 했던 것이다. 이 시대에 만국박람회를 찾은 많은 예술가들이 난생 처음 보는, 이국적인 일본의 민예품에 열광하였는데, 특히 채색 판화인 우키요에는 당시 인상파 화가들에게 엄청난 영향을 주었다. 또 일본이라는 나라에 대한 뿌리 깊은 환상을 심어주는 계기가 되었다. 그 와중에 반가운 것은 혼란한 시기였음에도 멀리 대한제국에서 1889년 파리 만국박람회에 첫 번째 대표단을 파견하고 있다는 기록이다. 만국박람회의 위용을 직접 느끼고

돌아간 이들은 1893년, 미국 시카고 만국박람회에 최초로 국가 관을 지어 한국의 문화를 소개했다. 1900년 대망의 파리 만국박 람회에도 특별히 한국관이 지어져, 고종 황제의 명을 받은 대한 제국 대표 민영찬이 참가했다. 경복궁 근정전을 재현한 전시관 을 짓고 대한제국을 알릴 수 있는 민속품과 자료들을 출품하였 는데 그중 일부가 농업식품 부분에서 대상을 받았다. 고종 황제 가 힘들게 파견한 고위 외무 관리들이 아무런 기록도 남기지 않 았기 때문에 당시의 반응과 성과를 직접적으로 알 수는 없지만, 프랑스 측의 기록에 의하면 우리 전통 음악 등이 큰 관심을 얻었 다고 한다. 박람회가 끝난 후 관례에 따라(비싼 국제 운송료라는 현 실적인 부담도 일조했다) 악기들을 프랑스에 기증하고 돌아왔는데 그 일부가 여전히 파리의 국립기메박물관Musée du Guimet 등에 남 아 있다.

초기의 만국박람회가 영국과 프랑스를 주축으로 한 유럽 열 강들의 경쟁적 국력 과시였다면 참가국들이 늘어나고 국제적인 행사가 된 이 시기에는 신생 국가나 독립을 희구하는 약소국들 이 자신의 생존을 알리는 장으로서 기능하기도 한다. 고종 황제 가 대한제국 수립 후 첫 박람회인 1900년 만국박람회 참가에 특 별히 힘을 기울였던 이유다. 그러나 간과해서는 안 되는 것이, 만 국박람회에서의 이러한 세계 문화와 물산의 전시가 서구인의 미 지의 세계에 대한 호기심, 그 이상도 그 이하도 아니라는 냉정한 현실이다. 눈앞의 이국적인 물건들에 흥미를 보였지만, 그것이 다른 문명과 문화에 대한 관심과 이해로 연결되진 않았다. 산업 혁명 덕분에 과학과 기술이 발전하고 대량생산 상품을 만들어내

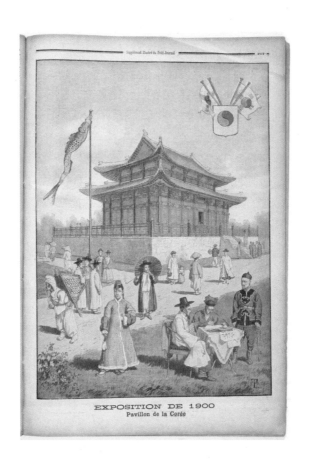

EXPOSITION DE 1900
Pavillon de la Corée

〈르 프티 주르날〉 12월 6일자 표지를 장식한 한국관의 모습.
한국적인 기와를 올린 전시관과 여러 풍물들, 그리고 태극기가 그려져 있다.

대망의 1900년 파리 만국박람회 공식 포스터.

면서 유럽인들은 타 문화와 문명에 대해 근대화를 이뤘다는 콧대 높은 자부심에 차 있었고, 선진국의 시점으로 타 문명을 대했

다. 그들의 시각으로는 서구 유럽의 몇 국가 외에는 모두, 문명화시켜야 하는 미개한 상대였던 것이다(이러한 사실을 확인시켜주는 것이 국제식민지박람회에 등장한 '인간동물원'이다. 1931년 파리 식민지박람회 때에도 식민지 주민들이 다른 동물들과 함께 우리에 전시되었고, 1958년 브뤼셀의 만국박람회에서는 벨기에의 식민지였던 콩고에서 데려온 원주민들이 〈콩고 마을〉이라는 사파리 스타일의 전시관에 전시되었다. 구미의 근대화와 제국주의를 철저히 학습했던 일제 역시 1907년 3월 오사카와 도쿄에서 열린 권업박람회에 조선인 남녀 두 명을 전시했다.) 그것은 같은 민족과 같은 말을 쓰는 북아메리카 대륙이나, 오세아니아 사람들을 대할 때도 정도의 차이가 있었을 뿐, 존재했다. 분명히 우월의식이고, 선민사상이며 제국주의적인 사고 방식이었다. 유럽 본국에서 일어나는 전쟁이나 점점 심각해지는 노동자의 인권 침해에 대해서는 궐기와 연대의 정신이 싹텄지만, 식민지의 사람들의 인권이나 처참한 생활 환경은 당연한 것처럼 받아들였다.

마르크스는 자본주의가 최고 발전 단계인 독점단계에 이르러 해외 식민지 시장을 반드시 필요로 할 때, 대외적으로 팽창해 나가는 과정을 '제국주의'라고 규정했다. 물론 역사를 보면 이전

국제 식민지박람회의 인간동물원, 1907.

에도 노예 무역이라는 어두운 역사가 존재했다. 그 시절 식민지는 희귀한 자원의 확보와 노예 확보를 위한 것이었다. 근대에 이르러서는 식민지란 결국, 값싼 노동력으로 본국 사람들이 쓸 생산품을 만들고 이것을 다시 비싸게 팔아 이윤을 남기는 무조건 이익이 보장된 '시장'이었다. 영국과 같은 서유럽 국가에서는 제국주의란 곧 번영과 근대를 의미하기도 했다. 자본주의가 발전하면 할수록 원료 공급처로서, 안정적인 시장으로서 식민지의 가치는 더욱 절실해졌다. 더 많은 수탈과 새로운 침략의 대상이 필요했던 것이다. 결국 이런 강대국들의 식민지를 둘러싼 패권 경쟁은 심각한 국제적 대립을 가져왔고 엄청난 규모의 군비 확장의 결과를 낳는다.

이때부터 각 나라는 '국가를 위해서'라는 이름으로, 국민들을 전쟁으로 내몰기 시작한다. 전쟁에 반대하고 정의를 주장하던 일부 지식인들과 사회주의자들조차 '애국'이란 이름이 주는 무게를 견뎌내지 못했다. 열강 간의 이권 대립 속에 이 세기 전환기의 세계는 언제든 전쟁이 터질 수 있는 일촉즉발의 살얼음판이었다. 그리고 실지로 1914년 7월 28일, 제1차 세계대전의 참화가 시작된다. 아름다운 시대 벨 에포크의 종말이자, 인류의 첫 번째 비극이었다.

1931년 파리 국제 식민지박람회 포스터.

# '나는 고발한다',
# 드레퓌스 사건이 의미하는 것

*J'accuse*

1894년에서 1906년까지, 바로 벨 에포크 시기의 최정점기에, 프랑스의 모든 대중적 정치적 관심은 온통 하나의 사건, 드레퓌스 사건에 가 있었다. 독일에의 패전으로 치욕적인 배상금을 물어주고 다시 도시를 찾은 파리의 시민들은, 독일이라면 바그너도 듣지 않을 정도로 반독감정이 극렬했었고, (이럴 때면 항상 빠지지 않는) 희생양을 찾기 위한 인종 차별이 공공연해져 반유태주의가 극에 달했다. 그러던 1894년 10월, 참모본부에 근무하던 유태계 포병 대위 알프레드 드레퓌스(Alfred Dreyfus, 1859~1935)가 독일 대사관에 군사정보를 팔았다는 혐의로 체포된다. 페르니낭 에스테라지Ferdinand Esterhazy라는 스파이가 쓴 문건에 대해 그가 누명

을 쓴 것이다. 그리고 제대로 변호도 받지 못한 채, 비공개 군법
회의에 의해 반역죄로 종신형 판결을 받는다. 그것도 군인으로
서는 가장 치욕적인, 모든 계급장과 군인 표식을 동료들 앞에서
떼어내는 군적 박탈식을 거쳐, 남아메리카 대륙의 프랑스령 기
아나에 위치한 그 유명한 악마의 섬(île du Diable, 후에 영화 〈빠삐
용〉의 배경이 되는)으로 유배되었다. 문건의 필적이 비슷하다는 것
이외에는 별다른 증거가 없었으나, 유태인인 그가 이런 죄목으
로 기소되었을 때, 반유태주의의 집단 광기에 사로 잡힌 군중은

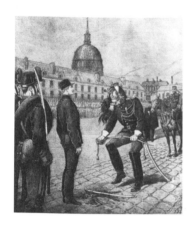

이미 그를 범인으로 속단했다. 끝까지 자신의 결백을 주장하던
드레퓌스의 재심 요청은 묵살되었고, 군부는 이 사건을 은폐하려
했다. 심지어 진범인 에스테라지 소령이 체포되었는데도, 군부는
형식적인 심문과 재판을 거쳐 진범인 그를 무죄 석방한다. 이때
가장 극렬하게 드레퓌스에 대한 악의적인 소문을 유포하며 여론
을 선도했던 것이 반유태주의를 공공연하게 내세우던 보수 언론

왼쪽: 〈알프레드 드레퓌스 대위의 군적 박탈식〉, 앙리 메이에, 1895년, 프랑스 국립도서관.
오른쪽: 알프레드 드레퓌스, 1894년, 아론 게르첼 사진.

과 가톨릭 교회였다.

그러나 재판 결과가 발표된 직후, 소설가인 에밀 졸라가 〈나는 고발한다J'accuse〉라는 제목의 논설을 〈여명L'Aurore〉지에 게재하면서 사건은 다시 화제가 된다. 졸라는 드레퓌스에게 유죄 판결을 내린 군부의 음모를 대통령에게 보내는 공개 편지라는 형식을 빌어 고발했다. 이를 계기로 프랑스는 사회여론이 심각한 양분화에 빠지는 혼란이 계속된다. 재심을 통한 정의, 진실, 인권을 부르짖는 드레퓌스파와 군의 명예와 국가의 안정과 질서를

 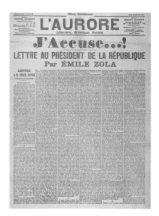

내세우는 반反드레퓌스파의 사상적 대립이 벌어졌다. 드레퓌스를 옹호하는 자유주의, 인도주의, 공화주의적인 정치가와 지식인 그룹에 사회당 · 급진당이 가세하여 인권동맹을 조직하였고, 이에 반대하는 군국주의, 반유태주의, 보수적 국수주의, 교회, 군부가 결집하여 프랑스 조국동맹을 결성했다. 마침내 이 사건은 한 개인의 명예회복과 사법부에 대한 무죄 판결 요구의 차원을 넘

에밀 졸라, 1865년, 에티엔 카리에 사진.
1898년 1월 13일자 〈여명〉지 1면에 실린 〈나는 고발한다〉.

어 정치적 쟁점으로 확대되면서 프랑스 제3공화정을 극도의 위기 상황에 빠뜨렸다. 1898년, 에스트라지의 공범이 자살함으로써 반드레퓌스파는 커다란 타격을 받는다. 이에 정부도 재심을 결정했으며, 1899년 9월에 열린 재심 군법회의는 드레퓌스에게 재차 유죄를 선고하였다. 그러나 여론의 압박이 거세지자 같은 해 대통령 특사에 의해 드레퓌스는 석방된다. 또 뒤에 무죄가 확인되어 1906년, 복권된다. 끝까지 프랑스의 군인이길 바랐던 알프레드 드레퓌스는 이후 제1차 세계대전에 참가, 중령으로 퇴관했다. 제3공화정 최대의 위기였다고 전해진 이 드레퓌스 사건에 의해, 프랑스는 보다 민주적인 방향으로 재편성되고, 이는 사상이나 문학적인 면에도 큰 영향을 미쳤다. 자본주의가 주는 온갖 혜택이란 혜택은 다 누렸을 것 같은, 마르셀 프루스트조차도 그의 《잃어버린 시간을 찾아서》의 전반부 상당 부분을 이 사건에 할애하면서, 왜 반유태주의 같은 인종차별이 위험한지, 지식인의 소명이 무엇인지를 지적한다. 무엇보다 프랑스 사회에 미친 드레퓌스 사건의 가장 큰 여파는 바로, 정교 분리의 원칙Laïcité이 천명된 일 것이다. 이 사건을 통해 교회와 결탁한 보수파와 군부가 공화국 정신을 얼마나 훼손시키고 있는지 명백히 드러난 결과였다. 여전히 프랑스는 인구의 대부분이 로마 가톨릭교를 믿고 있지만, 더 이상 가톨릭은 국교가 아니고 종교의 자유를 지닌 공화국임을 천명하고 있다는 점은 매우 시사하는 바가 크다. 프랑스에서는 어떤 종교에 대한 경제적 지원도 없으며, 교회 재산을 인정하지 않고, 정치적 영향을 줄 수 없다는 콩브 법La loi Combe은 그러한 배경을 바탕으로 제정되어 실행 중이다.

드레퓌스 사건이 그저 억울한 누명을 쓴 유태계 군인의 이야기로 잊혀지지 않은 것은 순전히, 프랑스 사회에 어떤 불의나 인종적, 민족적, 성적 지향에 의한 차별이나 압박이 있을 때마다 거리로 뛰쳐나오는 좌우와 연령, 성별, 나이를 초월한 시민 정신과 '나는 고발 한다'고 외쳤던 에밀 졸라와 같이 옳은 길로 시민을 이끄는 지식인의 사명이 여전히 공화국 사람들의 심장에 생생하게 살아 있기 때문이다.

개인적으로 파리에서 살면서 수차례, 가슴에 커다란 울림을 전해주는 이 공화국 정신을 생생하게 목격할 때가 있었다. 공공연한 인종차별주의를 표방하는 국민전선(F.N.)에 대한 반대 시위가 그랬고, 최근의 샤를리 엡도 사건*이 그랬다. 이런 류의 사건이 있을 때 마다 항상 "우리는 모두 이민자의 후손"이라는 플래카드를 들고 거리에 뛰쳐나오는 프랑스인들의 공화국 정신이 바로 이 벨 에포크 시대에 드레퓌스 사건으로 인해 완성되는 과정을 기록하는 이 일도 내겐 무척이나 큰 울림으로 남을 것이다. 수많은 프랑스인들의 결점과 가끔의 어이없는 부조리들을 참아줄 수 있을 만큼 말이다.

---

* 시사 주간지 〈샤를리 엡도Charly Habdo〉의 본사에 2015년 1월, 알카에다와 IS의 일원으로 추정되는 괴한 2명이 침입해 총기를 난사, 12명의 기자와 경찰의 목숨을 앗아간 테러 사건이다. 〈샤를리 엡도〉는 대통령, 정치가, 교황, 종교 지도자에 이르기까지 성역 없는 비판과 풍자로 유명한 잡지로, 이 시기에 여러 차례 모하메트와 이슬람교도들에 대한 글들을 개제했었다. 사건이 일어나자 테러의 공포가 프랑스를 휘감았지만, 이에 굴하지 않고 많은 프랑스들이 '표현의 자유'야말로 민주주의와 공화국의 소중한 가치임을 들며 "내가 샤를리다Je suis Charlie"라는 플래카드를 들고 거리로 나섰다.

# D'une prison
## 감옥에서

폴 베를렌
(Paul Verlaine, 1844~1896)
시詩

레날도 안
(Reynaldo Hahn, 1874~1947)
곡曲

*Le ciel est, par-dessus le toit,*
*Si bleu, si calme.*
*Un arbre, par-dessus le toit,*
*Berce sa palme.*

하늘은 지붕 위에 있네.
저렇게 파랗게, 저렇게 고요하게
나무 한 그루도 지붕 위에 있네
나뭇잎을 흔들면서

*La cloche, dans le ciel qu'on voit,*
*Doucement tinte.*
*Un oiseau sur l'arbre qu'on voit,*
*Chante sa plainte.*

우리가 바라다보는 하늘엔 종이
부드럽게 울리고
우리가 바라다보는 나무 위엔
새 한 마리가 지저귀고

*Mon Dieu, mon Dieu. La vie est là,*
*Simple et tranquille.*
*Cette paisible rumeur-là*
*Vient de la ville.*

세상에 , 세상에나 !
여기에 바로 삶이 있네.
이 고통스러운 웅성거림은
바로 마을로부터 들려오네.

*Qu'as-tu fait, ô toi que voilà*
*Pleurant sans cesse,*
*Dis, qu'as-tu fait, toi que voilà,*
*De ta jeunesse?*

도대체 무슨 일이야 ? 말해보렴.
눈물만 흘리지말고
말 좀 해봐, 도대체 너의 청춘은
어떻게 된 거야 ?

# 욕망을 팝니다,
# 백화점

## *Un Grand Magasin nomé désir*

격동의 18세기를 거치면서, 우리는 욕망을 갖는다는 것이, 특히
물건에 집착하는 것이 얼마나 비도덕적이고 허무한 일인지 사실
주의 문학의 정수를 한껏 보여준 귀스타브 플로베르와 그의 제
자 기 드 모파상의 그 유명한 작품들을 통해, 배우고 익혔다. 그런
데 폭발적인 도시 중산층 인구의 증가와, 대량생산으로 상품이 넘
쳐나는 세기 전환기가 오자, 가련한 엠마(《보바리 부인》의 주인공)
와 마틸드(《진주 목걸이》의 주인공)를 부추기는 수많은 유혹들이 일
시에 터져 나왔다. 그중 가장 치명적인 것은 바로 백화점. 1852
년 파리 센 강 좌안의 부유한 동네에 아리스티드 부시코(Aristide
Boucicaut, 1810~1877)에 의해 개설된 봉 마르셰Bon Marché였다. 세

계 최초의 백화점이, 당시에도 이미 자본주의의 최첨단을 가던 미국이 아닌 파리에, 그것도 교회와 수도원들이 가득한 동네에 개설된 것이다. 이것은 대통령이었다가 쿠데타로 스스로 황제가 된 나폴레옹 3세가 정권의 정통성을 증명해 보이기 위해, 보다 강력한 제국의 번영을 추구하던 정책 덕분이었다. 앞에서도 수차례 언급되는 조르주 외젠 오스만 남작의 파리 개조 프로젝트 말이다. 도시는 더욱 크게, 편리하게 급속도로 변해갔고 그에 걸맞은 상업 공간들이 필요해졌다. 이에 따라 1865년에는 프랭탕 Le Printemps이, 1869년에는 사마리탄Le Samaritaine이 문을 열었다.

대규모 점포의 형성에 필요한 건축 기술과 쇼윈도용 대형 유리의 제조, 점포의 대형화와 편리함에 기여한 엘리베이터(1857년)와 에스컬레이터(1900년)의 등장이 뒷받침된 것이다.

상품이 넘쳐 나는 물질적 풍요는 대량생산이 가능해진 산업화의 진전에 힘입은 것이었다. 여기에 국민들 지지가 절실했던 나폴레옹 3세가 그동안 소매업을 옥조이던 조합의 시시콜콜한 참견과 규제, 제약을 과감히 해제함으로서 소매업은 눈부신 호황을 맞게 된다. 프랑스 경제는 1896년 이래로, 서서히, 그리고 지속적으로 발전을 계속한다. 대규모 경영에 필요한 자금 조달을

〈오스만 남작에게 파리 도시 개혁 시행령을 하사하는
나폴레옹 3세〉, 아돌프 이봉, 1865년,
카르나발레 박물관, 파리.

위해 주식회사제도가 성립되고, 은행 등 금융기관들이 속속 설립된다. 파리에서 연속적으로 박람회가 개최되며, 자본주의가 주는 모든 유혹의 달콤함에 푹 빠져 있을 때였다. 만국박람회는 수많은 외국의 부자들과 지방 사람들을 파리로 불러모아 소비를 부추겼다. 그야말로 흥청망청의 분위기였다. 이런 행사가 경제에 주는 자극은 대단히 컸다. 새 도로가 건설되고, 대로변에 우후죽순처럼 솟아난 백화점과 물랭 루주로 대표되는 카바레와 서커스, 음악회장과 극장, 오페라극장은 대중오락에 열광하는 분위기를 조성했다. 파리에서 잇따라 개최된 만국박람회는 신상품과 패션에 대한 관심을 자극했다. 만국박람회를 관람하고, 재빨리 색다른 상품을 구비하기 위해 유럽 전역에서 상인들이 모여들어 가장 아름답고, 이상적인 근대 도시로 탈바꿈하고 있는 파리 시내를 배회하였다. 유럽 부호들이 박람회를 구경하고 백화점에서 쇼핑을 즐기는 것은 하나의 시대적 유행이 되었다. 또한 백화점은 이제 여성들의 구매력이 상류층에 국한된 것이 아님을 확인시켜주었다. 또한 이 시기에 여성들은 구매자이기도 하지만, 또 판매자로서 훨씬 더 중요한 역할을 담당하게 되었다. 자본주의의 위대함 앞에 파죽지세로 무너져가는 인간성과 도덕에 대해 신랄한 비판을 아끼지 않았던 에밀 졸라는《여인들의 행복 백화점Au Bonheur des dames》(1883)이라는 소설에서 백화점과 여자들의 관계를 이렇게 말한다. (욕망의 상징인 '여인들의 행복 백화점'의 사장 옥타브 무레의 대사다).

자본금은 끊임없이 재투자되며, 한없이 상품들을 쌓아놓는 시스

템과 고객들을 유혹하는 저렴한 가격, 정가가 표시된 브랜드로 안심시키는, 이 모든 것에는 여성이라는 연결점이 있습니다. 상점들이 경쟁적으로 싸우고, 계속해서 세일이라는 덫을 놓고, 화려한 쇼윈도로 정신을 현혹시키려고 하려는 대상은 바로 여성들이에요. 그들은 여성의 육체에 새로운 욕망을 불러일으켰고, 그건 거역하기 힘든 치명적인 유혹이죠. 처음에는 가정용품으로 시작해 서서히 욕망을 자극하다가, 결국엔 치명적이 되는 식이에요. 엄청난 물량공세와 명품을 대중화시키는 이러한 전략들은 결국 무서운 소비 촉진제가 되었고, 여성들로 하여금 유행의 광기에 사로잡혀 더욱 비싼 것을 원하게 만들었습니다.

백화점의 쇼윈도는 행인들이 걸음을 멈추고 바라보게 만드는, 화려하고 매력적인 유혹 장치들로 꾸며진다. 쇼윈도 자체가 화제를 불러일으켜야 하기 때문이다. "봉 마르셰의 쇼윈도에 걸린 그 옷 보셨어요?" 이 말이 부인들 사이에서 흘러나오도록 철

왼쪽: 이국적인 음료와 와인으로 여심을 공략하는 봉 마르셰의 광고, 1896년.
오른쪽: 봉 마르셰보다 고급 백화점이었던 루브르의 1920년 카탈로그.

LA MODE ILLUSTRÉE

BUREAUX DU JOURNAL, 56, RUE JACOB, PARIS

TOILETTE DE M⁰ᵉ LOUISE PIRET, RUE RICHER, 43.

Reproduction interdite.

November 1899. — N° 45.

패션지 〈라 모드 일뤼스트레〉에 실린 일러스트, 1899년.
형형색색의 옷감이 쏟아져 나오던 시대였으므로 인기 있는 일러스트는
바로 백화점에서 같은 원단을 살 수 있었다. 재봉틀이 보급되고 패턴까지 판매했으므로
얼마든지 같은 드레스로 복제가 가능했다.

저하게 연구된 상품들이 쇼윈도에 배치되었다. 그때 가장 잘 팔리는 제품, 신문이나 사교계에서 화제가 되는 제품이 쇼윈도에 걸리는 것은 당연한 일이었다. 입구는 거리를 향해 활짝 열렸고, 사야 한다는 강박 관념 따위는 없는 것처럼, 쉽게 고객이 들어오도록 부추겼다. 점원들은 친절과 예의를 유니폼으로 입었으며, 그중 몇 명은 고객을 가장하고 쇼핑을 했다. 그들은 아주 매력적인 외모를 가지고 있었다. 훌륭한 외모의 젊은 남녀가 백화점 안에서 열심히 물건을 고르는 모습은 당연히 다른 고객들에게도 구매욕을 상승시킨다. 물론 이것은 의도된 연출이었다. 메시지는 아주 간단했다. '나도 이 제품을 사면 저들처럼 멋지게 보일 거야.'

물질주의에 따른 인간성 상실을 비판했던 에밀 졸라가 사실은 누구보다 백화점을 사랑한 옹호자였다는 것은, 소설 속 묘사를 보면 역력히 나타난다. 그는 백화점이 어떻게 이국적인 취향을 이용하여, 새로운 소매 방식으로 상품을 판매하는지를 놀라울 만큼 상세히 그리고 있다. 에밀 졸라의 "예술과 현실이 효과적인 상호 작용을 맺고 있다"는 묘사는 당연히 봉 마르셰를 지칭한다. 그 옛날이나 요즘이나 백화점의 인기는 무엇보다 최신 유행의 상품들을 편하게 볼 수 있다는 데 있다. 개별 매장보다 저렴한(?) 가격에 훨씬 다양한 물건을 갖추었고, 쇼핑의 즐거움과 새로운 경험, 그리고 호기심을 창출했기 때문이다. 드레스를 사기 위해서는 드레스 전문점에, 향수를 사기 위해서는 향수 전문점에, 모자를 사기 위해서는 모자점에 가야 했던 당시의 불편함이 백화점 덕분에 사라졌다. 이는 분명 유통의 혁명이었다. 한 곳에서 모든

물건을 살 수 있다는 현실적인 장점이 그저 둘러보기, 비슷비슷한 생각을 가진 소비자 무리 속에서 뒤섞여 돌아다니기, 윈도 쇼핑, 충동 구매, 할부 구매 등, 이 모든 것들을 포함한 상품 소비의 새로운 지평을 열었다. 또 백화점은 항상, 시대의 선두를 달리는 이미지를 불러일으켜야 하는 숙명을 가지고 있었다. 신문 및 잡지가 등장하고 구독자가 늘어나면서 다수의 고객의 마음을 훔치기 위한 매스컴에의 광고도 가능해졌다. 상품의 진열의 방법뿐만이 아니고 광고 포스터와 건물 그 자체의 꾸밈에도 신경을 써야 하는 시대가 온 것이다. 물론 백화점과 제조사들은 상품에 대한 환상과 현란함으로 소비자들을 끝없이 유혹했다. 봉 마르셰의 쇼윈도에 상품을 진열하는 건 꼭 누군가가 당장 그 제품을 사주기를 바라서만은 아니다. 뛰어난 품질을 보여주고 그 존재를 부각시켜 지금은 가격 때문에 엄두를 못 낼지라도 언젠가 꼭, 그 제품을 구입하는 고객이 되라는 일종의 세뇌인 것이었다. 백화점의 아버지 부시코의 궁극적인 목적은 만국박람회처럼 관객들이 보여준 열광적인 반응이 구매욕구로 변하는 것이다. 더구나 만국박람회와는 다르게 봉 마르셰에서는 모든 상품이 당장, 그 자리에서 (돈만 내면) 구매 가능했다. 기분전환으로 상품을 고르고 구입하는 고객들에게는 물건을 구입하는 행위보다, 그 과정이 일종의 유희나 재미가 되었다. 백화점은 당연히 고객의 경험과 체험을 중요하게 여기는 문화적인 욕구도 충족시켜주어야 했다. 백화점에서 콘서트나 강연회가 열리고 예술 전시가 필요한 시기가 된 것이다.

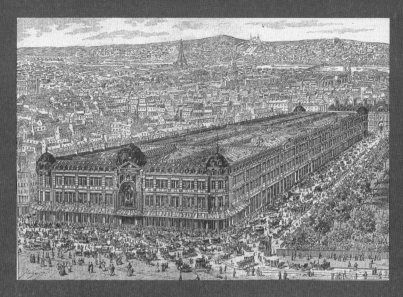

위: 1887년의 봉 마르세 전경.
오른쪽: 1875년 개장 당시의 내부 모습.
건축 설계는 에펠이 담당하였다.

2020년의 봉 마르세.
ⓒChangyongsynn

현대의 감각으로 보자면 자본주의 상징 같은 백화점이 미국이 아닌 프랑스에서 시작된 것은 아이러니가 아닐 수 없다. 탄생 150년이 넘는 이 시점에서도, 백화점은 여전히 '도시'에서 '이국이라는 옷을 입고' 전 세계 트렌드의 상징물로 존재하고 있다. '럭셔리(명품)'라는 갑옷을 장착하고서 말이다. 벨 에포크 시대의 백화점에서는 상품이 넘쳐나는 풍요로운 세상의 대중을 향한 달콤한 유혹은 넘쳐났다. (이 시대의 풍요와 유혹을 느껴보고 싶다면, 키아라 나이틀리가 당대 최고의 대중 소설가였던 콜레트를 연기하는 영화 〈콜레트〉 보시라! 가난한 시골 여자였던 콜레트가 파리에 올라와 자본주의의 풍요와 유혹을 경험한 뒤 어떻게 자신을 찾아가는지 생생하게 그려져 있다.) 신문 등의 광고가 본격화되고 백화점의 광고가 시작되면서 요즘의 인터넷 쇼핑에 해당하는 통신 판매 시스템이 움직이기 시작했다. 당장 돈이 없어도 얼마든지 살 수 있다고 끊임없이 유혹하는 할부 판매가 생기는가 하면 소비의 욕망을 부추기는 수많은 유혹이 생겨났다. 상대적으로 가난이라는 사회 문제가 서서히 그 실체를 드러내는 것도 바로 이 세기 전환기였다.

# 혁신이
# 일상을 앞지를 때

*Progrès quotidien*

19세기에서 20세기로 변해가는 이 '세기의 전환기'는, 다가오는 20세기에 대한 기대감과 함께 변화와 혁신이 매일 일어나던 시기였다. 유럽 대부분의 국가가 이제껏 경험할 수 없었던 엄청난 사회적 변화를 경험했다. 그것도 관념적인 이론이나 생각이 아닌, 일상생활에서 이 변화를 맞았다. 그러나 무엇보다 큰 변화는 이러한 학문적인 진보를 현실에 응용한 기술의 발전을 받아들이는 사람들의 사고방식의 변화일 것이다. 물론 그중에는 지금의 우리가 너무나 자연스럽게 받아들이는 일상의 것이 된 혁신도 있다. 가장 대표적인 예를 살펴보자.

이 시대 사람들의 영혼을 뒤흔들 정도로 강력한 발명품을

하나만 꼽으라면 역시 전기였다. 우리가 전기 없는 생활을 할 수 있을까? 그만큼 이제는 필수품이 되어버린 전기는 19세기 초부터 발전을 거듭해, 일상생활을 바꾸어놓는다. 1881년, 파리에서 제1회 국제전기박람회가 열린다. 본격적인 전기 실용화의 시대를 알린 것이다. 미국에서는 딕슨이 전구를 개발한다. 전기를 동력으로 바꾸는 데 성공한 독일에서는 지멘스Siemens가 최초의 시내 전차 주행에 성공한다. 대망의 1900년 파리 만국박람회의 주인공도 당연히, 박람회 기간 내내 밤하늘을 화려하게 밝히면서 사람들의 마음을 사로잡은 전기였다(전기의 성이 가장 인기 있는 행

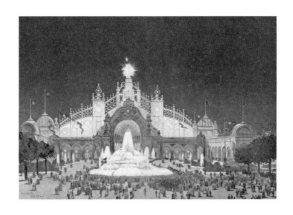

사관이었다). 또 대중의 일상과 문화 면에서는 축음기와 영화가 가장 실감나는 첨단 기술로 받아들여졌다. 하지만 전반적인 사회생활에 있어서 무엇보다 그 영향이 컸던 것은 전등 조명의 보급과 모터로서의 활용이었을 것이다. 세기 말까지 많은 도시가 가스등에서 전기 조명으로 바뀌었다. 전등 조명의 보급이 사람들의 일상을, 밤에 대한 이미지를, 그리고 생활을 크게 변화시킨 것은 말할

전기의 성, 에발트 틸, 1900년.

것도 없다.

　1890년대부터 1900년대에 유럽 각지에서는 시내 전차의 보급이 급속히 전개되었다. 1890년대 런던을 시초로 하여 부다페스트(1896년), 파리(1898년)에서 전차를 사용한 지하철이 영업을 개시했고, 19세기 전반부터 기차도 대형화와 속도 향상이 진행되었다. 기존의 철도도 디젤 기관차로의 바뀌면서, 증기로부터 중유 엔진으로 전환되었다. 그러나 대중들이 제일 열광한 것은 역시 내연기관(자동차)의 등장일 것이다. 이동은 간편하고, 빨라졌다. 내연기관이 발전을 거듭하면서 자동차가 상용화되고, 20

세기에 들어와서 석유의 확보는 국제 패권 경쟁에 있어서 무기에 버금가는 중요한 일이 된다.

　지금이야 필수품이 되어버렸지만 자동차의 등장은 개인이 짧은 시간 내에서 공간 이동을 한다는 면에서 획기적이었다. 그러나 세기 전환기의 자동차는 '맞춤 생산 제품'으로 이것을 이용할 수 있는 사람은 지극히 한정되어 있었다. 독일의 기사, 다임러(Gottlieb Dsimler, 1834~1900)가 1890년대에 본격적인 자동차의

왼쪽: 파리의 지하철(바스티유 역), 1900년.
오른쪽: 자동차의 대중화를 연 포드 T, 1910년.

대량생산에 들어간다. 그러나 진정한 자동차의 시대가 오는 것
은, 그러니까 자동차가 부호들만의 사치품이 아닌, 서민들도 살
수 있는 필수품이 되는 시대가 오는 것은 미국에서였다. 1908년,
그때까지 가격의 절반 이하로, 누구라도 살 수 있을 것 같은 대
중차 '포드 T형'이 발매된다. 포드는 '포드 시스템'이라고 불리는
조직을 도입하고 생산 단가를 대폭 줄이는 데 성공했고, 덕분에
하루 천 대 생산이라는 대량생산이 이루어졌다. 제1차 세계대전
을 넘긴 1923년에는 년간 생산 대수, 200만 대를 넘긴다. 자동차
는 이렇게 가전제품과 함께 1920년대 미국에서 먼저, 대중 소비
사회의 심볼이 되는 것이다.

역시 미국에서, 그래험 벨(Alexander Graham Bell, 1847~1922)
이 1870년대 말 처음으로 전화를 상용화했다. 사실, 이 시기 전
화는 제국주의 팽창을 위한 거점 확보를 위해 새로운 기술과 응
용을 계속하여 엄청난 속도로 발전을 했다. 1887년에는 파리-브
뤼셀 국제 전화까지 개설되었다. 전화는 폭발적으로 보급되었고
사람들의 커뮤니케이션에는 혁명과도 같은 변화가 일어난다.

왼쪽: 전화 교환원, 1911년.
오른쪽: 자신의 자동차 옆에 선 헨리 포드, 1910년.

전기는 음성을 기록판에 수록해 재생할 수 있게 해주는, 지금까지는 생각할 수 없었던 표현의 가능성을 현실화했다. 레코드판에서 테이프레코더를 거쳐, CD, 지금의 스트리밍에 이르기까지의 발전 과정을 돌이켜보면 이것이 음악의 보급에 얼마만큼 공헌했는지 금방 알 수 있다. 영화도 마찬가지이다. 세기말에는 이미 프로젝터라는 장치가 존재했었다. 사진도 발명되어 이 시기에는 그다지 특별히 새로운 것은 아니었다. 활동사진기는 이미 에디슨이 발명했지만, 이것은 혼자서 보는 장치였을 뿐이었다. 1895년, 프랑스의 뤼미에르 형제(Auguste Marie Louis Nicholas, 1862~1954 & Louis Jean Lumière, 1864~1948)는 자신들이 개발한

시네마토그라프라는 움직이는 영상을 사상 처음으로 일반 관객에게 공개했다. 기록영화였지만 당시의 사람들에게는 커다란 반향을 몰고 왔다. 하지만 영화가 새로운 표현 미디어로서 발전된 것은 조르주 멜리에스(Georges Méliès, 1861~1938) 덕분이었다. 그는 연극을 찍듯, 스튜디오에서 세트를 만들어 촬영하는 방식을 고안했다. 이것이 바로, 극영화의 탄생이었다. 1900년의 만국박

왼쪽: 파테의 유성기, 1898년.
오른쪽: 뤼미에르 형제에 의한 최초의 영화 포스터, 1896년.

람회에서 공개된 영화의 대성공 덕분에, 본격적인 극영화 제작
이 이루어진다. 새로운 예술로서 인식된 것과 동시에 많은 관객
을 끌어당긴 영화는 새로운 산업, 바로 영화 산업을 탄생시킨다.

이 시대에 에디슨의 축음기를 팔다가 음반, 영화 산업의 무궁
무진한 가능성을 깨달은 샤를르 파테(Charles Pathé, 1863~1957)는
자신의 형제를 모두 이 새로운 산업에 끌어들여, 제작, 배급, 상
연, 카메라 판매까지를 책임지는 파테Pathé사를 설립하고, 프랑스
뿐만이 아니라 세계 각국에서 엄청난 성공을 거둔다. 1906년에
는 프랑스, 벨기에 내의 파테 극장이 무려 200개에 달했고, 1910
년에는 본격적인 세계 진출을 시도해 모스크바, 뉴욕, 호주, 일본

까지 진출, 명실상부한 세계적인 회사로 발돋움했다. 파테는 극
영화뿐만이 아니라 뉴스도 1927년까지 제작했다. 1차 세계대전
을 거치면서 극장의 파테 뉴스는 국제 이슈를 객관적으로 보여
주는 뉴스로서, 세계인의 사랑을 받는다. 전기가 상용화된 지 불
과 몇 년 만에 일상생활에서 그 속도를 따라 잡지 못할 정도로

왼쪽: 1차대전의 참상을 전 세계에 생생히 전한 파테 뉴스. 1915년.
오른쪽: 신문 가두 판매, 1900년경.

발전을 거듭했다.

또, 산업화와 더불어 이 시대 가장 비약적인 발전을 하는 것이 바로 신문이다. 세기말 이전의 신문은 정치 신문이 대부분이었다. 그러나 산업의 발전과 더불어 보다 많은 사람들이 지적 만족과 교육, 정보를 필요로 하게 된다. 세기말에 이르러서는 세계 각국에 이러한 각 분야의 소식과 정보를 다루는 종합지 성격의 신문들이 등장했다. 세기 중반경부터 일반인을 향한 정보 신문이라고 할 수 있는 것이 각국에서 모습을 나타내기 시작해, 매체에 따라서는 매스 미디어라고 할 수 있을 정도의 발간 규모와 내용을 갖추기도 했다.

기술 혁신의 시대를 맞아, 신문 또한, 윤전라는 신문물에 힘입은 단기간 대량 인쇄가 가능해졌다. 또한 전신, 전화와 교통의 발전으로 세계 각국의 뉴스를 빠르게, 실시간으로 받아 보는 것이 가능해졌다. 교통의 발전은 당연히, 신문이 독자의 손에 들어가는 데까지의 시간을 대폭 단축시켰다. 더욱이 이 변화의 시대의 독자들은 하루가 멀다 하고 달라지는 세상의 정보를 되도록 빨리 알고 싶어했다. 뿐만 아니라 대량생산으로 상품이 쏟아지면서, 자사가 만들어낸 상품의 가치를 알리고 싶어하는 기업들이 늘어났다. 매스 미디어가 등장해야 할 모든 조건을 갖춘 것이었다.

"시대적 논쟁과 이념에 대한 중요성만을 다루기에는 세상의 변화가 너무나 빠르고 다양해졌다"는 알프레드 찰스 윌리엄 함스워스, 노스클리프 자작(Alfred Charles William Harmsworth, Viscount Northcliffe, 1865~1922)의 말처럼 산업화의 시대를 맞아

신문도 특정 이념을 대변하는 정치 신문에서 탈피, 본격적인 종합, 상업 신문의 형태로 탈바꿈한다. 지면의 상당 부분을 광고, 선박 입출항 소식, 상품 가격 시세표와 같은 기업인들에게 필요한 정보로 채웠고 독자의 시선을 끌 수 있는 선정적 기사와 정치 기사, 사설, 사건과 사고, 만평, 사진, 스포츠 기사가 실렸다. 신문 발행인들은 구매력을 가진 독자들의 입맛에 맞는 기사를 싣고자 했다. 그 다음이 궁금해지는 연재 소설이나 연재 컬럼을 실어 고정적인 독자 창출에 노력했다. 광고주들은 독자가 많은 신문을 선호했고, 그런 신문들은 높은 광고비를 받을 수 있었다. 신문 구독자는 빠른 속도로 늘어갔다. 20세기 초에 이르면 어느 나라건 구독자 100만 명이 넘는 신문을 찾는 게 어려운 일이 아니었다. 따라서 A.P. 통신사나, 로이터 같은 세계 각지의 정보를 모아 다시 각지의 신문에 전송하는 업무를 하는 통신사의 존재가 매우 중요해졌다. 대형화되고, 비지니스화되면서 이제 신문은 정치적으로 여론을 형성하는 중요한 매체가 되었다. 제국주의적인 세계관이 만연한 시기였고, 열강들이 자국의 이익을 위해 전쟁과 침략을 불사하던 때였다. 신문을 통한 여론 형성을 통해, 전쟁에 대한 당위성, 분쟁 지역에 대한 국제적인 압력과 로비가 일어났다. 심지어 진고이즘Jingoïm이라고 불리는 극단적인 애국주의는 끝내, 여러 전쟁에 대한 찬미와 도덕적 세탁까지 가능하게 했다. 1,2차 대전의 참혹상과 비극을 논할 것도 없이 이 시대에 벌어진 식민 쟁탈전과 그에 대한 합리화에 대해서라면, 우리처럼 절실히 겪은 민족이 또 있을까? 이렇게 여론의 행방을 한쪽으로 몰고 갈 수 있는 미디어의 사회적 영향력은 막대해져서 이제, 언론 스

스로 자정의 노력을 하는 '언론 윤리'가 필요한 시대가 된다.

중산층 인구가 늘어 나고, 도시에 몰려 사는 그들의 생활에 여유가 생기면서, 사람들의 관심은 도시의 일상을 벗어난, 전원 풍경이나 여행, 바캉스, 그리고 노르망디나 비아리츠, 남프랑스로 대표되는 리조트라든가, 휴양지 문화, 크루아지에르Croisière, 다시 말해 여행하는 삶의 가치, 휴식으로 향한다. 또 사람들은 드디어 신체, 체력과 그것의 단련, 운동, 스포츠에 관심을 갖게 된다. 여성들의 옷차림은 짧아졌고 싸매고 감추던 것을 드러내기

시작했다. 외적인 아름다움이 중요해지는 시기였다. 또 건강한 신체에서 나오는 활력과 에너지를 높이 평가하게 되었다. 학교 시스템이 정착되면서 집단 스포츠를 통한 협동심, 또는 투쟁심, 나아가 애국심에 대한 교육이 이루어졌다. '건강한 정신은, 건강한 신체에 머문다'는 주장이 나왔고 국력 증강과 투쟁심을 키우

〈디나르의 해변〉, 클라랑스 가뇽, 1909년, 몬트리올 예술박물관.

기 위한 여러 집단 스포츠가 교육과정에 채택되었다. 새로운 것과, 변화를 수용한 근대 사회에 어울리는 신체감각이 필요한 시기였다.

피에르 드 쿠베르탱(Pierre de Coubertin, 1863~1937)은 교육혁신을 주장하던 프랑스의 교육학자였다. 영국과 미국에서의 유학 시절 스포츠가 청소년의 이성에 큰 영향을 미친다는 사실을 체험한 그는 프로이센과의 전쟁(1870~1871)에 패배한 프랑스의 문제는 바로 나약한 신체와 투지라는 결론을 내렸다. 또, 전 세계 패권전쟁에서 약진하는 미국과 영국의 힘이 바로 스포츠 교육에 있음을 깨닫고, 이를 프랑스 교육시스템에 적극 수용해야 한다고 주장했다. 쿠베르탱은 그 해법을 육체와 정신의 조화를 지향한 고대 그리스의 올림픽에서 찾았고, 1894년 국제올림픽위원회(IOC)를 창설한다. 그가 제안한, 전 세계 각국을 대표하는 청년들이 모여 선의의 경쟁을 하며 스포츠 정신으로 하나가 되는 평화의 제전은 당대 사람들의 열광적인 지지를 얻었고, 이를 바탕으로 쿠베르탱은 이 올림픽을 4년마다 정기적으로 개최하는데 성공한다. 그가 근대 올림픽의 아버지로 불리는 이유이다. 시대는 바야흐로, 열강들이 치열한 경쟁을 하며 식민지와 세계적 이권을 차지하려던 제국주의 시대였다. 일부의 사람들은 이 올림픽 대회도, 만국박람회처럼 각국의

파리 올림픽 공식 포스터, 1900년.
최초의 근대 올림픽은 그리스의 아테네에서
열렸지만 본격적인 대회인 제2회 올림픽이
개최된 것은 대망의 1900년, 파리에서였다.

경쟁 속에 인종적, 국가적, 국위선양의 좋은 기회로 보기 시작했다. 쿠베르탱 자신은, 올림픽 선수가 되는 것은 개인의 영광이라고 생각했을 뿐, 국가라든가 한 스포츠 종목을 대표한다는 생각을 하지 못했다. 그런데 막상 그리스의 아테네에서 제1회 근대 올림픽을 열어보니, 국가 대표들간의 경쟁이야 말로 올림픽 흥행의 열쇠를 쥔 핵심 포인트였다. 대회를 거듭할 수록 국가간의 경쟁은 그 흥행의 과열이 염려될 정도로 열기가 뜨거웠다. 그래서 "올림픽대회는 승리에 있는 것이 아니라 참가하는 데 의의가 있으며, 인간에게 중요한 것은 성공하는 것보다 노력하는 것이다"라는 쿠베르탱의 명언이 나온 것이다. 근대 올림픽이 열린 지 백 년이 훨씬 지난 오늘날에도, 올림픽의 이상은 스포츠 경기를 통한 인격 완성과 국제평화에 있다. 인류사에 유일하고, 거의 모든 나라가 참가하며, 가장 이상적인 대회가 된 올림픽은 세기 전환기 이래, 각국의 스포츠 진흥을 도모했고, 세계인의 우의 증진과 문화 교류에 커다란 영향을 끼쳤다. 비록 지금은 코로나라는 복병을 만나, 1년 연기라는 사상 초유의 상황을 맞고 있지만 말이다.

Louis Vuitton Malletier SA Paris.

위: 대서양 횡단 유람선 시대를 재현한, 루이 뷔통의 〈날아라, 항해하라, 여행하라〉 전시회, 2017년, 서울.
아래: 본격적인 여행의 시대, 오리엔트 익스프레스 열차의 낭만을 재현한 전시 장면, 2017년, 서울.

# 꿈을 나르는 등록상표,
# 루이 뷔통

*Marque déposée, Louis Vuitton*

나는 루이 뷔통을 명품이라고 부르지 않는다. 그건 샤넬도 디올도 에르메스도 마찬가지이다. 사전적 의미를 떠나서 명품이란 단지 유명한 제품이 아니라, '최고의 제품'이라는 함축적 의미를 내포하는 단어이다. 어쨌든 통념적으로 그렇다. 그래서 몇 백 개, 몇 천 개를 만들어내는 제품에 대해, 정신적인 우등 마크인 명품이라 선뜻 부르기가 망설여진다. 나의 선호도와는 상관없는 사항이다. 물론 현실은 떡볶이도, 아파트도, 운동화에도 명품이란 단어를 붙이는 시대에 우리는 살고 있다. 하지만 적어도 내가 인식하는 명품이라고 부를 수 있는 물건은, 그저 누구나 돈을 내면 살 수 있는 물건이 아닌, 그것을 소유한 사람의 인생 여정과 동거

동락한 귀중한 물건이다. 그런 '명품'이라는 단어의 의미가 절감
되는 전시회가 있었다. 2017년 여름, 서울의 DDP에서 열린 〈날
아라, 항해하라, 여행하라Volez, Voguez, Voyagez〉. 마차에서 시작하
여, 증기기관의 발명, 기차, 유람선, 비행기의 상용화 같은 여행
수단의 발달에 따른 인류의 여행 변천사를 보여주는 전시회였다.
근대와 함께 시작된 브랜드, 루이 뷔통의 아카이브에 보관된 브
랜드의 탄생이자 역사인 '여행용 트렁크'가 바로 이 전시회의 시
작이었다. 당시 대유행이었던 여행에 대한 사람들의 생각과 이런
유행을 도약의 기회로 삼은 루이 뷔통이라는 브랜드가 지향하고
있는 미래까지를 보여준 전시회였다.

　파란만장한 패션계에 있다 보면, 화려함과 유행의 첨단을
걷는 그 명성 때문에, 오히려 그 브랜드가 가지고 있는 훌륭한 역
사와 전통을 잊게 되는 경우가 종종 있다. 나 역시 그런 선입관에
사로잡혀 루이 뷔통이란 브랜드에 대해 그저 화려한 브랜드라고,
일종의 고정되어버린 이미지를 떠올렸던 것 같다. 왜냐하면, 이
전시회를 보기 전의 내가 생각했던 루이 뷔통과 이후의 루이 뷔
통에는 상당히 큰 차이가 있었기 때문이다. 더욱이 이때는 내가
이 책을 쓰기 위해, 파리에서부터 벨 에포크에 대한 자료 조사를
시작한 시기였다. 샤넬도, 디올도, YSL도 생기기 전, 벨 에포크를
자신의 시대로 만들며 화려하게 도약했던 패션 브랜드는 루이
뷔통이 유일했다. (잘 알려진 것처럼, 1837년 티에리 에르메스에 의해
창립된 에르메스Hermès는 프랑스 최고의 승마 용품과 마구馬具를 만들던
회사였다. 20세기 초기가 되어서야 승마용 가죽 가방의 편리함과 세련된
스타일이 입소문이 나면서 에르메스 핸드백 열풍이 불었다. 이 시기, 창업

180

자의 아들인 에밀 모리스 에르메스Émile- Maurice Hermès가 지퍼의 기능성을 알아차리고 가방과 패션에 적극 도입하면서 폭발적인 인기를 얻었고, 이를 계기로 1920년대 에르메스는 마구와 가죽 제품 이외에도 여성복과 남성복, 시계, 인테리어 소품, 스포츠 용품을 아우르는 토털 브랜드로 도약했다).

규모나 전시 내용 면에서 우리나라 패션계와 문화계가 꼭 기억해야 할, 매우 정성을 들인 훌륭한 전시회였다. 나는 하루 온종일을 DDP에서 보냈고, 정말 많은 공부가 되었다. 벨 에포크의 중요한 한 부분을 차지하는 '여행의 시대'는 루이 뷔통을 통해 이야기하고 싶었다. 왜냐하면 (나의 학습의 결과에 의하면) 루이 뷔통의 역사가 바로 벨 에포크였고, 역으로 이 시대의 찬란함과 혁신에 가장 큰 영향을 받은 브랜드이기도 했기 때문이다. 상품과 풍요, 여행의 시대를 맞이한 당시 사람들의 설레임을 현재의 나는 잘 알 수 없다. 다만 그때의 기록을 통해 상상할 수 있을 뿐이다. 그러나 당시, 모든 사람들이 부러워하는 부와 성공의 상징이었던, 멋지고 편리한 루이 뷔통 백을 들고 여행에 나서는 그 설레임만큼은 현재의 나조차도 알 수 있을 것 같았다. 그것은 현재의 루이 뷔통의 마케팅 전략과도 크게 다르지 않기 때문이다. 그래서 그 설레임을 이야기하는 챕터를 루이 뷔통이라는 벨 에포크 최대 수혜자를 통해 이야기하고 싶었다.

또 개인적 소회로 이 전시회는 우리가 명품이라 부르며 맹목적인 사랑을 보내는 럭셔리 브랜드의 사회적 역할을 일깨워주는 훌륭한 전시회였다. 무엇보다 흥미로웠던 점은, 이 모든 여

행과 전시회의 시작이, 쥐라 지방의 시골 소년, 루이 뷔통이 프랑스 전국으로 도제 견습을 떠나는 그 시점에서 시작된다는 것이다. 세기 전환기가 바로 코앞이었고, 산업혁명에 의한 사회적 변화와 다가오는 새로운 세기에 대한 기대감이 엄청난 산업적 혁신을 몰고 오는 중이었다. 또 그 변화와 혁신은 교통시설의 기술적 발전을 가져와서, 새로운 여행의 시대가 도래하고 있었다. 이 새로운 여행의 시대는 벨 에포크와 궤를 같이 하고, 이 시대의 최대 수혜자는 다름아닌, 루이 뷔통 자신이 된다. 물론 소년 루이 뷔통이 여행을 떠나는 그 시점에서는 상상조차 하지 못했던 먼 훗날의 이야기다.

대부분의 프랑스 중부 지방의 소년들이 각종 직물 공장이나 와인 산지 등으로 일거리가 넘쳐나던 리옹Lyon으로 몰려든 것과 반대로 13세의 소년 루이는 그 최종 목적지를 진작부터 파리로 잡고 2년 동안 전국을 순회하며 자신에게 맞는 스승을 찾아다녔다. 이것은 이 소년이 단지 돈을 벌고 직업적으로 성공하는 것이 최종 목표가 아니라는 이야기이다. 그에게는 좀 더 원대한 꿈이 있었다. 그렇게 스승을 찾아 전국을 여행하는 동안 구두공, 피혁공, 모자공, 수레 제조공, 자물쇠공, 가구공, 석공 등 다양한 직업의 세계를 경험하며 성장했다. 이러한 다양한 도제 경험이 훗날, 그가 루이 뷔통이라는 브랜드

가장 벨 에포크적인 인물이었던
루이 뷔통.

를 만들었을 때, 든든한 토대가 되어주었음은 물론이다. 그리고 16세 때, 파리에 입성한 루이는 나무 상자 제작 및 포장(layetier-emballeur-malletier: 긴 여행을 떠나는 부유층 고객을 위한 맞춤 여행용 트렁크 제작 및 여행용 짐 포장) 견습생이 된다. 지금은 사라져버린 이 직업은 당시, 긴 여행으로 만신창이가 되어버리는 부유층의 여행용 짐을 보관하고 수납하는 나무 상자를 만들고, 직접 포장까지 해주는 매우 요긴한 서비스를 담당했다. 당시 최고의 나무 상자 장인, 로맹 마레샬Romain Maréchal의 도제로 들어간 루이 뷔통은 그 성실함과 꼼꼼함으로 도제 소년들 사이에서도 단연 두각을 나타낸다. 그는 곧 수석 조수가 되어 고급 의상점에 드레스 포장용 상자를 납품하는 일을 맡게 된다. 새틴 실크, 무슬린, 레이스, 타프타와 같은 귀부인들 전용의 특별한 관리가 요구되는 세심한 물품들을 척척 다루어내면서 공방에서 없어서는 안되는 존재로 성장해나간다.

이제, 장래가 촉망되는 드레스 포장용 나무 상자의 장인이 된 청년 루이 뷔통은 그의 인생에서 가장 중요한 고객이자 근대 시대에 생긴 모든 프랑스 럭셔리 브랜드들이 원점으로 삼고 있는 인물을 만난다. 그리고 이 만남은 막 자신의 가게를 오픈한 청년 루이에게 날개를 달아주는 역할을 하게 된다. 바로 나폴레옹 3세의 배우자인, 외제니 황후(Eugénie de Montijo, 1826~1920)였다. 사실 프랑스 역사에서는 그다지 칭송을 받거나

외제니 황후, 1856년,
귀스타브 르그레 사진.

국민적인 인기를 모은 황후는 아니었는데, 적어도 럭셔리 업계에서 그녀의 위치는 절대적이다. 아마도 프랑스의 마지막 여성 국가 수반(왕족)이라는 상징성 때문일 것이다. 외제니 황후는 후에 나폴레옹 3세가 되는, (당시에는 대통령이었던) 루이-나폴레옹과의 연예 시절부터 그 빛나는 아름다움과 화려한 스타일로 세계 사교계의 주목을 받던 인물이었다. 역사가 기록하는 것처럼, 외제니 황후는 정략 결혼이 당연스럽게 이루어 지던 시대, 온전히 자신의 의지로, 당시 대통령이었던 루이-나폴레옹과의 자유 연애를 통해 사랑을 쟁취한 진취적이고 주관이 분명한 여성이었다. 당연히 자신의 취향이나, 주변 사람들에 대해도 마찬가지였다. 어떤 일을 맡겨도 연구하고 고민하여, 결국은 그녀의 맘에 딱 드는 가방을 만들어 오는 성실하고, 자신의 분야에서 최고가 되고자 하는 이 청년의 야심을 황후는 금방 간파하였다. 곧 그녀는 루이의 첫 번째이자 가장 열렬한 지지자가 되었고, 이 지지가 이제 막 자신의 점포를 오픈한 청년 루이에게 얼마나 강력한 도움이 되었는지는 두말할 필요가 없었다.

황후에 대한 세간의 평가는 그녀가 아들을 출산하고 황실 후계 문제에 적극 개입하기 시작한 전후로 극명하게 갈린다. 스페인 왕국의 그라나다 출신인 황후는 전통적인 가톨릭 교육을 받았고, 드레퓌스 사건을 통해 보았듯이 당시 급변하는 정세 속에서도 가톨릭적 가치를 수호하고자 했던 황후와 같은 보수파에 대한 일반 국민의 감정은 썩 좋은 시기가 아니었다. 하지만 그런 것들과는 상관없이 루이는 황후를 한 명의 고객으로서 최선을 다해 대했고, 스스로 찾아온 고객은 그 신분을 막론하고 최선

의 서비스를 제공한다는 루이의 생시몽적 가치는 황후에게도 그 대로 적용되었다. (그리고 좋은 의미에서든 나쁜 의미에서든 긴 세월을 두고 뷔통은 이 가치는 잘 지켜왔다, 나치 점령하의 파리에서까지.) 물론 그 시대 최고의 명품만을 선호했던 황후의 선호품 리스트에 찰스 프레드릭 워스의 드레스, 카르티에의 시계, 쇼메chaumet의 보석에 이어 루이의 트렁크가 들어간 것은 지극히 당연한 일이었다. 이 황실 애장품 리스트는 그대로 유럽의 여러 왕가에게 전해졌고, 선택된 브랜드들은 (당시에도 존재했던) 이런 종류의 뉴스만을 좋 아하는 대중지에 의해 낱낱이 밝혀져, 엄청난 대중적 인기와 인 정을 받게 된다.

1854년, 청년 루이 뷔통은 그의 인생에서 가장 중요한 두 가지 일을 실행한다. 첫 번째는 결혼이고, 두 번째는 드디어 그의 이름으로 된 공방을 연 것이다. "어떤 깨지거나 연약한 물건도 안전하게 포장해드립니다. 드레스 포장 전문, 루이 뷔통."이 문 구 하나로 루이 뷔통은 온 파리의 귀부인들의 마음을 사로잡는 다. 더구나 이 청년이 만든 트렁크와 포장이 까다로운 외제니 황 후의 마음에 쏙 들었다는 것은 이미 온 파리가 다 알고 있었다. 그러나 그에게는 보다 원대한 꿈이 있었으니 그것은 새로운 여 행의 시대에 걸맞은 가볍고 튼튼한 여행용 가방을 만드는 일이 었다.

와트의 증기기관이 각 산업체와 공장의 기계 동력원으로 사 용되고, 발전을 거듭하여 증기 열차에 이어서 로버트 풀턴(Robert Fulton, 1765~1815)이 1807년 최초의 증기선을 개발했을 때부터

대서양을 넘는 여행이 일반화되리라는 것은 정해진 수순이었
다. 그리고 불과 몇 십 년만에, 근대화에 성공한 나라들에서는 기
차가 주요한 교통기관이 되었다. 1850년 경에 이미 영국에서는
11,000km에 달하는 철도망이 구축되었다. 경쟁국이었던 프랑스
도 가만히 있을 순 없는 상황이었다. (외제니 황후의 남편인) 나폴레
옹 3세에 의해 대대적인 철도망 구축 사업이 벌어졌고, 1869년,
프랑스는 17,300km의 철도망을 가진 나라가 된다. 이러한 프랑
스의 영국 따라잡기는 증기선의 등장으로 대서양 횡단에 비약적
인 발전을 이룩한 해운, 항만 부분에서도 마찬가지였다. 국내 여
행은 물론이고, 이제 누구라도 해외 여행을 꿈꾸는 시대가 됐으
며, 혹독한 유럽의 흉작과 가난을 피해 젖과 꿀이 넘치는 신대륙
으로 이민을 꿈꾸는 사람들도 늘어났다. 제국주의가 절정을 향
해 가던 시대였으므로 사하라 사막, 열대 지방, 지상 낙원이라는

남태평양의 작은 섬, 금과 이름 모를 신비의 향신료와 차, 당시
사람들을 매혹시킨 중국과 일본의 민예품들…. 여행을 떠날 이
유는 얼마든지 있었고 다양한 목적의 여행을 떠나는 사람이 늘

대서양 횡단선을 타기 위해
쉘부르 항으로 향하는 승객들과 여객선 광고(1889년).

어나면서 갈 곳도 많았다. 여행 가방에 대한 수요도 폭발적으로 늘어났다. 청년 루이 뷔통은 조만간 다가올 이 '여행의 시대'를 맞는 준비에 착수한다.

루이 뷔통은 어렸을 때부터 수많은 도제 여행을 다닌 자신의 경험을 소환했다. 너무나 견고한 나머지 운반하는 것 자체가 고역이었던 기존의 무거운 트렁크 스타일을 벗어나는 데 최선의 노력을 다했다. 루이 뷔통의 가방은 무조건 가볍고, 실용적인 것에 포커스를 맞췄다. 우선 머리 부분을 납작하게 하여 많은 짐을 동시에 실을 수 있게 하였고, 고약한 냄새가 나는 가죽 대신 가볍고 산뜻한, 풀을 먹인 캔버스 천으로 마무리했다. 모서리에는 철제로 테를 둘러 견고함을 강조했다. '트리아농'이라고 부른 루이 뷔통의 첫 번째 히트작이었다. 이 평평한 트렁크 백은 그야말로 돌풍을 일으켰다. 루이 뷔통이 생애 처음으로, 자신의 이름을

넣은 모조품과 만났던 시기이기도 했다. 하지만 모조품과의 전쟁이 이것이 결코 마지막이 아님은, 대서양을 넘어 미국에서까지 모조품이 쏟아지는 모습을 목격한 루이 뷔통 자신도 실감했

루이 뷔통의 역사를 만든 캔버스 트렁크(왼쪽)와
기능성에 포커스를 맞춘 1898년 루이 뷔통 광고(오른쪽).

을 것이다.

　이 시대 프랑스 사람들에게 깊은 트라우마를 남기는 프로이
센과의 전쟁은 루이 뷔통에게도 커다란 상처를 남긴다. 늘어나
는 주문량을 소화할 수 없어, 공방을 이전한 파리 서쪽의 아니에
르는 전쟁통에 남아 있는 부자재와 공구조차 거의 없을 정도였
다. 그렇다고 험난한 자연 환경을 버텨온 쥐라의 아들, 루이 뷔통
이 좌절할 리 없었다. 그는 보란 듯이 다시 일어선다. 그것도 파
리 오페라의 개장과 함께 큰 화제를 모으며 오픈한 르 그랑 오텔
이 있는 스크리브가 1번지에 매장을 옮기면서 화려하게 부활한
것이다. 그곳은 나폴레옹 3세의 총애를 받아 중세 도시 파리를

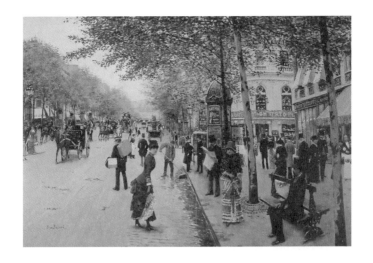

웅장하고 근대적인 도시로 바꾸어놓은 오스만 남작의 도시 재건
사업 중에도 가장 공을 들인 곳 중 하나였다(후대는 그중 커다란 대
로에 boulevard Haussemann, 오스만 남작의 이름을 붙였다). 당시 파

루이 뷔통의 부티크가 있었던 거리의 당시 풍경.
장 베로, 캔버스에 유채, 1902년경.

리지앙들에게도, 또 여행자들에게도 (가장 화려하고 고급스러운 상점이 늘어서 있는) 쇼핑 1번지였다. 이웃으로는 파리 최고의 근대식 호텔이자, 무려 800개의 객실을 가지고 있는 르 그랑 오텔과 파리에서 최초로 오트 쿠튀르를 선보인 찰스 프레드릭 워스(Charles Frédrick Worth, 1825~1895)와 당대 최고의 사진가 펠릭스 나다르의 스튜디오가 있었다.

이곳에서 루이 뷔통은 트리아농 백에 이어 붉은 스트라이프가 들어간 캔버스 트렁크를 선보인다. 이 또한 대히트를 치며 모조품이 생겨나기 시작했기에 서둘러 신제품을 선보인다. 이번에는 옅은 베이지색과 짙은 베이지색이 교차하는 스트라이프 캔버스 백이었다. 이로서 나중에 브랜드의 시그니처가 되는 베이지색 카마유 배색의 체크무늬가 탄생하는 것이다. '옷장Wardrobe'이란 이름을 가진 트렁크가 선보이는 시기도 이때쯤이다. 옷걸이와 서랍, 쌍방향 구조 등으로 수납 가방의 혁신을 이끈 제품으로 이 시대 제트 족의 필수품이 된 것은 당연한 일이었다.

다시 DDP의 루이 뷔통 전시회 얘기로 잠시 돌아가보자면, 이 전시회를 보는 내내 한 가지 머릿속을 떠나지 않는 의문이 있었다. 왜 저 트렁크에는 바퀴가 없는 걸까? 저 무거운 걸 어떻게 들고 다니라고? 도대체 그 옛날 사람들은 바퀴도 없이 이 무거운 트렁크를 어찌 날랐을까 하는 의문이 머릿속을 떠나지 않았다. 그리고 우연히 보게 된, 사라 베르나르의 월드 투어 사진. 그녀와 연극단 배우들 주변에서는 그들의 배가 넘는, 많은 짐꾼들이 열심히 무거운 짐을 나르고 있었다. 하긴 저 무거운 것을 누가 직

접 들겠는가…

루이 뷔통은 아들, 조르주를 통해 그가 평생에 걸쳐 이루지 못한 모든 꿈을 이루고 싶어한 것 같다. 바로 세계 경영이었다. 당시의 많은 사람들처럼 루이 뷔통은 회사를 경영을 하면서 이미 세계 비즈니스의 중심이 미국으로 건너갔음을 절감했을 것이다. 대서양을 건너 미국에서는 비즈니스와 소비의 스케일이 달랐고, 프랑스 최고라는 달콤한 찬사에 안주하기에는 루이 뷔통이 바라보는 세상이 너무 넓었다. 더욱이 그는 그의 까탈스러우나 충실한 미국 고객들을 대하면서 매우 중요한 사실을 깨닫는다. 즉, 프랑스 브랜드로서 거대한 미국 시장, 나아가 세계 시장에 뭘 팔아야 할지, 어떤 점을 보완하고 무엇을 강조해서, 브랜드 아이덴티티로 삼아야 할지를 말이다.

그는 아들, 조르주를 소년 시절부터 프랑스의 생 말로 바로 코 앞에 있는 영국 땅, 저지 섬의 기숙학교에 보내 영국식 교육과 영어를 배우게 한다. 영국에서 돌아오자 마자 조르주는 아니에르의 뷔통 공방에서 목공예를 배운다. 일종의 후계자 코스였다. 공방의 모든 직원들은 그의 선생이었으며, 그는 이곳에서 아버지의 철저한 관리감독하에 트렁크 제조의 모든 기본을 배워야 했다. 1878년, 조르주 뷔통이 21세가 된 해에 그는 이 스크리브 매장의 경영을 맡게 된다. 그러니까 아버지, 뷔통에게는 다 계획이 있었던 것이다. 그리고 그 계획은 이 창업자의 사후, 세계를 무대로 맹활약을 펼치는 조르주 뷔통에 의해 구체적으로 드러난다.

루이 뷔통의 시대에 증기기관의 발명으로 '여행의 시대'가 시작되었다면, 조르주 뷔통의 시대에는 보다 많은 사람들이 다

양한 목적으로 여행을 했다. 침대 열차가 도입되었고 이름마저 낭만적인 국제 야간열차가 속속 개통되었다. 그중에서도 1883년, 오리엔트 익스프레스의 개통은 철도를 움직이는 특급호텔로 바꾸어놓았다. 애거사 크리스티가 소설에서 묘사한 것처럼, 이 열차는 전 세계의 부호들로 언제나 만원이었고 차내에는 침대와 레스토랑, 온갖 럭셔리한 서비스가 그들을 만족시켜주고 있었다. 1897년 시베리아 횡단열차가 부분적으로 개통되었고, 1904년에는 모스크바에서 블라디보스토크를 잇는 열차가 개통되었다. 기차는 이제 인류 역사에 있어 또 하나의 획을 긋는 교통 수단이 된 것이다.

하지만 일반 대중들에게 가장 각광을 받는 여행 수단은 바로, 증기선에서 모터와 프로펠러라는 추진력을 얻게 된 대형 여객선이었다. 대서양 해운회사Compagnie générale transatlantique와 커나드 라인Cunard Line 등 서양 강대국의 해운회사들이 아메리카 대륙으로, 아프리카, 아시아로 가는 대륙 횡단 정기선을 운행했다. 1883년에는 마르세유-요코하마 노선이 개설되기도 했다. 물론 가장 관심을 받고, 그 만큼 경쟁이 치열한 곳은 유럽과 미국 동부를 연결시켜주는 대서양 횡단 노선이었다. 영국과 프랑스의 자존심을 건 경쟁은 여객선 또한 더 크고, 빠르고, 화려하게 변모시켰다. 나중에는 2천 명까지 탈 수 있는 여객선까지 운행되었다.
2천 명의 승객과 승무원을 태운 여객선은 작은 도시와 다름이 없었다. 당연히 1등석과 2등석, 3등석으로 등급이 나뉘었고, 같은 배 안에서도, 클래스에 따라 이동할 수 있는 공간과 동선이

철저하게 구분되었다. 유럽의 기근과 가난으로부터 도망쳐 아메리칸 드림을 꿈꾸며 이민을 가는 3등석 승객들과 호화스런 비즈니스-휴가 여행을 떠나는 1등석의 대비되는 여정은 제임스 카메론James Cameron 감독의 영화 〈타이타닉〉(1998년)이 보여준 그대로였다. 1등석으로 여행하는 사람들에게는 매일 밤이 화려한 파티와 만찬회가 준비되었고 세상의 온갖 럭셔리가 허용되는 꿈의 세계가 펼쳐졌다. 당연히 루이 뷔통은 이 꿈을 향한 럭셔리 여행에 동참했다. 다양한 케빈 트렁크와 선상 여행에서의 실용성이 고려된 엑셀시오르 트렁크, 생 루이 트렁크, 스티머 백을 선보이면서 루이 뷔통은 여행용 가방과 트렁크에서 누구도 넘보지 못할, 최고의 위치와 영역을 구축하게 된다. 바로 우리가 '명품'이라고 부르는 근대 럭셔리 제품의 시작이었다. 사실 역사를 돌이켜보면, (절대적 권력을 가진 군주나 궁전을 중심으로) 언제나 럭셔리 제품은 존재했다. 하지만 근대 사회에서 루이 뷔통이 던진 럭셔리에 대한 메시지는 달랐다. '최고의 제품을 만들어, 이를 알아주는 최고의 고객에게 판다.' 너

무나 명쾌한 자본주의적 메시지다. 실지로 대서양을 오가던 이 대서양 횡단 유람선의 시대에, 루이 뷔통의 고객 리스트를 본다면 납득이 가는 이야기일 것이다. 당시 두 대륙을 움직이던 정치가, 사업가, 예술가들이 모두 그곳에 있었다. 물론 루이 뷔통이 전혀 예상하지 못했던 미래의 현상도 있었다. 바로, 그 최고가 되기 위해서, 또는 그 최고로 보이기 위

화려함의 극치를 보여주는 오션호 1등석, 1913년, 클레르 람팔 사진, 워싱턴 대학 소장.

대서양 횡단 여객선의 저녁 메뉴 표지, 1900년.
1등석 승객용의 메뉴는 선내에서 필요한 정보와 매일매일의 소식,
2가지 메인요리와 샴페인과 음료 등 프랑스와 미국을 대표하는 특산품과
그것들을 살 수 있는 광고로 가득찬, 요즘의 기내지 같은 책자였다.
영어와 프랑스어의 2개국어 버전에, 당시로선 드물게 올컬러로 제작됐다.

〈보그〉지에 실린 루이 뷔통의 트렁크(1928년).
유람선과 오리엔트 익스프레스를 배경으로, 이런 럭셔리한 여행을 할 때
루이 뷔통의 트렁크가 얼마나 안전하게 여행객의 짐을 운반하는지 상세히 설명하고 있다.

해서 백화점의 루이 뷔통 매장에서 카드를 내미는 우리들(현대인)의 모습 말이다.

1889년 만국박람회는 세상에 에펠 탑을 선보였지만, 훗날, 또 하나의 파란을 불러일으키는 획기적인 제품이 등장한다. 바로 루이 뷔통의 창업자 루이의 마지막 역작이 된, 다미에Damier 캔버스였다. 갈색과 베이지색 체크무늬의 이 캔버스에는 "루이 뷔통, 등록 상표Marque déposée"라는 선명한 글씨가 새겨져 있었다. 이는 곧 루이 뷔통이 새로운 가방과 제품을 선보일 때마다 세계 곳곳에서 순식간에 비슷한 제품을 내놓는 동종 업계 카피캣들에 대한 준엄한 경고였다. 이것은 산업적인 측면에서 단순히 특허를 넘어선, 디자인에 대한 권리 주장이었으며, 업계 최초의 디자인에 대한 지적 재산권 보호의 주장이라는 면에서 그 의미가 매우 큰 사건이었다. 또 현대에까지 이어지는 모든 럭셔리 비즈니스의 근간을 세운 일이기도 했다. 이 특별한 의미의 다미에 트렁크는 다시 한 번, 세계적인 화제를 불러모으며 커다란 성공을 거둔다. 하지만 이제 루이 뷔통의 본격적인 경영자가 된 조르주 뷔통은 불법적인 복제와 모조품에 맞서는 전략을 세우는 일이야 말로 브랜드의 명운이 걸린 중요한 일이라는 것을 알아 차리고 다음 스텝을 준비한다. 바로 '모노그램'의 탄생이었다. 세계적인 히트를 기록한 다미에의 경

험을 토대로 또 다시 모조품과의 전면전을 선포한 것이었다. 조르주 뷔통은 출시와 동시에 세계적인 특허로 등록했고, 디자인 상표 등록까지 했다. 하지만 사실 이것은 대단한 모험이었다. 왜냐하면, 당시 루이 뷔통의 충실한 고객은 대부분 그 사회를 대표하는 상류층 사람들이었고 그들이, 다른 사람의 이름이 선명하게 새겨진 백이나 트렁크를 들고 다닌다는 것은 상상조차 하기 힘든 일이었기 때문이다.

모노그램은 중세 이래, 예술가들이 흔히 하던 것처럼 이니셜로 자신을 표기하는 방식, 즉 LV로 이루어졌다. 바로, 위대한 브랜드를 남기고 세상을 떠난(1892) 루이 뷔통에게 바치는 오마주였다. 이 오마주에는 당연히 꽃과 별이 필요했고 조르주는 행운의 네잎 클로버 같기도 한 그 꽃을, 중세 유럽 귀족의 문장에서 따왔을 것이다. 어쩌면 당시 사회현상이었던 쟈포니즘의 영

Courtesy of Louis Vuitton

향으로 일본 봉건 시대의 가문을 나타내는 몬紋에서 영감을 받았을 수도 있다. 중요한 것은 바로 이 갈색 바탕의 선명한 LV 마크와 꽃 모양이 오늘에 와서는 전 세계 많은 사람들이 생애 처음

럭셔리의 아이콘이 된 루이 뷔통의 다미에(1888)와 모노그램(1896).

인식하게 되는 럭셔리 제품이라는 것이다. 또한 너도 나도 같은 백을 들고, 자신의 계급을 인정받고 싶어하는 현대인의 모습보다는, 어쩌면 출시 당시, '남의 이름이 새겨진 백'을 꺼려하던 사람들이 진정한 럭셔리 제품의 소비자였는지도 모른다. 물론 루이 뷔통은 일일이 고객의 이름을 새겨주거나, 수선이 가능할 때까지 수리를 해주는(물론 유료!) 세련된 럭셔리 전략으로 그들을 유혹했다.

루이 뷔통이 벨 에포크의 최대 수혜자이자, 이 시대가 루이 뷔통을 위해 존재했음은 수차례에 걸친 만국박람회를 통해서도 증명된다. 모든 상품의 대잔치이자, 자본주의 사회의 결정체인 만국박람회를 루이 뷔통이 놓칠 수는 없는 일이다. 1867년부터 벨 에포크가 끝나는 세계대전까지 단 한 번(1878년)의 예외를 제외한 모든 만국박람회에 참석했고, 경쟁 부문과 비경쟁 부문을 가리지 않고, 확연히 눈에 드러나는 제품의 우수성, 세련된 디자인을 대중들에게 선보였다. 만국박람회야 말로 루이 뷔통의 이름을 세계 방방곳곳에 알릴 수 있는 기회였고, 나라에서 마련해주는 쇼윈도 같은 것이었기 때문이다. 주도면밀한 루이 뷔통은 당연히 이 특별한 기회를 놓치지 않았다.

수많은 만국박람회에서 여러 상을 수상하고 더 이상 '루이 뷔통'이란 이름을 알릴 필요가 없었던 조르주 뷔통의 시대가 되면서 루이 뷔통은 유럽을 넘어 미국 각지에서 열리는 만국박람회의 옵서버 또는 심사의원으로 참여했다. 세인트루이스 만국박람회에 심사위원장으로 위촉된 조르주가 이제는 고객의 입장이 되어서 직접 루이 뷔통 트렁크를 들고 대서양을 횡단하는 유람

선을 타기도 했다. 결과적으로 이 유람선와 만국박람회라는 시대의 흐름은 루이 뷔통에게 있어, 세계 최고를 지향하던 브랜드의 성격에 걸맞은 기회였고, 좋은 제품을 알아보는 현명한 소비자들에게 경험을 통해 인정받는 계기가 되었다. 이어지는 자동차의 시대, 항공 여행의 시대에 누구보다 신속하게 대처할 수 있는 유연성과 여유를 키워주기도 했다. 조르주의 뒤를 이은 가스통-루이 뷔통은 이 벨 에포크 시대에 축적된 경험들을 바탕으로, 타고난 비지니스 감각과 예술적 감각으로 자신의 브랜드를 다시 한 번 최정상의 위치에 올려놓는다.

'브랜드'라는 개념조차 없던 시절부터 루이 뷔통은 어떻게 상표를 마케팅하고 어떻게 스스로를 차별화시킬지 고민해왔다. 그것은 무엇보다도 고객의 체험, 경험을 소중히 여기는 럭셔리 브랜드의 의무 같은 것이었다. 새로운 여정을 꿈꾸고, 행복을 나르는 역할에 충실했다는 의미이다. 그 결과 세계에서 제일 굳건한 명성을 쌓아온 이 브랜드는 단지 물건을 이동해주는 도구가 아닌, 행복과 미래를 꿈꾸게 하는 이동수단이 되었다. 루이 뷔통이 제안한 매력적인 행선지들은 벨 에포크 시대 이래로, 크루아지에르의 시대를 열어주었다. 근대 이후 대두한 '여행하는 삶의 가치'를 우리가 성찰할 수 있게 해주는 마중물이 되어준 것이다. 어쩌면 이것이 벨 에포크의 유산이 우리의 삶을 바꾸어버리는 방식이다.

지금 우리는 한치 앞도 알 수 없는 시대를 살고 있다. 한 세기 전 소년 루이와 그의 후계자들도 그랬다. 시대는 변화했고 세

월을 거치며 루이 뷔통도 진화했고 변화했다. 수많은 하인들에 의해 쌓여지고 들려지던 루이 뷔통의 가방이 이제는 출근길 지하철에서도 흔히 눈에 띄는 생활 속의 브랜드가 되었다. 이러한

Courtesy of Louis Vuitton

변화를 황후를 위해 최선을 다해 정성스럽게 하나하나 가방을 만들어 가던 무슈 루이 뷔통이 좋아할지는 의문이다. 하지만 분명한 것은 백 년이 훨씬 지난 오늘날에도, 여전히 루이 뷔통이란 이름이 주는 설레임만큼은, 모든 것을 돈으로 살 수 있는 자본주의의 이상을 뛰어넘는, 인간을 먼저 생각하는 생시몽적 가치가 숨어 있을지도 모른다는 발칙한 기쁨이라는 것이다.

루이 뷔통의 쿠리에 트렁크.

오빌레르 수도원에서 내려다본 샹파뉴 지방의 풍광과 포도밭.

# 벨 에포크의 성수(聖水),
# 샴페인

*L'eau bénite de Belle Époque*

찬란한 벨 에포크 시대, 오스만 남작의 대대적인 도시 개조 프로젝트로 새 단장을 한 파리에서는 온갖 명목으로 집집마다 샴페인 터지는 소리가 났다. 이 시대 특유의 흥청망청 분위기와 산업화로 신흥 부르주아 계급에 편입된 부자들, 또는 세기말이 우울한 예술가들, 만국박람회를 보러 와서 도시의 아름다움에 매혹된 외국의 부자들… 샴페인을 터트려야 하는 이유는 얼마든지 넘쳐났다. 실지로 1800년대 30만 병이었던 샴페인 생산량은 1850년에 2000만 병으로 급격히 늘어났고 1883년에는 3,600만 병, 벨 에포크의 정점이었던 1900년에는 그 두 배가 생산되는, 놀랄 만한 증가세를 보인다. 이제 샴페인은 일반 가정에서도 결

혼이나 축하 파티 등에 없어서는 안 되는 필수품이 된다.

영어로 샴페인이라고 부르는 프랑스 동북부 샹파뉴Champagne 지방은 연평균기온이 매우 낮아서 농사를 짓기에 그리 좋은 환경이 아니다. 그리고 반복되는 잦은 안개와 비, 혹독한 겨울 추위는 가축을 키우기조차 척박하다. 그런데 이런 기후 조건이 포도나무에 특별한 영향을 주어, 매우 독특한 풍미가 나는 산도 강한 와인을 생산할 수 있게 한다. 이 와인은 대단한 인기를 모으며 팔려나가기 시작하는데 얼마나 좋은 와인이 생산되는지, 로마 황제가 이탈리아 와인의 강력한 경쟁자가 될 것임을 직감, 포도밭을 파괴할 정도였다고 한다. 하지만 우리가 알고 있는 그 '샴페인'의 전설은 1668년, 30세의 수도사 돔 피에르 페리뇽(Dom Pierre Pérignon, 1638~1715)이 오빌레르Hautvilleres 수도원의 와인 담당 수도사가 되면서 시작한다. 성경에서도 볼 수 있듯이 포도주가 기독교에 있어서 얼마나 중요한 의미인지는 굳이 설명이 필요가 없을 정도이다. 또 초기 와인의 발전에 수도사들이 지대한 공헌을 한 것은 잘 알려진 사실이다. 특히 베네딕트 수도회는 엄격한 공동체 생활을 통해 성경 연구와 신부 각자에게 주어진 전문 분야의 개발에 성실하게 임하는 것으로 유명하다. 귀족들과 더불어 유일하게 글을 읽을 수 있었던 수도사 계급이 중세 문화에 미친 영향은 막대한 것이었다. 돔 페리뇽의 '돔Dom'은 바로 이 베네딕트 수도사들에게 붙여졌던 극존칭이다. 젊은 수도사 돔 피에르 페리뇽은 포도밭을 이용해서 수도원의 자원을 풍족하게 하는 임무를 맡고 있었다. 그는 겨울이 지나 봄이 오면 지하 저장고에서 저장 중이던 와인병 속의 효모들로 2차 발효가 되며

와인에 탄산가스가 만들어지는 것을 발견한다. 그 후 47년간 그는 후세에 '샹파뉴 기법'으로 알려진 것을 개발하고, 또 개선하고, 확립하는 일에만 몰두한다. '세상에서 제일 좋은 와인을 만드는 것'이야말로 신이 자신에게 내린 소명이라 굳게 믿고서 일생을 샴페인을 위하여 바친다. 오늘날 돔 페리뇽은 코르크 마개와

이를 병에 고정시키는 철실을 고안한 인물로 더 유명하지만, 샴페인 제조법이야 말로 당시 사람들에게는 하나의 '기적'이었다. 수도원, 수도사, 신앙심… 마케팅이 좋아하는 모든 요소를 갖춘 이 돔 페리뇽의 이야기와 그의 신념과 열정은 여전히 이 지역의 모든 샴페인 생산자들(심지어 경쟁 브랜드들까지도)에게 절대적이고, 정말 마음에서 우러나오는 깊은 존경을 받고 있다.

이후 이 '페리뇽의 와인'은 프랑스 절대왕정의 막강한 부와

돔 페리뇽이 수도사로서, 샴페인의 제조법을 연구하고 생산했던
샴페인의 성지聖地 오빌레르 수도원.

권력을 누리며 항상 새로운 미각을 탐색하는 왕족과 귀족들에게
큰 인기를 얻는다. 가장 특별하고 좋은 것에 익숙한 그들조차도
'돔 페리뇽'이 만든 이 거품 나는 와인이 기존 와인과는 차원이
다르다는 것을 인정할 수밖에 없었고, 마침내 태양왕, 루이 14세
의 식탁에까지 오르게 되었다. 페리뇽 신부가 만든 '플라콩'(거품
이 나는 샹파뉴산 와인 병을 이렇게 불렀다)은 당시 가장 좋은 와인의
4배에 해당하는 가격이었다(여전히 샴페인의 이런 가격 정책은 엄수
되고 있다). 제조 과정의 신비성과 (베네딕트회의 수도사가 만들었다
는) 희귀성에 더해지고 베르사유의 가장 쾌락적인 왕이라 불렸
던 루이 15세 시대를 거치면서 최고의 와인으로 등극한다. 또 포
도주 제조에 일대 변혁을 일으키며 와인의 맛과 풍습에 있어서
도 커다란 변화를 초래한다.

　　페리뇽의 와인은 루이 15세 치
하에 번성했던 자유주의 정신을 상
징하는 술이 되는 한편, 그 관능적
인 매력 때문에, 이 시대를 '쾌락의
시대'라 명명하는 데도 결정적인 역
할을 한다. 루이 15세의 후궁이었으
며 왕권을 뒤에 업고 문화의 수호자 역할을 톡톡히 했던 마담 드
퐁파두르 후작부인이 샴페인의 열렬한 애호가였다는 건 이미 많
은 역사에 기록된 사실이다. 그녀는 샴페인을 "여자가 아무리 마
셔도 취하지 않는 와인"이라고 부르며 각별히 사랑했다. 페리뇽
신부의 와인을 열렬히 사랑한 또 한 명의 역사 속 여인은 바로 마

샹파뉴 지방의 에페르네,
모엣&샹동 본사 앞의 돔 페리뇽 신부 동상은
이 지역의 랜드마크 같은 곳이다.

리 앙투아네트다. 이러한 역사적 사실을 고증한 소피아 코폴라의 영화, 〈마리 앙투아네트〉를 보면 무료한 베르사유 생활에서 탈출, 향락에 빠진 마리 앙투아네트의 모습을 넘치는 샴페인 글래스와 오버랩시키며 보여주는데, 이렇게 샴페인의 우아함과 섬세함, 풍요로움, 그리고 관능의 정신이 왕궁의 살롱에서 여인의 침실에 이르기까지 모든 생활영역을 지배하게 되는 것이다. 지금도 베르사유에 가면 왕과 그의 일족들이 어떠한 생활을 했는지 재현해놓고 있는데, 폐쇄된 공간에서 향락적인 생활을 즐기던 이들은 하인들이 일일이 음료 서비스를 하던 당시의 테이블 매너를 귀찮아한 듯하다. 굳이 시종들이 없어도 간단히 병을 딸 수

있는 샴페인은 또 그런 편안함 때문에 특권층의 사랑을 받을 수밖에 없었다. 돔 페리뇽은 왕실납품업체로서 국가가 주는 모든 혜택과 영광을 누리게 되었고 이러한 전통은 국가의 중요한 협

왼쪽: 〈퐁파두르 후작부인〉, 프랑수아 부셰, 1756년, 알테 피나코텍, 뮌헨.
오른쪽: 〈마리 앙투아네트〉, 장밥티스트 앙드레 고티에 다고티, 1775년, 앙투안 레퀴에르 박물관.

정이나 조약을 체결할 때 상대국 원수를 샹파뉴의 모엣&샹동 카브(지하저장고)로 초대했었던 나폴레옹 시대까지 이어진다.

금욕의 생활을 하는 수도사가 만든 와인이 당시 욕망과 권력의 대명사였던 베르사유에 의해 전성기를 맞게 되는 이 역사의 아이러니를 과연 어떻게 설명할 수 있을까? 세례라든가 성찬의식을 집행했던 수도원이란 배경은, 돔 페리뇽이 어쩌면 타락에 빠지게 하는(?) 술임에도 불구하고 성聖스런 이미지를 갖게 하는 일종의 면죄부를 주게 된다. 현재까지도 모든 의식이나 축하에 샴페인이 빠지지 않는 이유는 이런 역사적인 배경이 있는 것이다.

벨 에포크 시대에 프랑스의 와인 생산은 가히 폭발적 성장을 기록한다. 일일이 손으로 작업하던 여러 공정을 기계의 발전과 거듭되는 기술적 향상이 개선, 생산성이 증가한 덕분이다. 그동안 가내수공업 수준에 머물렀던 것이 이제 생산량의 조정을 통해 가격이 결정되는 본격적인 산업이 된 것이다. 이것은 마케팅에 있어서는 일종의 기준이 생긴 것을 의미하는 동시에 매우 중요한 분기점이 된다. 생산성이 보장되니까 그다음 할 일은 이 상품들을 좀 더 근사하게 보이도록 하는 것, 즉 마케팅이었던 것이다. 예를 들자면 보르도 와인의 경우가 그렇다. 18세기에도 이미 훌륭한 와인으로 명성이 높았던 마고나 라투르를 기억해보자. 이 유명한 보르도 와인들의 이름 앞에, 귀족들의 성城을 의미하는 샤토Château가 붙기 시작한 것은 19세기였다. '귀족 마케팅'의 시작이다. 물론 사람들은 성이라면 루아르 강변의 샹보르 성

지하도시를 연상시키는 엄청난 규모의 모엣&샹동 지하저장고.
나폴레옹은 이곳에 국가의 귀빈들이나 인근 국가의 지도자들을 초청하여
중요한 국제적 협약과 회의를 했다.

Château de Chambord 같은 웅장한 건축물을 생각하지만 실상은 그렇지 않은 경우도 허다했다. 프랑스 혁명 이후 몰락하거나 망명, 도피를 했던 수많은 연고 없는 귀족들이 프랑스 사회에 쏟아져 나온 것도 바로 이 시기였다. 그들은 관사 'de'가 붙는 자신들의 성姓을 이용해 이권 사업에 개입하기 시작했으며 와인처럼 전통이 중요한 비즈니스에서는 이들 가문의 이름이 사고 팔리기도 했다. 당시의 생산혁명은 소비혁명에 이은 유통혁명이었다. 백화점의 등장에서도 알 수 있듯이 생산과 유통, 소비를 연결하는 대량화, 대중화 시대가 열린 것이다. 물론 당시의 와인업계가 비슷한 수준의 와인에 비해 3~5배의 가격을 받을 수 있는 샴페인을 놓칠 리 없었다.

우리가 프랑스의 전통이라고 생각하는 많은 것들이 사실, 이 세기 전환기-벨 에포크 시대에 이르러 체계화되고 발전되었으며 심지어 스토리텔링이 덧쓰여진 경우가 많다. 이 온갖 혁신과 아름다움이 생활의 중심이 되어버린 세기에, 럭셔리 비즈니스는 비약적인 발전을 한다. 좋은 제품을 생산하는 것도 중요하지만 높은 부가가치를 만들어 비싸게 팔 수 있는 것도 중요하다는 럭셔리 비즈니스의 원리에 드디어 프랑스인들이 눈을 뜨게 된 것이다. 루이 16세와 마리 앙투아네트를 기요틴에 세우면서 왕조는 사라졌지만 찬란한 역사와 베르사유가 있는 나라 아닌가. 그들은 프랑스가 전 세계 사람들에게 뭘 팔아야 할지 알아차린다. 대영제국 못지않은 방대한 식민지의 건설, 모범적인 근대화, 수차례에 걸친 만국박람회를 통해 학습한 결과였다. 더욱이 바다 건너, 세계를 움직이는 영국과 미국은 뭐든지 프랑스, 프

렌치만 붙으면 열광적으로 좋아해주는 착한 소비자들이었다. 전통적으로 프랑스 와인에 열광하던 영국의 귀족사회의 예를 살펴보아도 이를 알 수 있다. 사실, 기후나 토양을 생각해보면 이탈리아나 스페인도 프랑스 와인에 절대 밀리지 않는 근사한 와인을 생산할 수 있다. 하지만 그들에게는 프랑스 와인 같은 스토리텔링을 만들어내는 전통이 부족했다. 비슷한 퀄리티의 와인이라도 그에 걸맞은 이야기가 있으면 좀 더 높은 가격으로 팔 수 있었다. 고대 신화나 종교, 수도원, 왕가, 귀족 가문의 역사 또는 미

망인 등은 그것에 부응하는 최고의 소재였다. 또 각 지방의 지역적 특색과 신앙심 등이 더해지면서 프랑스의 와인 문화는 이 방면에서 타의 추종을 불허하는 발전을 거듭했다.

무엇보다 벨 에포크 시대에 이런 샴페인의 세계적인 붐을

그해 농사를 결정 짓는 포도 수확(왼쪽)과
병에서 2차 발효를 거치는 샴페인의 제조 과정에서 매우 중요한,
효모 침전물을 가라앉히는 병 뒤집기remuage(오른쪽).

부채질했던 것은 여행의 시대를 맞이하여 대서양을 오갔던 대서양 횡단 유람선이었다. 한 배에 2천 명까지 탑승할 수 있는, 거의 소도시에 규모의 라 투렌La Touraine, 라 노르망디La Normandie 같은 대형 유람선의 등장은 샴페인뿐만이 아니라 프랑스의 식도락 문화를 세계에 알릴 수 있는 절호의 기회였다. 파리의 유명 호텔이 유람선과 제휴를 맺고 자신들의 노하우를 살린 선상식船上食을 선보였다. 캐비어, 푸아그라, 트뤼플, 바다가재, 달팽이 요리 등… 오늘날, 우리가 알고 있는 프랑스의 모든 별미가 총동원되었음은 당연한 일이었다. 물론 유람선에 탄 승객 중에서도 샴페인을 음미할 수 있는 1등석 승객들은 한정되어 있었지만 이렇듯 정기적으로 최고급 샴페인이 소비되는 마켓이 있다는 것만도 유통 측면에서 보면 엄청난 일이었다. 또 트랑스아틀란티크 Transatlantique 이외의 영국이나 미국, 기타 유럽 국가의 유람선들도 이 프랑스의 유람선을 따라하기 위해 더욱 화려하고 특별한 샴페인과 코냑, 위스키 등이 필요하게 되었다. '대서양 횡단 유람선에서 어떤 샴페인을 마셔봤다'는

경험은 곧 판매에 직결되었기 때문에 이 엄청난 이권을 두고 각 샴페인 회사들의 치열한 경쟁이 일어났다(오늘날 항공기의 1등석 기내식과 어메니티를 둘러싼 경쟁과 놀랍도록 닮아

있다). 다른 브랜드와 차별화를 꾀하기 위해, 신대륙 미국인들이 열광하는 프랑스의 귀족들, 왕가, 황제, 수도사, 미망인들이 소환되었다. 아르 누보의 등장과 인쇄술의 놀라운 발전은 석판화 포

당시 가장 유명한
대서양 횡단 여객선이었던 라 투렌.

스터를 유행시켰고, 알퐁스 뮈샤나 툴루즈 로트레크, 외젠 그라세Eugène Grasset 같은 거장들이 등장했다. 당연히 이들 그림은 광고가 되어 온 파리 거리를 수놓았다. 1743년 이래로 샴페인의 대명사로 군림했던 모엣&샹동이 이미 1896년 경쟁 브랜드였던 루이나 광고로 큰 화제를 불러 일으킨 뮈샤에게 다시 모엣 샹동의 광고 포스터를 그리게 한 것도 이 시대의 커다란 화제였다(당시 치열한 라이벌 관계였던 루이나는 오늘날 모엣&샹동과 같은 그룹에 소속되어 있다). 이 시대를 풍미한 석판화 덕분에 예전 같으면 병마다 일일이 손으로 그렸었던 레이블도 단숨에 대량으로 인쇄할 수 있었다. 샴페인이 다른 와인보다 훨씬 높은 가격으로 성공을 거두자 세계 각국에서 '이탈리아 샴페인'이라든가 '스페인 샴페인' 등의 이름을 붙인 와인을 팔기 시작했다. 이에 샴페인협회에서는 국제적인 특허법을 만들어 'Champagne'이라고 부를 수 있는 상품은 프랑스 동북부의 샹파뉴 지방에서 재배하여 만든 기포성 와인에 한정한다고 명백한 법(Loi 1927)을 만들어놓았다. 전후, 샴페인이라는 이름이 가지는 고급스러움과 축하의 느낌 때문에 향수라든가 의류업계에서 이 이름을 탐했다가 특허법 위반으로 전량 수거 당한 예가 있을 만큼, 오늘에도 여전히 매우 엄격하게 지켜지는 법이다.

수많은 샴페인 중에서도, 인지도나 판매량에 있어 한 번도 그

증기선 '워싱턴'의
1883년 3월 13일자 저녁 메뉴.

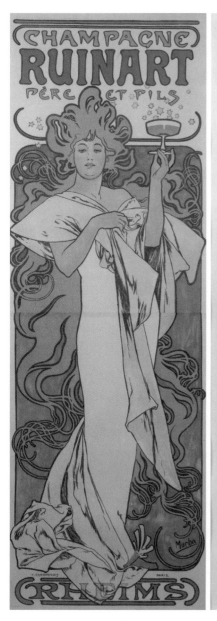

샴페인 브랜드들의 마케팅 열기를 보여주는 뮈샤의 광고 그림.
(왼쪽: 1896년의 루이나 광고, 오른쪽: 1899년의 모엣&샹동 임페리얼 광고).

첫 번째 자리를 내준 적이 없었던 모엣&샹동, 프랑스 현지에서는 정통 샴페인으로서 마니아들로부터 인정받는 루이나Ruinart, 샴페인의 2차 숙성 과정에서 생기는 효모 침전물 제거에 꼭 필요한 받침대Poupitre를 고안해냈던 샴페인 역사의 위대한 별, 미망인 클리코 여사의 샴페인Veuve Clicquot, 십자군 원정을 떠난 티보 4세를 기리는 콩트 드 샹파뉴Comte de Champagne로 유명한 태탱저Taittinger, 샴페인 제조 기술 향상에 큰 공헌을 해왔으며 축하와 축제의 아이콘으로 인기를 모은 G. H. 멈G. H. Mumm, 훗날 '처칠의 샴페인'으로 유명해지는 폴 로저Pol Roger, 영국인이 좋아하는, 007의 샴페인 볼랭저Bollinger, 크리스탈Crystal이라는 프리미엄 샴페인을 만드는 루이 로드레Louis Roederer 등이 시대를 두고 저마다의 마케팅 포인트를 가지고 이름을 알렸고, 이들은 벨 에포크의 풍요로운 시기를 거치면서 세계적인 샴페인 브랜드로 성장한다. 이중 그 이름 때문에라도 벨 에포크 시대 이래로 오늘날까지 사랑을 받는 샴페인이 있으니, 바로 페리에 주에의 벨 에포크Belle Époque다.

　페리에 주에Perrier-Jouëts는 전통 있는 와이너리 가문 '피에르-니콜라 페리에Pierre Nicolas Perrie'와 '로즈-아델라이드 주에Rose Adelaïde Jouët' 두 연인이 결혼, 서로의 이름을 결합해 탄생한 브랜드다. 또 페리에 주에가 설립된 1810년에는 76년마다 볼 수 있다는 헬리 혜성이 나타나, '하늘이 이어준 연인'이라는 로맨틱한 탄생 배경을 갖게 되었다. 물론 이러한 스토리는 이 샴페인이 유럽의 수많은 왕가와 귀족들의 결혼식 축하주로서 자리잡게 해주었다(수년 전 전 세계에 생중계되었던 모나코 왕자의 결혼식 샴페인도

페리에 주에의 벨 에포크였다). 일찍부터 샴페인의 중요한 고객이었던 영국 고객들이 당시 프랑스에서 유행하던 달콤한 맛 대신 쌉쌀한Brut 맛을 선호한다는 것을 깨닫고 도자주(Dosage, 단맛 첨가) 과정을 줄여서 브륏Brut한 샴페인을 만들어냈던 것도 피에르 주에였다. 이 달지 않은 샴페인은 영국에서부터 폭발적인 붐을 일으켰고 본국 프랑스에서도 다시 대유행, 샴페인의 대표적 미각으로 굳어지게 되었다. 오늘날 대부분의 샴페인이 이 브륏을 생산하고, 제일 많이 팔리는 샴페인도 역시 브륏이다.

1878년, 샤를 페리에의 조카인 앙리 갈리스Henri Gallice와 옥타브 갈리스Octave Gallice가 경영을 맡게 되면서 이 샴페인 하우스는 중요한 샴페인 명가의 길을 가게 된다. 훌륭한 샴페인 하우스의 경영자였던 형 앙리는 주로 에페르네에 상주하면서 몇 개의 전설적인 밀레니엄 샴페인을 생산해내는 것과 동시에, '자연'을 이 하우스가 지향할 영감의 원천으로 삼는다. 그것은 당시에 유행하던 아르 누보와 깊은 관계가 있었다. 예술 전반에 걸쳐 조예가 깊었던 그는 이 신사조의 정신에 누구보다 깊게 공감하고, 이 아르 누보의 정신이야말로 샴페인의 마케팅에 있어서 꼭 필요한 기쁨의 순간과 열정, 찬사와 같은 감정을 나타내고 있음을 깨닫는다. 반면 동생인 옥타브는 당시 새로운 문물과 볼거리가 쏟아지던 파리에 살면서 벨 에포크를 즐기던 일종의 한량이었다. 서로 전혀 다른 것 같은 이 형제는, 아르 누보를 향한 취향만큼은 일치했다. 이들이 페리에 주에의 시그니처 샴페인인 '페리에 주에 벨에포크Perrier-Jouët Belle Époque'의 병 디자인을 당시 최전성기를 맞은 낭시파 아르 누보의 거장, 에밀 갈레에게 의뢰한 것은

©Perrier-Joet

〈메종 벨 에포크 〉

이름조차 '벨 에포크의 집'인 페리에 주에 메종은 아르 누보를 사랑했던 앙리와 옥타브
형제의 벨 에포크 시대로 거슬러 올라간다. 형제는 샴페인의 전성 시대에 예술이야말로
앞으로의 번창과 미래에 꼭 필요한 하우스 아이덴티티라는 것을 분명히 했다. 그리고
이 시대, 벨 에포크에 이 집에 흐르던 그 예술적 분위기와 라이프 스타일이 후대에도
이어지기를 간절히 염원했다. 그 뜻을 이어받은 후손들은 자연의 아름다움에 둘러싸인 이
집을 벨 에포크 시대의 정신을 그대로 보여주는 장식물과 가구, 소품으로 꾸미기 시작했다.
단지 샴페인 하우스를 홍보할 목적이 아닌, 누구에게나 이해되고 사랑받길 원했던 아르
누보의 숭고한 정신을 계승하려는 강한 의지였다. 남에게 보이기 위한 장식품이 아니라
실제로 그곳에 사는 사람의 정신과 가치관이 그대로 드러나는, 실생활에서 예술이 어떤
행복을 가져다줄 수 있는가에 대한 진지한 탐구였다. 침대, 소파, 가구뿐만이 아니라
방마다의 문, 손잡이 등 집 안 대부분의 인테리어가 기마르 양식을 탄생시킨 엑토르
기마르에 의해 직접 만들어졌고, 낭시파 아르 누보의 거장, 에밀 갈레가 만든 테이블,
툴루즈 로트레크가 그린 〈카바레 가수〉, 오귀스트 로댕이 조각한 〈영원한 봄〉, 라울
라르슈가 디자인한 〈로이 풀러〉청동 램프(이사도라 덩컨의 스승 로이 풀러가 춤추는
모습을 형상화한 작품). 그야말로 아르 누보를 대표하는 예술품이 적재적소에 배치되었다.
무려 200여 점이 넘는 아르 누보 대가들의 작품들은, 전문미술관을 앞선, 유럽 최초의
아르 누보 컬렉션이자, 전 세계를 통틀어서도 최고의 컬렉션이다.

지극히 당연한 일이었다. 에밀 갈레는 이 전설의 샴페인의 혼âme 을 살리면서 아르 누보의 정신esprit을 불어넣기 위해, 우아한 흰 아네모네 꽃을 병 전체에 그려 넣어, 벨에포크 샴페인의 샤르도 네가 높은 비율로 블렌딩되어 있어 은은하게 퍼지는 섬세한 맛 과 폭발적인 흰 꽃 향, 아몬드, 카라멜, 꿀의 풍미를 표현했다. 샴 페인 병 자체를 예술작품으로 승화시킨 것이 다. 샴페인에 있어서 병은 샴페인 액을 운반할 수 있는 도구일뿐만 아니라 그 안에서 2차 발 효와 숙성을 거쳐야 하는 매우 중요한 요소이 다. 따라서 외양보다는 견고성을 고려하던 것 이 일반적인 추세였다. 그런데 아르 누보의 거 장이 흰색 아네모네 꽃으로 온 병을 장식한 병 이라니! 백 년이 훨씬 지난 오늘날까지 세계의 많은 사람들에게 샴페인, 그 이상으로 기억되 는 것은 바로 그런 이유 때문이다.

오늘날, 샴페인은 (그 비싼 가격에도 불구하고) 그저 마시는 술 이 아닌, 순간을 기억하는 추억의 도구가 되었다. 물론 대부분 기 억하고픈 기쁜 일, 축하와 감동, 열정의 순간들이다. 하지만 시간 을 백 년 전의 벨 에포크 시대로 돌려보면, 지금의 우리가 '샴페 인' 하면 떠올리는 그런 생각을 갖도록 하기 위한 당시 사람들의 치열한 노력과 마케팅 전쟁이 있었다. 결국 샴페인이란 성수는 프랑스의 역사라는 필터를 어떻게 써야할지 알아차린 벨 에포크 시대 사람들의 가장 스마트한 마케팅이 아니었을까.

# *Puisque j'ai mis*
# *ma lèvre à ta coupe encore pleine*
## 나의 입술은 여전히 가득찬
## 그대의 샴페인 잔에 닿아 있으니까

빅토르 위고
(Victor Hugo, 1802~1885)
시詩

레날도 안
(Reynaldo Hahn, 1875~1947)
곡曲

---

*Puisque j'ai mis ma lèvre à ta coupe encore pleine;*
*Puisque j'ai dans tes mains posé mon front pâli;*
*Puisque j'ai respiré parfois la douce haleine*
*De ton âme, parfum dans l'ombre enseveli;*

나의 입술은 여전히 가득찬 그대의 샴페인 잔에 닿아 있으니까
창백한 나의 이마는 그대의 두 손 위에 있으니까
나는 가끔 달콤한 한숨을 내쉬니까,
그대의 영혼 같은 한숨, 어둠 속에 파묻힌 그 향기를

*Puisqu'il me fut donné de t'entendre me dire*

*Les mots où se répand le coeur mystérieux;*

*Puisque j'ai vu pleurer, puisque j'ai vu sourire*

*Ta bouche sur ma bouche et tes yeux sur mes yeux;*

나는 그대가 내게 말하는 걸 들어야 하니까,

신비로운 마음이 쏟아내는 말들을

나는 그대의 우는 모습을 봤으니까, 또 나는 그대의 웃는 모습을 봤으니까

그대의 입술에 나의 입술을, 그대의 눈에 나의 눈을 맞춰야 하니까

*Puisque j'ai vu briller sur ma tête ravie*

*Un rayon de ton astre, hélas ! voilé toujours;*

*Puisque j'ai vu tomber dans l'onde de ma vie*

*Une feuille de rose arrachée à tes jours;*

나는 행복한 반짝임을 봤으니까, 나의 행복한 머리 위로

그대의 별빛을. 아아– 여전히 베일이 씌워져 있었어.

나는 떨어지는 것을 봤으니까, 내 인생의 물결 밑으로

그대의 인생에서 장미 꽃잎이 찢겨지는 것을

*Je puis maintenant dire aux rapides années:*
*- Passez! passez toujours! je n'ai plus à vieillir!*
*Allez-vous-en avec vos fleurs toutes fanées;*
*J'ai dans l'âme une fleur que nul ne peut cueillir!*

나는 이제 세월이 얼마나 빠른지 얘기 할 수 있네.
지나가, 항상 지나가네. 이제 나는 늙는 것만 남았네.
그대도 사라져버려, 그대의 그 시든 꽃과 함께.
나의 영혼 속에는 누구도 꺾을 수 없는 꽃 한 송이가 있지.

*Votre aile en le heurtant ne fera rien répandre*
*Du vase où je m'abreuve et que j'ai bien rempli.*
*Mon âme a plus de feu que vous n'avez de cendre!*
*Mon coeur a plus d'amour que vous n'avez d'oubli!*

그대의 날개가 부딪쳐도 부서지지는 않지
내가 마시고 내가 채워놓은 이 꽃 병,
나의 영혼에는 더 많은 불꽃이 있지, 그대가 가진 재보다도
내 가슴에는 더 많은 사랑이 있지, 그대가 가진 망각보다도.

**추천 검색어**
#Puisque_j'ai_mis_ma_lèvres_à_ta_encore_pleine #reynaldohahn

# 최초의 스타 포토그래퍼,
# 펠릭스 나다르

## *Photographié par Nadar*

다음 인물의 공통점은 뭘까? 보들레르, 베를리오즈, 사라 베르나르, 알렉상드르 뒤마, 빅토르 위고, 에밀 졸라, 프란츠 리스트, 스테판 말라르메, 기 드 모파상, 리하르트 바그너… 어떤 사람들은 '벨 에포크의 주역들'이라고 하겠지만(그것도 사실이다), 이 모두가 당시 최고의 사진가이자 세계 최초의 스타 포토그래퍼였던 나다르에 의해 사진이 찍혀, 지금까지 그 사진이 남아 있는 인물들이다. 나다르는 벨 에포크의 스티븐 메이젤(보그지의 패션 포토그래퍼로 뛰어난 심미안으로 예술적이면서도 상업성을 놓치지 않는 패션 사진으로 현존하는 최고의 패션 포토그래퍼로 여겨지는 인물)이었다. 당시 인기와 인지도, 또는 부의 상징이었던 사람들은 모두, 나다

르에게 사진을 찍었다. 지금봐도 전혀 어색하지 않은 세련되고 스타일이 살아 있는 독특한 미적 감각의 나다르의 사진은 분명, 세월을 초월하는 예술성을 가지고 있다.

1827년, 프랑스 석판 기술자, 조세프 니엡스Joseph N. Niepce 에 의해 선보인 세계 최초의 사진술은 석판에 납과 주석의 합금 판을 사용해 이미지를 고정시켰다. 일종의 환등 원리를 이용한 이 사진술은 1839년, 프랑스의 풍경화가이자 사진가였던 다게르 (Louis Daguerre, 1787~1851 )에 의해 국가적으로 공인된다. 다게 르의 사진은 이미지를 고정시키는 물질로 은을 사용하기 때문에 '은판 사진'이라고 불리기도 한다. 그리고 나날이 발전을 거듭해 나다르라는 시대의 귀재를 탄생시키는 것이다. 나다르가 처음부 터 사진가가 되려고 한 것은 아니었다. 1842년 저널리스트로 출 발한 그는 동생을 위해 차려준 사진관의 경영을 떠맡게 되는 바 람에 그곳 아틀리에에에서 1849년경부터 독학으로 사진을 공부 했다. 이 저널리스트 시절 '팡테옹 나다르'라는 타이틀로 당시의 유명 예술가들의 초상 사진을 발표하기 시작했는데, 이것이 그 대로 그의 예명이 되었다. 이후 그는 들라크루아, 보들레르, 밀 레, 바그너 등을 모델로 한 초상사진집을 출판하여 대단한 화제 를 불러일으켰다. 사람들은 그저 신기한 기술적 혁신이라고 여 겼던 이 신기술이 초상화를 그리던 모든 화가들을 밀어내고, 예 술의 경지에까지 오를 수 있는 가능성을 보이기 시작한 것이다. 모두, 모델의 개성을 포착하기 위하여 자연스러운 포즈를 채택 하면서도 단순하고 간결한 스타일 속에 강렬한 카리스마를 표현

해내는, 나다르 특유의 스타일 덕분이었다.

1874년, 나다르는 자신의 작업실을 들락날락하던 무명 화가 그룹에게 작업실을 빌려준다. 전시회 전날, 나다르와 각별한 친분을 가진 이웃들이 초대되어 제일 먼저 그들의 새로운 스타일의 그림을 보았다. 초대객 중에는 나다르의 작업실 근처에 공방과 매장을 가지고 있었던 루이 뷔통과 그의 아들 조르주 뷔통도 있었다. 몇일 뒤 신문에서 그들의 그림을 가르켜, '인상파'라는 이름을 썼는데 이것이 결국 이들 화가 집단을 가르키는 이름이 되었다. 당시 무명이었던 그들의 이름은 다름아닌, 클로드 모네, 에드가 드가, 오귀스트 르누아르, 카미유 피사로, 알프레드 시슬레, 폴 세잔, 베르트 모리조였다. 나다르가 얼마나 뛰어난 심미안을 가졌는지 상징적으로 보여주는 에피소드이다.

격변하는 시대에, 사진이라는 최첨단의 진보된 기술을 가지고 일하는 나다르의 관심은 혁신의 시대에 걸맞게 다양한 분야를 향했다. 지상의 세계만으로 그의 호기심을 만족하기에는 부족했는지, 하늘에서 모든 세상을 살펴볼 수 있는 열기구에 열정을 보인다. 1858년에는 '재앙'이라고 이름 지은 열기구를 타고 세계 최초의 공중촬영을 감행하였으며, 1860년에는 마그네슘의 발화성을 이용한 휴대용 발광장치를 이용하여 파리 야경夜景과 지하묘지 납골당納骨堂과 하수도를 촬영하였다. 이것은 사진촬영술에서 전기 조명을 사용한 최초의 시도였다. 그러나 이러한 기술적인 성과 이외에도 그는 이 변화무쌍한 시대에, 빛의 도시, 파리로 모여든 수많은 셀렙들을 가장 편한 상태로 만들어주고 그들이 표현하고 싶은 스토리텔링을 돋보이게 하여 각 개인

의 개성적인 카리스마를 살린 수많은 기록을 남겨놓았다. 우리가 알퐁스 도데, 빅토르 위고, 알렉상드르 뒤마와 그의 아들, 조르주 상드의 얼굴을 생생하게 기억할 수 있는 것은 순전히 나다르의 덕이었다.

나다르는 말년에 열기구에 매료되어 지상보다는 하늘에 머무르기를 좋아했다. 다행히 어렸을 때부터 아버지의 조수이자 가장 가까운 벗으로 모든 노하우를 전수받은 그의 아들 폴Paul이 나다르 가家 스튜디오의 명성을 이어갔다. 폴 자신도 자신의 이름보다는 '나다르'라는 이름으로 많은 사진을 남기고 있다. 폴은 아버지로부터 한 걸음 더 나아가, 인물이 가지고 있는 개성을 더욱 부각시키는, 요즘의 패션 사진에 더 가까운 세련된 스타일의 사진들을 남겼다. 폴의 성실한 작업 덕분에 부자의 공동 작업물도 볼 수 있다.

에두아르 마네
화가, 1870년 촬영.
나다르의 수많은 인물 사진 중 가장 인상적인 표정과 각도를 만들어낸 마네. 세련된
구도로 인물의 특징을 잘 잡아내는 초상화를 그렸던 이 인상파의 대가는 나다르의 카메라
앞에서도 그림을 그리듯, 빛과 자신의 얼굴의 비율을 가장 세련된 구도로 만들어내고 있다.
나다르의 오리지널 사진에 아들 폴 나다르가 다시 레이아웃을 한 사진.

프란츠 리스트
작곡가, 1886년 촬영

-

알렉상드르 뒤마(아들)
〈동백 아가씨〉의 작가,
1865~1870년 촬영.

오귀스트 로댕
조각가, 1893년 촬영.

-

클로드 드뷔시
작곡가, 1909년 촬영.

외젠 들라크루아
〈민중을 이끄는 자유의
여신상〉을 그린
낭만주의파 화가,
1858년 촬영.

-

귀스타브 에펠
건축가, 1888년 촬영

어린
마르셀 프루스트(15세)
소설가,
1887년 촬영.

-

기 드 모파상
소설가, 1888년 촬영.

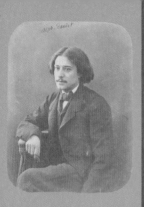

알퐁스 도데
〈마지막 수업〉의 작가.
1860년경 촬영.
-
쥘 베른
〈해저 2만리〉,
〈80일간의 세계일주〉의 작가.
변혁의 시대의
상징 같은 인물.
1878년 촬영.

샤를 구노
〈아베 마리아〉,
오페라 〈파우스트〉의
작곡가.
1870년 촬영.
-
클로드 모네
인상파 화가.
1899년 촬영.

조르주 상드
소설가.
1864년 촬영.
-
귀스타브 플로베르
소설가.
1860년 촬영.

루이 파스퇴르
미생물 학자.
1895년 폴 나다르 촬영.
-
빅토르 위고
〈레미제라블〉의 작가.
1884년 촬영.

샤를 보들레르
상징주의 시인. 1855년 촬영.
사람의 얼굴은 정말 그 사람의 삶을 반영하는 거울 같은 것일까? 보들레르의 이 사진은
많은 상상과 생각을 불러일으킨다. 스스로를 당디Dandy라고 소개했었던 보들레르는
당디답게 세련되고 무척 신경 써 입은 남성 패션의 정수를 보여준다. 그의 유명한 시집
《악의 꽃》이 출간 되기 전의 모습이다.

# 두 여자의 다른 삶,
# 같은 꿈…

*Au nom des femmes*

시대의 흐름상 당연한 결과였지만 교육, 직업, 선거권 등 다양한
여성의 권리를 요구하는 움직임이 이 세기 전환기에 나타났다.
사상과 사회가 따라가지 못할 정도로 빠른 산업의 발전으로 가
뜩이나 불안감에 휩싸였던 기존의 남성 사회에 익숙했던 사람들
을 위협할 정도로, 각계에서 여성들이 제 목소리를 내기 시작했
다. 이제까지 지극히 사적인 영역으로 여겨지던 여성들의 삶이
사회적 논의의 대상이 된 것이다. 우선 그녀들은 불평등한 법을
개정해야한다고 주장했다. 프랑스 혁명이 일어난 지 백 년이 지
났는데도 여성의 삶은 크게 나아진 것이 없었다. 하지만 모든 인
간의 가치가 생산성을 가지느냐, 아니냐로 구분되는 산업 시대

의 자본주의에서는 달랐다. 또 달라져야 했다. 이미 사회 각 분야에서는, 누군가의 딸이나 누군가의 부인이 아니어도 예술가라든가 전화 교환원, 우체국 직원, 백화점이나 고급 상점의 점원 같은 능동적인 직업 활동을 통해, 남자들에게 의존하지 않고, 물질적으로나 정신적으로 남녀 평등을 이루며 사는 여성들이 있었다.

이 시대 최고의 히로인은 동백 아가씨, 춘희La dame aux camélia 이다. 알렉상드르 뒤마 피스가 자전적 체험을 소설로 써서 공전의 히트를 쳤고, 연극으로 올려져 세계적인 문학 작품이 되었다. 또 주세페 베르디(Giuseppe Verdi, 1813~1901)에 의해 〈라 트라비아타La Traviata〉라는 오페라로 각색되어 현재까지도 가장 사랑받는 오페라 작품 중의 하나로 남았다. 문제는 여주인공 마르그리

트에 투영된 당시 남자들의 이중적 심리이다. 여느 비극의 주인공처럼, 마르그리트의 존재는 한껏 미화되고 청순가련과 진실한 사랑의 상징처럼 되어버렸다. 폐병으로 각혈을 토해내는 순간까지도 (철없는 도련님) 아르망을 부르다 죽어가는 그녀의 모습은 이 급변하는 시대에도 여전히 남성들이 강요하고 싶었던 이상

왼쪽: 〈파캥 의상실의 오후 5시〉, 앙리 제르벡스, 1906년.
저녁 만찬을 준비하는 귀부인들이 제일 바쁜 시간.
오른쪽: 파테 영화에 컬러를 입히는 여성 노동자들, 1907년.
여성운동이나 사회운동보다는 당장의 생계가 절실했던 대부분의 여성들.

231

적인 여성의 모습, 바로 그것이었던 것이다. 순정과 청순을 고급 창부인 쿠르티잔, 마르그리트에게 요구하는 지극히 남성적인 그 억지도 눈감아줄 만큼 말이다. 변화하는 사회에서, 왜 가난한 집 에 태어난 예쁜 여자들은, 후회 없이 이런 쿠르티잔의 길을 선택 해야만 했을까? 공장에 갈 수도 있고, 빵집이나 옷 가게에서 일 할 수도 있었는데, 사람들의 손가락질을 받는 쿠르티잔을 선택 한 이유는 무엇일까? 그것은 모든 것이 생산성과 물질적인 가치 로 환산되는 세기말, 자본주의 사회에서는 도덕심 따위, 자존심

따위, 눈만 질끈 감으면 얼마든지 편하게 살 수 있는 방법이 넘 쳐났기 때문이다. 실지로도 당시 파리에는 수많은 마르그리트들 이 넘쳐났다. 프루스트나 에밀 졸라의 소설에서도 그녀들의 모 습이 자주 묘사된다. 하지만 같은 도시에는 여자이기 때문에, 작 가나(조르주 상드, 콜레트), 화가(베르트 모리조), 조각가(카미유 클로 델), 작곡가(폴린 비아르도), 과학자(마리 퀴리)로 정당한 평가를 받 지 못하거나, 차별을 받고 활동에 제약을 받은 여자들이 있었다.

왼쪽: 오페라 〈라 트라비아타〉의 타이틀 페이지, 레오폴도 라티, 1855년, 하버드 대학 도서관.
오른쪽: 압생트 광고, 레오네토 카피엘로, 1900~1903년. 탐욕스런 표정의 늙은 남성과
다소곳이 압생트를 마시는 젊은 여성이 당시의 시대상을 보여준다.

'여류'라든가, 누군가의 부인, 또는 딸, 누나, 여동생, 어머니로 살고 싶지 않은, 자신의 이름으로 당당하게 살고 싶은 그녀들 말이다.

세기 전환기의 여성들은 기억하고 있었다. 모든 사람은 평등하다고 외쳤던 사회계약론자이자 위대한 계몽주의 철학자인 장 자크 루소가 결정적인 순간, 어떻게 여권女權을 외면하고 다수의 남성 혁명가들을 선택하며, 혁명을 완수했는지를 말이다. 또 라파이에트(Marquis de La Fayette, 1757~1834)에 의해 발표된

숭고한, 〈인간과 시민의 권리선언Déclaration des droits de l'Homme et citoyen〉에 여성의 권리 따위는 없다는 것도 말이다. 혁명 때에는 분명, 성별의 차이를 넘어 같이 연대했던 모두(L'Homme)의 자유와 평등이, 혁명이 끝나자 남성(Des hommes)만의 자유와 평등으로 바뀌던 순간도 생생히 기억하고 있었다. 무엇보다 용서할 수 없는 것은 진보적 페미니스트이자, 인간과 시민의 권리 선언을 여성의 입장에서 다시 써서(Déclaration des droits de la femme et de la citoyenne, 1791) 루소도 라파이에트도 한 방에 비웃으며

혁명의 두 얼굴, 장 자크 루소(왼쪽)과
올램프 드 구즈(오른쪽).

치졸한 그들만의 세상으로 보내버린, 올랭프 드 구즈(Olympe de Gouges, 1748~1793)가 단두대의 이슬로 사라진 일일 것이다. 그녀의 죄명은 '여성의 권리를 남성에게 위임시킨 죄'였다. 더욱이 여성들은 이때 (잠시였지만) 집회, 결사의 자유를 빼앗긴다. 어떠한 정치적 활동이나 집단 행동도 금지 당한 것이다. 따라서 백년이 지나, 세기 전환기의 여자들은 좀 더 과격하고, 은밀하고 조직적인 여성운동을 했다. 세기말이 와서도 여성들에게 기대되는 것은 오로지 가정생활의 안정을 이끄는 존재로서, 사회질서와 규범의 지주로서 존재하는 것이었다. 이른바 '현모양처'가 되라는 것이다. 하지만 1841년에 약 420만이었던 여성 취업인구는 1911년에는 약 770만에 도달했고, 이를 통해 알 수 있듯이 세기 전환기에는 이미 대부분의 여성들이 노동자이거나 자영업의 일을 돌보거나 농사 일을 하고 있었다. 여성들이 자신의 권리를 주장하는 것은 당연한 수순이었다. 다양한 형태의 여성해방운동이 일어 났고 이제 '페미니즘'이라는 단어는 일상화되었다.

벨 에포크 시대에는 100여 개가 넘는 많은 페미니스트 단체 또는 연대조직이 활동, 페미니스트들의 결집이 더욱 거세졌다. 1901년에는 '전국 프랑스 여성 회의(CNFF: Conseil National des Femmes Françaises)', 1909년에는 '여성 투표권을 위한 프랑스 연합(Union Française pour le Suffrage des Femmes)' 등이 설립되었고, 실지로 많은 여성들이 이들 협회에 가입, 활동했다. 먼저 이 장의 제목인 '두 여자' 중의 한 명인 마르그리트 뒤랑(Marguerite Durand, 1864~1936)의 이야기를 해보자. 그녀는 이 시대의 대표

적 페미니스트이자, 배우이고 저널리스트였다. 전형적인 부르주아적인 가정 분위기에서 자랐으며, 코메디 프랑세즈 소속 배우와 저널리스트로서 경력을 쌓고는 변호사인 남편과 결혼했고, 당시 몇몇 상류층 여성들에게 뜨거운 이슈였던 여성운동에 참여하게 되었다. 현명한 그녀는 올랭프 드 구즈의 비극을 잘 알고

있었다. 적어도 그녀처럼 기요틴 위에서 처형되지 않기 위해, 보다 은밀하고 지속적이며 지적인 방법을 선택한다. 그녀는 먼저 일반 사람들이 가지고 있는 페미니스트에 대한 이미지로는 그녀가 원하는 여성의 지위 향상은 커녕, 오히려 더 반감만 살 수 있음을 파악하였다. 마르그리트 뒤랑이 주장한 페미니스트는 매력적인 여성의 아름다움을 전면으로 내놓으면서도 자신이 맞은 분야의 일을 완벽하게 수행함으로써, 여성으로서 평가되는 것이

마르그리트 뒤랑의 초상. 쥘 케롱. 1897년. 마르그리트 뒤랑 도서관.

아닌, 그 분야의 최고로 인정 받는 사람이었다. 또 그것에 이르기 위해서는 자신의 여성성, 여성적 매력도 충분히 활용하여 조화로운 사회의 일원이 되어야 한다고 주장했다. 오늘날, 우리 주변에서 조용히 자신만의 페미니즘을 실행하는 여성들에 가까운 모습이다. 이것이 프랑스의 페미니즘을 더디게 한 요인이며 또, 영미의 과격한 페미니스트에 비해 그 존재감이 더욱 두드러졌던 이유이기도 하다. 그녀들을 호의적으로 부를 때는 누벨 팜므(Nouvelle Femme, 신여성)라고 불렀고, 악의적으로 부를 때에는 바-블뢰(Bas-bleu, 똑똑한 척 하는 여자)라고 불렀다. (세월을 두고, 일본을 거쳐 우리나라에 도착한 신여성의 개념은 놀랍게도 프랑스의 그것과 매우 흡사하다.)

　　페미니즘과는 별개로 이쯤에서 우리는 이 벨 에포크 시대에 일어났던 매우 특별한 (그 존재 자체가 비밀스럽고 은밀하게 감춰졌던) 여류 문학운동을 기억해야만 한다. 미국계 프랑스인 작가이자 자신의 레즈비언 성향을 숨기지 않았던 나탈리 클리포드 바니(Nathalie Clifford Barney, 1876~1972)가 중심이 되어 파리 좌안 자콥가 20번지의 그녀의 저택에서 무려 40년 동안이나 계속된 여성들만의 문학 살롱이다(가끔 특별한 남성 초대 손님이 있기는 했다). 하지만 그녀가 내가 마르그리트 뒤랑과 함께 얘기 하고픈 두 번째 여성은 아니다. 1901년, 새로운 세기가 시작되었을 때, 나탈리 클리포드 바니는 온 파리에 이름이 오르내리는 유명인사가 되어버린다. 파리의 모든 거리에서, 카페 테라스에서, 레스토랑에서, 살롱에서 사람들은 그녀의 이야기를 했다. 바로 그녀의 연

인이자 당시 물랭 루주 최고의 무희이며, 파리의 가장 유명한 쿠
르티잔이었던 리안 드 푸지(Liane de Pougy, 1868~1950)가 그녀를
떠나며, 자전적 소설을 출판했기 때문이다. 소설의 제목은《사포
적 목가Idylle saphique》. 나탈리 클리포드 바니와 지낸 1년 간을 기
억하는 그 작품은 여성의 가치가 현모양처로 특정 지어진 시대

를 전면적으로 부정하는, 여성의 본능에 의해 끌린 욕망에 대한
기록이었다. 과연 당시 사람들에게는 시대의 충격적 화제작이
자, 지금의 관점으로 봐도 놀라게 되는, 에밀 졸라의 파격적 소설
《나나Nana》(1880)에 버금가는 충격적인 내용이다. 더욱이 리안
드 푸지의 마음을 얻기 위해 모든 유혹을 서슴지 않았던 남자들
을 심히 부끄럽게 만드는 내용임에도, 이 책을 출간하고서도 그
녀에 대한 남자들의 열광은 멈추지 않았다. 오히려 더욱 강렬해
졌다. 이런 현상을 어떻게 이해해야 할까? (남자들은 원래, 정복할
수 없는 것에는 더욱 애를 태우기 마련이다?) 1901년 9월에 출판된 이
책은 열화와 같은 독자들의 성원에 힘입어 같은 해에 무려, 70쇄

왼쪽: 나탈리 클리포드 바니, 1890~1910년, 프란시스 벤자민 파워 사진.
오른쪽: 리안 드 푸지, 1891~1892년, 레오폴드 로이트링어 사진.

를 찍었을 정도로 전대 미문의 베스트셀러가 되었다. 사람이 모이는 곳이라면 어디서든 이 책과 두 여주인공에 대한 이야기로 파리가 들썩였다. 리안 드 푸지는 이미 나탈리 클리포드 바니를 떠난 뒤였다. 그런데 흥미로운 것은 리안 드 푸지의 다음 행보였다. 왜 그녀의 일기라든가 소설이 영화가 되지 않았을까가 궁금할 정도로 그 상상을 초월하는 행보는 벨 에포크 시대, 최고의 스캔들이었다.

　그녀가 1901년 9월 출간한《사포적 목가》의 내용은 여성에게 끊임없이 기독교적 가치를 강요하는 시대에 태어나서, 수도원에서 교육을 받고 성장했던 그녀의 진솔한 삶의 고백이었다. 부모가 원하는 대로, 안정된 직업을 가진 군인 남편과 결혼도 했고 아들을 낳았다. 그러나 결혼 이후에도 상습적으로 바람을 피우던 남편은 그녀가 의도적으로 자신에게도 애인이 생겼다는 사실을 고백하자 가지고 있던 피스톨로 그녀를 쏴버렸다. 가까스로 목숨을 건진 그녀에게 당연히 이혼이 허락되었고 그녀는 자유의 몸이 되었다. 그리고 그때서야 그녀는 억누를 수 없었던 다른 여성에 대한 끌림을 인정하고, 세상과 타협을 한다. 당시 누구의 딸로 태어나지 않은 여성이 할 수 있는 몇 안 되는 직업인 쿠르티잔의 길에 들어선 것이다. 우연히 그녀를 오디션한 당대의 여배우, 사라 베르나르는 그녀에게 대본을 읽혀보고는 무대에 서는 것만큼은 포기하라고 했다. 그러나 리안 드 푸지는 의외로 자신에게 육감적인 무용수로서의 재능이 있음을 깨닫고 카바레의 댄서가 된다. 그것도 보통의 댄서가 아닌, 물랭 루주나 폴리 베르제르에서 가장 마지막 클라이막스에 등장하는 여주인공(영

화 〈물랑 루즈〉에서 니콜 키드만이 연기했던 사틴 같은 역할)이었다. 그녀는 단박에 파리 화류계의 여왕과 같은 존재가 된다. 명망 있는 신사들과 재력가들이 그녀의 명성에 걸맞은 선물과 호의를 베풀고, 작가와 화가, 작곡가들이 앞다투어 그녀에게 헌정하는 작품을 만들어 그녀의 아름다움을 찬미했다. 그녀의 이름과 함께 수많은 백만장자와 왕족들, 권력자들의 이름이 오르내렸다. 그러나 리안 드 푸지는 세상의 가장 권력 있는 남자들과 가장 돈이 많은 남자들에게 웃음을 팔고 매력을 팔고 더한 것도 팔았지만, 그것은 어디까지나 직업일 뿐, 그녀가 사랑하는 것은 같은 여성의 육체를 가진 여성뿐이었다는 고백을 한다. 1899년 봄에 그녀의 가슴에 파고 들어온 프랑스어를 완벽하게 하는 23세 미국인 나탈리… 그녀에 대한 설레임, 멈출 수 없는 애모의 감정, 그녀에게 보낸 편지, 함께 나눈 시간들, 그녀의 손길, 자신을 남자들의 욕망의 상징인 쿠르티잔의 삶에서 벗어나게 해주고 싶어하는 그녀와 함께 꿈꾸는 세상, 또 그녀가 다른 여성에게 끌리고 있다는 것을 알았을 때의 질투심, 분노, 체념, 그리고 망각… 이 모든 나탈리 클리포드 바니에게의 '사랑의 감정'을 당시 파리의 화류계에서 가장 유명한 여자가 숨김없이 써내려간 것이다. 우리는 이 벨 에포크를 가장 눈부시게 살았던 작가 콜레트의 삶에서 보듯, 당시 학문적 지식과 사회운동에 관심이 있는 많은 여성들이, 남성 위주의 사회에 대한 반동으로서, 선택적인 레즈비어니즘 lesbianism에 호의를 나타내는 경우를 볼 수 있다. 이러한 경향은 후대에 와서 지극히 남성 위주의 사회에 대한 의식 있는 여성들의 반동 작용으로 해석되는 경향이 있다. 아무튼 리안 드 푸지의

《사포적 목가》의 충격은 강력한 것이었다. 기독교적 가치는 사라진 지 이미 오래고, 비교적 남의 사생활에 관대했던 벨 에포크의 사람들도 이 소설만큼은 충격적으로 받아들였다. 하지만 파리의 제일 유명한 쿠르티잔에서 베스트셀러의 작가라는 날개까지 달게 된 리안 드 푸지는 더욱 화려한 삶을 산다.

〈질 블라스Gil Blas〉라는 일간지에 자신의 쿠르티잔의 경험을 토대로, 이 시대의 남자들의 세상의 도덕과 위선을 통렬하게 풍자하고 비판하는 소설을 게재, 또 한 번 신드롬을 일으킨 뒤에, 1904년, 《아름답게 사는 법L'art d'être jolie》이라는 주간지를 발행한다. 당연히 창간호의 표지 모델은 그녀 자신이었다. 이 잡지는 그녀가 살아오면서 터득한 모든 아름다움에 대한 노하우를 독자에게 전수하는 주간지였다. 단지 아름다워지는 방법뿐만이 아니라, 스스로를 아름답게 느끼는 법, 자신을 소중히 여기는 방법을 전하는 잡지였다. 당시 사람들은 자신을 얽매던 관습과 남자들이 지배하는 사회에 대한 위선의 베일을 벗어던진 리안 드 푸지의 행보를 그저 충격과 환호로 받아들일 수밖에 없었다. 그녀의 이 잡지는 열렬한 애독자들의 성원에 힘입어 무려 25호나 발행되었다. 요즘의 패리스 힐튼이나 마돈나에 버금가는 행보였다.

한편 헤어진 연인으로 인해 아웃팅된 나탈리-클리포드 바니의 소문은 재빨리 대서양 너머로 전해졌다. 나탈리 클리포드 바니가 어렸을 때 썼던 아름답고 몽환적인 사랑에 대한 시들도 결국 다른 여성들에 대한 연모의 감정을 담은 것임을 알게 된 그녀의 아버지, 철도 재벌 알버트 클리포드 바니는 분노를 참지 못

두 번째 소설을 연재했던 〈질 블라스〉 표지, 테오필 스타인렌 일러스트, 1893년.

왼쪽: 수녀복을 입고 카메라 앞에 선 리안 드 푸지, 1910년 이전, 펠릭스 나다르 사진.
오른쪽: 당시의 배우들이나 카바레의 무희들처럼 그녀도 자신의 사진을
엽서로 만들어 판매했었다. 1875-1917년, 장 르트링거 사진.

관능적인 춤으로 파리의 카바레 계를 평정한
리안 드 푸지, 1902년, 펠릭스 나다르 사진.

영화 같은 삶을 살았던 리안 드 푸지는 1910년,
자신보다 무려 열다섯 살이나 어린, 루마니아의
왕자 조르쥬 지카Georges Ghika와 결혼한다.
쿠르티잔 출신의 그녀가 정식으로 왕가의
일원이 된 것이다. 행복한 동화의 완성을 보는
것 같은 그녀의 말년에 커다란 변화가 온 것은
16년의 결혼 생활 후. 그녀의 남편인 루마니아
왕자가 어리고 예쁜, 무희를 데리고 루마니아로
돌아간 것이었다. 이에 회의를 느낀 리안 드
푸지는 종교에 귀의한다. 성 도미니크회의
공식적인 허가 절차를 밟아, 시대의 스캔들 그
자체였던 '리안 드 푸지'를 버리고, '고해성사의
안느 마리 수녀'가 되어 남은 인생을 오롯이
하느님께 바친다.

리안 드 푸지를 전면으로 내세운 폴리 베르제르(물랭 루주 못지 않은 유명한 카바레)의
광고, 폴 베르통, 1896년, 〈라 플륌〉 5월 15일자.

하고 그녀의 모든 초기 작품들을 다 태워버리고, 외출 금지와 결혼을 강요한다. 첨예한 대립을 하던 그녀의 부친이 갑자기 세상을 떠나고 덕분에 엄청난 재산을 상속한 나탈리-클리포드 바니는 파리로 돌아와, 그녀와 친구들이 '우정의 사원temple d'amitié'라고 부르던 자콥가 20번지의 그녀의 아파트에서, 20세기까지 문학 살롱을 이끈 마지막 살롱의 안주인이 된다. 그녀의 살롱은 파리의 가장 비밀스럽고, 또 가장 유명한 작가들이 참석하는 문학 살롱이었다. 오귀스트 로댕, 라이너 마리아 릴케, 콜레트, 몽테스키외 백작, 거트루드 스타인, 제임스 조이스, 아나톨 프랑스, 서머싯 몸, 레드클리프 홀, T. S. 엘리엇, 이사도라 덩컨, 버질 톰슨, 장 콕토, 막스 자코브, 앙드레 지드, 페기 구겐하임, 해리 크로스비, 마리 로랑생, 폴 클로델, 스콧과 젤다 피츠제럴드, 트루먼 카포트, 프랑수아즈 사강, 마르그리트 유스나르가 모두 참가하는 살롱이 실제로 존재했다는 것을 과연 누가 믿을 수 있었을까? 비밀스런 문학 살롱이었지만 이 살롱은 결국, 이제까지 남성들의 전유물로 생각되던 아카데미 프랑세즈(프랑스 학술원)의 문을 여성에게 여는 결정적인 역할을 했고, 콜레트가 여성 최초로 공쿠르 상을 받는 데도 영향력을 행사했다.

　이 지적인 여성들의 모임에 대해, 당시 일부의 과격한 남성들이 그 멤버 중에 레즈비언이 있음을 지적하고 엄청난 비난을 퍼부었지만 대부분의 여성들은 성적 취향 따위는 상관없었다. 다만 조르주 상드처럼 특별히 뛰어난 문학적 재능을 타고나거나 자신의 사고와 문학적 소양을 발전시키면, 여성도 지적인 사고를 발전시킬 수 있고, 여자도 작가가 될 수 있다는 아주 간단한

언극 〈이집트의 꿈〉, 1906년, 레오폴드 로이트링어 사진.
평범한 부르고뉴 지방의 소녀가 성장하며 베스트셀러 작가가 되고 세상을 알게 되면서,
이 사회가 얼마나 부당한 방법으로 여성을 세뇌하고 길들이려고 하는지를 자각하고
반기를 든다. 젊은 시절의 콜레트는 그 반동으로 세상의 모든 관념과 도덕, 질서와
투쟁했다. 물랭 루주에서 한, 매우 이국적이면서도 에로틱한 의상을 걸치고 한
이 무언극은 그 충격적인 선정성 때문에 경찰이 출동하기도 했다.

왼쪽: 중년의 콜레트, 1910년경, 앙리 마뉘엘 사진.
자신의 파란만장한 젊은 시절에의 회고를 자전적 소설로 발표한 콜레트는 본능과 욕망,
감각에 대한 그 탁월한 심리묘사로 큰 호응을 받는다. 이후 최초의 여성 학술원의
멤버가 되었으며, 여성 최초로 공쿠르 상을 수상한 것도 그녀였다.
오른쪽: 마틸드 드 모르니(미시), 1906년경.
콜레트의 동성연인이었던 미시. 세상사람들의 비난과 손가락질에도, 또 콜레트가
그녀를 떠나 다른 남자와 결혼을 해도 끝까지 콜레트를 지켰다.

사실을 깨달았을 뿐이다. 물론 이 지적인 여성들의 모임은 문학적으로는 최고였겠지만, 하루 종일, 노동과 가사에 시달렸던 일반 여성들에게는 이 세상에 '레즈비언'이 존재한다는 사실이 생경한 것처럼, 그저 현실성 없는, 잘사는 상류층 여성들의 지적인 기행이었을 뿐이다. 이것이 바로 당시의 마르그리트 뒤랑 같은 여성운동을 하는 여자들의 딜레마였다. 이 근사한 여자들에게는 여자라는 이름으로, 다양한 계층의 여성으로 사는 것에 있어서의 고단함을 아우르는 '연대Solidarité'가 없었던 것이다. 연대가 없는 일부 상류층 여성들의 여성운동은 같은 여성 노동자들에게조차 그저, '배부른 자들의 투정'에 불과했다. 오히려 아예 대놓고 자신의 솔직한 이야기를 하고, 남자들의 세상의 위선과 모순을 지적하며, 나처럼 해보라며 잡지를 발행한 리안 드 푸지의 행보가 더 설득력 있게 다가오지 않았을까?

한편, 마르그리트 뒤랑은 당시, 모든 스텝과 기자가 여성으로만 이루어진 《라 프롱드(La Fronde, 반항)》라는 잡지를 창간, 무려 5년 동안 발간했다. 그녀는 이 잡지를 통해 여성의 권리에 대한 자신의 의견을 피력하며, 여권 신장을 위해 노력했다. 당연히 여성의 권리, 동일 노동, 동일 임금이 다루어졌고, 여권에 있어서의 나폴레옹 법전의 위선에 대한 폭로, 여성 차별 방지법 상정을 위해 투쟁했다. 그녀가 특히

〈라 프롱드〉 표지, 1898년.

주력했던 것은 여성의 참정권이다. 그녀는 올랭프 드 구즈가 단두대에서 한 마지막 말을 기억하고 있었다. "여성이 사형대에 오를 권리가 있다면, 당연히 의정 연설 연단에 오를 권리도 있다." 마르그리트 뒤랑은 1910년의 총선에서는 어떻게든 여성 후보를 내야 한다고 주장하다, 마땅한 후보가 없자, 끝내 스스로 출마했다. 물론 참정권도 없는 여성이 의원에 출마하는 것은 불가능했다. 이후에도 이 굳건한 유리 천장을 깨부수기 위해 뒤랑은 다양한 강연회와 시위를 통해 분노를 표출했으나 남성들의 조롱만을 받았을 뿐이었다. 급기야 그녀의 데모 행진은 과격한 양상으로까지 전개되었다. 그러나 또 한편으로 보면, 그녀들을 비난하는 남성들의 목소리와 비난이 거세졌다는 것은, 드디어 프랑스 사회 내에서 여성 해방이 점점 더 심각한 주제로 받아들여지고 공론화되어가고 있다는 것을 의미하기도 했다. 마르그리트 뒤랑은 1차 세계대전 중에는, 비록 여성운동이 평화주의에 기반하는 운동이지만 전후, 여성의 사회에서의 올바른 권리를 주장하기 위해서라도, 여성들도 전쟁에 적극적으로 참여하여 의무를 다해야한다고 주장하기도 했다. 전·후방의 구분이 뚜렷했던 이전 전쟁과는 달리, 제1차 세계대전은 후방도 전쟁의 소용돌이에서 벗어날 수 없는 전쟁이었다. 따라서 후방의 여성들은, 병원 임무와 더불어 전쟁에 필요한 군수 물자를 생산해야 했다. 여성도 어쩔수 없이 전쟁에 적극 참여해야만 하는 시대가 된 것이다. 그런데 이러한 상황은 결과적으로 마르그리트 뒤랑이 예고했던 것처럼, 여성들의 사회 진출을 대폭 확대시키는 결과를 가져온다. 이어지는 제2차 세계대전과 20세기를 거쳐서 더욱 적극적으로, 전

쟁은 물론이고 사회운동과 취업 활동에 참여한 여성운동의 방향은 결국, 여성 자신의 지위와 자립을 확립되는 계기가 된다.

마르그리트 뒤랑 이후에도 여성의 참정권 획득을 위한 수많은 투쟁과 시도가 있었지만 프랑스에 여성의 참정권이 허용되는 것은 영국(1918년)과 미국(1920년)에 한참을 뒤진 1946년이 되어서였다. 하지만 올랭프 드 구즈나 마르그리트 뒤랑이 싸운 여성의 참정권의 역사는 남성과 여성의 대립의 역사가 아닌, 인간의 권리에 대한 숭고한 투쟁으로 역사에 기록되었다. 현재 프랑스는, 유럽에서도 모범이 되는 남녀동등법(Parité)에 의해 내각과 의회에 많은 여성이 참여하고 있다. 국방장관이라든가, 법무장관 같은 요직을 여성들이 차지하고 있다. 여성 유권자들의 적극적인 투표 참여는 많은 의회 지역구에 정치 지형을 바꾸는 중요한 요소이다. 위대한 여성, 올랭프 드 구즈와 마르그리트 뒤랑, 또 리안 드 푸지의 환한 미소가 떠오른다.

"프랑스도 영국처럼"이란 표어 아래 여성 참정권을 주장하는 여성들을 다룬 〈엑셀시오〉지의 기사, 1910년, 프랑스 국립도서관.

# 화려한 시대의
# 어두운 이면

*Côté sombre de la Belle Époque*

도시의 산업화는 상상도 할 수 없었을 정도로, 도시 환경을 근본적으로 변화시켰다. 산업화 이후, 도시의 가장 두드러진 변화는 폭발적인 인구 팽창이었다. 산업 자본과 인프라가 모두 도시에 집중적으로 만들어졌기 때문에 사람들은 일자리를 찾아 도시로 모여들 수밖에 없었다. 그러나 상품이 넘쳐나는 시대임에도 정작 일을 하는 노동자들은 빈곤에 시달렸고, 적은 임금을 받아 간신히 생활 필수품을 구입했다. 그들은 공장에서 일을 하기 위해 그 근처에서 모여 살게 되었고, 그들이 사는 집단 거주 마을에는 상하수도, 대중교통 시설, 교육 시설 같은 생존 필수 시설들이 필요했다. 그러나 이미 넘쳐나는 수요로 공공 시설과 사회적 인프

라의 공급은 그리 원활하지 않았다. 조금이라도 싼 거주지를 원했던 도시 노동자들은 최악의 환경에서 생활해야 했다. 당시의 공장들은 아무런 제재나 규정이 없었기에 매연이나 폐수를 거침없이 방출했다. 대기와 하천의 오염은 그야말로 최악의 상태였다. 도시 곳곳에서는 "가죽 공장과 양조장, 염색 공장, 가스 공장 등에서 나는 악취로 보도를 걸을 수 없을 정도"라는 기록이 곳곳에 남아 있다. 모두 풍요와 아름다움이 넘쳐나는 이 시대에 공존했던 현실이었다. 그 유명한 스모그smog가 등장하는 것도 이때다. 영어의 'smoke(연기)'와 'fog(안개)'의 합성어인 스모그가 도시나 공업지대에서 발생하면, 시계가 나빠지고 인체에 커다란 해를 준다. 이 용어는 18세기 유럽에서 산업 발전과 인구 증가로 석탄 소비량이 늘어났을 때부터 생겼는데, 1872년 런던에서는

스모그에 의한 사망자가 243명이나 발생했다. 19세기 중엽부터는 석유가 널리 쓰이게 되자, 석유에 의한 오염도 점점 심각해진다. 특히 자동차 등의 내연기관이 등장한 후에는 가솔린, 중유를 쓰게 되어 석유의 연소에 의한 스모그가 큰 문제로 등장하였다.

왼쪽: 독일 서부 공장지대의 공해를 그린 외젠 브라트의 그림, 1905년.
오른쪽: 악취와 동물의 사체가 가득한 런던의 테임즈 강 정화를 위한 캐리커처, 1858년,
〈펀치 매거진〉.

산업사회가 유례가 없는 산업과 부를 창출했을지는 모르지만 그 부는 근본적으로 인간적 가치관을 희생한 대가였다. 특히 만국박람회의 시대는 겉으로는 풍요하고 모두가 행복한 것처럼 보였지만 실지로, 노동자에게는 가난이 요구된 시대이기도 했다. 특히 도시 빈민의 생활환경은 도저히 인간이 살 수 없는, 혐오스러울 정도인 경우가 많았다. 생활환경의 불결함은 치명적인 위생문제를 낳았다. 성공적인 산업혁명과 도시화를 이룩한 곳일수록 전염병이 만연되어 있었고, 사람들의 수명이 놀랄 만큼 짧아졌다. 여자들도 예외는 아니었다. 그녀들이 노동 현장으로 투입되며 가정교육은 사라졌고, 온갖 도덕의 퇴폐와 청소년 범죄가 늘어갔다. 산업혁명 이후의 런던, 도시 하층민들의 비참한 생활환경을 묘사했던 찰스 디킨스(Charles J. H. Dickens, 1812~1870)의 《올리버 트위스트Oliver Twist》(1838)를 연상해보면, 그 이미지가 쉽게 떠오를 것이다. 디킨스는 본인이 체험했던 어린 시절 빈민가의 경험을 통해, 성공적인 산업화의 이면에 있던 영국 사회의 문제점을 생생한 필치로 그리고 있다. 물론 풍요와 화려함의 정점에 있었던 파리도 별다를 바 없었다. 19세기 후반에 파리에서는 나폴레옹 3세의 절대적인 보호 아래, 오스만 남작에 의한 대대적인 도시 재건설이 이루어졌다. 하지만 그 도시계획이라는 것이 시민생활보다는 산업을 위주로 한 것이었기 때문에, 겉모습은 웅장하고 아름다웠을지라도 시민의 실생활, 환경 개선에는 큰 도움을 주지 못한 것도 사실이다. 당시의 도시계획이라는 것들의 실체는 도시 중심부에 있는 노동자들의 거리나 노후한 주택가를 부수고 그 자리에 마차가 다닐 수 있는 큰 도로와 고층건

물의 상점이나 관청가를 만든 것으로서, 여기에서 쫓겨난 노동자들은 또 다시 집값이 싼 곳을 찾아 교외로 이동, 결국 새로운 슬럼가를 만들었다. 이 시대 최고의 작가, 빅토르 위고는 프랑스의 영광을 다시 한 번 드러내고자 거대하고 화려한 건물을 세우는 것을 멈추지 않았던 나폴레옹 3세를 격렬하게 비난하고,《레미제라블》을 통해 처참한 도시 빈민자들의 세계를 그렸다.

산업화 덕분에 자본가들은 부유해졌으나 대다수 노동자의 노동조건은 최악이 되었다. 우리는 기계가 일자리를 빼앗는다며 노동자들이 기계를 파괴했던 러다이트 운동Luddite Movement을 기억해야 한다. 러다이트 운동이야 말로 기계에 맞서 인간성 회복을 요구한 반자본주의 운동이기 때문이다. 산업혁명 이후, 인간보다 월등히 생산성이 좋을 수밖에 없는 기계가 노동자들보다 생산성에서 우위를 점하자, 기계와의 경쟁에서 패배한 수공업자들은 일자리를 잃게 된다. 그들은 다시 열악한 환경의 노동자로 돌아가야 했다. 이에 노동자들이 기계에 의존하는 산업에 대한 반발로 기계파괴운동을 했다. 그러나 강력한 공권력 개입과, 경기 회복으로 자연스럽게 러다이트 운동은 끝났다. 하지만 이것이 노동운동의 시작이라는 점에서 그 의의는 매우 크다.

19세기 중엽 이후에 이르러서야 겨우 노동력의 보전을 위한

《레미제라블》의 가련한 코제트,
에밀 바야르 일러스트, 1862년.

도시정책이 나타나게 되었고, 환경시설의 정비와 공중위생행정, 공해방지사업 등이 추진된다. 산업화의 뒤안길에 내몰린 노동자들은 열악한 노동조건을 개선하기 위해 스스로 단합하여 노동운동을 전개해나갔다. 그 결과, 공장법, 노동조합법 등이 제정되고 선거법이 개정되었으며 점차 노동자의 지위가 향상되기 시작한다. 노동운동은 세기 전환기에 있어서 '3중의 8'을 가장 이상적인 노동 시스템으로 제안하고 있었다. 즉 8시간의 노동, 8시간의 수면, 그리고 나머지 8시간은 가족과 함께 지내자는 것이다. 그러나 실지로 대부분의 노동자는 1일 노동 시간이 10시간을 넘거나 12시간에 미치는 것도 비일비재했다. 점점 노동자들과 도시 빈민들은 좀 더 인간다운 삶을 살 수 있는 것에 눈길을 돌리기 시작했다.

# 세기말 감성

*Fin de siècle*

한 시대, 한 세기가 끝난다는 것은 분명, 어떤 종말의 감정을 불러일으키는 것이다. 1999년, 우리가 마치 세상이 끝날 것처럼 얼마나 호들갑을 떨었던지 기억해보자. 수많은 사회적 변화가 일어난 시대인 만큼, 19세기 말에는 세기가 바뀐다는 의미를 좀 더 드라마틱하게 또는, '멜랑콜릭하게' 받아들이는 움직임이 일어났다. 급격한 산업과 문명의 발달은 미래에 대한 희망과 의욕을 불러일으키지만, 동시에 그것에 도태된 사람들은 앞을 알 수 없는 미래에 대한 공포와 불안에 휩싸이게 마련이다. 더욱이 시대는 인간의 모든 가치가 생산성이 있는가 없는가로 나뉘던 시기였다. 많은 사람들이 근대화에 총력을 다해 그 영광을 누리고 있

을 때, 어떤 사람들은 괴로워했다. 다수의 그들이 누리는 영광이, 그들이 자랑하는 부가 비인간적인 식민지 경영과 노동자 계급에 대한 착취와 탄압으로 이루어졌다는 것을 알아챘기 때문이었다. 그들은 인간성이라든가 도덕적인 상실감에 괴로워했다. 더욱이 다른 시대였다면 지치고 힘든 그들을 영적으로 위안해주었을 종교의 권위도 과학이라는 눈에 보이는 현실 때문에 완전히 무너져버렸다. 세기말이 되자, 모든 신앙과 권위가 추방되고, 십자가와 성물은 모조리 파괴되기 시작하였다. 누구도, 어떤 종교도, 믿지 않으려는 회의적 사상이 극도에 달했다.

일찍이 칸트는 '통념을 깨는 것만이 아름다울 수 있다'라고 말했다. 문학, 철학, 종교 등 다방면에서 통념을 깨트리는 다양한 형태의 세기말적 흐름이 나타난다. 예술 역시 큰 혼돈과 변화를 겪었고, 그 기저에는 기계사회에 대한 두려움, 미래에 대한 불안, 현실에 대한 회의와 허무가 깔려 있었다. 시대가 화려하면 할수록 그 반대편에는 인생에 대한 희망을 잃고, 퇴폐한 생활을 동경하며, 상실감에 괴로워하는 사람들이 있었다. 또 그런 현실을 잊기 위해 또 다른 자극적인 감정의 쾌락을 추구하다 오히려 더 큰 우울에 빠져버리는가 하면 동시에, 매우 관능적이고 탐미적인 특징을 지닌 예술에 매혹 당하는 사람들이 생겨났다. 또 괴기스럽고 이상한 아름다움에 집착하거나 퇴폐, 그 자체를 아름다운 것으로 느끼는 사람도 생겨났다. "왜?"라고 물을 수 없었다. 이것은 이론적으로는 설명하기 힘든, 그러나 심적으로는 아는 그런 느낌이기 때문이다. 절망, 불안, 허무 같은 감정 때문에 괴

로운 나머지 그런 어두운 것들을 잊게 해주는 압도적인 아름다움에 집착하게 된다. 그것은 마치 먹어서는 안 되는 줄 알면서도 매혹 당하는 금단의 열매처럼, 헤어나올 수 없는 파멸로 이끄는 기묘한 아름다움이었다. 그들이 집착하던 아름다움을 무엇보다 잘 나타내주는 표현이 바로 '데카당스décadence'이다. 데카당스란 단지 퇴폐스러운 것일 수도 있지만, 다

수가 절대적이라고 믿는 것에 대한 반항이기도 하다. 약속되지 않은 부조화에서 튀어나오는 묘한 아름다움이라고 할까? 이런 퇴폐적인 느낌은 세기말과 섞이면서 일종의 종말의식을 불러오기 때문에, 이것에 더 절실하게 열광하는 사람들이 나오기 마련이다. 〈악의 꽃〉으로 유명한 시인 보들레르(Charles Baudelaire, 1821~1867)가 앞장서서 이것을 찬양했고, 이미 19세기 중반 이후에는 프랑스의 많은 문학가들이 마음을 빼앗겼었다.

이 의도적인 선택적 퇴폐주의자들을, 당대 사람들은 '데카당décadent'이라고 불렀다. 오스카 와일드가 그 대표적 인물이었다. 유미주의耽美主義는 19세기의 합리주의에 대한 반동이라고 할 수 있다. 그래서 철저히 교훈적, 도덕적 의미를 배제하고, 순수에 가까워지려는 노력이다. 자꾸 뭔가를 가르치려는, 교훈따위는 집어 던지고 오로지 '예술만을 위한 예술'을 목표로 한다. 오스카 와일드야 말로 이 유미주의라는 용어로 설명할 수 있는 작가이다. 그의 작품 속 도리안 그레이처럼 그는 아름다움을 절대

현대 시의 지평을 연 보들레르의
지극히 당디스러운 포트레이트, 1862년.
에티엔 카르자 사진.

가장 완벽한 탐미주의자였으며 '예술을 위한 예술'을 주장한 오스카 와일드, 1882년,
사로니 사진, 미의회도서관.

오스카 와일드의 〈살로메〉 삽화, 오브리 비어즐리, 1891년.
데카당과 데카당의 만남.
그야말로 세기말적 감수성과 퇴폐적 아름다움의 상징과도 같은 작품.

가치로 생각했다. 모든 사물을 미美적인 시각에서만 보려고 했다. 아름다움을 만드는 행위야 말로 예술이 가야 할 최종 목표라고 주장했다. 훗날 이것을 사람들은 탐미주의耽美主義 또는, 심미주의審

美主義라고 불렀다. 와일드와 동시대를 살았던 테오필 고티에(Théophile Gautier, 1811-1872, 발레〈지젤Gisèle〉의 대본을 쓴 인물) 또한 '예술을 위한 예술'의 옹호자였다. 일찍이 그는 "진정으로 아름다운 것은 전혀 쓸모가 없는 것이다"라고 선언한다. 그는 "예술의 목적은 오직 그 형식적 완벽성으로 존재하는 것뿐, 어떤 목적도 없기 때문에 예술이 더욱 빛날 수 있다"고 주장했다. 이런 주장이 바로 유미주의이다. 에드거 앨런 포라든가 보들레르, 말라르메, 베를렌, 랭보 등도 이 세기말의 유미주의적 상징주의를 대표하는 작가들이다. 이들이 이 시대에 다른 예술가들(특히 음악)에게 미치는 영향을 살펴보는 것도 매우 흥미로운 주제이다. 흔히 세기말 하면 퇴폐적인 문학만 연상하지만, 사실 이렇게 예술지상주의와 퇴폐주의, 유미주의, 그리고 일부 상징주의까지도 포함하고 있는 포괄적인 문학 형태였던 것이다. 이런 세기말 문학가들이 집착하던 '퇴폐에서 오는 아름다움의 정의'는 후에 니체에 의해 절대적 가치에 대한 비판으로 재확인되었다.

브뤼셀에서의 폴 베를렌과 아르튀르 랭보, 1873년, 영국 국립도서관.
상징주의 시인의 선두에서 세상의 온갖 찬사와 영광을 누리던 베를렌과
파괴적인 태양 랭보. 두 사람이 함께한 이 사진이 특별한 것은 사진이 촬영된
브뤼셀의 1873년이 냉담하게 결별을 선언한 랭보에게
베를렌이 광분의 피스톨을 발사한 바로 그해였기 때문이다.

## L'heure exquise
## 감미로운 시간

폴 베를렌
(Paul Verlaine, 1844~1896)
시詩

레날도 안
(Reynaldo Hahn, 1874~1947)
곡曲

*La lune blanche*

*Luit dans les bois.*

*De chaque branche*

*Part une voix*

*Sous la ramée.*

*O bien aimée.*

하얀 달빛

숲 속에 비추네.

가지가지마다

속삭이는 소리.

아! 사랑하는 이여.

*L'étang reflète,*
*Profond miroir,*
*La silhouette*
*Du saule noir*
*Où le vent pleure.*
*Rêvons, c'est l'heure.*

연못은 깊은 거울을 비추고,
검은 버드나무의 그림자는
바람에 울고.
꿈이여,
아름다운 시간들아.

*Un vaste et tendre*
*Apaisement*
*Semble descendre*
*Du firmament*
*Que l'astre irise.*
*C'est l'heure exquise!*

부드럽고 커다랗게
내리는 별빛에 젖어
은하수에서 쏟아지는
감미로운 시간이여!

**추천 검색어**
#Hahn #L'heure_exquise #Philippe_Jaroussky_live

*Salon de Comtesse Greffulhe*

3부　　　　　　그레펠 백작부인의 살롱

〈발레 레슨〉, 에드가 드가, 캔버스에 유채, 1871~1874년 사이, 오르세 미술관, 파리.
"발레는 프랑스와 러시아를 오가는 러브 스토리이다."

# 발레 뤼스*의
# 충격

*Ballets russes*

1909년 5월 18일 파리 샤틀레 극장, 전 세계는 이 파리 공연을 통해 '발레 뤼스Ballets russes'가 펼치는 충격에 휩싸인다. 그것은 '아름답고 가련한 공주가 악의 무리들에게 수난을 당하지만 갑자기 멋진 왕자님이 나타나 악의 무리들을 물리치고 둘은 행복하

•

프랑스어로 Ballet russe는 일반적인 러시아 발레를 가리킨다.
하지만 Ballet russes라는 복수형이 되면 이것은 1909년 세르게이 디아길레프에 의해 결성된 전설적인 발레단을 지칭한다. 마하일 포킨, 니진스키, 발랑신, 다닐로바, 레오니드 마신 등 마린스키 발레단 출신의 무용수들이 주축이 된 이 발레단은 (그레퓔 백작 부인이 후원하고 파리 사교계 인사들이 총출동한) 1909년 파리 샤틀레 극장에서의 공연을 통해 그야말로 충격적인 반향을 이끌어냈다. 이 발레단이 추구하던 파격적이고 발레에 대한 기존의 관념을 부정하는 획기적인 시도는 당시 파리를 중심으로 한 많은 예술가들에게 큰 영향을 주었다. 아르 데코 역시 발레 뤼스의 영향을 크게 받은 미술 사조였다.

게 살았다'는 고전적인 낭만 발레를 사랑하던 기존의 발레계를 뒤집어놓은 공연이었고, 20세기 초 예술의 방향을 바꾸어놓는 충격적인 사건이었다. 이제까지의 발레는 그저, '인류가 만든 예술 중에서도, 사람의 몸을 통해서 보여지는 가장 아름답고 우아한 예술'이었다. 또 발레를 좋아하는 사람들은 발레의 그러한 현실과 괴리된 탐미적인 아름다움에 찬사를 보냈었다. 그런데 발레 뤼스는 이러한 발레의 고전적인 형식주의와 매너리즘에 정면으로 반기를 들었다. 이제까지 볼 수 없던 형식 파괴와 스토리와 맞아떨어지는 새로운 형태의 안무, 무대 장치, 조명, 음악, 의상이 한데 어울려 관객의 몰입도를 최고치로 끌어주는 새로운 발상의 예술이었다. 예술 전반에 대한 심오한 관찰자이자 당시 파리에서 가장 명망있는 살롱의 경영자였던 그레퓔 백작부인이 후원한 러시아 발레니까 당연히 '낭만적이고 아름다운 사랑 이야기'일 거라 기대했던 관객들의 충격은 상당했다. 공연이 끝나자, 한동안 입을 다물지 못했던 사람들 사이에서 웅성대는 소리와 야유가 섞이는가 싶더니 일순간, 박수가 터져 나오기 시작했다. 이 새로운 형태의 발레가 뭔지는 모르겠고, 그 예술 정신 따위는 이해할 수 없지만, 무조건 아름답다는 것이었다. 더욱이 이 발레단은 아름다운 순백색 튀튀tutu를 입고 우아한 몸짓으로 춤을 추는 발레리나들이 아니라 월등한 프로포션의 몸매와 뛰어난 춤 실력을 보여주는 남자 발레리노들이 그 중심 역할을 하고 있었다. 신이 내린 재능으로 전설이 된 발레리노, 니진스키(Vatslav Nijinski, 1889~1950)가 최고의 기량을 선보이고 있을 때였다. 미하일 포킨 Michel Fokine이라는 천재적인 안무가에 의해 〈레 실피드〉, 〈아르미

드의 집〉, 〈클레오파트라〉, 〈세헤라자드〉, 〈향연〉 등으로 구성된 첫 파리 공연은 그야말로 센세이션이었다. 이제껏 듣도 보도 못한, 충격적이고 미래적이었으며, 기묘한 아름다움을 보여주는 발레단의 소문은 불과 몇 시간 후에 온 파리에 퍼졌다. 그날 이후, 파리 사람들은 며칠이고 계속, 발레 뤼스 얘기만 했다.

왜 당시의 파리 사람들이 이 공연에 충격을 받았으며, 또 이 아방가르드한 발레가 국경을 넘어 수많은 예술가들에게 영감을 불러일으켰는지를 살펴보기 위해서는 먼저, 발레Ballet라는 예술의 속성을 들여다보아야 한다. 왜냐하면 발레는 그 시작 이래, 끊임없이 러시아와 프랑스를 오가는 '러브 스토리'이기 때문이다. 요즘의 시각으로 보자면 러시아의 일방적인, 프랑스에 대한 짝사랑인 것처럼 보이지만, 세계 정세와 두 나라의 국운과 맞물린 그 속사정은 정반대의 경우도 많았다. 그 러시아와 프랑스를 오가는 사랑 이야기, 발레의 역사를 한번 들여다보자.

장 콕토가 그린 발레 뤼스 공연에서의 니진스키(왼쪽)와
〈장미의 요정〉 포스터(오른쪽), 1911년.

카테리나 데 메디치(Catherine de Médicis, 1519~1589)가 프랑수아 1세의 둘째 아들, 앙리와 1533년 마르세유에서 결혼했을 때만 해도, 그 누구도 이 여인이 프랑스 역사에서 가장 강력한 권력을 휘두르는 철의 여인이 되리라는 것을 예상치 못했다. 이탈리아 출신에 메디치 가문이기는 하지만 왕족도 아니었고, 프랑스 궁정에서 그녀가 왕자비가 되는 것을 반기는 사람은 없었다. 이에 대한 반발이었는지 혹은 화해의 제스처였는지, 프랑스로 시집오면서 카트린 드 메디시스가 된 그녀는 당시 유럽 최고의 선진 도시이자 르네상스의 압도적인 요람이었던 피렌체의 선진 문물들을 대거 혼수로 가져온다. 우선 포크와 스푼을 포함한

선진국의 식사 예절을 뽐내는 식기류를 가져왔고, '산타 마리아 노벨라'라는 도미니코 수도원에서 직접 약초와 식물들을 재배하여 만든 수많은 약들과 향수를 가져왔다. 오늘날, 프랑스를 대

〈카트린 드 메디시스의 결혼〉, 프란체스코 비안키 보나비타, 1627년,
우피치 미술관, 피렌체.

표하는 산업으로 알려진 고급 요리와 향수가 사실은 모두 이탈리아 출신의 그녀가 가져온 것이었던 거다. 그녀의 시아버지, 프랑수아 1세의 이탈리아 사랑은 역사에 알려진 대로, 수차에 걸친 이탈리아 원정을 거치며 레오나르도 다빈치 같은 이탈리아의 예술가와 장인들을 대거 프랑스로 초빙하였다. 그들이 프랑스가 유럽의 문화 선진국으로 발돋움하는 데 토양을 만들었음은 분명한 사실이다.

카트린 드 메디시스가 엄청난 혼수품과 하객, 수많은 시종들, 하인을 거느리고 프랑스에 도착했을 때, 그중에는 당시 르네상스 시대 이탈리아 궁정 연회의 경험이 풍부한 이들이 많았다. 궁정문화 확산에 누구보다도 적극적이었던 카트린은 시아버지인 프랑수아 1세에게 직접 일종의 궁중 발레를 소개했다. 사실 발레라는 단어 역시 '춤을 추다'라는 뜻의 이탈리어 동사 '발라레ballare'가 어원인 것이다. 궁중의 발레는 초기에는 귀족들이 서로 파트너와 함께 정해진 스텝으로 춤을 추다가 나중에 가면을 벗고 정중하게 인사를 나누는 형식이었다. 후에 여기에 스토리텔링이 입혀지면서 점점 오늘날의 발레와 같은 형태로 변화되었을 것이고, 이것이 프랑스의 국력과 함께 전 유럽으로 퍼져나가게 된다.

"짐이 곧 국가다(L'État, c'est moi)!"라는 유명한 문장으로 더 알려진, 프랑스 절대왕권의 상징이자 화려한 베르사유의 영광을 전 세계에 알린 태양 왕 루이 14세(Louis XIV, 1643~1715)는 춤에 특별한 관심을 가지고 있던 왕으로도 유명하다. 단지 보면

서 즐기는 것뿐만이 아니라 병약한 몸의 건강과 스트레스 해소
를 위해, 그는 일곱 살에서 스물일곱 살까지 20년 동안 매일 두
시간씩 춤 연습을 했다고 전해진다. 그가 태양 왕Le roi soleil이라
고 불리게 된 이유도 사실은, 1653년 그가 열다섯 살 때, 〈밤La

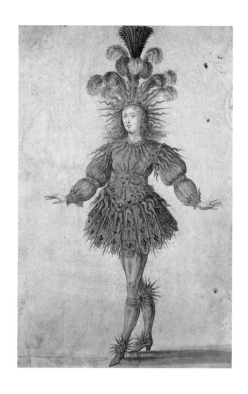

Nuit〉이라는 작품에 '태양의 신, 아폴론'으로 직접 출연했기 때문
이다. 그는 온 몸을 황금빛으로 장식하고 빛나는 태양으로 분장
하여, 궁정 음악가 륄리(Jean-Babtiste Lully, 1632~1687)의 음악에
맞추어 루브르 궁 앞에 운집한 15,000명의 관객 앞에서 역동적
이고 우아한 춤을 선보였다. 정해진 스텝대로 리듬과 격식에 맞

태양신 아폴로로 분한 루이 14세, 작자 미상, 1653년.

추어, 완벽한 의상과 가발을 갖추고 펼쳐지는 이런 바로크식 집단 군무는 귀족사회의 우월성과 결국, 왕의 절대권력에 대한 찬양이었던 것이다. 이 일을 계기로 루이 14세는 '태양 왕'이라는 별명을 얻게 되었다. 그는 발레뿐만 아니라 다양한 춤에 관심이 있었으며, 예술 애호가로 재능이 뛰어난 예술가를 궁정으로 자주 초청해서 발표의 장을 만들어주기도 했다(실지로 베르사유 궁에는 파리의 오페라좌 못지않은 왕실 오페라 극장이 있고, 오늘날에도 여기

서 훌륭한 발레, 오페라 공연을 한다). 루이 14세는 1661년에 무용가 양성기관인 왕립무용학교Académie Royale de Danse를 설립한다. 이것이 현재의 국립 음악, 무용 아카데미인 파리 오페라Opéra de Paris의 전신이다.

비슷한 시기에 러시아는 표트르 1세 황제(Pyotr I Alekseevich, 1672~1725)에 의해 운명의 전환기를 맞는다. 표트르 1세는 많은 위대한 업적을 남긴 반면, 러시아 전역에 여전히 존재하던 몽골이나 동양적인 색채를 야만과 후진의 역사로 인식, 어떻게든 이를 지워버리고 서유럽화하려했다. 그 결과 러시아는 광활한 동

1875년 샤를 가르니에가 건축한 파리 오페라의 내부(현재). 신바로크 양식의
이 아름다운 오페라 극장은 명실상부 세상에서 가장 아름다운 건축물 중의 하나다.

토의 땅에 건설된, 생트 페테르부르크Saint Peterbourg라는 서유럽
보다 더 서유럽스러운 도시를 가지게 되었다. 그가 목표로 삼았
던 것이 당시 태양 왕 루이 14세의 절대왕권을 보여주던 베르사
유였다. 생트 페테르부르크가 모습을 드러내자, 표트르 황제는
이에 만족하지 않고, 이번에는 러시아인들의 사고와 문화를 서
구화시켜야 한다고 포고령을 내린다. 동양인을 연상시키는 긴
머리와 턱수염 등을 말끔히 깎고, 의복을 간편화했고, 여성들에
게도 보다 자유를 주어 서유럽 여성들처럼 공공의 장소에서 사
교와 친목을 도모하는 모임을 가질 수 있게 하는 서구화 정책이
었다.

　이미 러시아에는 당시 유럽 최고 선진국이었던 프랑스의 베
르사유 궁전을 경험한 귀족들이 많았다. 그들은 루이 14세에 의
해 적극 장려되어, 당시의 모든 선진 기술을 동원하여 조명, 화
약, 의상, 분수, 음악, 무대 장치들이 어우러진, 종합 예술로서의
발레를 본 충격을 잊지 못했다. 이들은 자신들의 황제에게도 발
레야말로 베르사유, 즉 서유럽 예술의 정수라고 추천했고, 심지
어 황제의 환심을 사기 위해 사설 발레단을 운영하는 귀족도 있
을 정도였다. 농노農奴들에게 발레를 가르쳐 자신의 발레단을 창
설하는 방식이었는데, 농노들은 발레단에 입단하면 일단, 노예
신분에서 벗어나기 때문에 매우 극적인 성장을 보여주곤 했다.

　표트르 황제의 발레에 대한 사랑과 지원은 이어서 즉위한
예카테리나 여제, 또 그 다음 황제에게도 그대로 계승되었다. 심
지어 예카테리나 여제는 1738년 프랑스의 발레 지도자 장-밥티
스트 랑데(Jean-Babtiste Landé,?~1748)를 초빙, 마린스키Marinsky

라는 이름의 황실 무용학교를 설립하기도 한다(마린스키의 이러한 전통과 명성은 현재까지도 이어져, 수도 모스크바에 있는 볼쇼이 발레단 못지않은 국제적인 명성을 가지고 있다. 볼쇼이가 보다 스펙타클하고 화려한 발레를 지향한다면, 마린스키는 탁월한 레퍼토리와 무용수, 음악가들의 퍼포먼스가 도드라진다). 이러한 국가적인 차원의 지원에 힘입어 러시아 발레는 세계적인 수준으로 도약했고, 황제들은 발레를 러시아의 상징으로 여기게 되었다. 이것이 막대한 황실 재정을 사용해 발레 교육과 공연, 보급에 힘쓰는 전통을 만들었다. 수많은 유럽의 발레단과 발레 지도자들이 러시아로 향했다. 이 중 마리우스 프티파(Marius Petipa, 1818~1910)는 오늘날, 사람들이 생각하는 러시아 발레의 거의 모든 토대를 만들어놓은, 나아가 세계 클래식 발레의 기틀을 닦은 인물이다.

마르세유에서 태어난 그는 파리의 오페라 극장에서 무용수로 활약하였고, 1847년 25세 때 쥘 페로가 안무를 담당하는 마린스키 발레단에 제1무용수로 초빙된다. 그의 40년에 걸친 러시아 체류 기간은 러시아 발레의 일대 전환기였다. 프티파가 마린스키 극장에서 발레 지도자가 된 것은 1854년이었다.

당시 러시아 발레가 갖는 딜레마는 발레단이 황실의 절대적인 지원을 받는 만큼, 무조건 황실에 대한 예찬과 황실의 시민으로 사는 것의 우월성을 프로그램에 반영해야 한다는 것이었다. 주인공의 카리스마나 낭만주의적 정서로 관객의 마음을 사로잡기보다는, 관제 예술 특유의 한계가 드러나는 것은 당연한 결과였다. 하지만 관객의 반응을 누구보다도 잘 아는, 무용가 출신

의 프티파는 황제의 위대함을 표현하는 스펙타클한 전개와 장치로 관객의 흥미를 이끌어내고, 여기에 고전 발레 특유의 낭만적인 감동으로 관객의 마음까지 얻었다. 그의 본격적인 예술감독 데뷔작인 〈파라오의 딸〉을 보면, 수많은 군무 진이 등장하는 웅장한 스펙타클을 만들어 황제의 위대함을 부각시키는 한편, 스타 발레리나를 등장시켜 낭만주의 발레의 정수를 보여주며 관객들을 사로잡았다. 프티파는 주로, 이탈리아 출신의 전 유럽에 이름을 날리던 무용수들을 데려와 주연을 맡겼지만 그러면서도, 러시아 무용가들의 교육에도 힘을 쏟았다. 초기에 러시아 무용가들은 온갖 찬사를 받는 이탈리아 출신 무용수들의 성공을 그저 지켜보아야만 했다. 하지만 20세기가 되면서, 이러한 프티파의 노력은 레베데바, 프레오브라젠스카야, 크세신스카야 등의 명 발레리나와 소콜로프와 같은 뛰어난 발레리노가 배출되면서 결실을 맺는다. 전 유럽을 통틀어 최고의 기량과 예술적 연기를 해내는 무용수들이었다.

이탈리아 무용가들을 보조하던 러시아의 발레단은 어느덧 훌륭한 발레단으로 성장해 있었다. 마린스키 극장의 발레단은 고전 발레에서 러시아 민속춤까지 모두 커버하는 세계 최고 수준의 무대를 선보였다. 이것이 곧, 세계를 충격으로 몰아넣을 발레 뤼스의 뿌리이다. 그것이 파리의 무대에서 그 모습을 드러내는 것이다. 표트르 황제의 염원을 담아 어떻게든 유럽에 뒤지지 않기 위해, 베르사유 궁전을 따라가려던 러시아 발레의 집념과 노력은, 이제 유럽을 뛰어넘는 최고의 발레가 된다. 아니, 오히려 그들의 우월함을 온 세계에 알리는 일을, 찬란한 빛의 도시, 파리

에서 해낼 것이다. 프티파는 그 후 1900년까지 42년 동안에 약 54종의 신작新作 발레를 안무했다. 여기에 17편의 옛 작품을 개작하고 또한 35종이나 되는 오페라의 발레를 안무하였다. 그야말로 '발레' 하면 자동적으로 연상되는 프로그램들이다. 오늘날 여전히 세계 각국의 극장에서 상연되는 걸작인 〈돈키호테〉, 〈지젤〉, 〈코펠리아〉, 〈라 파키타〉, 〈라 바야데르〉, 〈잠자는 숲속의 미녀〉, 〈호두까기 인형〉, 〈백조의 호수〉 등은 모두, 프티파가 완성했다. 그는 고전 발레의 형식을 최대한으로 살려내어 주옥과 같은 발레 레퍼토리를 완성했다. 실로 위대한 업적이며 과연 '고전 발레의 아버지'로 불릴 만하다.

기록에 의하면 프티파는 완벽주의자였고 엄청난 노력가였다. 그 자신이 무용수였기에 발레에 대한 완벽한 이해를 바탕으로, 세세한 안무뿐만 아니라, 작품 전체의 프로덕션과 제작 방향을 스스로 결정했다. 음악, 무대 장치, 조명, 의상의 제작 과정 전부를 모두 일일이 점검했다. 뿐만 아니라, 이 예리한 프랑스인 무용가는 관객의 심리를 잘 파악하고 있었고 그들이 뭘 원하는지를 알고 있었다. 예술성은 물론이고, 흥행까지를 내다볼 수 있는 사람이었다. 긴장감 넘치는 스토리에 스펙타클한 볼거리, 재미있는 스토리텔링을 섞어서 관객이 지루할 틈을 주지 않았다. 또 전체 프로그램에서 시간의 흐름과 무용가의 신체적 능력까지를 계산하고 발레 기술의 난이도에 따라 적절한

탄생 175주년을 맞이해 발행된 러시안 발레와
마리우스 프티파의 업적을 기리는 우표.
1993년, 러시아.

마리우스 프티파의 안무와 루드비히 밍쿠스 음악의 화려한 〈라 바야데르〉,
1906년, 마린스키 극장.

〈뮤즈를 인도하는 아폴로〉,
알렉산드로바 다닐로바와 세르주
리파의 공연, 1927년.

〈지젤〉의 알프레히트로 분한 니진스키, 1910년.
〈잠자는 숲 속의 미녀〉, 마린스키 제실 발레단의 마리 프티파와 류보프 비슈네프스카야의 공연, 1890년.
러시아 민속 전쟁용사의 춤을 추는 아돌프 볼름, 1909년.

타이밍에 배치했다. 예를 들자면 전막 발레에서 동일한 기술이 세 번 반복된 후에 네 번째는 바리아시옹Variation을 통해 마무리하는 형식이다. 이는 오늘날까지 지켜지는 발레 전통의 하나가 되었다. 그의 작품에 등장하는 공통된 진행 순서는 곧, 고전 발레의 한 가지 형식이 되었다. 프티파의 대부분의 작품의 음악은 루드비그 밍쿠스(Ludwig Minkus, 1827~1890)가 맡았다. 프티파는 음악 역시, 아예 작곡부터 참여, 발레에 있어서 음악은 무엇보다 안무를 돋보이게 해야 한다는 자신의 주장을 관철시켰다. 이 원칙은 차이코프스키(Pyotr Ilyich Tchaikovsky, 1840~1893) 같은 거장에게도 그대로 적용된다.

차이코프스키에게 있어서 프티파와의 만남은, 그러니까 그가 4년 전 그가 볼쇼이 극장의 의뢰를 받아 무대에 올렸다가 흥행에 참패했던 〈백조의 호수〉라는, 특히 애착이 가는 작품을 떠올리게 했을 것이다. 하지만 이 두 사람은 먼저 〈잠자는 숲속의 미녀〉를 무대에 올려야 했다. 다행히도 이 작품은 대단한 대중적 성공을 거두었다. 이어서 1892년, 이들은 〈호두까기 인형〉을 무대에 올린다. 하지만 그들의 협업이 처음부터 장밋빛이었던 것은 절대 아니었다. 상상해보라, 즉흥적인 느낌과 감성이 중요한 차이코프스키와 모든 것을 사전에 점검하고 철저히 계산하며 연습해야 하는 프티파가 협업을! 불협화음을 일으키며 실패할 것은 뻔한 상황이었다. 그러나 역시, 대가는 대가를 알아보는 법. 프티파가 심혈을 기울인 〈호두까기 인형〉은 음악과 정확히 일치하는 안무와 세심한 구성으로 재탄생해, 엄청난 성공을 거두게 된다. 이 성공에 힘입은 프티파와 차이코프스키라는 두 천재

가 만들어내는 발레의 황금시대에 대한 기대는 안타깝게도 1893
년, 차이코프스키가 갑자기 사망하면서 사라진다. 프티파는 차이
콥스키의 이 어처구니 없는 사망 이후, 볼쇼이 극장에서 우연히
〈백조의 호수〉라는 초연에 실패한 작품을 발견했다. 주도면밀한
그는 먼저 악보를 살펴본다. 그리고 이 작품이야말로 음악과 어
우러진, 차이코프스키 특유의 예술성이 넘치는 작품임을 알아본
다. 프티파는 곧장, 마린스키 극장에서 이 작품을 차이콥스키 추
도 공연의 레퍼토리로 공연하기로 결정한다. 공연은 대성공을

거둔다. 이후 〈백조의 호수〉는 발레의 대명사가 되어 오늘날까
지도 가장 사랑받는 레퍼토리 중의 하나가 된다. 하지만 이 모든
건 차이코프스키 사후에 벌어진 일이다.

    발레는 러시아를 대표하는 문화 콘텐츠였지만, 당시의 러시
아 발레는 프티파 시대가 이루어낸 성공에 취해 미래를 바라보

〈백조의 호수〉, 볼쇼이 발레단, 1950년, 모스크바.

지 못하는 우를 범하고 만다. 더욱이 러시아 발레를 사랑하고 후원하는 이들의 상당수가 변화를 싫어하는 보수적인 사람들이었다. 그들은 발레를 너무나 사랑하고, 매해 발레단에 일정 금액을 기부하고, 또는 티켓 박스가 오픈 하면 제일 먼저 예매하는 발레의 후원자들이다. 하지만 그들은 자신에게 익숙하지 않거나 새로운 시도를 지극히 싫어하는 경향의 사람들이기도 하다. 변화를 싫어하는 관객들로 항상 만원이 되는 극장 때문에 역설적으로 러시아 발레는 후퇴를 거듭한다. 특별한 노력 따위는 하지 않아도 항상 찬사와 성공이 쏟아지는 그야말로 우물 안의 개구리가 되어갔던 것이다. 새로운 프로그램이나 외국 발레단과의 교류도 거의 없었고, 무용수들의 테크닉도 항상 같은, 변함없는 동작이 반복되었다. 그런 것이 바로 '러시아 발레'라는 자부심도 문제였다. 창의성과 독창성이 결여된 뻔한 레퍼토리의 공연을 30여 년간 계속하면서, 러시아 발레는 이 예술의 역동성과 새로운 감동을 사랑하는 관객들을 잃고 말았다. 역사적으로도 이때에는 러시아 전체에 혁명의 전조가 보여졌고 발레에 있어서도 뭔가 새로운 계기, 터닝 포인트가 필요한 시기였다. 그 와중에 다행인 것은, 프티파의 지속적인 노력으로 댄서들의 기량만큼은 세계 최고였다는 사실이다. 이미 유럽 각국에는 러시아 무용수들의 기량과 체력이 필요한 주인공 역이 많이 있었고 이름이 알려진 댄서들도 꽤 많았다.

당시 러시아 발레가 겪고 있던 고전 발레에 대한 매너리즘은 사실, 유럽의 여러 나라 발레단이 공통적으로 안고 있는 문제이기도 했다. 하지만 20세기가 되면서 이런 전통에 대한 파괴

운동이 일어났다. 무용계에서도 이사도라 덩컨(Isadora Duncan, 1877~1927)이라는 클래식 발레의 기본을 부정하는, 오로지 표현의 아름다움만을 무용의 최고 가치로 여기는 프론티어가 혜성같이 등장했다. 러시아 발레계에 미친, 이사도라 덩컨의 충격은 엄청난 것이었다. 드디어 혁명의 시간이 온 것이다. 그 혁명의 바람은 바로 디아길레프(Sergei Pavlovich Diaghilev, 1872~1929)라는 탁월한 예술경영자에 의해 일어났다. 그는 러시아 발레의 역사와 흥망성쇠를 누구보다 잘 알고 있었다. 기존의 가치관과 미의식이 부정되고 파괴되는 시기에, 이 절대적으로 아름다운, 또

고귀하게 아름다움을 지켜야 하는 발레라는 예술의 본질을 파악하고 있었다. 그는 발레라는 예술이 관객의 기대에 부응해, 순수예술로서 기품을 잃지 않고 어떻게 대중성을 유지할 수 있는지를 고민했다. 또 발레단장으로서 무엇보다 '관객의 마음을 사로잡는 발레'를 고민했다. 이사도라 덩컨의 춤은 디아길레프에게

이사도라 덩컨의 포트레이트와 공연 모습(아놀드 젠트 사진),
1895년에서 1906년 사이.

도 충격이었다. 덩컨이 보여줬던 즉흥적인 춤은 발레의 형식과 불문율처럼 지켜온 전통을 철저히 파괴하면서도 아름다웠고 관객의 마음을 사로잡았다. 디아길레프는 발레, 더 나아가 현대 무용의 미래를 내다보기 시작했다. 또한 탁월한 경영자로서 당시 러시아 예술가들이 어렴풋이 느끼던, 다가올 세계 정치의 변혁과 러시아에 불어닥칠 소용돌이를 이미 예감하고 있었다. 실지로 20세기 초에 들어 러시아는 일상생활을 할 수 없을 정도로 시위와 파업이 이어지는 그야말로 대혼란의 연속이었다. 이미 1907년의 '피의 일요일 사건'은 일어났고, 곧 있을 제1차 세계대전, 또 러시아 혁명 등… 예감은 일상의 곳곳에 살아 있었다. 러시아에서는 예술이나 발레를 고민하기에 앞서, 생존의 위기를 먼저 느껴야 했다. 디아길레프는 파리로 갈 무용수들을 설득하기 시작했다.

발레 뤼스의 역사적 파리 공연을 성사시킨 그레퓔 백작부인,
1895년, 폴 나다르 사진.

파리에서 디아길레프 무용단, '발레 뤼스'의 압도적인 성공은 무엇보다 적재적소의 훌륭한 캐스팅 덕분이었다. 그는 무용수들의 역할뿐만이 아니라 어떤 사람에게 안무를 맡겨야 하는지, 누구에게 음악을 맡겨야 하는지와 같은 것에 있어 언제나 탁월한 선택을 했다. 또 포킨(Mikhail Mihaylovich Fokin,

1880~1942)이라는 불세출의 안무가가 있었기에, 디아길레프는
자신을 가지고 마린스키에서 그가 총애하는 무용수들을 데리고,
차별화된 비장의 프로그램들을 가지고 파리까지 올 수 있었다.
그 당시 파리는 수차에 걸친 만국박람회 덕분에 유럽 그 어느 곳
보다 이국적인 문화에 열린 마음을 가졌던 코스모폴리탄의 도
시였다. 주도면밀한 디아길레프가 파리를 선택한 것은 결코 우
연이 아니었다. 더욱이 파리라면 그가 예술 잡지 일을 할 때부터
친분을 쌓아온, 수많은 화가와 작가, 작곡가, 상류사회의 오피니
언리더들이 있었다. 실지로 발레 뤼스의 샤틀레 극장 첫 공연은
프루스트의 뮤즈이자 파리 최고의 살롱을 경영하던 그레핑 백
작부인이 후원하고 있었다. 그녀를 추종하던 살롱 멤버인, 온 파
리의 상류층 인사들과 예술가들이 총출동한 것은 물론이다. 디
아길레프는 프랑스 사람들이 러시아인들에게, 또 러시아 발레에
기대하는 것이 무엇인지 정확하게 파악하고 있었다. 디아길레프
의 기대처럼, 아니 기대 이상으로, 포킨의 안무는 엄청난 반향을
불러일으켰다. 고전 발레에 대한 사람들의 선입관을 산산조각으
로 만든 충격의 원동력은, 무엇보다 공연한 무용수들 각자의 에
네르기가 품어내는 생동감이었다. 그들은 마린스키에서 훈련받
은 완벽에 가까운 체력과 실력이라는 기본을 가지고 있었다. 거
기에 포킨의 예술적인 안무가 더해져 압도적이고 충격적인 감
흥을 불러일으켰다. 그중에서도 니진스키는 엄청난 점프의 체공
높이와 거리, 시간을 가진 절대적인 존재였다. 그때까지 발레리
나들을 가볍게 들어올리는 건장하고 남성적인 발레리노만 보아
왔던 관객들은 니진스키의 아담하고, 가볍고, 성별을 초월한 아

〈축제〉, 발레 뤼스 창립 오프닝 공연, 1910~1911년, A. 버트 사진.

름다운 육체에 눈을 떼지 못했다. '무용의 신'이라고 불린, 니진
스키 전설의 시작이었다. 1912년 포킨이 불만을 갖고 발레단을
떠나자, 니진스키는 드뷔시의 〈목신의 오후에의 전주곡〉을 직접
안무하여 무대에 올렸다. 스테판 말라르메의 탐미적인 시에 드
뷔시의 신비한 음악이 어우러져서 몽환적이고 아름다운 천상의
세계를 보여주는 작품이었다. 그러나 그 형식 파괴에 있어서는,
과히 혁명적이었다. 기상천외한 무대 장치, 안무, 댄서들의 의상,
분장, 모든 것이 어우러지는 전설의 무대가 탄생했다. 니진스키
는 이렇게 안무가로서의 뛰어난 재능을 보여주었다.

발레 뤼스의 첫 샤틀레 극장 공연 후, 그 충격은 예술가들에게
도 그대로 전해졌다. 〈셰헤라자드〉, 〈불새〉, 〈페트르슈카〉, 〈목신
의 오후〉, 〈봄의 제전〉, 〈금계金鷄〉, 〈발라드〉, 〈삼각모자〉 등
이 차례로 발표되었다. 발레 뤼스는 수많은 화가들과 음악가들에

왼쪽: 프티파가 안무한 〈탈리스만〉에서 바람의 신 바유 역을 맡은 니진스키의 모습, 1909년경.
오른쪽: 〈목신의 오후〉에서 목신 역과 안무를 동시에 했던 니진스키, 1912년, 월레리 사진.

게 영향을 주었고 피카소와 마리 로랑생 같은 화가들은 직접 발레 뤼스의 공연에 스텝으로 참여하기도 했다. 물론, 드뷔시나 풀랭, 모리스 라벨도 빠트릴 수 없다. 이후, 존재 자체가 혁명이며 아방가르드였던 발레 뤼스는 인기 있는 공연들을 취합하여 하나의 예술의 장르로서 다시 태어나게 된다. 물론 초기에는 포킨, 스트라빈스키, 림스키 코르사코프, 레옹 박스트 같은 러시아 출신의 아티스트들이 주축이 되었지만 이후, 피카소, 드뷔시, 장 콕토, 에릭 사티, 마티스, 모리스 라벨, 위트를로, 마리 로랑생, 프란시스 풀랭 같은 벨 에포크 시대 가장 유명했던 아티스트들이 참가했다. 발레 뤼스 그 자체가 하나의 예술의 장르였던 것이다. 전혀 새롭지 않아진 아르 누보를 대체하여 '완벽에 가까운 대칭적이고 기하학적인 패턴들의 구현과 그 조화'를 가능하게 한, 아르 데코가 때를 맞춰 등장한 것도 아르 데코의 화가들과 건축가들이 발레 뤼스를 본 충격과 영감을, 마치 폭발적인 니진스키의 도약처럼, 작품 곳곳에 마음껏 반영한 결과는 아닐까?

발레 뤼스

# *Élégie*

엘레지 悲歌

루이 갈레
(Louis Gallet, 1835~1898)
시詩

쥘 마스네
(Jules Massenet, 1842~1912)
곡曲

---•---

Ô, *doux printemps d'autrefois,*

*Vertes saisons,*

*Vous avez fui pour toujours!*

*Je ne vois plus le ciel bleu,*

*Je n'entends plus les chants joyeux des oiseaux!*

오 부드러웠던 옛날의 봄이여

푸르름의 계절, 그대는 영원히 떠나갔지.

나는 더 이상 파란 하늘을 보지 못하고

더 이상 새들의 즐거운 지저귐을 듣지 못하네!

*En emportant mon bonheur*
*Ô bien-aimé, tu t'en es allé!*
*Et c'est en vain que revient le printemps!*
*Oui! sans retour avec toi, le gai soleil,*
*Les jours riants sont partis!*

내 행복과 함께
사랑하는 이여, 그대는 가버렸지.
속절없이 봄은 다시 오고
그래, 그대가 돌아오지 않는 한 찬란했던 태양
즐거웠던 그날들은 사라졌지.

*Comme en mon coeur tout est sombre et glacé!*
*Tout est flétri!*
*Pour toujours*

내 마음처럼 모두 어둡고 차갑게
모두 시들어버렸어!
영원히…

**추천 검색어**
#Jules_Massenet #Elegie #Philippe_Jaroussky

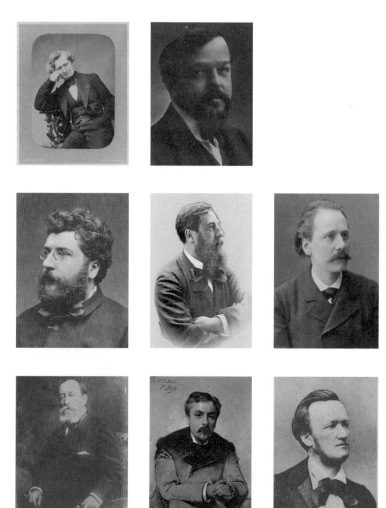

위: 루이 엑토르 베를리오즈, 클로드 드뷔시
가운데: 조르주 비제, 레오 들리브, 쥘 마스네
아래: 카미유 생상, 가브리엘 포레, 리하르트 바그너

# 생상이
## 독일 음악을 극복하는 방법

*Societé Nationale de Musique*

바흐, 베토벤, 바그너, 브람스… 작곡가 이름 자체가 곧, 음악의 역사인 독일의 음악이 관념적이고 잘 짜인 논리적인 구조를 가지고 완벽한 음악성에 가치를 두고 있다면, 프랑스 음악은 매우 시각적인 이미지에 집착한다. 이는 프랑스 음악이 만들어진 원천이었고, 오늘날에도 여전히 프랑스 음악이 사랑 받는 이유이기도 하다. 보다 솔직하게 표현하자면, 19세기를 풍미하던 인상파 미술의 최전성기에 완전히 존재감을 잃어버린 독일의 미술계가 표현주의 미술을 통해 그 절대절명의 위기를 극복하려한 것처럼, 프랑스의 음악계도 이 어두운 시대를 타파할 뭔가 강력한 돌파구를 찾아야 했다. 일찍이 프랑스는 중세 시대의 경건한 종

교 음악에서 벗어나면서, 이탈리아, 독일 같은 음악 대국의 흐름을 넘을 순 없었지만 놓치지 않으려 부단한 노력을 해왔다. 이렇게 고전, 낭만파 시대를 지나면서 프랑스 음악계에 베를리오즈(Hector Berloz, 1803~1869)라는 음악의 또 다른 천재이자 선구자가 등장한다. 흔히 관현악의 아버지라고 불리는 베를리오즈이지만 그는 관현악뿐만 아니라 모든 악기의 특징을 누구보다 잘 파악하고 있는, 아주 특별한 작곡가였다. 그의 혁신적인 관현악곡들은 너무나도 시대를 앞서갔기에 안타깝게도, 당시 유럽에서도 가장 보수적이었던(적어도 음악에 있어서는) 프랑스에서는 큰 공감을 받지 못했다. 정작 그의 천재성을 알아준 것은 조국 프랑스가 아닌, 독일과 러시아, 영국이었다. 베를리오즈는 이들 나라에서 오케스트라를 지휘하였으며 수많은 명곡을 완성했고 음악 평론을 잡지에 기고했다. 이를 통해 그는 매너리즘과 독일 음악의 영향에서 벗어나지 못하는 사대주의에 빠진 프랑스 음악계에 경종을 울렸다. 또한 오늘날까지도 관현악법의 교과서로 여겨지는 《근대 악기법과 관현악법Grand traité d'instrumentation et d'orchestration modernes》을 써서, 후대의 음악가들, 특히 바그너에게까지 큰 영향을 미쳤다. 그러나 1869년, 베를리오즈는 그가 그토록 바라던 자국에서 음악적 성공과 대중의 찬사를 받지 못한 채, 파리에서 사망했다. 비슷한 시기에, 독일과 스위스 등에서 살았던 바그너의 자국에서의 열광적인 성공과 대비되는 그의 죽음 이후, 백 년이 흐르고서야 그의 모국 프랑스는 비로소 근대 오케스트레이션의 아버지 같은 존재였던 그를 다시 주목하기 시작했다. 음악에 있어서 고정관념을 깨트리고

엑토르
베를리오즈

새로운 음악을 제시했던 베를리오즈의 음악과 예술 정신에 대한 전반적인 재평가가 이루어진 것이다. 아이러니하게도 베를리오즈는 본의 아니게 프랑스 음악의 역사에 커다란 공헌을 하는 데, 프랑스 예술가곡을 뜻하는 멜로디Mélodie라는 말을 처음 사용한 것이 바로 그였다.

모차르트와 베토벤의 시대였던 18세기는 음악가로서는 매우 불행한 시기였는지도 모른다. 18세기 말에도 유럽 음악은 온통, 독일-오스트리아 스타일의 음악뿐이었기 때문이다. 천재 음악가의 등장으로 음악계가 더욱 각광을 받고 활성화될 거 같은데 현실은 정반대였다. 이런 현상은 또 19세기가 되면서 등장한 리하르트 바그너(Richard Wagner, 1813~1888)에게도 그대로 이어졌다. 프랑스뿐만 아니라 전 유럽의 신인 작곡가들은 뭔가 새로운 시도를 한다는 것 자체를 아예 포기해야 했다. 19세기 후반이 되면서 앙브루아즈 토마(Ambroise Thomas, 1811~1896), 샤를 구노, 자크 오펜바흐, 카미유 생상, 레오 들리브, 쥘 마스네 등에 의해 프랑스적인 스토리를 가진 현대 오페라의 주요한 레퍼토리들이 완성됐다. 드디어 프랑스인들도 이웃 이탈리아나 독일처럼 자막이나

베를리오즈의 〈로미오와 줄리엣〉 프로그램,
1839년.



해설집 없이도 오페라를 볼 수 있는 시대가 시작된 것이다. 문제
는 이 오페라들이 시각적으로는 화려하고 떠들썩하지만 음악적
인 발전이 별로 없다는 것이다. 물론, 프랑스어로 된 오페라 중에
서 가장 대중적이고 여전히 수많은 극장에서 올려지고 있는 조
르주 비제(George Bizet, 1838~1875)의 오페라 〈카르멘〉이라는 예
외가 있기는 하다.

우리는 이 중에서 가장 프랑스다운, '가볍고 아름다운 멜
로디'에 집중한 음악을 했던 레오 들리브(Léo Delibes, 1836~1891)
의 대중적인 성공을 눈여겨보아야 한다. 그의 오페라, 〈라크메
Lakmé〉(1883)는 19세기 인도의 브라만교 사제의 딸, 라크메와 영
국군 장교 제럴드의 이루어질 수 없는 사랑 이야기다. 푸치니의
〈나비 부인〉, 〈투란도투〉와 함께 세기 말 사람들의 동양에 대한
호기심, 이국적 취향을 보여주는(만국박람회의 시대에 부응하는) 아
름다운 오페라이다. 또 예쁘고 아름다운 인형의 세계를 그린 그
의 발레곡, 〈코펠리아Coppélia〉는 마우리스 프티파의 손을 거치면
서 발레의 주요 레퍼토리가 된다.

음악사를 장식하는 수많은 비극적 천재들과 달리, 쥘 마스
네(Jules Émile Frédéric Massenet, 1842~1912)는 당대에 가장 성공
했었던 작곡가였다. 이것은 그가 음악사에 획기적인 변화를 가
져오는 시도를 하지는 않았지만 당시 대중의 취향을 정확히 파
악하고 있었다는 의미이기도 하다. 마스네
의 음악은 오페라나 종교 음악, 관현악곡,
피아노곡 대부분이 아름다운 선율을 자랑

조르주 비제          레오 들리브

줄 마스네

오페라 〈타이스〉의 포스터, 마뉘엘 오라지, 1895년.

하며, 감각적이면서 사람의 마음을 끄는 독특한 점이 있다. 오페라에서는 주인공의 심리 변화가 돋보이는 잔잔하고, 섬세하며, 가장 프랑스 사람들이 좋아하는 취향의 음악이다. 주인공들은 매우 강한 개성을 가진 캐릭터들이고 매력적이다. '마스네의 3대 오페라'라는 〈마농〉, 〈베르테르〉, 〈타이스〉는 백 년이 훌쩍 지난 오늘에도 파리 오페라 극장이 가장 사랑하는 레퍼토리일 것이다. 여전히 파리의 가르니에 오페라 음악박물관을 비롯한 많은 곳에 마스네의 발자취가 남아 있다. 열한 살 때, 음악 천재로 영재 교육을 받았던 그는 앙브루아즈 토마에게 작곡을 배웠고, 35세에 같은 음악원의 교수로 재직하면서 에르네스트 쇼송과 귀스타브 샤르팡티에, 레날도 안을 제자로 두었다. 훗날, 드뷔시는 마스네에 대해 이런 얘기를 하는데, 단 한 마디로 음악가로서의 마스네를 가장 적절하게 표현해주고 있지 않은가 생각된다.

"마스네는 여성의 영혼을 가진 음악 역사가이다."

카미유 생상(Charles-Camille Saint-Saëns, 1835~1921)을 흔히 '프랑스 음악에 있어서 모차르트 같은 존재'라고 하지만, 그의 삶의 궤적을 살펴보면 모차르트보다는 레오나르도 다빈치에 더 가까운 인물이 아닐까 생각이 든다. 워낙 많은 천재들이 치열하게 경쟁하는 분야이지만, 카미유 생상의 경우는 음악적인 재능에 더해 언어, 문학, 자연과학, 심리학, 그리고 예술 전반에 걸쳐서 관심이 많았고 상당 부분은 전문가로서 활동했다. 음악에 있어서는 튼튼한 고전적인 기초

카미유 생상

가 주는 잘 정리된 일관성과, 세련된 관현악법에 의한 화려한 표현이 다른 이들의 곡과 금방 구별되게 할 만큼 독창적이다. 그의 교향곡을 들을 때면, 선율이 아름다운 곡의 특성상 생상은 역시 현악기 파트가 탁월하다고 생각했다가 어느덧 맑은 소리를 내며 들어오는 목관악기 소리에 마음을 홀리게 되고, 또 금관악기가 내는 묵직한 소리와 힘에 마음이 안정된다. 그러나 이내 치고 들어오는 타악기의 압도적인 박력에는 탄성이 터질 정도이다. 즉, 생상은 모든 악기의 특성과 장점을 최대한으로 끌어 쓰면서 적재적소의 타이밍을 놓치지 않는다. 그 구성, 형식, 대위법의 탁월함에 마음을 빼앗기지 않을 수 없는 것이다.

생상을 이야기하기 위해서는 빼놓을 수 없는 것이 프랑스 '국민음악협회Société Nationale de Musique'이다. 프로이센과의 전쟁이 일어나자 모든 음악 활동을 접고, 직접 국민위병으로 참전했던 생상에게 조국 프랑스의 패배는 견딜 수 없는 상처였고, 음악에 있어서도, 그 개인에 있어서도 민족적인 자존심을 회복할 계기가 필요했다. 이렇게 생상이 앞장서고, 같은 뜻을 가진 음악 동료들이 모여 탄생한 것이 바로 '국민음악협회'였다. 이것은 '클래식 음악=독일 음악'이 되어버린 당시 음악계의 고정관념에 경종을 울리며, 요즘의 스크린 쿼터제처럼 프랑스 음악, 특히 프랑스의 신인 작곡가들이 만든 작품을 대중 앞에 공개할 수 있는 기회를 만들어주자는 운동이었다. 또 그 내용을 들여다보면 오페라와 무대 작품 위주로 공연되는 프랑스 음악계에서 소외되었던 관현악과 실내악의 발전에도 힘쓰고자 했다. 카미유 생상과 시인이자 바리톤 가수인 로맹 뷔신(Romain Bussine, 1830~1899,

가브리엘 포레의 〈꿈을 꾼 후에〉의 작사가이다)이 공동 회장을 맡았고 세자르 프랑크, 조르주 비제, 쥘 마스네, 앙리 뒤파르크, 그리고 생상의 수제자인 가브리엘 포레, 드뷔시, 모리스 라벨 등의 작곡가가 참여했다. 그들은 사대주의에 빠져버린 프랑스 음악계의 독일 콤플렉스를 프랑스 고전 교회음악의 전통에서 찾으려했다. 하지만, 프로이센과의 전쟁 패전 한 달만에 결성된 이 단체는 회원 자격을 프랑스 국적자로 한정지었을 뿐만 아니라 연주회도 프랑스 작곡가로만 제한하여, 패전 쇼크에 의한 국수주의적인 발상이라는 비판이 적지 않았다. 그러나 생상을 대표로 하는, 애국심에서 비롯된 보수적인 생각을 가지고 있는 음악가들처럼 이 원칙에 동의하는 회원들이 많았다. 그만큼 독일에 대한 적대감이 컸던 시기였다. 1871년 첫 연주회를 시작으로 정기적인 연주회가 이루어졌고, 생상의 교향시 〈옴팔레의 물레〉(1871), 〈파에톤 다장조〉(1873), 세자르 프랑크의 〈저주받은 사냥꾼〉, 드뷔시의 〈목신의 오후에의 전주곡〉(1894) 등 프랑스 음악에 획을 긋는 작품들이 발표되었다. 실내악 부분에서도 1909년까지 150곡이 넘는 곡이 이 연주회에서 초연되었다.

결과적으로 국민음악협회는 프랑스에 있어서 기악의 전성시대를 이끌어내는 역할을 한다. 현대에 와서도 여전히 사랑 받으며 연주되는 프랑스 음악의 대부분이 이때 만들어진 곡들이다. 미술에 있어 프랑스 인상주의로부터 벗어나고자 하는 독일 미술계의 절박한 움직임이 낳은 표현주의처럼 바흐, 베토벤, 바그너를 극복하려 했던 프랑스 음악가들의 필사를 건 노력이었던 것이다.

이러한 노력 덕분인지, 생상의 음악가로서의 경력은 1880년을 전후하여 아주 화려해진다. 그는 생전에 자신의 재능과 노력을 충분히 보상받은, 몇 안 되는 성공한 작곡가였다. 18세에 교회의 오르가니스트로 임명된 이후, 28세에는 그 당시 연주자로서 오를 수 있는 최고의 자리라는 파리 마들렌 성당의 오르가니스트로 임명되어 안정적인 생활과 더불어 작곡을 계속할 수 있었다. 게다가 1861년부터는 니델마이어Niedermayer 음악원의 교수가 되는데 이때의 제자가 바로 가브리엘 포레였다. 생상은 연주가로서도 최고의 영광을 누렸었다. 영국의 빅토리아 여왕을 위해서 윈저 성에서 단독 오르간 연주를 하는가 하면, 러시아의 황

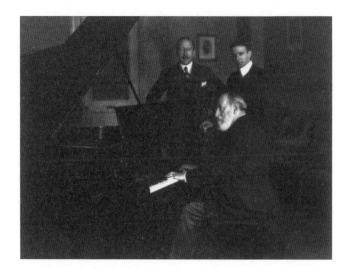

제 알렉산더 3세 앞에서도 그의 유명한 카프리치오 변주를 연주하는 영광을 누린다. 프랑스인으로서 최고의 영광인 레지옹 되뇌르를 2번이나 받았으며 그 넘치는 지성 덕분에 프랑스 학술원

피아노 앞의 생상, 1916년.

의 회원으로 선출되었고 1890년에는, 디에프라는 휴양 도시에 살아 있는 그에게 헌정하는 박물관이 생길 정도였다.

생상이 이 시대, 벨 에포크를 최고로 만끽하며 살았음을 보여주는 여러 기록이 남아 있다. 당시의 최고 스타, 사라 베르나르가 라신의 비극 〈앙드로마크Andromarque〉 공연에 쓰일 음악을 주문해서 대단한 화제가 되는가 하면, 이 만국박람회의 시대에 수차례나 파리와 런던 만박람회에 참석하여 상을 받거나 연주를 했고 말년에는 1915년 캘리포니아 만국박람회까지 참여했다. 마지막 순간까지 그는 이 벨 에포크 시대의 여유로운 관찰자이자, 행복한 만끽자였던 것이다.

생상의 제자인 가브리엘 포레(Gabriel Urbain fauré, 1845~1924)는 스승처럼 오르간에 뛰어난 재능을 보였다. 생전에 대외적으로 인정을 받았던 것도 비슷한데, 생상을 대신하여 마들렌 성당의 오르가니스트가 된 것도 포레였고, 텃세가 심한 음악계에서 이례적으로 콩세르바트와르(파리 음악원) 출신이 아니면서도 교수에서 교장까지 된 것도 포레였다. 음악 천재들이 넘쳐나던 프랑스 음악의 황금기에 예외적인 성공의 길을 걸은 셈이다. 이후, 교수로서 열한 살의 드뷔시를 파리 음악원에 입학시킨 것도 포레였고, 모리스 라벨을 직접 가르친 것도 그였으니 포레는 작곡가로서도, 교수로서도 프랑스 현대 음악에 꼭 필요한 사람이었던 것이다. 그는 또, 세기말 유행했던 여러 음악 살롱에서(지금도 많은 독창회에서 포레의 가곡은 빠지지 않는 레퍼토리다) 가장 많이 연주되었던 작곡가 중의

가브리엘 포레

한 사람이었다. 그 이유는 아주 간단하다. 많은 피아노곡과 기악곡, 실내악의 뛰어난 작품들을 가지고 있는 포레의 음악적 특징인, 서정적이면서도 세련된 느낌과 균형 잡힌 고급스러움이 살롱을 주최하는 상류사회 여주인들의 마음을 사로잡았던 것이다.

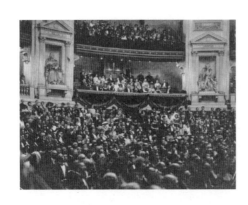

실지로 포레는 프루스트에게 무한한 영감을 불러일으켰던 벨 에포크 시대의 뮤즈이자 가장 유명하고 가장 명망 있던 살롱의 안주인이기도 했던, 그레퓔 백작부인의 총애를 받았다. 그렇다. 취향의 문제이겠지만, 포레의 음악 중에 가장 감동을 주는 장르는 그의 기품을 잃지 않는 아름다운 선율의 멜로디(프랑스 예술가곡)였다. 격정적인 감정 표현이나 가창력을 선보이기보다는 프랑스어 단어의 뉘앙스를 감정에 변화를 주며 미묘한 세세한 감정의 변화까지 표현하며 불러야 하는 멜로디에 최적화된 음악이다. 그가 작곡한 멜로디가 오늘날에도 수많은 콘서트에서 불려지는 이유이다.

개인적인 삶이 그다지 행복했다고 할 수는 없지만, 드뷔시(Claude Debussy, 1862~1918) 또한, 카미유 생상 못지않게 이 벨 에포크의 파리가 주는 세기말적 분위기와 풍요, 미래에 대한 기대를 만끽했던 예술가이다. 이 특별한 미의 식을 가진 음악가가 세기말을 풍미했던, 베를렌, 말라

클로드 드뷔시

포레를 기리는 국민애도의 날, 소르본에서 열린 추모공연,
당시 대통령 알렉상드르 밀랑도 참석했다.
1922년, 프랑스 국립도서관.

르메, 보들레르가 불러일으킨 상징주의 또는 지극히 탐미적인
이들의 문학에 심취했던 것은 충분히 납득이 되는 일이다. 이 아
름다움만을 최고의 가치로 아는 유미주의적 예술가들과의 교류
는 드뷔시의 미학적, 예술적 이상을 더욱 확고하게 해주었다. 또,
그는 말라르메의 시 〈목신의 오후l'après-midi d'un faune〉에서 영감
을 받은 교향시의 전주곡Prélude을 1894년에 완성했다. 생상이
회장으로 있는 바로 그 프랑스 국민음악협회의 오케스트라에 의
해 이루어진 파리의 살 다쿠르salle d'Harcourt의 초연은 그야말로
대호평이었다.

　　뜨거운 시칠리아 섬의 태양이 작열 하는 오후, 우거진 숲의
그늘에서 낮잠을 자는 반인반수의 목신은 꿈인지 현실인지 모
르는 상태에서 한 요정을 보게 된다. 환상 속에서 사랑의 감정을
느끼고 관능적인 욕망을 불태우다가 시간이 지나고 어느덧 잠
에서 깬다. 비로소 목신은 모든 것이 꿈이었다는 것을 깨닫고 다
시 잠에 빠져버린다는 이야기이다. 음악의 형식 면에서도, 그 내
용 면에서도 이 전주곡은 파격이자 혁신 그 자체였다. 창의성이
매우 중요한 예술임에도 급격한 변화나 통념을 깨는 시도를 지
극히 싫어하는 당시의 클래식 음악계에서 이런 새로운 음악 스
타일을 실험해보려했던 그의 도전 정신이 놀라울 따름이다. 원
래 이 교향시, 〈목신의 오후〉는 전주곡뿐만이 아닌, 간주곡에 피
날레까지 구상되어 있었지만, 전주곡만으로도 충분히 그 음악
적 완성도와 감동이 전해졌다. 이 음악은 초연 이래, 많은 사랑을
받아 오다가 그 비주얼적인 아름다움에 매혹된 니진스키에 의
해서, 1912년 발레 뤼스의 공연으로 파리 샤틀레 극장에 올려져

서 다시 한 번 엄청난 대중적인 성공을 거둔다. 이로서 프랑스 음악협회까지 설립해가며, 바흐, 베토벤, 바그너라는 골리앗에 다윗의 돌팔매질을 계속해왔던 생상과 같은 프랑스 작곡가들은 한시름 놓을 수 있게 된 것이다. 드뷔시의 음악을 통해서, 프랑스는 그 시대 프랑스 음악가들이 공통적으로 가지고 있던 독일 콤플렉스에서 완벽히 벗어날 수 있었다(적어도 그 자신은 그렇게 믿었다).

이러한 성공은 19세기의 음악을 정리하고 새로운 세기의 현대 음악으로 가고 있음을 보여준다. 또한, 드뷔시 개인에게도 이때의 〈목신의 오후에의 전주곡〉의 성공이 매우 중요한 것이, 이 성공이 있었기에 모호함과 신비함으로 가득차 있는 (그러나 그다지 대중적이지 않은), 〈멜리장드와 펠레아스〉에 오랜 시간 집중할 수 있었던 것이다. 드뷔시의 유일한 오페라인 이 작품이 1902년 오페라 코믹 무대에서 발표되었을 때, 파리 음악계에는 전통적인 바그너 풍의 오페라가 보여주던 스펙타클한 무대는 이미 구시대의 유물임을 알아야 했다. 그야말로 혁명적인 이 〈멜리장드와 펠레아스Pelléas et Mélisande〉는 오페라가 지향하던 웅장함을 거부하고 드뷔시적인 변화를 추구한다. 사람들은 드뷔시의 이러한 도전과 음악적 변화에 찬사를 보내며, 새로운 음악의 시대가 오고 있음을 실감했다.

20세기가 시작되고 1905년, 드뷔시는 관현악곡, 〈바다La Mer〉를 통해 마치 파도 소리가 들리는 듯한, 인상파의 화가가 추구했던 색깔과 빛을 음으로 나타내는 인상파 음악의 꽃을 피워올린다. 인상주의 그림처럼 서양 음악의 표현 방법을 원론적으로 바꾸려는 시도였다. 음악에 있어서 뉘앙스를 표현하고, 사라지는

1902년 초연에서 멜리장드 역을 맡은 메리 가든.

이뇰드 역의 소프라노 릴리 래나르트슨, 1906년.

첫 번째 펠리아스 바리톤 장 페리에, 1902년경, 나다르 사진.

조르주 로슈그로스가 그린 〈펠리아스와 멜리장드〉 초연 포스터, 1902년.

인상을 포착해내는 도전을 한 것이다. 우리나라라든가 일본에서 드뷔시는 베토벤, 바흐와 같은 대가로서의 지위를 차지하고 있다. 무엇보다 섬세하고 아름다운 선율에 대한 그의 음악적 지향이 동양의 정서와도 잘 부합하기 때문이다. 개인적으로 드뷔시는 누구보다도 절묘하게 아름다운 프랑스 예술 가곡, 멜로디Mélodie를 남기고 있는 작곡가라는 점을 기억하고 싶다.

세기말, 그리고 20세기가 시작되면서 이 음악가들은 바야흐로 프랑스 기악 음악의 전성기를 일구어냈다. 그들은 관현악, 실내악, 피아노 음악 등에 걸작들을 남겼으며, 중세 교회음악의 전통을 도입, 독일 낭만파에 대한 프랑스 음악의 독자성을 명백히 했다. 또 클로드 드뷔시에 의한 인상파 음악의 확립은 음악사에 새로운 정점을 찍는 계기가 된다. 이어지는 모리스 라벨과 에릭 사티, 또 그를 추앙하는 음악가들의 등장과 함께 프랑스는 명실상부 근대음악의 최고점을 현대로 이끌고 가는 중요한 역할을 담당한다. 물론 이 시기가 정확히 벨 에포크와 일치하고 있다는 사실 또한 결코 우연이 아닐 것이다.

# Nuit d'étoiles
## 별이 빛나는 밤

테오도르 드 방빌
(Théodore de Banville, 1823~1891)
시詩

클로드 드뷔시
(Claude Debussy, 1862~1918)
곡曲

Nuit d'étoiles, Sous tes voiles,
Sous ta brise et tes parfums,
Triste lyre Qui soupire,
Je rêve aux amours défunts.

별이 빛나는 밤에 그대의 베일 아래
그대의 숨결, 그대의 향기 아래
슬픈 리라는 한숨을 토해내지
나는 사라져버린 사랑을 꿈꾸고...

La sereine Mélancolie
Vient éclore au fond de mon coeur,
Et j'entends l'âme de ma mie
Tressallir dans le bois rêveur.

깊은 우수는
내 마음 깊은 곳에서 깨어나고
꿈꾸는 숲속에서 떨고 있는
그녀의 영혼이 들려...

Nuit d'étoiles, Sous tes voiles,
Sous ta brise et tes parfums,
Triste lyre Qui soupire,
Je rêve aux amours défunts.

별이 빛나는 밤에 그대의 베일 아래
그대의 숨결, 그대의 향기 아래
슬픈 리라는 한숨을 토해내지
나는 사라져버린 사랑을 꿈꾸고...

*Je revois à notre fontaine*
*Tes regards bleus comme les cieux;*
*Cette rose, c'est ton haleine,*
*Et ces étoiles sont tes yeux.*

나는 우리가 같이 있던 분수를 생각해
하늘처럼 파란색이던 그대의 시선
그 장미는 너의 숨결이야,
그 별들은 바로 그대의 눈동자였지.

*Je revois à notre fontaine*
*Tes regards bleus comme les cieux;*
*Cette rose, c'est ton haleine,*
*Et ces étoiles sont tes yeux.*

나는 우리가 같이 있던 분수를 생각해
하늘처럼 파란색이던 그대의 시선
그 장미는 너의 숨결이야,
그 별들은 바로 그대의 눈동자였지.

*Nuit d'étoiles, Sous tes voiles,*
*Sous ta brise et tes parfums,*
*Triste lyre Qui soupire,*
*Je rêve aux amours défunts.*

별이 빛나는 밤에 그대의 베일 아래
그대의 숨결, 그대의 향기 아래
슬픈 리라는 한숨을 토해내지
나는 사라져버린 사랑을 꿈꾸고...

추천 검색어
#Nuit_d'etoiles #Debussy #Nathalie_Dessay

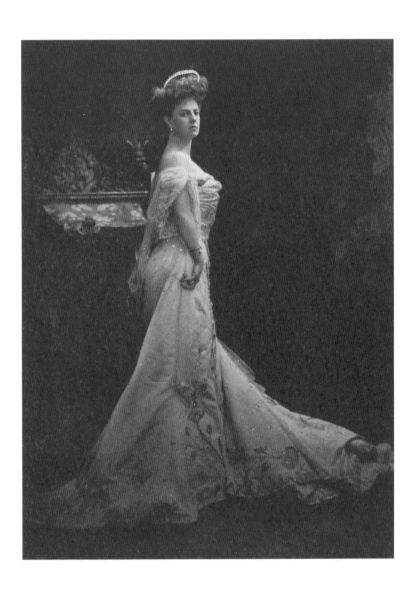

찰스 워스의 오트 쿠튀르 드레스를 입은 그레펄 백작부인,
1900년, 오토 베게너 사진.

# 그레퓔 백작부인과
# 게르망트 공작부인

*Comtesse Greffulhe et*
*Duchesse Guermantes*

2015년, 11월 7일부터 2016년 3월 20일까지, 파리의 갈리에라 패션 박물관Palais Galliera, le Musée de la Mode de la ville de Paris에서 아주 특별한 전시회가 열렸다. 전시회의 제목은 〈되찾은 패션La Mode Retrouvée〉, 바로 20세기 최고의 소설가 프루스트의 소설《잃어버린 시간을 찾아서》의 제7권 〈되찾은 시간le Temps retrouvé〉과 같은 이름의 전시회였다. 이 책에 등장하는 게르망트 공작부인의 실지 모델이었으며, 프루스트에게 엄청난 영감을 불러일으키는 존재였던 그레퓔 백작부인Comtesse Greffulhe이 벨 에포크 시대에 입었던 드레스들을 모아 전시한 것이었다. 사진이 존재하던 시대였으므로, 이 드레스들을 입고 완전히 성장한 그녀의 사진들도

같이 전시되었다. 관객들은 샤넬도, 디올도, 생 로랑도 존재하기 훨씬 전 파리의 오트 쿠튀르 시대를 열었던, 찰스 워스(Charles Frederick Worth, 1825~1895)의 놀랄 만큼 아름답고 공들인 드레스에 감동했지만, 그보다 인상적이었던 것은 이들 드레스를 완벽하게 소화해내고 있는 그레필 백작부인의 아름다운 자태였다. 그 아름다움은 뭐랄까, 이런 드레스를 자주 입는 요즘의 할리우드 여배우들이나 슈퍼모델들이 최고의 헤어, 메이크업 아티스트들의 손에 의해 완성되는 완벽한 모습과는 다른, 뭔가 강렬한 끌림이 있었다. 그것은 어쩌면, 그녀의 삶이 투영하는 품위일 수도 있고, 카메라 렌즈를 응시하는 그녀의 시선에서 묻어 나오는 당당함일 수도 있었다. 하지만 이 전시회를 본 사람들을 더욱 열광시킨 것은 그녀의 미모만은 아니었다. 벨 에포크 시대에, 그녀의 존재 자체가 이 시대를 비춰주는 등불 같은 역할을 했기 때문에, 화려한 드레스에 감추어진 그녀의 또 다른 아름다움을 발견할 수 있었던 것이다. 그녀의 이 두 가지 아름다움은 전시회 기간 내내 화제였다. 세상의 아름다움을 이야기하자면, 바람결 같은 찰나의 순간에도 그 순간의 아름다움을 찾아내는 프루스트를 능가할 사람이 있을까. 그녀는 그런 프루스트가 열렬히 찬미한 여성이었다. "세상에! …그녀처럼 아름다운 여성을 본 적이 없어." 파리의 명망 있는 살롱들을 찾아 다니며, 이른바 상류사회 사람들에 대한 관찰과 예술에 대한 교양을 쌓아가던 스무 살의 마르셀 프루스트가 그녀를 처음 본 후, 그의 평생 친구였던 로베르 드 몽테스키외 백작에게 한 말이다(몽테스키외 백작은 그녀의 사촌이었다).

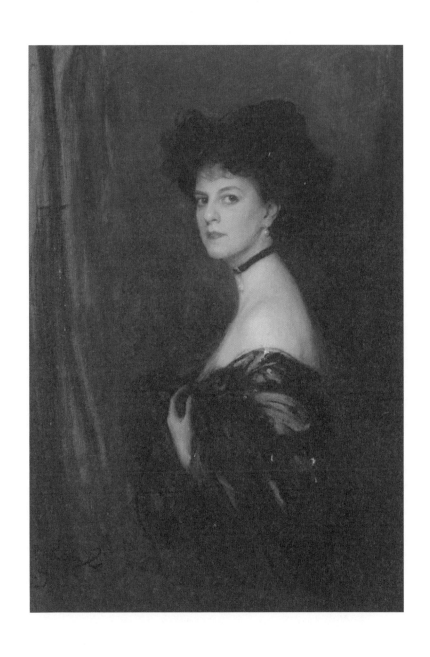

그레퓔 백작부인의 초상, 필립 알렉시스 드 라즐로,
캔버스에 유채, 1905년.

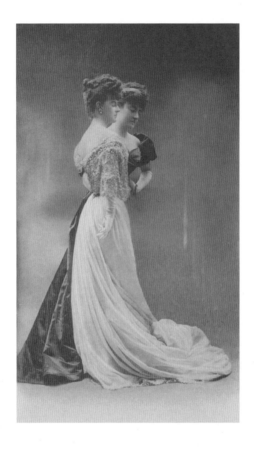

위: 네거티브의 변형으로 2명으로 만든 초상. 나다르와 교류하며 사진에도 조예가 깊었던
그레퓔 부인의 아이디어다. 1899년, 오토 베게너 사진.
아래: 그레퓔 백작부인과 그녀의 딸 엘렌 그레퓔, 1908년, 오토 베게너 사진.

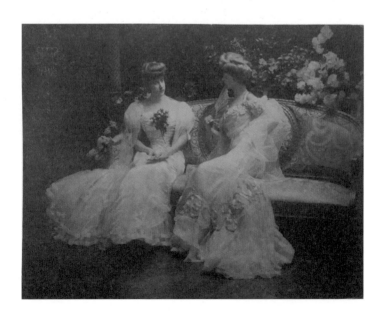

사실 그레퓔 백작부인의 존재는 그리 새롭지 않다. 프루스트를 읽어본 사람들은 줄곧, 객관적 관찰자였던 프루스트가 순간 주관적인 면모를 보이는, 게르망트 공작부인을 향한 숭배의 감정을 잘 알 것이다. 그것은 공작부인을 둘러싸고 있는 벨 에포크 시대 상류사회의 우아함을 훌쩍 뛰어넘는 그녀의 지성, 그녀의 한마디, 작은 그녀의 손짓, 한순간의 미소에 대한 찬탄이었다. 프루스트의 놀라운 점은 소설의 화자와 함께 객관적인 관찰자였던 독자를 어느 순간에 나와 같은 시점으로 만들어놓는 스토리의 흡인력일 것이다. 즉, 독자는 프루스트처럼 게르망트 부인을 흠모하지 않을 수 없게 되는 것이다. 그녀의 실제 인물인 그레퓔 백작부인도 마찬가지였다. 대부분의 귀족들처럼, 마리 조제핀 아나톨 루이즈 엘리자벳 드 리케, 그레퓔 백작부인Marie-Joséphine-Anatole-Louise-Élisabeth de Riquet, comtesse de Caraman-Chimay, Comtesse Greffulhe이라는 긴 이름과 칭호를 가진 이 귀부인은 벨기에와 프랑스 왕족의 선조를 가진 최상층 귀족 가문 출신으로, 비슷한 정도의 배경을 가진 그레퓔 백작과 결혼으로 백작부인이 된다. 부동산업과 금융업으로 거대한 부를 일군 그레퓔 백작은 그다지 좋은 남편은 아니었던 것 같다. 딸, 엘렌 조제프 마리 샬를롯이 태어나자 그레퓔 백작부인은, 화를 자주 내고 바람기 많은 남편보다는 본인이 경영하는 살롱에 더욱 전념하는 모습을 보여준다. 당시의 살롱은 무엇보다 살롱의 여주인, 마담의 지성과 취향에 따라 그 성패가 갈렸다. 줄곧, 파리에서 태어나고 자랐으며 비슷한 환경에서 자란 어머니가 있었던 그레퓔 백작부인에게는 그리 어려운 일이 아니었다. 더욱이 이 시대 최고의 트렌디한 시인

이었던 로베르 드 몽테스키외(Robert de Montesquiou, 1855~1921)
백작이 그녀의 사촌이었다. 몽테스키외는 프랑스 문학에 당디즘
Dandisme을 도입한 장본인이고, 이 세기 전환기에 수많은 예술가
들에게 영감을 준 인물이었다. 더욱이 그는 사촌인 그레퓔 백작
부인만큼은 아니지만, 조용히 베를렌 같은 예술가들을 후원해온
메세나이기도 했다. 몽테스키외 또한 프루스트의 소설에 등장하
는데, (프루스트 자신은 극구 아니라고 부인했지만)《잃어버린 시간을
찾아서》에서 당대 사람들에게 큰 충격을 준 샤를뤼스 공작의 모
델이 바로 그인 것으로 알려져 있다(이 일로 프루스트는 화가 잔뜩 난
몽테스키외 백작에 의해 한동안 절교를 당하기도 했다).

　그레퓔 백작부인은 당시 만국박람회와 20세기를 향해 몰려
드는 세계 각국의 예술가들과 어떻게 친구가 되는지를 알고 있
었고 정기적으로 그들의 작품을 사주기도 했으며, 그들이 참가
하는 굵직한 행사에도 기꺼이 후원하는 수표를 써서 보냈다. 예
술은 그녀를 매혹시키는 열정이었다. 그녀 주변에는 항상 수많
은 화가들이 들끓었고 그들은 모두 그녀를 그리고 싶어했다. 카
롤뤼스-뒤랑, 귀스타브 자케, 안토니오 드 라 간다라, 페르낭 크
노프, 에메 모로, 쟈크-에밀 블랑슈, 필립 라즐로 등이 그녀를 그
렸다고 전해진다. 안타깝게도 지금 그 그림들은 대부분 사라졌
고 이 시대의 거의 모든 셀레브리티의 사진을 찍었던 나다르의
사진이 남아 있을 뿐이다. 그녀가 이런 화가들과 프루스트, 로베
르 드 몽테스키외 등 소수의 초대객들을 상대로 파리의 사저에
서 경영하던 문학 살롱은, 파리에서 가장 인기 있는, 그리고 가
장 초대 받기가 어려운 곳이었다고 한다. 이 품위 있는 살롱에서

는 더할 나위 없는 격조와 우아함을 갖춘 가브리엘 포레의 음악이 포레 자신에 의해서 연주되었다(그녀는 오랫동안 포레의 음악을 지지하는 후원자였고, 깊은 우정을 나누었다). 20세기가 되자, 그녀의 관심은 새로운 음악과 새로운 예술로 향하는데, 바로 1909년, 발레 뤼스의 파리 공연 첫 무대인 샤틀레 극장 공연을 후원한 것도 다름 아닌, 그레퓔 백작부인이었다.

그녀의 삶에서 흥미로운 점은, 흔히 그녀의 정도의 위치에 있는 극상류층 여성들이 흔히 빠지기 쉬운, 현실과의 괴리, 정치에 대한 무관심, 사회 정의보다 내 밥그릇 먼저 챙기기 같은 보수적 편향을 거부한 점이다. 그녀 주변의 거의 모든 사람들이 보수적인 왕당파였어도 그녀는 인간 평등에 의거하는, 공화국 정신에 대한 신념을 숨기지 않았다. 모두 그녀의 살롱에서 교류한 수많은 예술가들의 영향일 것이다. 그러면서도 누구보다도 부유했고 자신의 세련된 취향을 굳이 감추지 않았던 그녀. 찰스 프레데릭 워스의 세련되고 엄청난 가격을 자랑하는 드레스를 입은 채 드레퓌스의 무죄를 주장하고, 퀴리 부인의 라듐 연구소를 후원하는 수표를 쓰면서 왜 이 사회에 마리 퀴리와 같은 여성 과학자가 많아져야 하는지 열변을 토하는 여성이 이끄는 살롱을 상상하는 것만으로도, 이 시대를 아름다운 벨 에포크로 만들어주지 않는가.

# 당디

당디즘(댄디즘dandyism)은 18세기 말, 영국의
귀족사회를 중심으로 나타났던 사조이다. 눈에 띄는
화려한 치장, 지나치게 세련된 말투, 완벽에 가까운
옷차림으로 자신의 우월함을 강조하는 한편, 완벽한
아름다움을 향한 노력을 지상 최고의 가치로 여겼다.
이런 유행은 곧 프랑스에 전파되었고, '예술가의
정신적 귀족주의'로 받아들여진다. 문학계에서는
이내 부정적 의미가 되어 지나치게 치장을 하고
외모를 가꾸는 남자나 걸치레나 허세가 심한 문학,
현학적인 문체를 지칭하기도 한다. 하지만 이러한
세상의 부정적인 시각과 평가에도 아랑곳하지
않고 자신만의 세계에서 끝까지 아름다움을
찾으려는 당디들의 미를 향한 나르시스적 집착을
광의적 의미의 낭만주의로 보는 시각도 있었다.
같은 당디즘을 추구하면서도 보들레르의 그것과
오스카 와일드의 당디즘은 분명 커다란 차이가 있기
때문이다.
벨 에포크의 가장 유명한 당디는 프루스트의
친구이며, 그레퓔 백작부인의 사촌인 로베르 드
몽테스키외 백작이었다. 당디의 진수를 보여주는
옷차림과 말투로 이미 파리의 명사였던 그는
위스망스(Joris-Karl Huysmans, 1848~1907)의
소설《역로À rebours》(1884)를 비롯하여 수많은
문학 작품에 모델이 된다(물론 가장 유명한 인물은
《잃어버린 시간을 찾아서》의 샤를뤼스 남작일
것이다). 이것이 단지 그가 유명인사였기 때문만은
아니었음은, 그가 가진 문학성은 무시하고 단순한
셀럽으로 치부하려는 문화계의 비평과 조롱이
있을 때마다 그의 화려한 외양에 감추어진 문학적
정수를 느껴보라고 베를렌, 아나톨 프랑스, 공쿠르
형제 같은 시대의 지성들이 격한 반론을 펼친 것만
봐도 알 수 있다. 이들은 또한 그의 대표작인 시집

몽테스키외 백작의 초상,
지오반니 볼디니, 1897년.

《박쥐》(1892)나《푸른 수국》(1896)이 발간되었을
때도 찬사를 아끼지 않았다.

지오반니 볼디니(Giovanni Boldini, 1842~1931)가 그린
이 유명한 초상화에서 그는 벨 에포크를 풍미했던
패션과 세련됨의 진수를 보여주고 있다. 이 그림을
국가에 기증하며, 요즘이라면 메트로섹슈얼로
칭송받으며 샤넬 남성 화장품 CF에 등장했을 법한 이
벨 에포크의 신사(당디)는 이렇게 말했다. "외양 또한
우리의 정신세계 못지않은 미학과 철학을 보여줄 수
있다."

# Chanson triste

## 슬픈 노래

앙리 카잘리
(Henri Cazalis, 1840~1909)
시詩

앙리 뒤파크
(Henri Duparc, 1848~1933)
곡曲

———————————— • ————————————

*Dans ton coeur dort un clair de lune,*
*Un doux clair de lune d'été, Et pour fuir la vie importune,*
*Je me noierai dans ta clarté.*

그대의 마음에 달빛이 잠들고 있어요,
여름밤의 부드러운 달빛이. 힘든 삶에서부터 도망가기 위해
나는 그대의 광채로 빠져들 거예요.

*J'oublierai les douleurs passées,*
*Mon amour, quand tu berceras Mon triste coeur et mes pensées*
*Dans le calme aimant de tes bras.*

옛날의 고통을 잊지 않으리
사랑하는 사람아, 그대가 잠들 때 나의 슬픈 마음과 생각들은
그대 품에서 평화를 찾네.

*Tu prendras ma tête malade,*
*Oh! quelquefois sur tes genoux, Et lui diras une ballade*
*Qui semblera parler de nous;*

가끔은 아픈 나의 머리를
무릎에 끌어안고 발라드를 들려주겠지?
마치 우리를 얘기하는 것 같은

*Et dans tes yeux pleins de tristesses,*
*Dans tes yeux alors je boirai*
*Tant de baisers et de tendresses, Que peut-être je guérirai.*

슬픔이 가득찬 그대의 눈은
그래, 그대의 눈을 위해 나는 마실 거야.
수많은 키스와 달콤함으로 어쩌면 나는 치유될 거야.

**추천 검색어**
#Chanson_triste #Henri_Duparc

〈모노로그〉, 장 베로, 캔버스에 유채, 1882년.

# 살롱에서 피어난
# 프랑스 문화

## Salon des Lumières

서구 역사상, 가장 이상적이고 아름다웠던 3대 문화 활동을 꼽자면 당연히 르네상스와 벨 에포크 시대이고, 16세기에서 시작되어 20세기 초까지도 명맥을 유지했던 프랑스의 살롱이 아닐까? 앞서 살펴본 것처럼, 메디치가의 카타리나 디 메디치(카트린 드 메디시스)가 프랑스의 왕자 앙리에게 시집오면서, 수많은 이탈리아 르네상스의 선진 물품과 시종들을 데려온 것은 여러 이탈리아 풍의 풍습을 프랑스에 전해준다. 그중에서도 이탈리아의 문화와 예술을 사랑하던 프랑수아 1세가 제일 부러워한 것은, 다름아닌 르네상스 궁전에서 남녀가 한자리에 모여 앉아 문학이나 지적인 대화를 하던 교양과 지성, 세련된 화법의 장소, 무

젠호프Musenhof의 전통이었다. 그러나 정작 긴 원정을 마치고 프랑스에 돌아온 프랑수아 1세를 맞이해준 것은 오랜 전쟁으로 각박해지고 거칠어진 민심과 '프롱드의 난' 같은 귀족들의 반란이었다. 결국 프랑수아 1세는 며느리를 불러 무젠호프 전통에 대해 학습했고, 이러한 전통이 프랑스 왕실에서도 계승되기를 희망했다. 세월이 지나 프랑스에 본격적인 살롱이 개장된 것은 앙리 4세(Henri IV, 1553~1610) 대로, 왕실이 아닌 문학에 취미가 있는 귀족 출신 여성들이 여가를 선용하고 무료함을 달래기 위한 것이었다. 대체로 프랑스 최초의 살롱은 랑부이에 후작부인(La marquise de Rembouillet, 1588~1665)에 의해 시작되었다고 본다. 귀족 반란, 종교 갈등 등으로 황폐해진 사람들의 마음을 추스릴, 마치 르네상스 시대의 궁정을 연상시키는 예절과 품위가 넘치는 사람들끼리의 지적인 대화의 장이 필요했기 때문이다. 후작

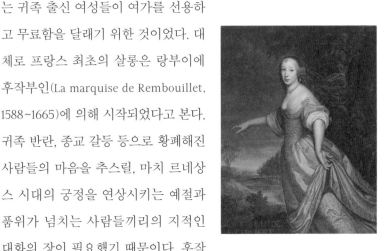

부인은 파리의 자신의 저택을 통째로 살롱으로 꾸몄고, 곧 그녀의 바람대로 궁정을 벗어난 자유스런 분위기에서 교양과 예절이 넘치는 지적인 선남선녀들이 모여들었다. 입장료도 받지 않는, 오로지 친분에 의해서만 초대를 받고 오는 곳이었기에, 이들 살롱의 흥망성쇠에는 안주인들이 매우 중요한 역할을 했다. 랑부이에 후작부인의 살롱이 커다란 인기를 모으고 뒤이어 다른 살롱들이 생겨나면서 17세기 이후 살롱은 프랑스의 문화를 이끄는

랑부이에 후작부인,
작자 미상. 1580년경.

중요한 사회현상이 되었다. 프랑수아 1세의 바람처럼 랑부이에 부인의 살롱은 당시 프랑스 사회에서 사교의 장으로서의 역할뿐만 아니라 언어, 풍속, 매너, 감성을 세련되게 하는 데 크게 기여했다. 그리고 살롱의 초대객들 대부분이 18세기 프랑스 계몽사상을 잉태하고 전달하는 데도 큰 역할을 하게 된다. 심지어 황제 보나파르트와 황후가 되는 조세핀 보아르네가 처음 만난 것도 이곳, 살롱이었다.

산업혁명 이후의 새로운 문물이 쏟아지는 벨 에포크 시대에는 그녀들의 취향과 흥미에 따라 문학, 음악, 미술, 과학, 패션 살롱이 다양하게 열렸다. 살롱의 성공 뒤에는, 자신의 자존심과 명예를 걸고, 초대객, 토론, 공연, 식도락에 최선을 다함으로써 살롱의 가치를 인정받고 싶어했고, 사교계의 여왕이 되고자 했던 살롱 여주인들의 부단한 노력이 있었다. 그녀들은 스스로의 노력에 더해서, 그야말로 미모, 재치, 지연, 가문, 수완 등을 총동원하여 사교계 사람들의 주목을 끌만 한 주제와 초대 인물을 선정하는 데 총력을 다했다. 또 하나 살롱에서 중요한 것은 사회적 직위나 가문보다도 타인을 사로 잡는 화술과 매력이었다. 남녀가 자유롭게 만남을 할 수 없었던 당시의 시대상을 생각해보면 대화와 토론을 통한 '건전한' 사교 방법에 왜 사람들이 그토록 열광했는지는 분명해진다. 특히 문학 살롱에서는 문학, 음악 살롱에서는 음악이 주제가 된 만큼, 비슷한 취향으로 쉽게 친분을 쌓을 수 있었고, 또 대화를 통하여 서로를 이해하고 교양을 쌓으면서 지적으로 성장할 수 있었다. 따라서 살롱은 여론의 형성

에도 중요한 역할을 한다. 사교계의 변화에 커다란 역할을 함으로써 사회적 중요성마저도 갖게 되는 것이다. 그중에서도 문학에 대한 뛰어난 식견으로 프랑스 문학의 방향을 제시했다고 평가가 되는 스탈 부인(Anne-Louise Fermaine de Staël de Holstein, 1766~1817)과 레카미에 부인(Juliette Récamier, 1777~1849)의 활약은 너무나 소중한 것이었다. 이처럼 살롱은 문학이 토론되거나 알려지는 것에 그치지 않고 문학의 한 방향을 제시할 만큼 절대적인 영향을 행사하기도 했다. 이러

한 살롱을 통해 싹트고 가꾸어져온 대화와 사고의 정신은 그대로 후대에 계승되어 20세기의 시작과 함께 프루스트라는 프랑스 문학의 정점을 찍는 인물이 등장할 수 있는 토양을 만들어 주는 것이다.

잘 알려진 것처럼 프랑스어는 무엇보다 뉘앙스를 중요하게 생각하는

언어이다. 간단하게 '하늘은 파랗다'라고 말하면 되는데 교양 있는 프랑스어로 말하기 위해서는 파란 하늘의 원인도 분석해야 하고, 그 파람으로 인하여 내가 느끼는 감정, 사물들에게 미치는 영향까지도 분석하고 서술해야 한다. 직접적으로 파랗다, 빨갛다라고 표현하기보다는 뭔가 재치와 말하는 사람의 교양이 드러나면 더욱 좋다. 하지만 일상생활에서 그런 어법은 대화의 요지를 흐리는 말장난일 뿐이다. 이러한 어법은 현대에 와서도 조롱

그 자신 소설가이며, 낭만주의 작가들에게
큰 영향을 미쳤던 마담 스탈, 1849년.

의 대상이 되었다. 당대에도 결국 아무런 의미 없는 세련된 단어, 말들의 성찬이 계속되는 상황이 계속되자 이를 삐딱한 시선으로 지켜보다가 조롱하는 무리들이 생겼다. 우리는 이 시대가 새로운 공업과 상업으로 신흥 부자, 또는 신흥 부르주아 계급이 많이 탄생한 시기라는 점을 잊어서는 안 된다. 기존의 문화와 관습 따위는 한물간 구시대의 유물로밖에 여기지 않는 사람들에게 이런 살롱의 우아한 전통은 가장 흥미있는 조롱거리였을 것이다. 그들은 이런 태도를 우리말의 '겉만 번지르르하게'에 해당하는 '프레시오지테préciosité'라는 단어로 불렀다. 하지만 사실 이것은 직접적으로 대놓고 얘기하거나 지적을 하기보다는 적재적소에 딱 맞는 단어로 사물의 본질을 꿰뚫는 예리함과 세련된 문학적 취향의 언어 선택이었다. 모두 상호간의 존중, 예의, 품위를 소중하게 여긴 때문이며, 살롱이 얼마나 사회 전체의 품위와 고상함에 신경썼는지를 보여주는 예이기도 하다.

살롱 문화에 대한 심오한 관찰이 돋보이는《살롱 문화》(살림, 2003)에서 서정복 교수는 살롱이 비단 문학뿐만 아니라 정치와 사회에 대한 토론과 비판을 통해서 '이상 사회론'과 '이상 국가론'을 제시하는 데 기여했고, 문화와 생활양식에서 현대의 우리가 연상하는 '프랑스 풍'을 만들어냈다는 매우 중요한 사실을 지적한다. 더욱이 살롱은 철학, 정치, 종교 등으로 토론의 범위를 넓히면서 계몽사상가들의 '사상 교류의 장'으로 변신한다. 계몽사상가들이 자신의 의견을 피력하며 공동의지를 만들고, 그것들이 일반 대중들에게 전해지도록 하는 지적 · 문화적 전령사의 역

빅토르 위고의 살롱, 아드리앙 마리, 1885년경.

할을 함으로써 여러 분야에 걸쳐 의식의 전환에 커다란 기여를 하게 되는 것이다. 즉, 살롱이 하나의 문화를 형성하고, 계몽사상을 전파하면서 우리가 인식하고 있는 프랑스 스타일이라고 생각하는 전통을 만들었던 것이다. 토론이 벌어졌을 때, 흥분하거나 편향된 주장을 내세우기보다는 조곤조곤 자신만의 논리와 철학으로 상대방을 하나씩 설득해가는 전통, 자신의 논리가 그에 미치지 못한다고 생각하면 깨끗이 인정하는 태도, 다른 의견을 가진 상대여도 존중하면서 상대방의 반응을 살펴가며 자신의 주장을 하는 토론 방식은 여전히 꽤 부럽고 경이로운 장면이기도 하다. 또 이러한 전통이 프랑스 혁명으로 이어졌다는 것 또한 간과해서는 안 될 중요한 사실이다.

산업혁명 이후, 새로운 문물이 쏟아지는 벨 에포크 시대에는 살롱을 여는 그녀들의 취향과 흥미에 따라 문학, 음악, 미술, 과학, 패션 살롱이 다양하게 열렸다. 인기가 많은 살롱일수록 지식인들과 더불어 훌륭한 연주자와 작곡가 그리고 미술가들을 연결하는, 지금의 화랑이나 아트 딜러의 역할을 능숙하게 처리했다. 게다가 신대륙의 발견 이후, 세계 각국을 탐험한 탐험가들에게 호기심을 자극하는 미지의 나라의 이야기를 듣는 것을 비롯하여 살롱의 참가자들은 물리, 화학, 자연사, 의학에까지도 열정을 가지고 있었으므로, 살롱은 문예뿐만 아니라 자연과학 발전에도 선도적 역할을 했다.

여성들이 경영권을 가진 살롱은 직업을 가진 여성들이 거의 없던 시절, 남성의 종속적인 존재로만 인식되었던 여성의 역할

과 해방을 상징하는 요람이 되어간다. 여성의 사회적 진출을 독려하고 신분, 남녀 간의 사회적 경계를 타파, 새로운 지식사회를 형성하여 프랑스의 문화적, 지적 전통 수립에 기여함으로써 시대의 변화와 함께하고 있었던 것이다.

대표적 음악 살롱이었던 소프라노이자 작곡가 폴린 비아르도의 살롱, 1853년.

# 시를
# 노래하다, 멜로디 프랑세즈

*Mélodie française*

'멜로디'라고 불리는 프랑스 예술 가곡Mélodie française은 문학과
음악의 결합이라는 그 특성 때문에 독일의 가곡, 리트Lied와 자주
비교된다. 리트는 괴테, 하이네, 아이헨도르프 등의 서정적인 낭
만시와 베토벤, 슈베르트, 슈만, 브람스 같은 창작력 넘치는 불세
출의 작곡가들 덕분에 방대한 양을 자랑한다. 반면 멜로디는 그
수는 적지만 베를리오즈 이후의 거의 모든 벨 에포크 시대 프랑
스 작곡가들이 대표작을 남기고 있다. 프랑스에서는 흔치 않은
낭만파 음악가 베를리오즈는 이와 관련하여 프랑스 음악에 커다
란 발자취를 남긴다. 바로 피아노 반주에 맞추어 독창하는 곡들
의 제목으로 멜로디Mélodie라는 이름을 처음 사용했던 것이다. 그

의 멜로디들은 비슷한 스타일로, 사촌격이라고 할 수 있는 독일
리트보다는, 18세기에 꽃을 피우며 독자적인 장르로 발전을 거
듭해온 로망스Romance라는 짧은 가곡 형태에서 영향을 받았다.

리트가 18세기에 시작되어 19세기 슈베르트에 의해 전성기
를 맞았다면, 프랑스에서는 베를리오즈 이후 시작되어 벨 에포
크 시대의 살롱들에서 발표되면서 활짝 꽃을 피웠다. 상상해보
자! 성장을 한 초대객들이 살롱을 주최한 그레퓔 백작부인을 중
심으로 앉아 있고, 가브리엘 포레의 피아노 연주에 맞추어, 연
미복을 차려입은 테너는 베를렌의 시 〈달빛Claire de Lune〉을 노래
한다. 객석에선 베를렌 본인이 흡족하게 이 노래를 듣고, 노래가
끝나자 커다란 박수가 쏟아지는데, 무대 맨 앞 줄에는 다름 아
닌 여배우 사라 베르나르가 앉아 있다. 그녀의 옆에는 더할 나
위 없이 말쑥하게 차려입은 몽테스키외 백작이 끊임없이 그녀
에게 말을 걸고, 사라 베르나르는 열심히 그녀의 동양풍 레이스
부채를 흔들며 가끔씩 웃음을 쏟아낸다. 무대 뒤에는 당시 최고
의 소프라노였던 쉬잔 세브롱 비죄르(Suzanne Cesbron-Viseur,
1879~1967)가 다음 곡으로 부를 베를렌의 〈감미로운 시간l'Heure
exquise〉을 직접 피아노를 칠, 작곡가 레날도 안과 준비하고 있다.
시인, 말라르메의 시 낭송도 준비되어 있다. 이 모든 광경을 놓치
지 않으려는 듯, 세심히 관찰하는 마르셀 프루스트의 모습도 한
구석에 보인다. 이것은 단지 상상이 아니다. 레날도 안은 이미 16
세에 마담 르메르의 살롱을 비롯한 여러 파리의 살롱들이 서로
초대하고 싶어서 혈안이 되어 있는 인기 초대객이자 음악가였고

사라 베르나르라든가 알퐁스 도데, 피에르 로티와 세대 차를 넘은 예술적 친분을 맺고 있었다. 이 뛰어난 아티스트 무리는 그들만의 세계, 일종의 서클을 형성하고 있었다. 더욱이 위트르트 조약(Traités d'Utrecht, 1713)으로 프랑스어와 문화가 전 유럽에 걸쳐 상류사회의 문화로 추앙되고 있는 시기였다. 낭만주의와 사실주의, 상징주의, 그리고 탐미주의, 초현실주의가 차례로 나타나는 프랑스 문학의 정점인 시기에 맞추어, 이름만으로도 압도

되는 빅토르 위고라든가 폴 베를렌, 스테판 말라르메, 보들레르 같은 불세출의 문학가들의 아름다운 시들이 당대의 작곡가들에 의해 '멜로디'라는 이름으로 노래가 되었다. 앞에서 살펴본 것처럼, 베를리오즈, 마스네, 생상, 포레, 드뷔시, 라벨로 연결되는 프랑스 음악의 최고 황금기였기에, 현대에 와서 재평가되는 그들의 음악세계 덕분에 대중에게 알려진 걸작들이 많다.

〈살롱 콘서트〉, 장 베로, 캔버스에 유채, 1911년.

프랑스에서는 전통적으로, 시는 프랑스어 고유의 발음과 시가 가지고 있는 운율을 통해 더욱 음악성을 띠기를 바랐고, 음악은 시가 가지고 있는 함축적인 의미와 문학성을 동경해왔다. 그러나 시와 음악은 르네상스 이후 서서히, 두 개의 다른 언어체계를 가지고 각기 다른 예술양식을 확보하게 되면서 독자적인 발전을 거듭한다. 따라서 두 예술의 차이도 점점 확연해진다. 하지만 역설적으로, 그 상호작용 또한 더욱 커졌다. 베를렌, 말라르메, 보들레르가 시의 본질을 음악에서 되찾고자 했던 대표적인 시인들이라면, 이들의 시에 곡을 붙이면서 그 시들이 가지고 있는 고유의 운율에 음악적 승화를 열망했던 드뷔시, 라벨, 포레, 레날도 안 등은 현대 음악의 새로운 장을 열었던 음악가들이다. 무엇보다, 멜로디 프랑세즈(프랑스 예술가곡)는 벨 에포크 시대와 살롱 문화, 또 프랑스 문학과 음악의 황금기라는 3박자가 절묘하게 맞아떨어지며 만들어낸 결정체라 할 수 있다. 음악의 형태를 띠었지만 프랑스어에만 있는 독특한 비모음과 반모음 같은 모음들의 운율을 매우 중시여기는 멜로디 프랑세즈는 문학성이 매우 중요하다. 작곡가들에게는 시詩라는 절대적 심미의 세계를 멜로디로 표현해야 하기 때문에 음악적 한계를 뛰어넘는 깊은 사색적 고뇌가 필요한 작업이기도 하다. 그래서 멜로디는 가수에게도 뛰어난 가창력보다는 시에 대한 이해도와 전달력을 요구하며 무엇보다도 정확한 발음과 감정의 절제, 표현력이 중요시 된다. 제아무리 뛰어난 가창력을 가진 오페라 가수도 이 멜로디를 부를 때면 소박한 차림(!)의 진지한 자세로 노래하는 이유가 바로 그 때문이다. 시 낭송을 하듯, 노래가 가진 스토리와 감정을 제대

로 표현하기 위해서이다. 실지로 성악가들이 멜로디를 부를 때 제일 신경써야 하는 부분이 바로 이 부분이다. 그런 의미에서 멜로디는 음악과 문학의 중간 형태라고 말해도 과언이 아닐 것이다. 서울에서 살롱 음악회를 열다 보면, 정말로 대단한 음악적 기량을 가진 성악가들을 만나게 된다. 대부분, 학교 때부터 배워온 대로 발음도 좋고, 감정 표현도 좋은데 내가 표현하고픈 그런 느낌은 전혀 나지 않아서 고민한 적이 있었다. 힘을 빼라고, 속삭이

듯 부르라고 해도 전혀 감을 잡지 못하기에 시 낭송부터 해보았다. 그랬더니 딱, 그 느낌을 살려내는 것이 아닌가.

　따라서 원칙적으로 멜로디를 부를 때에는 절대, 이탈리아 벨칸토 오페라 부르듯이 불러 젖히지 말아야 한다! 우리들의 감정에 따라 그런 폭발하는 낭송을 할 때도 있지만, 대부분의 경우, 시 낭송이라면 힘을 빼고 감정만 넣어서 속삭이듯 노래해야 하기 때문이다. 따라서 음악적 타성에 젖은 가창이 아닌, 시 낭송

〈음악 연습〉, 르네 자비에 프리네, 년도 미상.

에 가깝게 속삭이며, 강약을 통해, 무엇보다도 가사의 아름다움을 잘 전달해야 한다. 유튜브로 성악의 대가들이 부르는 멜로디를 듣다 보면, 그 차이가 더욱 극명해진다. 역시 '대가'라고 불리는 사람들은, 이 점을 무엇보다 잘 알고 있다. 어디에 힘을 주어야 하고 어떤 부분에서 힘을 뺀 채, 속삭이듯 불러야 하는지 알고, 폭발적인 성량을 과시하며 힘주어 노래하더라도, 가사 내용에 따라 힘을 풀고 소리를 줄이거나 애끓는 소리를 낸다. 이러한 감정 표현이 된다면, 사실 프랑스어가 모국어인지는 중요하지 않다.

"드뷔시를 정말 좋아하는데, 〈별이 빛나는 밤Nuit d 'étoiles〉 같은 곡은 음악적으로 코드 진행이 아주 절묘합니다. 가사와 음악의 조화도 대단하죠. 멜로디 프랑세즈를 부를 땐 정말 많은 공부를 해야합니다. 작곡가의 성격, 성장 배경, 부를 곡을 작곡할 당시의 상황을 알아야 하고 악보에 적혀져 있지 않은 것들을 찾아 내려고 하는 노력도 필요합니다. 그래야 순수한 가사 이상의 의미를 찾아낼 수 있고, 무엇보다 그것을 부르는 가수만의 감동으로 표현해내는 것이 중요하니까요. 오히려 그것이 오페라의 아리아를 부를 때보다 더 많은 경우의 수가 있을 수 있어, 더욱 매력적인 장르입니다."

얼마 전, 잡지에 칼럼을 쓰기 위해 인터뷰했던, (내가 정말 좋아하는) 세계적인 테너 가수의 '멜로디를 부르는 자세'이다.

우리들이 사랑하는 드뷔시는 또 이렇게 말했다.

"프랑스 음악은 명료하고, 우아하며, 단순하고 자연스러운
낭송이다. 무엇보다 프랑스 음악은 기쁨을 주어야 한다."

〈마담 르메르 살롱에서의 독창〉, 피에르-조르주 자니오, 캔버스에 유체, 1891년,
앙드레 딜리장 공업박물관, 루베, 프랑스.

## Je te veux
## 나는 그대를 원하네

앙리 파코리
(Henry Pacory, 1873~?)
시詩

에릭 사티
(Erik Satie, 1866~1925)
곡曲

J'ai compris ta détresse

Chère amoureuse

Et je cède à tes voeux

Tu seras ma maîtresse

그대의 고민을 알겠어요

사랑에 빠진 이여,

원하는 대로 하세요.

나의 연인이 되어주세요

Loin de nous la sagesse
Plus de tristesse
J'aspire à l'instant précieux
Où nous serons heureux Je te veux

현명함은 우리와는 상관없어요.
슬픔은 커져가고
나는 소중한 시간을 원해요
우리들이 행복한 시간을, 나는 그대를 원해요.

Je n'ai pas de regrets
Et je n'ai qu'une envie
Près de toi là tout près
Vivre toute ma vie

후회따윈 없어요.
원하는 것은 오직 하나,
그대 곁에서, 바로 여기 옆에서
영원히 살고 싶어요

Que mon coeur soit le tien
Et ta lèvre la mienne
Que ton corps soit le mien
Et que toute ma chair soit tienne

내 마음은 그대의 것
그대의 입술은 나의 것
그대의 육체도 나의 것
나의 모든 육신은 그대의 것

Oui je vois dans tes yeux
La divine promesse
Que ton coeur amoureux
Vient chercher ma caresse

그래요, 그대의 눈 속에서 나는 봐요,
신성한 약속을, 사랑에 빠진 그대의 마음은
나의 손길을 찾고 있죠.

*Enlacés pour toujours*

*Brûlant des mêmes flammes*

*Dans un rêve d'amour*

*Nous échangerons nos deux âmes*

영원히 서로 엮여서

같은 불꽃 속에 태워지고, 사랑의 꿈 속에서

우리는 두 영혼을 나눌 거예요.

**추천 검색어**
#Erik_Satie #je_te_veux #Patricia_Petibon

왼쪽: 〈마르셀 프루스트의 초상〉, 자크 에밀 블랑슈, 1882년, 오르세 미술관.
오른쪽: 〈레날도 안의 초상〉, 조에 뤼시 베티 드 로칠드, 1907년, 프랑스 국립도서관.

# 레날도 안에게
## 보내는 편지

## *Lettre à Reynaldo Hahn*

마틴 스콜세지의 걸작 영화 〈순수의 시대The age of innocence〉(1993)
처럼 화려한 성장을 한 선남선녀들이 문학과 지성, 또는 진정한
사랑을 논하던 벨 에포크 시대의 살롱이, 실지로는 밀려드는 신
기술과 신문이나 잡지 같은 활자문화의 발전으로 쇠퇴의 길을
걷기 시작하는 것은 분명 시대의 아이러니이다. 문학에 있어서
도 살롱은 인쇄 매체와 문학 클럽에게 자리를 내어주어야 했었
다. 문학의 흐름이나 새로운 사조를 만들어내던 살롱의 영향력
은 사라졌지만 여전히 르메르 부인의 살롱, 슈비니에 백작부인
(Comtesse de Chevigné, 1859~1936)의 살롱, 그리고 그레퓔 백작
부인의 살롱은 명성을 유지했다. 물론 선택받은 그들만의 세상,

사교계의 성격이 더욱 도드라졌다.

살롱을 통해 싹트고 가꾸어져온 대화와 사고의 정신은 벨 에포크 시대를 넘어 20세기 최고의 소설이라고 일컬어지는 《잃어버린 시간을 찾아서》를 쓴 프루스트(Marcel Proust, 1871~1922)를 등장시킨다. 저명한 의학 교수의 아들로 태어난 프루스트는 문학 소년 시절, 상징주의 문학과 철학에 심취하는 것과 동시에 일찍부터 당시 파리의 최고 살롱이었던 마들렌 르메르 부인의 살롱, 슈비니에 백작부인 살롱 등에서 문학적 소양을 닦았고, 사교계의 많은 인간들을 관찰하며 영감을 받는다. 유년시절의 천식이 평생 그를 괴롭히지만 계속된 병약한 생활에도 문학적 소양을 쌓는 데 게을리하지 않았고, 1909년부터는 드디어 《잃어버린 시간을 찾아서》를 쓰기 시작한다. 이 소설은 방대한 분량 (3000페이지)으로 무려 2,000명의 등장인물이 나온다. 1913년부터 그의 사후, 1927년까지 총 7권이 출판되었다. 그 방대한 양과 난해한 문체 때문에 실제로 여러 출판사들이 출판을 거절하는데 당시 잠시 출판사를 경영했던 앙드레 지드도 그중 한 사람이었다. 《잃어버린 시간을 찾아서》는 '나'의 지금 시점에서 유년 시절 이후로 방문했던 수많은 여행과 사교계에서의 만남에 대한 기억을 더듬고 그 기억을 다시 체험하고, 그것을 바탕으로 하여 결국은 소설을 쓰기 위한 '나'의 상념을 정리하는 시간을 이야기한다. 이야기가 전개되어나가면서 '나'는 사랑, 성 정체성, 아름다움, 예술, 우정, 욕망 관계 등에 대한 생각을 계속한다. 또 그 주제에 대한, 감정의 기복에 따라 객관적인 서술자로 머물었던, 프루스트 자신이 뛰쳐나오기도 하는데 결국, 《잃어버린 시간을 찾

아서》는 회상과 현실을 오고가는 자아를 통해, 자기 존재의 진정한 의미를 되찾아가는 과정을 쓴, '생각의 흐름'에 대한 탐구라고 할 수 있다. 또 이 모든 것이 매우 섬세하고, 풍부한 교양과 경험에 의해 가장 아름다운 프랑스어 뉘앙스를 살리는 어휘로 쓰여졌다. 한 문장, 한 구절, 하나의 단어 선택이 그저 절묘하다. 프루스트는 여전히, 불문학을 공부할 때, 가장 번역하기 까다롭고 비유의 정확한 해석이 요구되는 교재이다. 무엇보다도 모국어인, 한국어에 대한 문학적인 상상력이 필요한 책이고 상상력을 총동원하여 번역되는 문장에 의해 마주치는, 작가 프루스트의 의도를 알아채는 지점은 지적 충만감의 절정이다. 그 분량이나 내용과 표현에 있어서 프랑스를 넘어서, 단연코 20세기 최고의 소설로 뽑힌다.

그런데 알려진 '프루스트라는 당대 최고의 소설가'의 화려한 삶과는 별개로 프랑스에서는 생전에 그가 굳이 숨기지 않았던, 그의 동성 연인이었고 작품에 지대한 영향을 미쳤던 작곡가 레날도 안과 나눴던 서신들이 책으로 출간되어 (갈리마르, 1956년 초판, 2012 재판) 잔잔한 반향을 일으켰다. 이 서간집을 읽는 것은 난해한 묘사와 모호한 표현, 침범 당하기를 거부하는듯 수만 겹의 비밀에 쌓여 있던 위대한 작가의 비밀 일기를 훔쳐보는 불온한 설레임이 있다. 그리고 비로소 이 책을 다 읽었을 때는, 난해함 속에 숨겨진 시공간적 방황을 마치

《잃어버린 시간을 찾아서》의 3권
《게르망트 쪽으로》의 표지, 1920년.

고 나면, 프루스트야 말로 얼마나 맑고 영롱한, 그러나 심약한 영
혼의 소유자인지 드러난다. 적어도 그가 레날도 안을 르메르 부
인의 살롱에서 만난 1894년 5월 22일의 시점에서 말이다.

그러나 프루스트의 후광 안에만 머물기에는 레날도 안은 음
악가로서 그 존재가 너무 크다. 프랑스 예술가곡에 관심이 있는
사람이라면 반드시 한 번쯤은 들어봤을 레날도 안의 매우 섬세
하고 청아한 곡들은 특히 메조 소프라노나 소프라노에게 최적화
된 곡들이 많아, 백 년이 넘게 특히 여성 애호가들의 많은 사랑
을 받아왔다. 시와 음악의 융합이라는 멜로디 프랑세즈 중에서
도 특히 아름다운 선율과 가사로 유명한데, 프루스트와의 관계
를 생각해보면 그가 가사의 문학성, 특히 아름다운 시에 집착했
던 것이 이해가 된다.

어릴 때부터 음악에 천재적인 소질
을 나타내 보였던 안은 파리 음악원에서
이 시대의 위대한 음악가 중 한 명인 쥘
마스네의 제자였다. 12세에 이미 빅토르
위고의 그 유명한 시, 〈나의 시에 날개가
있다면〉에 곡을 붙여 세상을 놀라게 한
이 음악 천재는 프루스트처럼 아주 어
린 나이부터 파리의 유명한 살롱들을 섭

렵했다. 오페라나 발레, 피아노 협주곡 같은 대곡을 작곡하기 전
부터 레날도 안의 관심은 아름다운 가사와 운율을 가진 시에 곡
을 붙이는 데 있었다. 그의 뛰어나게 아름다운 멜로디들은 일찍

빅토르 위고의 시에 곡을 붙인
레날도 안의 〈별도 없는 밤에는〉의
악보 표지, 1901년.

이 알퐁스 도데(Alphonse Daudet, 1840~1897)에게 그 실력을 인정 받았을 정도였고, 파리의 유명 살롱들이 앞다투어 초대하고 싶어하는 이른바 유명 인사였다. 심지어 파리의 어느 문학 살롱에서는, 우연히 마주친 상징주의를 대표하는 시인 폴 베를렌 앞에서 그의 아름다운 연작 시에 곡을 붙인 회색의 노래를, 바리톤의 목소리로 직접 노래하기도 했다. 이를 들은 베를렌 본인도 매우 좋아했다고 전해진다.

프루스트와 안이 함께 보낸 3년 동안, 그 시대, 가장 뛰어났고 각광을 받았던 두 사람은 음악과 문학이라는 다른 장르의 예술을 통해 서로에게 엄청난 시너지를 일으켰고 이후에도 평생에 걸쳐 서로를 가장 잘 이해하는 친구로서의 우정을 나눈다. 레날도 안의 음악은 프루스트 덕분에 뛰어난 문학적 감성을 갖기 시작했고 프루스트의 작품에서 클래식 음악의 영향은 곳곳에 등장한다. 당대 최고의 음악가로서 레날도 안은 멜로디를 비롯한 수많은 작품을 발표하고, 1945년에는 파리 오페라의 단장이 될 정도로 승승장구한다. 프루스트가 매번 새로운 원고를 써놓으면 가장 먼저 그의 원고를 읽고, 조언을 했던 것도 레날도의 안이었다. 레날도 안이 없었더라면 어쩌면 우리는,《잃어버린 시간을 찾아서》라는 불세출의 명작을 읽을 수 없었는지도 모른다. 지나치게 난해한 프루스트의 소설을 출판하기를 번번히 거절하는 파리 문학계에 대해 정면으로 반기를 들고, 성공한 작곡가로서의 명성과 인맥을 통해 출판사를 설득한 것도 레날도였고, 프루스트의 소설을 세상에 끄집어낸 것도 바로 레날도 안이었기 때문

이다. 그렇게 레날도 안은 1922년, 프루스트가 사망하는 날까지 그의 영원한 친구였다. 안은 프루스트의 사후, 25년을 더 살며, 6개의 오페라와 10여 개의 오페레타, 9개의 발레곡, 그리고 수 많은 피아노곡과 협주곡을 쓰며, 파리 오페라좌의 단장 자리까 지 오른다. 이 시대가 프랑스 음악의 최정점을 찍던 시기라는 점 을 생각해보면, 당대 음악가로서 최고의 삶을 누렸던 안의 영광 을 상상할 수 있을 것이다. 하지만 레날도 안의 멜로디는 거기에 서 멈춘다. 프루스트가 세상을 떠나자 레날도 안은, 거짓말처럼 더 이상 단 한 곡도 멜로디를 작곡하지 않는다. 소나타라든가 협 주곡, 오페라 같은 장르의 음악은 발표하면서도 유독, 그를 유명 하게 만들어준, 또 자신의 특기였던 멜로디의 작곡은 1922년 마 르셀 프루스트의 사후, 단 한 곡도 하지 않았다.

왜일까?

그는 언어를 읽어버린 시인이었던 것이다. 어쩌면 그의 옆 에서 어휘를 선택해주고 그가 만들어낸 멜로디에 시를 찾아주던 프루스트와의 기억을 레날도 안은 오롯이 혼자 간직하고 싶었는 지도 모른다. 그것이 레날도 안과 같은 벨 에포크 시기에 활동을 했던 생상이라든가, 포레, 드뷔시, 사티, 라벨 같은 동료들이 모 두 사후 최고의 작곡가로 후대에 와서 재평가되었던 것에 반해, 레날도 안은 '단지, 아름다운 멜로디 몇 곡을 남긴 작곡가'로 야 박한 평가를 받는 이유일지도 모른다. 우리는 역사를 통해, 살아 서 시대를 풍미하면서 영예를 누린 예술가들이, 그 시대나 유행 이 사라졌을 때 얼마나 초라하게 그 영광의 자리에서 내려와야

했는지 잘 알고 있다. 그것이 바로 예술의 냉정한, 그리고 통속적인 속성이다. 그러나 이미, 살아서 세상의 모든 영광과 작곡가로서 기쁨을 맛보았던 레날도 안에게는 후대의 이런 평가나 영광보다는 훨씬 더 소중한, 자신만의 세계가 있었는지도 모른다. 바로 '프루스트와 나눴던 그 시간들' 말이다.

1922년, 죽음을 앞두고 프루스트는 평생 친구로 남아준 레날도 안에게 보낸 편지에서 이런 아련한 감정을 드러낸다.

"당신과 나눈 나의 내면, 내 삶의 일부가 조금이라도 당신에게 가치가 있었다면 나는 또 한 번 행복을 느낍니다."

마르셀 프루스트, 1895년, 오토 베게너 사진.

레날도 안, 1898년, 폴 나다르 사진.

# 레날도 안에게 보내는
프루스트의 편지

1896년 8월 28일, 파리
친애하는 나의 레날도

Vous me disiez ce soir que je me repentirais un jour de
ce que je vous avais demandé. Je suis loin de vous dire la
même chose. Je ne souhaite pas que vous vous repentiez
de rien, parce que je ne souhaite pas que vous ayez de la
peine, par moi surtout. Mais si je ne le souhaite pas, j'en
suis presque sûr.

오늘밤 당신은 내가 언젠가 후회할 거라고, 당신께 바랐던 것에
대해 후회하리라 했지요. 그러나 내 생각은 전혀 다르답니다. 나
는 당신이 그 어떤 후회도 하지 않길 바라요. 당신이 고통 받는 걸
원치 않기 때문이죠. 더구나 그것이 나 때문이라면. 정말 당신의
고통을 원치는 않지만, 거의 그럴 것이라 확신해서입니다.

Malheureux, vous ne comprenez donc pas ces luttes de
tous les jours et de tous les soirs où la seule crainte de
vous faire de la peine m'arrête. Et vous ne comprenez pas
que, malgré moi, quand ce sera l'image d'un Reynaldo

qui depuis quelques temps ne craint plus jamais de me faire de la peine, même le soir, en nous quittant, quand ce sera cette image qui reviendra, je n'aurai plus d'obstacle à opposer à mes désirs et que rien ne pourra plus m'arrêter.

불행하게도 당신은 매일 밤낮으로 벌이는 나의 싸움을 이해 못 하는 거예요. 당신을 다치게 할 수 있다는 유일한 두려움만이 나를 막아설 뿐이죠. 당신은 정말 이해 못하는군요. 얼마 전부터 밤에 헤어질 때조차 내가 받을 상처를 조금도 배려하지 않는 레날도, 바로 그런 레날도 당신의 모습이 돌아올 때가 된다면, 부지불식간에 나의 욕망은 터져나올 것이고 나를 멈추게 할 것은 아무것도 없으리라는 것을.

Vous ne sentez pas le chemin effrayant que tout cela a fait depuis q.q. temps que je sens combien je suis devenu peu pour vous, non par vengeance, ou rancune, vous pensez que non, n'est-ce pas, et je n'ai pas besoin de vous le dire, mais inconsciemment, parce que ma grande raison d'agit disþaraît peu à peu.

당신은 얼마 전부터의 그 무서운 여정을 느끼지 못하는군요. 당신께 얼마나 보잘것없는 존재로 전락했는지 나 자신이 느낀다는 것, 그것이 복수나 원한에서가 아니라고 생각하겠죠? 나도 굳이 말로 할 필요는 없고 다만 무의식적인 느낌이에요. 내가 행동할 이유가 서서히 사라져버리기 때문이죠.

마르셀

# Après un rêve
## 꿈을 꾼 후에

로맹 뷔신
(Romain Bussine, 1830~1899)
시詩

가브리엘 포레
(Gabriel Fauré, 1845~1924)
곡曲

•

*Dans un sommeil que charmait ton image*
*Je rêvais le bonheur, ardent mirage;*
*Tes yeux étaient plus doux, ta voix pure et sonore,*
*Tu rayonnais comme un ciel éclairé par l'aurore.*

그대의 모습을 사로잡은 꿈 속에서
나는 행복을 꿈꾸었지. 뜨거운 환상을...
그대의 눈은 더욱 부드러웠고 그대의 목소리는 청명하고 또렷했어.
그대는 새벽 하늘처럼 빛나고 있었어.

*Tu m'appelais et je quittais la terre*
*Pour m'enfuir avec toi vers la lumière*
*Les cieux pour nous, entr'ouvraient leurs nues,*
*Splendeurs inconnues, lueurs divines entrevues...*

그대가 나를 불렀을 때, 나는 대지를 떠났지
그대와 함께, 빛을 향해 떠나기 위해서
하늘이 우리를 위해 구름을 열어주고
이름 모를 광채가 황홀한 빛이 보이고

*Hélas! Hélas, triste réveil des songes!*
*Je t'appelle, ô nuit, rends-moi tes mensonges*
*Reviens, reviens radieuse,*
*Reviens, ô nuit mystérieuse!*

안 돼, 안 돼, 이렇게 슬프게 잠에서 깨버리다니!
그대를 불러보네, 아! 밤이여, 그대의 환상을 내게 돌려다오!
돌아와, 돌아와, 찬란한 나의 사랑아.
돌아와, 신비한 밤이여…

**추천 검색어**
#Après_un_rêve #Diana_Damlau #Xavier_de_Maistre #live

*Epilogue*

## 벨 에포크가
## 우리의 삶을 바꾸는 방법

한 도시에 30년을 넘게 살다 보면, 끊임없이 만남과 헤어짐을 반복하게 된다. 파리라는 도시는 많은 사람들에게 그저, 한때 스쳐가는 도시인가… 체념 아닌 체념을 하게 되기도 하고.

나와 10년 이상, 파리에서 친하게 지내던 Y 누나가 드디어 학위가 통과되어 귀국하게 되었을 때였다. 그 많은 이별을 통해, 이제는 면역력이 좀 생겼다고 자신했는데 이 이별은 좀 쓰라렸다.

우린 마르모탕 모네 미술관에서 같이 마리 로랑생 전을 보기로 했다. 이날이 누나와 파리에서는 마지막 날이었다. 세계 각국으로 흩어진 마리 로랑생의 작품을 꼼꼼히 모은 그 정성과, 도쿄 마리 로랑생 미술관에서도 볼 수 없었던 압도적인 마스터피스들을 한자리에 모은, 원조국의 위엄이 그대로 드러난 전시를 보면서 누나와 많은 얘기를 나눴었다. 겉으로는 태연한 척했지만 내심, 이렇게 내 얘기를 재미있게 들어주고 취향이 비슷하며 학구적인 정리도 잘해주는 이 누나가 없으면, 이제 누구랑 이런 얘길 하지? 걱정이 들었다. 헤어지는 길, 누나의 집 근처 소르본 광장에 그녀를 내려줄 때쯤이었다. 나는 우리가 늘 하던 대로 퐁뇌프 앞, 강변 주차장에 차를 세우고 트렁크에 있는 모엣&샹동

로제 샴페인을 나눠 마시고 싶었다. 이별을 슬퍼하기보다는, 뭔가 그녀의 출발을 축하해주고 싶었다. 차는 내일 아침 출근하면서 찾으면 되지…

　"누나, 우리 이별주 한 잔 해야지?"
　그러나 누나는 살며시 고개를 젓는다. 뭐든 생각이 깊고 항상 나를 배려하던 누나였다. 명치 끝쯤에서 스멀스멀 쓰라린 감정이 몰려온다. 참자. 내가 아무리 슬픈들, 10년 가까이 같이 살던 연인과 오늘밤이 지나면 헤어져야 하는 이 누나보다 더 아플까. 헤어지는 순간까지도 그녀는 몇 번이나, 오늘 한 얘기를 포함해, 평소에 내가 자주 흥분하며 떠드는 프루스트 얘기나, 레날도 안 이야기, 알퐁스 뮈샤, 사라 베르나르의 전설… 뭐 이런 걸 '벨 에포크'라는 주제로 엮어서 책으로 내보는 게 어떻겠냐고 했다. 한국과 프랑스, 그리고 일본까지 뭔가를 붙들고 있는 내가, 제일 잘 쓸 수 있는 이야기라고 했다. '정말 그런가?' 하지만 이미 전작 《프랑스 여자처럼》을 통해, 시대의 단면을 보여주는 여러 인물들을 다룬 책을 써본 경험이 있는 터라, 더 엄두가 나지 않았던 것도 사실이다. 게다가 벨 에포크 이야기를 하기 위해서는, 세기말의 사회상과 더불어 음악, 미술, 문학까지 망라해야 하지 않던가. 그야말로 방대한 자료 수집과 정리가 필요한 일이다.
　"누나, 정말 이렇게 서울 가면 행복할 수 있겠어?"
　누나와 나의 마지막 대화에 이 이야기가 등장하지 않을 수는 없었다. 나는 저 누나의 사랑이 너무 가슴 아파 눈물이라도 흘리고 싶은데 정작 그녀는 피식 웃는다. 항상, 불편한 상황이 되

면 프랑스어를 쓰는 그녀.

"C'est bien fini(이젠 끝났어)."

본의 아니게 이 누나의 사랑에 끼어들게 되었다. (사적인 내용이고 이 지면에 다 얘기할 수는 없지만…) 누나는 누군가에게 이야기할 대상이 필요했고, 그 상대가 나인 것이 나는 기뻤다. 수많은 시간을 그들과 함께했고, 함께 떠들고 끼니를 나누었으며 부지런히 음악회를 찾아 다녔다. 이렇게 어울리는 두 사람이 헤어진다는 것은 상상도 해보지 못한 결말이었다. 정말 두 사람은 서로를 떠나서 살 수 있을까? 복잡한 감정들이 밀려왔다. 그리고 그것이 누나와 나의 파리에서 마지막 대화이기도 했다. 차에서 내려 마지막 허그를 하고, 저쪽 광장 쪽으로 사라지는 그녀의 모습을 지켜보면서 한참을 차 안에 가만히 앉아 있었다. 스피커에선 필립 자루스키의 청명한 목소리가 흘러나왔다.

"La lune blanche luit dans les bois(하얀 달빛, 숲 속에 비추네)…"

아아- 왜 하필 헤어지는 순간에 베를렌이란 말인가?

벨 에포크 이야기를 쓰면서 나는 정말, 행복했다. 특히 '멜로디'라고 부르는, (한 편의 아름다운 시이자 노래이기도 한) 프랑스 예술가곡을 번역할 때는 더욱 그랬었다. 번역을 업으로 하고 계신 여러 선배님들과 선생님들이 들으면 코웃음 칠 얘기겠지만, 빅토르 위고나 베를렌의 시어詩語, 그들이 선택한 단어 하나가 하나의 의미가 되어 가슴 속에 파고들 때의 충만감은 그 무엇과도 비교할 수 없는 기쁨이었다. 파리에 있을 때면 자료 수집 차

열심히 도서관을 다녔다. 서울 발 뉴스가 쏟아지는 시기였으므로 결국 휴대폰 화면만 열심히 넘기는 일이 다반사이긴 했지만, 그래도 학창 시절에도 이만큼 열심이었나 싶을 정도로 매일 도서관을 찾았다. 가장 자주 갔던 곳이 집 근처의 마자랭 국립도서관이었는데, 프루스트 관련 자료를 찾다 보니 바로 이곳 마자랭 도서관에서 사서로 2년간 근무했다는 게 아닌가. 프루스트가 일생을 통틀어 가졌던 유일한 직업이 도서관 사서였는데, 내가 바로 그 마르셀 프루스트 씨가 사서로 일하던 도서관에 앉아 있다니…

Y 누나와 나는 카운트테너 필립 자루스키Philippe Jaroussky를 매우 좋아해서, 프랑스 각지에서 열리는 그의 콘서트를 따라 다녔었다. 카스트라토의 시대를 환기시키는 그의 특별한 재능이 빛을 발하는 비발디라든가, 헨델, 글뤽, 아스, 포폴라, 페르골레시 등의 아리아를 정말 좋아한다. 그런데 그가 모국어로 부르는 멜로디 프랑세즈도 정말 좋아한다. (뭐랄까… 모차르트, 도니체티만 부르는 조수미의 콘서트에 갔는데, 〈그리운 금강산〉 불러주는 그 울컥하는 반가움?) 음악과 문학의 경계에 서 있어서, 가창할 때 단어 하나 하나에 강조해야 하는 부분과 힘을 빼야 하는 부분, 장음과 단음, 리에종이라 불리는 연독의 처리, 정확한 모음의 발음, 시를 낭송하는 듯한 운율을 완벽히 표현해내야 하는 이 장르를 필립 자루스키는 잘 이해하고 있는 것 같다. 그건 단지 그의 모국어가 프랑스어이기 때문만은 아닐 것이다. 멜로디 프랑세즈는 전 세계인의 사랑을 받는 장르이고 그런 만큼 명곡들도 많지만 나

는 그가 부르는 레날도 안의 곡들을 특별히 좋아한다. 집 근처에서 차를 타고 벨 에포크 시대의 영광을 그대로 간직하고 있는 센 강을 건너, 콩코드 광장을 가로질러 방돔 광장에 이르는 길에 이 곡들을 들으면 그야말로 내가 베를렌이나 프루스트가 된 것 같은 기분이 들기도 했다. 어디선가, 그레퓔 백작부인과 마주칠 것 같은 그 느낌. 그렇다! 어쩌면 음악은 우리의 일상에 벨 에포크 시대를 불러올 수 있는 가장 간단한 방법이다. 〈미드나잇 인 파리〉처럼 클래식 푸조를 타는 것은 아니지만, 단박에 시공을 거슬러 벨 에포크를 추억하는 나만의 시간 여행이다.

시간은 훌쩍 흐른다. 남쪽 해안 도시의 모두가 부러워하는 직장을 다니게 된 누나는 이제 1년에 한 번 보기가 힘든 사람이 됐다. 원래부터 그곳이 고향이었던 것처럼 행복해 보이는 Y 누나. 한반도의 남쪽 끝, 그러나 KTX로 2시간이면 갈 수 있는 그곳의 누나와 나의 거리는, 파리와 서울보다도 훨씬 멀어진 느낌이다. 그녀도 달라졌고 나도 그렇다. 참, 그녀는 얼마 전에 결혼도 했다. 그녀가 결혼하던 날, 파리에 있던 나는 그녀의 헤어진 연인을 불러내, 센 강변에서 자루스키를 틀어 놓고 샴페인을 마셨다.

누나는 항상 바빴고, 행복해 보였다. 가끔 서울에 올라오는 누나에게, 나는 파리 이야기를 일체 하지 않는다. 그녀도 그렇다. 페북을 보면, 일 때문에 출장을 가는 건지, 그녀는 가끔 아무런 설명 없는 파리 사진을 포스팅한다. 그래도 우리에게 파리 이야기는 일종의 금기다. 드디어 내가 벨 에포크에 관한 책을 쓰고 있다고 했을 때, 누난 하얀 치아를 드러내며 웃었다. 순간의 떨리

는 시선을 나는 놓치지 않는다.

　"누나, 그때가 저의 벨 에포크였던 것 같아요."

　'나' 대신 '우리'라는 주어를 쓰고 싶었지만 이내 포기한다. 용기를 내어, 뭔가 긍정의 답변을 해주길 바라던 나를, 그녀는 빤히 바라보더니 말없이 고개를 끄덕였다. '저건 긍정인 건가?' 돌아오는 길의 한남대교, 흐르는 강물을 보니 이 노래가 듣고 싶었다. 나는 이어폰을 꽂는다.

　"아저씨, 창문 좀 열어도 돼요?

　기사는 대답 대신 고개를 끄떡인다.

　저만치 가까운 듯 먼, 달빛이 강물에 비친다.

*La lune blanche luit dans les bois.*
*De chaque branche part une voix*
*sous la ramée.*
*O bien aimée.*

하얀 달빛 숲 속에 비추네.

가지가지 마다 속삭이는 소리.

아! 사랑하는 여인이여.

아아-

나의 베를렌이여…

2019년, 현해탄을 사이에 두고, 서울과 일본 각지에서 비슷한 시기에 무려 6개의 굵직한 벨 에포크 관련 전시회가 열렸다. 도쿄에서 살 때, 나는 종종 벨 에포크에 대한 일본 사람들의 겸허한 동경심을 직접 목격할 기회들이 있었다. 그건 서구 문화에 대한 맹목적인 동경이라기보다는 이 찬란한 시대에 대한 오마주이며 '절대적으로 아름다운 것'에 대한 찬양이었다.

벨 에포크의 살롱을 연상시키는, 히로의 한 저택에서 열렸던 시 낭송회에 참석했을 때다. 반백의 신사가 일본어 억양이 그대로 들어간 프랑스어와 일본어로 낭송했었던 베를렌과 보들레르, 위고의 시, 한껏 멋을 낸 중년의 소프라노가 부르던 드뷔시의 가곡, 그리고 포레의 피아노 곡이 있었다. 같이 갔던 프랑스인 친구는 내게, 굳이 프랑스어를 사용하는 그들의 발음을 알아들 수 없다고 투덜댔지만 그런 건 아무래도 상관없었다. 내가 감명을 받은 것은 그 자리에 있던 대부분의 일본인들이 프랑스어를 알지 못하면서도 분위기와 그 느낌만으로 시인들과 음악가를 충분히 이해하고 있다는 것이었다.

학창 시절에도 그랬지만 지금도 여전히 수많은 일본의 미디어가 프랑스가 가장 아름다웠던 시대, 벨 에포크를 이야기한다. 2019년, 잡지 취재를 위해서 숲의 요정 홍천녀紅天女가 나올 것 같은 하코네의 작은 산골 마을을 찾았다. 그저 시골 미술관이라고 생각했던 하코네 랄리크 미술관箱根Lalique美術館의 컬렉션은 무하를 상업예술가가 아닌 국민화가로 재인식하게 해주었던 이반 렌들의 개인 컬렉션을 떠올리게 하는 벅차오름이 있었다. 프랑스 본국에도 없는 르네 랄리크의 작품들을 모아놓고(심지어 랄

리크가 실내 인테리어를 담당했던 오리엔트 익스프레스 열차를 2량이나 갖다 놨다), 거기에 더해 그가 얼마나 훌륭하게 아르 누보와 아르 데코를 섭렵한 예술가였는지를 보여주는 방대한 자료를 가지고 있었다. 그것도 개인이 소장하고 모은, 한 예술가에 대한 가장 겸허하고 열렬한 오마주였다. 도쿄의 시부야 구립 쇼토 미술관에서 열렸던 〈사라 베르나르의 세계〉전도 그랬다. 생전에 입었던 드레스, 머리 장식, 브로치, 향수, 화장품 등 그녀의 체취가 그대로 느껴지는 물건들에서, 당시 유행했던 미술이나 포스터까지를 모아, 세세한 부분까지 정성을 다해 전시해놓은 모습은 정말 감동적이라고밖에 할 수 없었다. 교토와 오사카의 사카이시에서도 그 감동은 고스란히 되살아났다. 자고로 덕질은 이렇게 열렬히, 끝을 보아야 하는 건가.

바야흐로 코로나의 공포와 그로 인한 집단적 광기와 두려움이 지배하는 현실을 겪고 나니, 앞으로 펼쳐질, 포스트 코비드19 시대를 생각하면 암울해진다. 하지만 우리보다 앞서 이런 시대를 살았던, 알베르 카뮈는《페스트》에서 '절망과 맞서는 길은 행복에 대한 의지'라고 말했다. 인류가 오로지 혁신, 미래, 아름다움을 위해 살았던 '벨 에포크'의 수많은 예술운동에서 나는 희망을 봤다. 이 아름다움을 향한 의지야 말로 지금 온 지구가 겪고 있는 코로나 블루를 극복할 수 있는 힐링의 콘텐츠가 아닐까? 이 책을 통해, 독자 한 분이라도 그런 희망을 본다면 나는 매우 행복할 것이다.

## La Belle Époque,
## quand L'homme était encore beau

Oui, grâce à ce tableau de Georges Clairin, j'ai découvert la magnifique Sarah Bernhardt. Et en cherchant la trace de cette actrice mythique, j'ai commencé à aimer cette Belle époque, ses lieux et ses représentants. Je me suis rendu compte alors que cette culture française que j'idéalisais depuis ma jeunesse, emblématique d'un certain art de vivre « à la française », appartenait à cette période. Un temps privilégié, d'insouciance et de joie de vivre, du French Cancan au Moulin Rouge jusqu'aux Ballets russes de Nijinsky. Une ère d'audaces esthétiques aussi bien que d'innovations scientifiques.

Les poètes comme Verlaine, Baudelaire ou bien Mallarmé y voisinent alors avec l'exposition universelle, Alfons Mucha devient une nouvelle étoile avec Sarah Bernhardt, Proust rencontre Reynaldo Hahn au salon de Madame Lemaire, Fauré inaugure son concert privé au Salon de la comtesse

Greffulhe, Colette danse sa danse exotique au Moulin Rouge, Louis Pasteur dialogue avec Marie Curie, Debussy côtoie Camille Claudel, Louis Vuitton crée un nouvel imprimé de Damier avec cette fameuse inscription <Marque Louis Vuitton déposée>. Tout était possible et permis en cette incroyable période d'innovation et de transition.

La Belle Époque se fait sentir sur tous les boulevards de Paris, magnifiquement rénovés par Haussemann, mais aussi dans les cafés, les cabarets, les galeries d'art, et dans les salons fréquentés par les artistes et les intellectuels, tous plus brillants les uns que les autres.

C'est bien sûr également une période de progrès scientifique et de prodigieuses découvertes. Les expositions universelles sont le parfait berceau de ces nouveautés et le monde s'extasient devant les mille et unes couleurs des produits exotiques ramenés des quatre coins du monde. L'électricité et les voitures fleurissent dans chaque maison et le progrès technique et industriel de l'époque révolutionne ce qui deviendra notre quotidien à tous.

La culture française rayonne ainsi dans le monde entier et Paris devient l'une des capitales les plus belles et lumineuses de l'époque. Capitale de toutes les passions, elle

voit naître et s'installer parmi les plus grands noms de son temps : Proust, Mucha, Sarah Bernhardt, Edouard Manet, Auguste Rodin, Claude Debussy, Marie Laurencin, Picasso, Comtesse Greffulhe, baron de Montesquieu, André Gide, Reynaldo Hahn, Charles Baudelaire, Victor Hugo, Gabriel Fauré et Émile Zola et tant d'autres...

En même temps, je ne saurais oublier le côté sombre et la souffrance, ni des ouvriers et des ouvrières, ni des hommes et des femmes des colonies qui sont souvent effacées par les lumières éblouissantes de cette époque. Je n'oublie pas non plus le cri massif des femmes, qui n'acceptent plus de vivre comme leurs mères et les générations de femmes avant elles. C'est à dire d'être inférieures à l'homme. Ces femmes de la Belle Époque se souviennent très clairement de la promesse de Jean-Jacques Rousseau pour conquérir ensemble les droits de l'homme. Mais, après s'être battues main dans la main pour les droits humains, les femmes se sont bien vite aperçues que cela concernait uniquement le droit des hommes. Où étaient donc les droits des femmes ? Olympe de Gouges, qui osa rédiger cette fameuse « Déclaration des droits de la femme et de la citoyenne » fut décapitée pour avoir abandonné son ménage et avoir osé faire de la politique.

N'y a-t-il pas de place pour les femmes qui souhaitent vivre indépendamment de leur père ou de leur mari ? Est-ce qu'il faut être une actrice comme Sarah Bernhardt ou une courtisane comme Liane de Pougy pour oser en rêver ? Parfois l'Histoire dépasse l'imagination des gens... Voyez comment Colette, Berthe Morisot, Camille Claudel, Pauline Viardot ou bien Marie Curie ont réussi à se faire un nom dans cette société misogyne ! Mais parfois à quel prix..?

Ces Nouvelles Femmes de la Belle Époque ont influencé presque toutes les femmes de leurs temps, jusqu'aux femmes coréennes, qui ont jadis aussi revendiqué ce surnom de 《Shinyeosung(신여성)-Nouvelles Femmes》.

Il me faut insister sur le fait que la Belle Époque est aussi la grande période de la confluence. C'est grâce aux expositions universelles que l'occident a découvert l'Orient et sa culture. Inversement, en découvrant les splendides nouvelles civilisations industrielles européennes, nombreux sont ceux qui ont pris l'Europe et la France en modèle pour moderniser leur propre pays. Cette image de l'Europe a inspiré et fait rêver de nombreuses personnes à travers le monde et c'est pour cette raison que les asiatiques gardent une certaine nostalgie de cette époque qu'ils continuent, encore aujourd'hui, d'idéaliser.

Voilà, en reparcourant avec vous les traces de cette Belle Époque, je ne vise qu'à transmettre la jouissance que m'a procurée la découverte de cette période éblouissante.

Est-ce que nous vivons aujourd'hui une Belle Époque ? Hélas, sans même évoquer la peur et l'angoisse de nos jours hantés par l'ombre du virus Covid 19, je crains que la réponse soit non. Mais, bien évidemment, les habitants de la Belle Époque parisienne ignoraient eux-mêmes être en train de vivre une période sacrée. Nous pouvons donc supposer que dans un futur plus ou moins lointain, certains nous rappelleront que nous avons nous aussi vécu une autre Belle Époque. Serais-ce possible?

## ベル・エポックが、
## 私たちの生活を変える方法

　ある都市に30年以上住んでみると絶え間なく多くの人々との出
会いと別れを繰り返すことになる。パリという都市は、多くの人々
にとって、かつて通り過ぎる都市かも知らない。僕が10年以上、パリ
で親しくしていYヌナ(韓国では普通、男性が自分より年上の親しい女
性を自分のお姉さんの意味でヌナと呼ぶ)が、学位論文を取得されて
帰国することになった頃だった。この都市で数多くの知人との別れ
をしたので、今は既に免疫力が少し生じた自分だが、この別れはちょ
っと辛かった。Yヌナとマルモタンモネ美術館でマリ・ローランサン
展を見ることにした。この日がYヌナとはパリで、最後の日だった。
世界中で散乱されたマリ・ローランサンの作品を入念に集め、その信
頼性と、東京のマリ・ローランサン美術館では見られなかったマリ・
ローランサンの圧倒的なマスターピースを集めた、フランスの威厳が
そのままあらわれた展示を見ながらYさんと多くの話を交わした。こ
のときまでは、表面上は平気なふりをしたが、内心、このように私の
話を面白く聞いてくれて、好みが似ており、博学な整理もよくしてく
れるYヌナがなければ、又誰と、このような話が出来ると心配して居
た。遂に私たちが別れるとき、彼女の家の近くのソルボンヌ広場に

彼女を降ろす頃だった。私たちがいつも通り過ぎるポン・ヌフ(Pont neuf)の前、川沿いの駐車場に車を止めてトランクの中のリュナール・シャンパンを分けて飲みたかった。別れを悲しむのではなく、何かが彼女の出発を祝ってあげたかった。

　「ヌナ、我々のお別れ酒は?」

　しかし、Yヌナはそっと首を振る。いつも考えが深く、常に私の配慮したヌナだった。胸の果てからしみじみ苦い感情が押し寄せてくる。我慢しよう。

　別れる瞬間まで、彼女は何度も、今日の話を含めて、普段の私は頻繁に興奮して騒ぐプルーストの話や、レナルド・アンの話、アルフォンス・ミュシャ、サラ・ベルナールの話…まあこんな<ベルエポック>というカテゴリーに集めて本にするべきだと強く言ってくれた。僕が一番うまく書ける話だと言った。韓国とフランス、そして日本まで何かを握っている僕が、一番よく書ける話だとか。「本当にそう思う?」。しかし、すでに、僕の前作<フランスの女性のように>を介して、膨大なフランス人物の本を書いて見た経験上、意欲が出なかったことも事実である。ベルエポックを話すためには、世紀末の社会像に加えて、音楽、美術、文学までをすべて網羅しなければならないからだ。膨大な量の読書や資料の整理が必要だった。

　「ヌナ、本当にそうソウル帰ったら幸せになれるだろうか?」

　Yヌナと僕の最後の会話にこの話が登場するべきだった。胸が痛くて、泣きたいのに彼女はにっこり笑う。常に、不快な状況になれば、フランス語で喋る彼女。

「C'est bien fini（もう終わり。）」

　本意ではないのにYヌナの愛に割り込ませた。（私的な内容なので、この紙面にも話すことができませんが、…）ヌナは誰かと話をする対象が必要だったし、その相手が僕なのが嬉しかった。長い時間、多くの時間を一緒にして、騒いで食事をしたりした。熱心に一緒にコンサートを見にも行った。このように気が合う二人が別れたらということは想像もしてみなかった結末だった。本当に二人はお互いを離れて、生きられる？複雑な思いが押し寄せてきた。そして、それはYヌナと僕のパリでの最後の会話でもあった。彼女は車から降りて、最後のハグをして、その向こうの広場に向かって消える彼女の姿を見ながらしばらく車の中で静かに座っていた。車の中では絶えずにフィリップ・ジャルスキーの清明な声が流れた。La lune blanche nuit dans les bois…（白い月光、森の中に照らし…）

　あゝ-どうして別れる瞬間にベルレンヌなのか？

　ベルレンヌ…

　実際には、ベル・エポックの話を書きながら、僕は非常に幸せだった。特にメロディ（Mélodie）と呼ばれる一方の美しい詩であり、歌でもある、フランス芸術歌曲を翻訳するときは、さらに幸せだった。翻訳を仕事にしているいくつかの先輩たちと先生が聞くと鼻笑い塗りの話だろうが、プルーストを再会されたのは幸せだった。ヴィクトル・ユーゴーやベルレンヌの詩語、自分が選んだ言葉は、一つが一つの意味になって胸の中に食い込むときのその充満感はどこにも比類のない幸せだった。パリにいる時は資料調査で、毎日図書館

は通った。ソウルからのニュースが爆発する時だったので、最終的に、図書館で毎日私のギャラクシー画面だけ熱心に見ていた。僕が一緒懸命、本を読んで資料を勉強していた家の近くの図書館が、マジャレン国立図書館だった。プルースト資料をみると、若い頃、プルーストが持っていた唯一のキャリアが図書館司書だった。ここマジャレン図書館で司書として2年間勤務した。非常に静かで通い始めた図書館なのに僕は既ににそのマルセルプルースト氏が司書として働いていた図書館に座っているなんて…

　Yヌナと僕はパリで、フランスのカウントテノールフィリップジャルスキー（Philippe Jaroussky）を非常に好きで、フランス各地で開催される彼のコンサートに沿って通ったが、カストラートの時代を呼び起こす彼の特別な才能と呼ぶヴィヴァルディとか、ヘンデル、グルルウィク、アスタキサンチン、ポポルラ、ペアルゴルレーシーなどのアリアを本当に好きだ。ところが、彼の母国語で歌うメロディフランセーズ（フランス芸術歌曲）も大好きである。なんか…モーツァルト、ドニゼッティだけ歌うスミ・ジョーのコンサートに行ったら、<懐かしい金剛山>と言う韓国の歌曲を歌ってくれる感じかな）メロディーフランセーズはあまりにも有名な曲が多く、世界の人が好んで聞く音楽である。音楽と文学の境界に立って歌唱するときに、単語の一つ一つに強調しなければならない部分と力を減算する部分、長音と短音、リエゾンと呼ばれる連読の処理、正確な母音の発音、詩を暗誦する様な韻を完全に表現しなければならないジャンルと言うのをフィリップ・ジャスキーはよく理解しているようだ。これは彼の母国語がフランス語のだからだけではないからだろう。パリでの運転をする時

に、常に、ジャスキーのオピウム (Opium) CDを聞いた。彼が歌う
レナルド・アン (Reynaldo Hahn) の曲を特別に好む。家の近くで車
に乗ってベルエポック時代の栄光をそのまま持っているセーヌ川を渡
り、コンコルド広場を横切ってヴァンドーム広場に至る道にこの曲を
聴くと、それこそ私がベルレンヌやプルーストになったような感じも
する。そう！ 音楽はまだ私たちの生活の中でベルエポック時代を呼
び出すことができる最も簡単な方法である。メロディフランセーズを
聞いてみると、どこかで、グルフィール伯爵夫人を遭遇出来るような
感じがする。この本のはじめに、彼女の写真が登場する理由でもあ
る。それこそウッディ・アレンの映画に劣らない、直ちに時代を超
えられるだけのベルエポックを記憶する方法でもある。

　　時間はふわりと流れる。南端の都市の皆がうらやむ職場を通わ
れたYヌナは、もう1年に一度しか会えない会い難しい人になった。
完全その場所が故郷だったかのように幸せに見えるYヌナ。南端、
海岸都市が、2時間もあればKTX(韓国の新幹線)で行ける、そこのY
ヌナと僕の距離は、パリとソウルよりもはるかに離れた感じだ。さ
て、彼女はしばらく前に結婚もした。そうだ。彼女が結婚していた
日、パリにいた僕は彼女の別れた恋人を呼び出し、セーヌ川沿いで、
Philippe Jarousskyを聞きながらシャンパンを飲んだ。ところが、い
くら飲んでも酔わなかった。

　　Yヌナはいつも忙しく、幸せに見える。時々ソウルに上がって
くるYヌナに、僕はパリの話を一切していない。彼女もそうだ。フェ
イスブックを見ると、仕事のために出張に行くのか、彼女は時々何の
説明のないパリの写真を投稿していた。それでも、私たちにパリの

話は一種の禁則語であった。いよいよ僕がベルエポックに関する本を書いているとしたとき、Yヌナが白い歯を表わして笑った。もちろん、その瞬間、ほんの少しだったが、しばらく彼女の震える視線にとどまっていたアストラルな感情を、僕は逃さない。

「ヌナ、その時が僕のベル・エポック（Belle Époque）であったと思います」

<僕>の代わりに<僕たち>という主語を使いたかったが放棄する。勇気を出して、何か彼女が肯定の回答をしてくれることを望んでいた僕を、彼女はじっと見つめて無言うなずいた「あれは肯定的なのか？」

帰りの漢南大橋で流れる川を見ると非常に、この歌が聞きたかった。

僕はイヤホンを差し込む。

「おじさん、窓ちょっと開けてもいいですか？」

運転手は答えの代わりに頭をびくともなる。ちょっと離れた所に近いように、遠い月の光が川に映る。

La lune blanche

Luit dans les bois。

De chaque branche

Part une voix

Sous la ramée。

O bien aimée。

(真っ白な月が

森に輝き
枝々からは声が漏れてくる
大きな枝の間を通り抜けて
おお、愛する人よ!）

ああ-
僕のベルレンヌ…

　2019年には、玄界灘を挟んで、韓国と日本各地で似たような時期に、なんと6つの骨太なベル・エポックに関連する展示会が開かれた。東京に住んでいたときに、僕はベル・エポックの日本の人々の控え目な憧れに気付いた。それはただ西洋文化の盲目的な憧れというよりは、きらびやかな時代へのオマージュであり、絶対的に美しいものの賛美であったその頃、ベルエポックのサロンを連想させる東京の広尾の邸宅で開かれたサロン（詩朗読会）に参加する機会があった。かなり白髪の紳士が日本語のアクセントがそのままあったフランス語と日本語で暗誦したベルレンヌとボードレル、ユゴーの詩、精一杯おしゃれした中年のソプラノさんが歌ったドビュッシーの歌曲、フォーレのピアノ曲が演奏された。一緒に行ったフランス人の友人は僕に、あえてフランス語を使用している彼らの発音が分からないと不満の声を出したけど、そんなどうでもよかった。僕が、感銘を受けたのは、その場にいたほとんどの日本人がフランス語を理解出来ないけれども、雰囲気と感じだけで詩人と音楽家を十分に理解していることだった。僕の学生時代以来、まだ多くの日本のメディアが、フランスが最

も美しい時代、ベル・エポックの賛美と華やかさを話す。それを今まで学んできた。2019年、雑誌の取材のために森の妖精である、紅天女(くれないてんにょ)が出てくるようだった箱根の山の谷の村を訪れた。ただ田舎の美術館と思っていた箱根ラリック美術館 (Hakone Lalique Museum) は、フランスの本国にもない、ルネ・ラリックの珍しい作品を入念に集め、さらにある時期、ラリックがインテリアを担当した、オリエント・エクスプレスの列車を2両も持っておいた。) 彼がどのように見事なアールヌーボーとアールデコを渉猟した芸術家だったのかを示す膨大な資料を持っていた。個人が所蔵して集めたな芸術家のための最も控え目で熱心なオマージュであった。東京の渋谷、松濤美術館で開かれたサラ・ベルナールの世界展はまたどのように感動的だったのか、生前の彼女が着ていたドレスや髪飾り、ブローチ、香水、化粧品など、彼女の体臭がそのまま感じられる物から、当時流行していた美術やポスターまでを集めて、小さなディテールまで丁寧に、展示している姿は、本当に感動的としか言えなかった。ミューシャの本国でも見られない作品を所蔵している京都でも、大阪の堺市でも、その感動はそのままよみがえった。古くからオタクの求めはこう熱烈に先端までを見るべきであるか?

　「すでにこの時代には、日本では藤田嗣治(Léonard Foujita) のように、パリに留学していた日本人画家たちも多かった (いつかこの人の狂った時代 (Les Années Folles) の話もぜひ書きたい!)、彼らは日本にパリの美術を紹介しました。彼らは帰国し、当時、美術教育などを担当しながら、ベル・エポック時代の西洋美術を日本全国に普及した当時の美術、文芸雑誌など説明していることが多かったで

す。また、日本の美術館に所蔵されている西洋美術作品は、ほとんどが19世紀以降の現代美術作品が多かったので、古くからこの時代の展覧会が頻繁に開催され、最終的に人々に慣らされた理由ではないでしょう？」と「サラ・ベルナールの世界展>を企画した、東京の松濤美術館の学芸員、西美弥子さんは僕の取材旅行中、日韓両国で吹いているこの、ベルエポックブームを歴史的解釈と一緒に分析した。もちろん、彼女が指す当時の日本には朝鮮が含まれていた、我々は苦い歴史の時期もあった。東京の神田教会とアテネフランセまで訪れた僕は、李相和先生(1901-1943)の詩を日本語と韓国語で読んでみた。この取材では、個人的には、世界のすべての成功を手にしたパリの画家ミューシャが幸せできなかった、その痛みをよく考えさせた時間であった。

　まさしくコロナの恐怖とポストCovid-19時代を考えると憂鬱になる。僕たちよりももっと早くに、このような時代を生きた、アルベール・カミュ（Albert Camus、1913-1960）は、<フェスト>で「絶望と対抗する道は幸福への意志」と述べた。人類がひたすら革新、未来、美しさのために住んでいた<ベル・エポック>の多くの芸術運動で、私は希望を見た。この美しさに向けた意志こそ、今来た地球が直面している憂鬱<コロナブルー>を克服できるコンテンツではないかと思う。この本を通じて一人でも多くの読者がそんな希望を見ると、ベル・エポック時代のチュートリアルとして、私は非常に幸せである。

<div align="right">

2020年 夏

Ouchan Shim

</div>

# 벨 에포크로의
# 산책

내가 벨 에포크에 관한 글을 쓰고 있다는 것을 아는 나의 지인들은 한결같이, 파리에서 벨 에포크를 느낄 수 있는 장소나 공간을 소개해달라고 한다. 파리에서도 나는 적잖이 그런 의무감을 느꼈었다. 그런데 곰곰이 생각해보면, 벨 에포크가 아름다운 시대였던 것은 그 시대를 살았던 사람들의 아름다움을 향한 정신적인 연대감 때문이지, 갤러리아 백화점에서 샤넬 백을 사는 것 같은 행위나 인스타용 사진으로 남길 수 있는 특정 장소로 증명되는 그런 일은 아닐 것이다. 바라건대 이 책을 보고 벨 에포크의 흔적을 찾고 싶다는 생각이 든 독자가 있다면, 부디 적어도 한나절 정도는 비워두고 오롯이 한 공간에 머무르며 여전히 그곳을 찾는 사람들의 부푼 마음과 설레임과 130년 전, 그곳의 에스프리 esprit를 느껴보시길.

### 오페라 가르니에(파리 오페라 극장)Opéra de Paris (Palais Garnier)

1 Place de l'Opéra 75009 Paris, www.operadeparis.fr

단연코 세계에서 가장 아름다운
오페라 극장이며, 세상에서 가장
아름다운 건축물이라고 불러도 손
색이 없다. 이곳을 중심으로 정비
되었던 오스만 남작의 도시 대정
비 계획의 웅장함과 화려함은 오
페라 실내에도 생생히 살아 있다.

### 르 그랑 오텔Le Grand Hotel

2 Rue Scribe 75009 Paris,

www.parislegrand.intercontinental.com

벨 에포크 시대에 오픈한 파리 최
대, 아니 당대 최대의 근대식 호
텔. 무려 800여 개의 객실을 가지
고 있으며 당시로서는 최첨단이었
던 전기, 전화 시설이 갖추어진 최

신식 호텔이었다. 1896년 12월 9일, '사라 베르나르의 날' 행사도 이
호텔에서 개최되었다. 여러 연회장과 부대 시설을 가지고 있어 500명
의 초대객을 수용할 수 있는 호텔은 이곳이 유일했기 때문이다. 여전
히 파리의 특급 호텔 중의 하나이며 지금은 인터콘티넨탈 호텔이 되
었다.

### 마들렌 성당Église Madelaine

1 Place de la Madelaine 75008 Paris, www.eglise-madelaine.com

생상이 오르가니스트로 20년(1857~1877)이나 근무했었던 성당이다. 생상은 이 교회에서 오르가니스트로 근무했던 기간이 자신의 인생에서 가장 행복한 기간이었다고 했다. 이후, 가브리엘 포레도 이 성당에서 오르가니스트로 근무했다(1896~1905). 또 사라 베르나르를 비롯한 쇼팽, 오펜바흐, 샤를 구노, 가브리엘 포레, 에디트 피아프, 샤넬, 달리다 등의 장례식이 열린 곳이기도 하다. 파리의 쇼핑가와 관광지 중심부에 있는, 신고전 양식의 웅장한 건물만으로도 눈에 띄는 곳이다.

### 장식미술 박물관Musée des Arts Décoratifs

107 Rue de Rivoli 75001 Paris, www.madparis.fr, 월요일 휴관

프랑스의 공예품뿐만이 아니라 중세부터의 다양한 나라 공예품을 볼 수 있는 미술관. 아르 누보와 아르 데코의 귀중한 작품들이 전시되기도 한다. 가끔 훌륭한 기획전이 열리므로 프로그램을 꼭 확인할 것.

### 파리 패션 박물관, 갈리에라 관Palais Galliera

10 Avenue Pierre 1er de Serbie 75016 Paris,

www.palaisgalliera.paris.fr, 월요일 휴관

파리 시에서 운영하는 패션 박물관. 훌륭한 기획전이 상시 열리고 있

으며, 건물 자체의 아름다움은 물론 프랑스 역사와 함께한 엄청난 양의 소장품으로도 유명하다.

### 카르나발레 박물관Musée Carnavalet

16, Rue des Francs Bourgeois 75003 Paris, www.carnavalet.paris.fr

파리 역사박물관이다. 주로 중세에서 근대에 이르는 방대한 민속적인 자료들을 많이 볼 수 있다. 뮈샤가 인테리어를 담당했던 당시 최고의 보석상 푸케의 매장을 그대로 가져와 전시하고 있다.

### 그랑 팔레Grand Palais

3 Avenue du Général Eisenhower 75008 Paris,

www.grandpalais.fr, 화요일 휴관

1900년 파리 만국 박람회를 위해 지어진 이 다목적 공간은 예술과 문화를 사랑하는 도시 파리에 걸맞는 훌륭한 기획전이나 행사로 유명하다. 2000년대에 들어와 매년 샤넬의 파리 컬렉션이 열리는 곳도 이곳이다. 유리와 철재로 지어진 근대 양식의 건축물의 웅장함과 아름다움에 주목할 것.

### 프티 팔레Petit Palais

Avenue Winston Churchill 75008 Paris, www.petitpalais.paris.fr, 월요일 휴관

파리 시립미술관. 로마시대 미술 작품에서 현대의 미술까지 다양한 컬렉션이 있고 정기적으로 기획전이 열리기도 한다. 조르주 클라랭이 그린 사라 베르나르의 초상화가 있는 곳이기도 하다.

### 에펠 탑Tour Eiffel

5 Avenue Anatole France 75007 Paris

설명이 필요 없는 파리의 명소. 시
간과 여유가 있다면, 들어가는 입
구부터가 틀린(프라이빗 엘리베
이터를 사용) 1층의 알랭 뒤카스
의 레스토랑 쥘 베른Jules Verne을
추천한다(예약하기 매우 힘듬).

### 르 그랑 오텔 카부르Le Grand Hotel Cabourg

Les jardins de Casino 14390 Cabourg, www.all.accord.com

파리 생 라자르 역에서 TER기차로 2시간 반쯤 걸리는 리조트 도시 카
부르는 마르셀 프루스트의 휴양지로 유명하다. 실지로 그의 작품의
많은 부분이 이곳에서 쓰여졌으며 이곳을 회상하는 내용이 많다. 근
처의 같은 해안 리조트 도시인 도빌이나 트루빌에는 없는 한적함이
그의 맘에 들었을 것이다.

### 레날도 안의 집Reynaldo Hahn plaque

7 Rue Greffulhe 75008 Paris

작곡가 레날도 안이 살았던 집. 그를 기념하는 푯말이 있다.

### 알퐁스 뮈샤의 아틀리에

13 Rue de la Grand Chaumerie 75014 Paris

뮌헨에서 파리에 도착한 무하가 정착했던 곳이다. 당시 꿈을 찾아 화
가들이 모여든 곳으로 모딜리아니, 피카소를 비롯한 많은 화가들의
아틀리에가 있었다. 뮈샤가 이곳에 살았을 때 1층은 카페였고 2층에

뮈샤의 아틀리에가 있었는데 안타깝게
도 지금은 사라졌다. 근처의 카페와 미
술학교, 레스토랑 등을 걷다 보면 파리
에서 무하가 느꼈던 이방인으로서의
고독과 향수가 느껴진다.

6 Rue de Val de Grâce 75005 Paris

이곳은 사라 베르나르의 초상화로 유
명해진 이후에 아틀리에로 쓴 곳이다.
지금 남아 있는 것은 그때를 기억하는
표지판 하나. 첫 번째 아틀리에에서 걸어
올 수 있는 거리에 있다.

### 라 로통드 La Rotonde

105 Bd. de Montparnasse 75006 Paris

뮈샤의 시대 화가들과 예술가들이 자주 모이던 카페. 여전히 성업 중
이다. 그 앞의 몽파르나스 대로를 걸으며 이곳에 모였던 예술가들의
희로애락을 생각해보는 것도 의미 있을 것.

### 봉 마르셰 백화점 Le Bon Marché

24, Rue de Sèvres 75007 Paris

세계 최초의 백화점으로 여전히 성업 중이다. LVMH 그룹에 인수된
후에는 명품 브랜드에 주력하는 느낌이지만 여전히 파리 좌안의 부르
주아들에게 사랑 받는 쇼핑 공간이다. 백화점 건물과 나란히 있는 라
그랑 에피스리 드 파리 La Grande Épicerie de Paris는 파리 최고의 고급 슈
퍼마켓으로 다양하고 진귀한 식료품을 살 수 있다.

### 마자랭 도서관Bibliothèque Mazarin

23 Qui de Conti 75006 Paris www.bibliotheque-mazarine.fr

프루스트의 유일무이한 직장. 바
로 이 도서관에서 2년 동안 사서로
근무했다. 건물은 웅장하지만 내부
는 매우 조용하고 아카데믹한 분위
기다.

### 팔레 루아얄 지하철역Métro Palais Royal(Guimard Art Nouveau)

기마르 양식의 메트로 입구, 철제
를 가지고 구불구불한 곡선을 표
현한 기묘한 아름다움이 시선을
사로잡는다.

### 카페 프로코프Café Procope

13 Rue de l'ancienne comédie 75006 Paris

1686년에 문을 연, 파리의 가장 오래된 레스토랑이다. 프랑스 역사와
더불어 혁명시대, 제정시대, 벨 에포크를 보냈다. 학생가에 위치하다
보니 가난하고 의식 있는 문학인이나 예술가들이 많이 찾았던 곳으
로 유명하다. 프랑스 혁명의 주인공, 당통, 마라, 로베스피에르, 자코

뱅과 프랑스를 대표하는 사상가
볼테르, 몽테스키외가 단골이었
고, 벨 에포크 시대에는 조르주 상
드, 뮈세, 테오필 고티에 등이 자
주 찾았다고 한다.

### 막심 드 파리Maxime de Paris

3 Rue Royale 75008 Paris +33 1 42 65 27 94

벨 에포크 시대 가장 힙Hip한 레스
토랑이었던 막심 드 파리는 여전
히 그 자리에 있다. 벨 에포크 시
대에는 유명인들이 자신의 모습을
과시하는 장소로도 유명했다. 한
편으로는 유명한 쿠르티잔들과 그
녀들을 추종하는 신사들이 모이는 곳으로 문학 작품들에도 등장한다.
지금은 주로 명성을 듣고 찾아온 미국이나 중동의 세련된 관광객으로
붐비는 곳이다.

### 오텔 몽테쉬Hôtel Monttessuy

12 Rue Sédillot 75007 Paris

아르 누보 건축의 대가, 쥘 라비로
트Jules Lavirotte의 건축물.

### 카스텔 베랑제Castel Béranger

14 Rue la Fontaine 75007 Paris

1895년에 엑토르 기마르에 의해
건설된 36호로 구성된 아파트. 기
마르가 건축뿐만이 아니라 인테리
어까지 매우 애정을 가지고 구상
했다고 전해진다.

### 오텔 기마르Hôtel Guimard

122 Avenue Mozart 75016 Paris

아르 누보 건축의 대가, 엑토르 기
마르의 사저. 그가 결혼하며 지은
건축물이고 실지로 기마르 부부
가 1913년부터 1930년까지 살았
다. 외양에서부터 드러나는, 독특
한 기마르 양식의 결정체인 이 저
택은 기마르 부부의 사후 잠시 관
리가 소홀했던 때가 있었으나 지
금은 아르 누보를 사랑하는 전 세
계 관광객의 필수 코스가 되었다.

### 르 페르메트 마르뵈프Le Fermette Marbeuf

5 Rue Marbeuf 75008 Paris

벨 에포크와 만국박람회 시대에
가장 힙한 레스토랑이었던 이곳은
유리와 세라믹, 타일, 벽화 등 벨
에포크 스타일의 결정체를 보여준
다. 여전히 파리를 대표하는 레스
토랑으로 명성을 유지하고 있다.

### 생 쉴피스 성당Église Saint-Sulpice

2 Rue Palatine 75006 Paris

〈다빈치 코드〉의 결정적인 장면으로 세계에 알려져버린 이 성당은
1646년에 지어졌다. 노트르담 성당이 화재를 겪은 후에는 대신해 굵

직한 국가적 행사를 다 치르고 있다. 벨 에포크 시대 유독 문화, 예술
계 인사들이 많이 살았던 지리적 여건 때문에 많은 예술가들의 발자
취가 남아 있다. 성당 근처에 살았
던 카미유 생상이 작곡가 이전에,
음악 신동으로 오르간에 깊은 관
심을 갖게 되는 것도 바로 이 성당
에서였고, 빅토르 위고가 결혼을
한 것도 이 성당에서였다.

## 페르 라셰즈 묘지

Cimetière Père-lachaise

16 Rue du Repos 75020 Paris

아름다운 파리에 와서 왜 굳이 묘
지까지?라고 의아해하는 사람도
있겠지만 묘지는 파리에서 가장
아름다운 장소 중 하나이다. 세대
와 인종, 국가를 초월해 정말 많
은 명사들이 여기 페르 라셰즈 묘
지에 묻혀 있다. 사라 베르나르가
그렇고, 프루스트의 묘에서 불과
몇 미터 떨어진 곳에는 레날도 안
의 묘지가 있다. 또 아폴리네르 묘
지를 지나면 근처에 마리 로랑생
이 묻혀 있는 식이다. 발자크, 벨
리니, 비제, 쇼팽, 알퐁스 도데, 들
라크루아, 짐 모리슨, 모딜리아니,

몰리에르, 나다르, 프란시스 풀랭, 오스카 와일드, 에디트 피아프가 묻힌 곳도 이곳이다.

## 소르본 대학교Sorbonne Université

15~21 Rue de l'École de Médecine 75006 Paris,

https://www.sorbonne-universite.fr

12세기에 설립된 서구 최초의 대학 중 하나. 지금은 68혁명으로 인한 대학 평준화로 명문대의 이미지는 사라졌고 파리의 대학 중의 하나가 되었다(파리 제4대학). 그래도 마리와 피에르 퀴리가 여기에서 연구했고, 시몬 드 보부아르와 시몬 베이유 같은 프랑스 지성의 상징들이 이 학교를 거쳐갔다(일반인 관람 제한이 있으므로 홈페이지를 살펴보고 견학 가능한 날짜를 확인할 것).

## 프루스트의 집

96 Rue La Fontaine 75016 Paris(그가 태어난 곳)

102 Boulevard Haussmann 75008 Paris(1906~1919까지 거주)

44 Rue de l'Amiral Hamelin 75116 Paris(1919~1922, 말년까지 거주)

52년의 일생을 거쳐서 파리 곳곳에 흔적을 남긴 마르셀 프루스트. 그가 머문 곳들을 찾아가보는 것도 벨 에포크로의 색다른 시간 여행이 될 수 있을 것이다.

# 아름다운 시대,
# 아름다운 영화들

에디슨에게 아이디어를 얻은 뤼미에르 형제가 카메라 겸 영사기인 시네마토그라프로 특허를 얻은 1894년 이래로 영화라는 산업이 생겼다. 벨 에포크는 비쥬얼이란 것에 본격적인 관심을 가지기 시작한 시기였고, 그런 만큼 화려한 볼거리가 많기 때문에 수많은 영화가 이 시대를 배경으로 하고 있다. 이 책을 쓰는 데 영감을 주었던, 또 이 시대를 상상하는 데 도움이 되었던 아름다운 영화들을 소개한다. (독자들의 편의를 위해서 네이버 영화나 왓챠, 넷플릭스 등을 통해 감상할 수 있는 작품 위주로 선별하였으며 *는 지극히 주관적인 관점에 의한 선호도이다.)

### 순수의 시대The age of Innocence

*******

1994년, 마틴 스콜세지

마틴 스콜세지 감독의 명작 중의 명작. 워낙 이디스 워튼의 원작 소설이 탄탄하고, 탁월한 심리 묘사에 흡인력 있는 스토리, 위노나 라이더와 미셸 파이퍼, 데니엘 데이 루이스라는 명배우 3총사의 리즈 시절 모습과 명연기가 두고두고 보고 싶은 명작으로 남았다. 미셸 파이퍼의 절제된 아름다움과 가슴이 멍해지는 다니엘 데이 루이스의 명연기는 말할 것도 없지만, 제목의 '순수'라는 의미를 여러 모로 되새기게 하는 위노나 라이더 일생일대의 연기를 볼 수 있다.

### 토탈 이클립스Total Eclipse

**

1995년, 아그네츠카 홀란드

아직 〈로미오와 줄리엣〉도 〈타이타닉〉도 찍기 전, 할리우드의 떠오르는 신예 시절 레오나르드 디카프리오가 랭보를 연기했다. 랭보 캐스팅에 들인 열정을 베를렌 캐스팅에도 조금만 나누어주었더라면 불후의 명작이 될 수도 있었다는 평이 많지만, 글쎄? 디카프리오가 자신의 필모그라피에서 지우고 싶은 영화라고 얘기해 파문을 일으켰었다. 랭보를 빼어 닮은 디카프리오의 그런 악동 기질마저도 알아차린 감독의 센스가…. (캐스팅 논란과는 상관없이) 온갖 힘든 상황 속에서도 아름다운 시어를 지키려던 베를렌의 고뇌가 돋보이는 작품이다.

### 와일드Wilde

****

1997년, 브라이언 길버트

오스카 와일드의 파란만장한 삶을 연기한 스티븐 프라이의 연기가 인

상적인 영화. 이 영화의 압권은 당시 신인 배우였던 초절정 미모의 주드 로(영화 〈베니스에서 죽다〉의 타지오 이래, 최고의 미소년이었던 그). 마지막에 보시(주드 로)를 지켜보는 와일드의 회환이 가득찬 표정은 이 영화의 최고 명장면이다.

**잃어버린 시간을 찾아서**Le temps retouvé　　****　

1999년, 라울 루이즈

문학적 은유와 비유의 상징성이 정점을 이룬 프루스트의 이 난해한 작품을 어떻게 영화화 할까 우려되지 않을 수 없던 이 영화가 전 세계 예술영화팬들의 사랑을 받은 이유는 카트린 드뇌브, 엠마누엘 베아르, 그리고 존 말코비치 같은 명배우들의 활약 덕분일 것이다. 세심한 역사적 고증에 공을 들인 프랑스 영화.

**마담 보바리**Madame Bovary　　****　

1993년, 클로드 샤브롤

여러 감독의 〈보바리 부인〉이 있지만 이 영화를 최고로 꼽는 이유는 무미건조한 삶이 지겨웠던 엠마를 이자벨 위페르만큼 잘 구현해낸 여배우는 없었기 때문. 변해가는 엠마의 감정 표현이 절묘하다. 봉준호 감독이 칸 영화제에서 황금종려상을 받을 때 "많은 영감을 불러일으키는 존재"로 각별한 존경을 표했던 클로드 샤브롤 감독의 흥미진진한 전개도 볼거리.

## 미드나잇 인 파리Midnight in Paris

**\*\*\*\***

2011년, 우디 알렌

〈카이로의 붉은 장미〉에서 이미 시간여행이란 장치를 실험했던 우디 알렌의 영화적 실험이 바로 이 〈미드나잇 인 파리〉로 완성된 느낌! 당연히 미국인의 눈으로 가장 아름다웠던 파리의 클리세 같은 모습이 대거 등장한다.

## 콜레트Colette

**\*\*\*\*\*\***

2018년, 워시 웨스트모어랜드

가장 프랑스적인 여자 콜레트가 영어를 쓰는 영국 영화를 만들어놨다는 우려를 영화 시작 5분만에 불식시키는 키이라 나이틀리의 인생작. 작가이자 예술가, 무엇보다 여권운동가였던 콜레트의 파란만장한 삶을 잘 구현했다. 그녀가 살았던 파란과 혁신의 시대, 벨 에포크의 시대상을 알 수 있는 걸작인데, 마케팅의 실패로 저평가된 감이 없지 않다.

## 코코 샤넬Coco before Chanel

**\*\***

2009년, 안느 퐁텐

제목처럼 전설의 디자이너 샤넬이 되기 전의 쿠르티잔 가브리엘 샤넬이 어떻게 그녀의 인생을 바꾼 두 명의 남자를 만나고 이들을 통해 최고의 디자이너로 성장해가는지를 그리고 있다. 그런 관점에서 본다면 오드리 토투는 더할 나위 없는 캐스팅. 다만 화려한 디자이너 샤넬을 생각하는 사람들에게는 실망스러울 수도 있는 영화.

**카미유 클로델**Camille Claude       *******

1989년, 브뤼노 뉘탕

벨 에포크 시절 최고의 전성기를 맞아 왕성한 활동을 하는 스승, 로댕을 사랑하게 된 조각가 카미유 클로델의 전기를 다룬 영화. 사랑에 모든 것을 거는 여자의 비극과 예술가적 고뇌, 또 벨 에포크라는 모든 것이 가능할 것 같으면서도, 모든 것이 불가능했던 시대의 비극을 이처럼 절묘하게 그린 영화는 없을 것이다. 이자벨 아자니가 왜 프랑스를 대표하는 여배우인지 저절로 납득이 되는, '아자니에 의한, 아자니를 위한' 영화.

**샤넬과 스트라빈스키**Coco Chanel et Igor Stravinsky   ****

2009년, 얀 쿠넹

이미 살아 있는 전설이 된 샤넬은 발레 뤼스가 파리를 뒤흔들어놓았던 사건과 함께 가장 인기 있는 작곡가가 된 스트라빈스키와 불륜 중이었다. (영화에서) 모든 것을 알게 된 스트라빈스키의 부인 카트린은 샤넬에게 묻는다. "그러고도 당신은 부끄럽지 않나요?" 샤넬은 미간 한 번 까딱하지 않고 긴 담배 연기를 뿜어 내며 대답한다. "전혀!" 다른 여자였다면 돌팔매를 맞았을 그녀를, 이 영화를 보고 당신이 이해하기 시작했다면, 이 영화는 그 가치를 충분히 증명한 셈. 당당하고 도도한 여자, 샤넬의 환생을 보는 듯한 저음의 안나 무글라리스의 매력에서 헤어나기 힘들 것.

**인게이지먼트**Un long dimanche de fiancailles

**** 

2005년, 장-피에르 주네

벨 에포크의 막을 내린 1차 세계대전. 약혼자의 전사 소식을 믿을 수 없었던 마틸드(오드리 토투)의 긴 기다림과 애절한 사랑을 그렸다. 가장 아름다웠던 시대에서 갑자기 전쟁의 비참함으로 내몰린 사람들의 비극을, 사랑이라는 주제를 통해 선명히 그려낸 걸작.

**물랑 루즈**Moulin Rouge

****** 

2001년, 바즈 루어만

지상에서 가장 화려한, 환상의 세계이자 전 세계 사람들을 파리로 몰려들게 했던 1900년의 만국박람회와 세기말에 작별을 고하는 1899년의 파리를 '물랭 루주'라는 상징적인 무대 안에 녹여낸 걸작 뮤지컬. 최고의 뮤지컬 가수이자 시대의 디바 사틴을 연기하는 니콜 키드먼의 초절정 미모를 감상할 수 있다. 그런 사틴의 롤모델이 다름 아닌 사라 베르나르였다.

**스완의 사랑**Un amour de Swann

**** 

1984년, 폴커 슐렌도르프

《잃어버린 시간을 찾아서》의 1부만을 각색해서 영화로 만든 작품으로, 무려 제레미 아이언스, 알랭 들롱, 오르넬라 무티가 함께 나온다. 작품이 워낙 난해하고 상념적인 내용이 많아 영화화하기가 힘들었다는 것을 감안해도 소설과 영화의 간극은 매우 크게 느껴진다. 하지만 그야말로 전설적인 배우들의 강렬한 연기가 큰 화제가 되었던 영화. 특히 사를뤼스 남작을 연기하는 나쁜 남자, 알랭 들롱에게 주목하시길!

## 서프러제트Suffragette

***
2015년, 사라 가브론

산업혁명으로 활동하는 노동 인구가 된 여성의 입장에서, 그녀들이 당연히 받아야 하는 권리를 한 아이의 어머니이자 주부인 모드 와츠(캐리 멀리건)의 시각으로 그린 영화. 새로운 시대가 시작되는 화려함에 감춰진 여성 인권과 노동자의 인권을 생각하게 하는 문제작이다.

## 춤추는 왕Le roi danse

****
2000년, 제라르 코르비오

"짐이 곧 국가다"라며 절대왕권을 휘두른 루이 14세는 실은 어린 시절부터 병약한 몸을 위해 하루에 몇 시간씩 발레를 하며 신체를 관리했다. 그가 점점 '군주'가 되어가면서 발레는 왕실의 권위와 위엄을 상징하는 궁중 예식 같은 의식으로 받아 들여지는데…. 이 행간에 숨겨진 절대군주의 인간적인 고뇌를 철저한 고증을 통해 재현한 미술, 의상 등이 백미다.

## 여왕 마고La reine Margo

******
1994년, 파트리스 쉐로

이건 좀 시대가 다르지 않나 하는 독자들도 있겠지만, 이 책에 무려 4차례나 등장하는 카트린 드 메디시스를 가장 잘 알 수 있는 영화다. 여왕 마고는 다름아닌 그녀의 딸. 종교 전쟁에 휘말린 16세기의 프랑스. 구교도인 마고 공주는 신교도인 나바르의 앙리와 결혼하게 되는데 이는 곧 처절한 비극의 시작이었다. 종교 화합의 행복한 축하연이 되어야 하는 그녀의 결혼식은 구교도인 어머니인 카트린 드 메디시스

와 오빠 샤를 9세의 잘못된 선택으로, '성 바르톨로메오의 대학살'로 이어지는데…. 비극적 히로인 이자벨 아자니와 카트린 드 메디시스를 연기한 비르나 리지의 열연이 돋보이는 영화.

**제르미날**Germinal　　　　　　　★★★★

　　　　　　1994년, 클로드 베리

화려한 벨 에포크 시대의 숨겨진 이면을 살아야 했던 노동자들, 그것도 가장 험하다는 광산 노동자들의 처절한 생존의 몸부림과 생사를 건 파업, 이를 말살하려는 권력자와 군대의 진압에 대한 항거의 기록. 에밀 졸라의 동명 소설을 영화화했다.

**프레스티지**Prestige　　　　　　★★★★★

　　　　　　2006년, 크리스토퍼 놀란

격동의 세기 전환기에는 새로운 문물과 신기술이 대거 등장했고 이것을 금방 받아들이지 못하는 사람들의 나약한 부분에 과학을 가미한 오컬트 문화와 마술이 대유행을 한다. 이러한 역사적 사실에 기반을 둔, 계급이 다른 두 마술사의 대결이 풍경과 어우러지는 흥미진진한 영화. 휴 잭맨과 크리스찬 베일, 계급이 다른 두 마술사가 쓰는, 같지만 다른 언어, 또 그걸 천연덕스럽게 살려내는 배우들의 영어가 이 영화의 백미!

**피아니스트의 전설**The legende of 1900　　★★★★★★

　　　　　　1998년, 주세페 토르나토레

'대항해의 시대', '유람선의 시대'에 가장 호사스러웠던 버지니아 호

에 버려져 바다 위의 피아니스트가 된 나인틴 헌드레드. 평생을 버지니아 호를 벗어난 적이 없던 그의 일생을 통해 여행의 시대의 낭만과 비애를 동시에 느낄 수 있다. 주세페 토르나토레 감독, 엔니오 모리코네 음악이니 과연 무슨 설명이 더 필요할까 싶지만, 이 책의 〈꿈을 나르는 등록 상표, 루이 뷔통〉과 함께한다면 그 감동은 배가 될 것.

**타이타닉**Titanic                                          *****
1998년, 제임스 카메론

두말이 필요 없는, 레오나르도 디카프리오를 슈퍼스타로 만들어준 영화. 두 주연 배우의 케미와 강렬한 로맨스로 대중의 마음을 사로잡은 작품이지만, 화려하기 그지없던 타이타닉 호의 실내 인테리어와 유럽과 미국의 부호들의 일상, 이에 대비되는 노동 계층의 현실 같은 시대상을 생생히 재현해내는 감독의 내공 또한 놀랍다.

## 참고 문헌

### 단행본

《니진스키 영혼의 절규》, 바슬라프 니진스키, 이덕희 옮김, 2002

《드뷔시의 파리》, 캐서린 카우츠키, 배인혜 옮김, 만복당, 2020

《러시아 발레》, 문호, 한림, 2004

《백화점의 문화사》, 김인호, 살림 출판사, 2006

《살롱 문화》, 서정복, 살림 출판사, 2003

《성공한 예술가의 초상, 알퐁스 무하》, 김은해, 컬쳐그라피, 2012

《아르 누보》, 엘러스테어 덩컨, 김숙 옮김, 시공사, 1998

《안티 딜레탕트 크로슈 씨》, 포노, 2017

《알폰스 무하와 사라 베르나르》, 이동민, 재원, 2005

《이사도라 나의 사랑, 나의 영혼》, 이사도라 덩컨, 유자효 옮김, 고요아침,
　2018

《코르티잔, 매혹의 여인들》, 수잔 그핀, 노혜숙 옮김, 해냄 출판사, 2002

《프루스트가 우리의 삶을 바꾸는 방법들》, 알랭 드 보통, 박중서 옮김, 청
　미래, 2010

《Alfons Mucha》, Valérie Mettais, Larousse, 2018

《Alfons Mucha》, Thierry Devynck, Presses universitaires, 2018

《Charles baudelaire》, Water Benyamin, Payot, 2002

《Colette》(Tome 1,2,3), Ed. Robert Laffont, présentés par F. Burgaud,
　1989.

《Correspondance amoureuse》, Natalie Clifford Barney, Liane de
　Pougy, Gallimard, 2019

《Idylle saphique》, Liane de Pougy, Paris, Librairie de la Plume, 1901
(rééd. Éditions des Femmes, Antoinette de Fouque 1987)

《La Belle Époque la France de 1900 à 1914》, Michel Winock, Perrin, 2003

《La comtesse Greffulhe, La vraie vie de la muse de Proust》, Laure Hillerin, Flammarion, 2018

《Lettre à Reynaldo Hahn》, Marcel Proust, Gallimard, 1956

《L'Histoire secrète des ballets russes》, Vladimir Fedorovski, Rocher Eds Du, 2002

《Louis Vuitton Icons》, Stephanie Gershcel, Assouline, 2007

《Ma double vie》, Sarah Bernhardt, Libretto, 2012

《Mes cahiers Bleus》 (Édition posthume du journal de Liane de Pougy), Plon, 1977

《Paris, capitale du XIXème siècle》, Walter Benjamin, Allia, 2015

《Œuvres》 (Tome 1,2,3), Walter Benjamin, Gallimard, 2000

《Reynaldo Hahn》, Jacques Depoulis, Séguier, 2007

《Sarah Bernhardt》, Robert Fizdale, Arthur Gold, Gallimard, 1994

《Vivre à Paris de la Restauration à la Belle Époque》, Philippe Mellot, Omnibus, 2012

《図説　ベル・エポック―1900年のパリ, フェルス, フロラン》, 藤田 尊潮 訳, 八坂書房, Tokyo, 2016

《アール・ヌーヴォーの華　アルフォンス・ミュシャ―代表作から知られざる初期作品》, 習作まで 堺アルフォンス・ミュシャ館 編著, 講談社, 2020

《ゾラと近代フランス―歴史から物語へ》, 小倉孝誠, 白水社, 2017

《ロシア・バレエの黄金時代》, 野崎 韶夫, 新書館, 1993

《バレエ・リュス - ニジンスキーとディアギレフ》, 桜沢エリカ, 祥伝社, 2017

《パリ・世紀末パノラマ館―エッフェル塔からチョコレートまで》, 鹿島 茂, 中央公論新社, 2000

《フランス歌曲の演奏と解釈, ベルナック, ピエール》, 林田 きみ子 訳, 音楽之友社, 1987

《フォーレの歌曲とフランス近代の詩人たち》, 金原 礼子, 藤原書店, 2002

《プルーストの美》, 真屋 和子, 法政大学出版局, 2018

《ドビュッシー最後の一年, 青柳 いづみこ》, 中央公論新社, 2018

《呪われた詩人たち (ルリユール叢書), ヴェルレーヌ, ポール》, 倉方 健作 訳, 幻戯書房, 2019

《世紀末とベル・エポックの文化》, 福井 憲彦, 山川出版社, 1999

《帝室劇場とバレエ・リュス―マリウス・プティパからミハイル・フォーキンへ》, 平野 恵美子, 未知谷, 2020

《象徴主義と世紀末世界》, 中村 隆夫, 東信堂, 2019

《Sarah Bernhardt パリ世紀末ベル・エポックに咲いた華, サラ・ベルナールの世界(兼書籍)》, 岡部昌幸, 燦京社, 2018

《The collection of Lalique Museum, Hakone》, 箱根ラリック美術館 編, 根ラリック美術館, 2005

**논문**

〈거짓말, 욕망에서 해석으로, 프루스트의 잃어버린 시간을 찾아서〉, 김주원, (서울대학교 대학원), 2014

〈드뷔시의 음악비평 연구〉, 김주원(서울대학교, 파리 제3대학), 2015

〈벨 에포크 시대 프랑스의 '신여성'의 이미지 형성-여성잡지 Femina를 중심으로〉, 손지윤 (서울대학교 대학원), 2017

〈벨 에포크와 다다이즘-근대문화의 총체와 해체〉, 이병수(경희대학교), 2013

〈알폰스 무하의 사라 베르나르 연극 포스터〉, 강순천(관동대학교), 〈디자인학연구〉 제22권, 2009

〈플로베르 소설 속의 도시들: 루앙, 파리, 카르타고〉, 김계선(숙명여자대학교), 〈한국불어불문학회〉 48호, 2001

〈황금 시대의 보헤미언 꼴레뜨의 작품에 투영된 20세기 초 프랑스 문화와 여성의 정체성〉, 한택수(서울대학교), 2002

〈"La Mort dans l'oeuvre de Colette: Silence et création" in Cahiers〉, Finet-Vernet, Isabelle, Colette N°16, Société des amis de Colette, 1994

기사

〈Comment Marcel Proust devint le plus grand ami de Reynaldo Hahn〉, francemusique.fr, 2018

〈Reynaldo Hahn: 10 petites choses que vous ne savez peut-être pas sur l'auteur de "À Chloris"〉, francemusique.fr, 2017

<ロシア・バレエ永遠の輝きマリインスキー・バレエ>, <SWAN MAGAZINE> vol 55, 平凡社, 2019

## 이 책을 쓰는 데 도움을 주신 분들

막상, 또 다른 책 한 권을 마치려니까, 여러 생각이 스쳐지나 갑니다. 저처럼 많이 부족하고, 죄를 짓는 인간이 이렇게 대놓고 신앙적 고백을 하는 것이 매우 조심스럽습니다. 다만, 제가 캄캄한 어둠에 있을 때, 그분의 존재가 저에게 희망이었듯이, 저의 이 한마디가 누군가 에게는 용기와 희망이 될 수 있다고 믿어봅니다.

저는 항상, '하느님은 왜?' 하면서 제게 주지 않으신 것들, 제가 아닌 것들을 부러워하며 하느님을 원망 했었습니다. 그런데 이 책을 쓰면서, 비로서 제게 주신 것들을 돌아보게 되었습니다. 항상 겸허한 자세와, 감사하는 마음으로 살겠습니다. 인간의 가치와 영욕에 흔들릴 때마다 항상 나를 이끄시는 나의 하느님, 감사합니다. Merci mon Dieu, tu es ma force, c'est vers toi que je regardrai, car tu es ma forteresse!(시편 59 :10)

먼저, 저를 위해서 항상, 기도해주시는 고마운 분들의 이름을 적어 봅니다. 누군가 나를 위해 기도해 주고 있다는 것은 정말 말로는 다 할 수 없을 만큼, 감사이고 행복입니다. 파리까지 찾아와 제 손을 잡아주신 심실님과 박민님, 그때의 기도, 잊지 않겠습니다. 감사합니다. 또 김윤헌님, 마리아 모니카 자매님, 베드로-천강민 형제님과 엘리자벳-정영미 자매님, 정호정님과 목요 MCM신우회, 감사합니다. 또 살면서 고마운 분들이 너무 많은데

지면상, 이 책을 쓰는데 도움을 주신 분들만 적어봅니다. 되도록 남에게 폐를 끼치거나, 아쉬운 소리 하지 않고 살아 왔는데, 코로나 사태를 통해 봤듯이 의료 환경이 열악한 파리에서 잠간 건강에 문제가 생기면서, 본의 아니게 신세를 진 분들이 계십니다. 그중에서 이 책을 쓰는 데 도움을 주신 분들의 이름을 쓰고 보니 코끝이 찡해지고 한 사람, 한 사람과의 추억에 젖게 됩니다. 감사합니다.

재클린님과 송우리님, 고영진님, UAA 여러분, 심영님과 전승훈 특파원, 최윤형님, 항상, 옆에서 독려와 응원 해주신 차인엽님, 친구지만 존경하는 토리 어머니, 이지현 교수님, 강홍구님, 실바노 형제님, 로사 자매님과 가족 여러분, Julie Song과 어머니, 박금정님. 박현희님, 손은희님, 손정완님, 손순애님, 김희재님, 김효경님, 장각경님, 최영주님, 황진영님, 김윤희님, 김수연님, 맹지원님, 김도훈님, 바오로 최 형제님, 주희님, 신현방님, 김옥현님, 안호철님, 박장용님, 김현 대표님, 최은호님, 소현 어머니, 김승환님, 김조광수님, Pride Gala, 아그네스 리 자매님(윤형 어머니), 최희전님, 은광표 형부, 라비 오캄 이인선 자매님, 최정윤님, 김선혜님 토마스 아퀴나스 박정의 형제님, 최주연님, Jianna Hwang님, 진심으로 감사드립니다. 또 항상 저를 응원해주고 용기를 주는 김유미, Style Chosun 편집장님 덕에 이 책의 많은 부분이 완성되었습니다. 저를 이끌어 주시고, 이 나이가 되니, 같이 살아온 시간이 얼마나 소중한 시간인지 일깨워주는, 이명희님, 이혜주님, 손기연님, 신유진님 그리고 일개 통신원이었던 저를 패션 칼럼리스트로 데뷔시켜주고, 끊임없이 제 자

신만의 이야기를 쓰는 작가의 길을 독려하셨던 전미경님과 유인경님, 최준영 선생님, 고뇌하는 지식인, 이명구님, 임근호님과 디스패치 여러분께도 무한한 감사를 전합니다. Ma chère Agnes Benayer, Karine Schroeder, Jiyoung Yang et TV5 monde Asie-Pacifique,

Marc Seban et sa famille, et ma tendre amie de coeur, Barbara Coignet, Fabienne Martin, Hiroyuki Morita, Kazuyoshi Shimomura, Guillaume Diepvens 이승규님, Mon amie de toujours Valerie Boissonneault, 노아미 아빠, Xavier Liaudet 교수님, Lélia Sagleri, Purecom 강수진 대표, 안윤섭님, Decorté Korea Family & Mr. Hidekatsu Ohno, Irene Cha, Gunhee Kim, Eunji Park, Sukhwan Hong, Ashely Powell & MH Champagne, De Faye Lee, Michael Burke de Louis Vuitton, Thierry Marty et Hyerin of Louis Vuitton Korea, 김고은님과 마이아트 갤러리, Miyako Nishi of Shoto Museum, Takenori Furukawa of Hakone Lalique Museum, Mr. Ikeuchi of Sakai Alfons Mucha Museum, Sarah Yang, Joannee Park Changyong Synn, the best photographer of Paris 오랜 시간 기다려주신 (주)시공사와 정은미님, 김경섭님 감사합니다. 그리운 이원주님, 이동은님, 또 파리에서 이 책을 쓸 때, 봐야 할 책과 전체 흐름을 감수해주신 Y누나와, 저의 거친 프루스트 번역을 감수해주신 불문학자 이수원 교수님, 강남 재탈환 알파카 팀, 파리에서 아무 때나 전화해도 잘 받아주신 호세 어머니, 조준현 대표님, 정가비 감독님, 하피스트 방준경님, 소프

404

라노 송난영님, 피아니스트 이현주님, 첼리스트 박찬미님과 페르 노리카 코리아의 김경은님(Carrie), 루이 뷔통 코리아의 김지연님, 황다나님, Erica님과 가족 여러분, 그리고 저의 영원한 롤 모델 장 미정 교수님, 그 외에도 감사의 말을 전하고픈 분은 너무나 많지만 지면상, 오로지 이 책을 쓰는 데 도움주신 분들에게만 감사를 전한다는 것을 해해주리라 믿습니다. 감사합니다.

最後にこの本の最終編集日の日曜日、急に神様の元に戻ってしまった僕が尊敬する友達で、僕が外海や長崎に惚れる様にしてくれた、城谷耕生氏の魂のためお祈りします。彼の奥さんと息子のためにも祈ります。この本が出たら誰よりも喜んでるくれるはずだった彼の笑顔が浮かびます。

끝으로 갑자기 제 곁을 떠난 나의 데미안 같은 세 사람, 쥬느비에브 정진숙 자매님과, 김영애 자매님, 우종완님의 영혼을 위해서도 R.I.P. 기도합니다.

**벨 에포크**
**인간이 아름다웠던 시대**

초판 1쇄 발행 2021년 1월 15일
초판 2쇄 발행 2021년 8월 6일

지은이 | 심우찬
발행인 | 윤호권 · 박헌용

발행처 | 시공사
출판등록 | 1989년 5월 10일 (제3-248호)
주소 | 서울특별시 성동구 상원1길 22 7층 (우편번호 04779)
전화 | 편집 (02) 3487-4750, 영업 (02) 2046-2800
팩스 | 편집 (02) 585-1755, 영업 (02) 588-0835
홈페이지 | www.sigongsa.com

ISBN | 979-11-6579-387-6  03600